UPPERCITY ｜ Hong Kong Footbridge
Observation and Imagination

天空之城 ｜ 香港行人天橋的觀察與想像

著 ｜ 胡漢傑／陳智峰

吳永順
／
註冊建築師
城市設計師
海濱事務委員會主席
香港建築師學會前會長 (2015–2016)
專欄作家

2021 年 11 月的一天，胡漢傑 Deson 和陳智峰 Xavier 來訪，說要出版《天空之城：香港行人天橋觀察與想像》這本書，並邀請筆者為他們寫序。眼看這兩位有心的年輕人，為香港的城市規劃和建築寫書，更罕有地以行人天橋為題材，實在難得。於是二話不說便答應了。

小時候，我在銅鑼灣居住，每逢週日都會從家中步行到離家不遠的聖保祿學校的教堂，途中必會經過一條行人天橋。還記得，每趟走過天橋時都雀躍不已，因為可以在橋頂上居高臨下，看著橋下穿梭來往的車輛。這條橫跨禮頓道的天橋，在 1963 年建成，是香港首條行人過路天橋。

今天所見，這道橋橋身比一般行人天橋低，沒有上蓋，也沒有斜路；本來連電梯也沒有，後來因為方便坐輪椅人士使用，政府在天橋兩端加上了電梯。

城市發展，交通流量不斷增加。從前行人走在街上，過馬路又會影響交通暢順。眾所周知，天橋的功能，就是解決人車爭路的問題。香港的新市鎮規劃更是「以車為本」，例如在將軍澳，一個個大平台內裡是商場，一個個商場由天橋接駁，路面全是行車的，街上沒有行人，被稱為「無街之城」。一些舊區的更新和發展，例如在中環、荃灣和旺角，天橋系統更成為一個巨大的行人網絡，好讓人車分隔以疏導交通。

行人天橋把人車分隔，紓緩交通擠塞，確保行人安全，能夠解決密集城市的交通問題，是不爭的事實。設計得宜的天橋系統，更能帶動地面和上空不同高度的社區和商業活動。城市公共空間，亦變得更加立體。

中環和金鐘一帶的行人天橋系統，把不同的商業樓宇連接起來，讓行人可以自由地在路面上或橋上走動。連接中環與半山的行人天梯，是香港最長的行人天橋，全長達八百米。行人天梯紓緩了半山至中環的交通問題，卻不必多建車路。居民以步代車，反比乘車更省時間。這條「以人為本」的運輸帶，不單把行人方便地在城中穿梭，且所到之處，更如魔術棒般把該區帶旺。市民的家庭工作、玩樂、休閒、商業、文化等生活空間，就被這舞動的街道串連起來。

在香港，行人天橋成功案例雖比比皆是；不過，也別以為建行人天橋就是靈丹妙藥。始終市民大眾走過天橋要「上上落落」，不及在平地走動方便，因此天橋建成後無人問津的也不乏例子。

元朗明渠上建天橋，也曾掀起一番爭議。政府路政署為改善元朗過路設施，就社區居民意見建議在明渠上空架設全長五百四十米的行人天橋，建造費用竟高達十七億元。但渠務署又同時建議明渠進行園景美化，改善社區公共空間。行人天橋的建議更引起建築、測量、規劃和園境界等專業團體反對。直到今天，相關建議仍未落實。

因此，建天橋與否，也取決於是否有必然需要，和有沒有其他替代方案。

事實是，行人天橋，與街道、廣場、海濱和公園，都屬公共空間，是城市景觀的一部分。不過，香港大部分天橋都只以功能性為主，而且千篇一律，鮮有美學的考量。也許，推動天橋設計正是日後可以進化的方向。

在《天空之城：香港行人天橋觀察與想像》一書，胡漢傑和陳智峰兩位作者帶領讀者遊走香港各區，詳盡闡述天橋的發展和城市規劃密不可分的關係，當中包括在舊區更新的、在新市鎮的、在新填海區的；敘述歷史之餘，亦不乏對各區項目的獨到評價。作者更參考了外地的案例，從而啟發對未來城市發展的想像。

不斷建橋解決人車爭路是否唯一的辦法？城市規劃又可否從「以車為本」回歸「以人為本」？這些都是本書作者們希望與讀者探討的課題。

在當代都市學的課堂裡，我們都會探討1910年代美國「汽車普及化」所帶來新的郊區住宅類型和人、車如何共存的議題。我們常常引用建於1920年代、位於美國新澤西州近郊、被稱為「汽車時代的郊區小鎮」的「Radburn項目」，分析汽車如何從房子的後方駛入車庫，使居民得以享有一個在門前不受汽車煩擾、安全而和諧的社區空間。在剖面上，連接兩個住宅社區的汽車道路被架在地面，行人通道則置於其下——Radburn那張「剖面視角」的照片，早就被都市學學者認定是人、車「這麼近、那麼遠」的經典，而我則認為這正好作為閱讀陳智峰、胡漢傑這本著作的起步點。

兩位土生土長的作者把我們司空見慣、覺得了無新意的行人天橋重新定義，以城市設計師和建築師的專業角度，深入淺出地探討人、車如何共存的議題的「香港版」。我特別欣賞他們以不同的比例、角度和時序，細數每區行人天橋的家珍，使我們從行人天橋的角度出發，理解每區發展的原因和特色，引領我們思考香港城市設計、發展和更新的議題。

認識陳智峰轉眼間十三年了，我們曾有過兩次的師生緣：一次在香港城市大學建築科技學部的建築學士課程；另一次是在香港大學建築系城市設計碩士課程。十分感動他和好朋友胡漢傑把他們為香港建築中心於2018年在「北角油街實現」的「玩轉——行：天空之城」的行人天橋展覽延伸至全港性的研究範圍，並將之結集成書，為香港城市設計專業帶來貢獻，也為大眾在行人天橋「打卡」時增添知識和趣味。

朱海山
／
註冊建築師
城市設計師
香港珠海學院建築系系主任

記得小時候家住美孚，當時出門上學坐校巴，家人總是叮囑「一定要經平台」，那大意是，經平台可以避開地面車輛，會安全一點。

美孚就是這樣的一個私人屋苑：地面和一樓設有商店和停車場，二樓則是一個完全無車的花園平台，通過平台的通道和天橋，可以跨越地面的私家路，理論上以這種方式在屋苑內行走，是可以一直身處於無車的環境中，但其缺點也顯而易見：要上落樓梯，以前的屋苑沒有無障礙通道的要求，即使在商場也無法偷懶用升降機，真要偷懶的話，只好反過來直接橫過馬路，幸而那些私家路並不多車。是以筆者總是在問，為何過馬路會是一個問題？

筆者的成長過程，也斷斷續續地在荃灣待過一陣子，見證了地鐵荃灣綫通車後，從行人天橋到商場的喧鬧，同時又很期待從天橋回到地面後，所途經的那幾家玩具店。那時還沒有大河道行人天橋，天橋世界和地面世界，猶如在青山公路上設了道「楚河漢界」，但兩者一直各司其職，沒有人會去想到底誰會取代了誰，不料十多年後重遊舊地，大河道天橋開通，海旁地區的天橋網絡也逐漸發展起來，才驚覺荃灣多年來的變化，令自己對原來熟悉的地方開始感到陌生。

當然，城市就是要靠不斷的改變去滿足城市人的各種需求，隨著荃灣人口上升，要是沒有新的行人天橋，大抵人們也無法在大河道流通自如。記得有好幾次行經沙咀道和眾安街交界，狹窄的行人路上逼滿了等待過路的人，令人好不耐煩。

重遊荃灣舊地時，正值是 2018 年，我們團隊應邀參與由「油街實現」與香港建築師學會合作，在北角油街實現舉辦的「玩轉『油』樂場」計劃，那時自己對走訪荃灣的感受，促使了團隊選擇以城市觀察者的身份去探討「天橋城市」這個課題，還利用積木拼砌了一個城市模型作為計劃的展覽品。因為時間的考慮，那次的計劃只算「淺嘗」，按原定計劃，我們會在油街計劃完結後，自行製作一本小冊子作為活動記錄。此後承蒙一眾媒體不棄，讓筆者和團隊成員之一的陳智峰 Xavier，有機會藉著一次的分享會，明白到從大眾角度是怎麼看天橋

這回事，同時亦了解到這課題尚有很多可延伸的地方，包括尋找過去和思考未來。

意識到小冊子內容的不足，2021年初筆者向 Xavier 提出把小冊子延伸成一本書的構思，也聯絡到香港三聯的李毓琪小姐，向她表達了想法。於是，筆者和 Xavier 便懷著戰戰兢兢的心情，就著各區的行人天橋搜尋資料，追源溯本，回到各區建橋之初，才突然發現，行人天橋這種毫不起眼的建築物非但是串連行人和空間的工具，它們甚至能串連出香港戰後城市發展歷史的一個媒介，結果完全超出我們意料之外。

雖說環球城市中不乏興建行人天橋的例子，但它們一般是用來跨越如鐵路、公路等的障礙，較少會像香港般以連續行人天橋作為行人的主要出行路徑。香港的行人天橋系統盡顯了這裡的實用主義精神，但過度的效率至上，卻反倒成為了城市設計和發展的障礙：過分冗長的行人天橋，令城市變得乏味，四處都是可供行走的地方，卻沒有能停下來的空間。近年，本地大眾對城市公共空間的議題愈加關注，而造價過高的行人天橋工程，也令不少人開始反思天橋作為人車分隔的工具，是否真的是「一本通書」地一成不變。本書提到的一些海外案例，正好為我們提供了很好的素材，作為思考未來城市規劃和設計的參考。

本書得以順利出版，筆者由衷感謝吳永順建築師和朱海山教授兩位前輩的寶貴建議和熱心支持。執筆時正值全球進入2019冠狀病毒病的陰霾之下，無法親自走訪外地，幸得翁栢堅、李永浩、盧俊傑等好友幫忙提供圖片，彌補了本書缺漏之處，筆者銘記在心。作為初次出版，本書若有不盡之處，還望廣大讀者不吝賜教。

從小到大筆者皆居住往九龍的油麻地，作為市區的一部分，樓下便是街市、排檔，這裡的街道總是可以讓人自由進出，而大街之上等燈過馬路早已成為生活的一部分，加上區內行人天橋不多，基本上都不需要使用，因此，筆者總質疑行人天橋的必要性。

直至1990年代機場核心計劃，香港島和九龍也展開了翻天覆地的改變，大量填海造地，以前很容易便走到看海的海邊，現在變得愈走愈遠，並且需要通過行人天橋才可前往。記得有一段長時間，天星碼頭仍在愛丁堡廣場，由中環的商業區前往只需穿過一條行人隧道，十分便利。直至有天碼頭搬遷至新填海區，利用了一條很長的行人天橋連接，即使這條通道如何直接，所需的步行時間也大大增加，也使筆者漸漸減少了使用渡輪過海，這次也是第一次感受到行人天橋是如何不便。

隨著成長，筆者接觸到更多市區之外的地區，不少因為發展過程而使行人天橋成為居民必經之路，而筆者路過也不時會利用來觀賞城市面貌，同時也慢慢發現，行人天橋總是一式一樣，不會令人有太深印象，如灣仔的柯布連道行人天橋，雖然每年前往書展總會經過，但只會感覺是一條很長很長的通道；又如每次由旺角彌敦道前往太子，只可選擇上橋橫過或是多走幾條街利用過路處，一上一落令便捷性大減。

在市區之外的新界新市鎮，這個問題就更加嚴重：記得筆者有次到訪天水圍進行城市研究，才發現南北天水圍被一條大馬路分隔，並以行人天橋連接，又因天橋的設計令路途十分迂迴，最令人費解的是大馬路上的汽車十分稀少，而天水圍其他角落也有著類似的設施，更令筆者覺得它是一個從規劃開始便出錯了的產物。當然不是每個新市鎮都有這個問題，如沙田的行人天橋便是由火車站開始，利用多個商場形成無縫的連接，這裡的生活似乎可與地面無關，不過即使是網絡這樣完善的架空行人天橋層，要前往城門河一帶或其他社區，最終也是要回到地面層，這種完整性，在背後一定是由規劃之初所生成。

筆者印象最深的一條行人天橋，是在中環的半山電梯，每年都會利用來前往親戚家拜年，也因有好一段時間不

荷李活道上班都會經過。半山電梯最特別的地方，就是不用花很多力氣，便可由中環的皇后大道直達中半山，同時又因有多段是架空，可高高在上觀賞沿途的城市面貌，以及中半山上一層接一層的街道。後來當 PMQ 原創坊及大館相繼開幕後，半山電梯也成為前往的必經之路，行人天橋在這裡發揮了重要的角色。

適逢在 2018 年，這本書的拍檔建築師 Deson 邀請參加了油街實現的「玩轉『油』樂場」計劃，團隊開始著手研究荃灣的行人天橋和大眾生活之間的關係，其後又伸延至其他區域，更在展覽場地拼砌了一個城市模型的實驗品，團隊嘗試尋找行人天橋作為通道以外的可行性，在那個城市模型中，我們預設了一條與車站出口拼合的行人天橋，天橋除了接通多座建築物外，更在橋面的一邊加入一些店舖和不少座位設施，更在另一邊設有圍境坡道，能直達在地面的公園。

在這次展覽的過程中，團隊也發現大眾總會以建橋作為解決交通問題的唯一選擇，過馬路必須上橋的情況似乎愈來愈常見，而且所建的天橋長度也持續增加，且在設計上也沒有太多變化，當時的實驗品也成為了這本書的起點，在其後的媒體訪問和小型分享會中，也加深了團隊理解大眾對行人天橋的想法。

這本書原為記錄那次油街活動的過程，後來 Deson 和我嘗試尋找更多行人天橋的歷史脈絡，一找之下，發現這些天橋與香港的城市發展有著千絲萬縷的關係，最終我們花了很多時間，才能為這些天橋的煉成作個記錄，希望能為大眾帶出對香港的城市發展另一角度的解讀。我們也藉著這次機會走訪了多個天橋社區，同時也希望再次探討行人天橋作為通道以外的可行性，以及思考以人為本的未來城市設計。

最後，這本書能順利完成，必須感謝 Deson 一直以來的付出，並包容了筆者多次延誤等問題，也特別感謝兩位前輩：海濱事務委員會主席、建築師吳永順先生，及珠海書院建築系系主任、建築師朱海山教授義不容辭的協助，同時也感謝在日本的朋友簷苃諾小姐提供當地相片，令這本書的內容更加到位。

目次

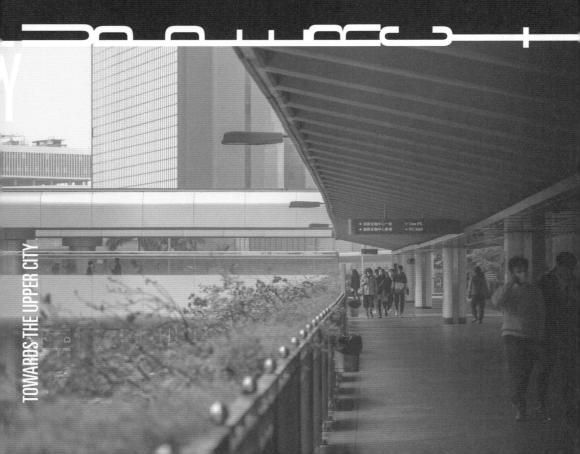

香港的現代城市地景大約始於 1960 年代，通過二、三十年間的塑造，成功令香港躋身於國際舞台，這種被稱為「香港化」的現象，無不來自十九世紀西方工業革命所帶來的生活上的變化，包括汽車的普及令人們愈加追求效率，遂衍生了多層交通的立體城市規劃：將地面讓予汽車行駛，行人則離地覓路前行，走進了「天空之城」。

在傳統意義上，橋是為了讓人跨越地形中的天然障礙物而建造，像河流、湖泊、山谷等。《說文解字》：「橋，水梁也。」水中之梁也就是連接水體兩岸之間的橋樑。古人以木為橋，羅馬時代則開始用石和混凝土建造拱橋，作為人行和輸水之用，直至現代城市的誕生，出現了汽車幹道、鐵路等人為障礙物，我們才開始建造現代意義上的天橋，一種讓人和交通工具在互不干涉的情況下，能夠避開障礙而持續運作的立體道路，而本書所討論的正是人行的立體空間──行人天橋和高架通道。

| 天橋成為常態 |

香港自1841年開埠以來，通過經商和土地發展躍升為國際級城市，今日的香港是一個高密度、多功能、多層次、向上發展的「立體城市」。在繁忙的街道上保留地面空間予汽車，並利用天橋連接行人，再通過建築中的公眾通道，帶動行人前往更高樓層，這種「人車分隔」的規劃，在中環、灣仔、荃灣、沙

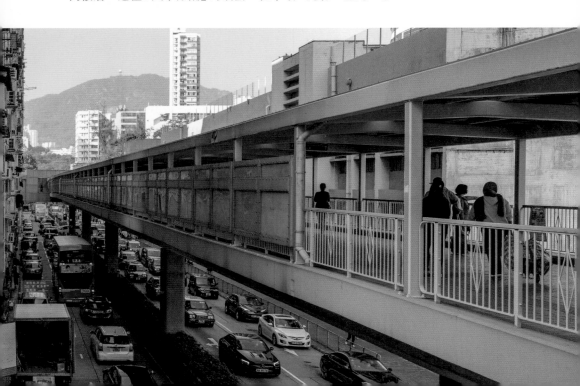

田等地區早已有之，而且一直被認為對行人和駕駛者均有裨益。在城市發展的過程中，甚至由單體式建造的天橋，逐漸演化成一連串無間斷的連續通道網絡，儼然是地面街道在高空上的延伸，成為了城市之中不可或缺的部分。

根據路政署於 2022 年 3 月的數字，香港有行人天橋構築物已超過一千條，連帶行人隧道則合共超過一千五百條，名副其實是一個「千橋之城」，而這數字尚不包括私人興建的天橋、商場走廊、平台通道等立體城市的基本組成元素。透過這些建築元素，我們能安全地遊走在社區之中，免受日曬雨淋和人車爭路之苦；點對點的高架通道，令行人輕易到達交通樞紐和社區核心。我們實在無法抗拒一套架空行人系統的方便，因此在香港舊區常有加設行人天橋的議題，而政府在發展新區時，甚至從一開始便以這種高架網絡為規劃基礎。

天橋，成為了這個城市的常態。

| 與城市發展關係密切 |

相比起舊城區的格狀網絡街區規劃，目前政府和發展商更傾向由基座大型商場和俗稱「蛋糕樓」住宅塔樓所組成的綜合發展模式（Comprehensive Development），加上以鐵路主導的發展方向，將車路、公共運輸交匯處等集中在市中心的地面，行人則「離地」覓路而行，利用私人地界內的二十四小時通道代替了街道。導致鐵路車站、商場和行人天橋產生了必然的連

帶關係：以住宅為主的新市鎮，利用一系列天橋接駁商場和車站亦已經是基本配套，連繫區域和區域之間亦不再是街道，而是行人天橋。

然而，打從將軍澳被坊間戲謔為「無街之城」起，大眾對人車分隔的規劃方向便開始提出疑問，認為天橋可能會侵蝕城市原有街道網絡，或會破壞城市景觀等。2008年由時任行政長官曾蔭權在《施政報告》中提出在元朗興建行人天橋的計劃，由於工程造價不菲，此後十年便在民間、議會、專業學會和媒體之間不斷發酵，釀成軒然大波。事件令民間自1963年政府在銅鑼灣禮頓道建成首條行人天橋以來，開始重新思考在城市中建橋的初心。

←
將軍澳坑口的「蛋糕樓」與
大型基座商場

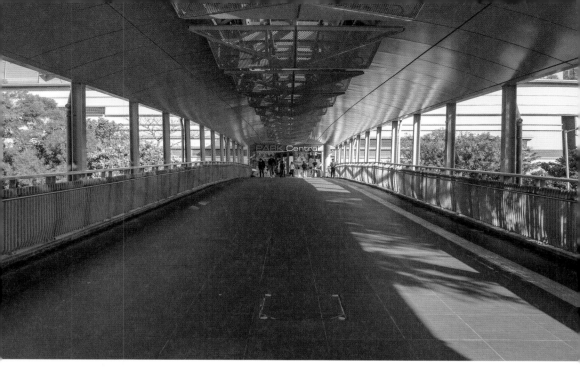

誠然，天橋很多時會被當成獨立的構築物來看待，或只是疏導交通的一種方式，但是回顧香港的戰後歷史，行人天橋其實一直與城市發展有著非常密切的關係，無論在填海拓展疆土、發展新市鎮和城市更新的時候，我們都不難發現行人天橋的蹤影，而本書亦會通過上述的主題，去觀察和闡述香港作為一個「千橋之城」，各區的行人空間發展過程和現況。

| 不只是構築物：志明橋的啟示 |

遊走於香港鬧市中，我們不難看到沉悶冗長的行人天橋，事實上不少人每日都會行經天橋，但大部分人對天橋的印象，大抵都覺得相當狹窄，也沒有特別設計，只是透過一些聊勝於無的指示牌，引導他們通過這些輸送帶般的通道。道路工程以效益為先本屬無可厚非，但當行人天橋已經發展到作為一個城市的重要組成，它對城市景觀和人們日常生活的影響便不容忽視。

路政署稱天橋為「道路構築物」，顯示天橋僅被官方視作控制和疏導交通的工具，尤其在舊區中加建的天橋，在設計上很多時都無法與現有環境融合，2013 年建成的荃灣大河道天橋，

因為要遷就大河道兩旁的上落點，而採取了「之」字形的走線，導致大河道的街道風景嚴重走樣，為疏導交通犧牲了城市景觀。

同樣需要有能刺激觀眾感官的場景，香港電影《志明與春嬌》（2010年）選取了在九龍灣偉業街一條外形獨特的鋼筋混凝土天橋為拍攝場景，雖然天橋並非刻意設計──厚實的混凝土包裹著通道，以當代審美角度來看十分笨拙，但由於其圓邊的格子窗和色彩鮮明的橋身，令橋內橋外風景相映成趣，意外地產生了流行視覺文化，成功將一條名不經傳的「路政署編號KF38道路構築物」變成人所共知的「志明橋」，更一度成為年輕人的「打卡」熱點。

除此之外，荷李活電影《攻殼機動隊》（*Ghost in the Shell*，2017年）亦曾到香港取景，利用電腦特效搭建了不少數碼龐克（Cyberpunk）風格的天橋場景，其中包括銅鑼灣怡和街的環形行人天橋。雖然上述兩條天橋的使用率都不算特別高，但亦證明了設計獨特的建築能點綴城市風景，吸引大眾目光。

↓
九龍灣偉業街行人天橋，又被稱為「志明橋」。

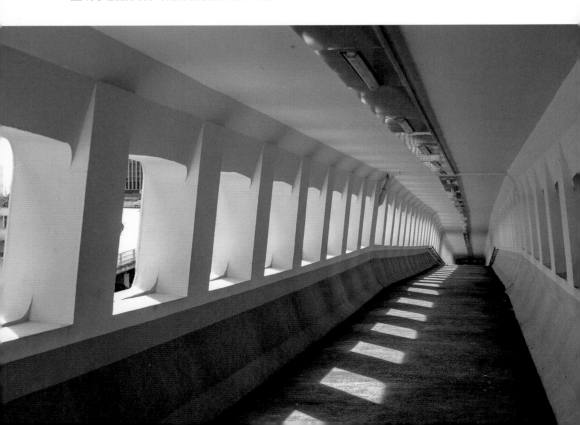

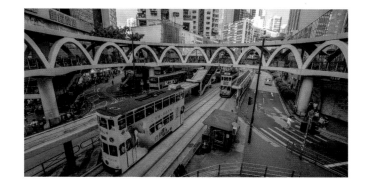

談到天橋設計，便不得不提美國紐約曼克頓區的高線公園（High Line Park），一條長達二點三公里，由廢棄貨運鐵路橋活化而成的高架園林通道，項目團隊的破格設計和空間分配成功吸引了世界各地爭相做效，不僅成為活化橋樑建築的經典案例，更令人反思行人天橋的更多可能性，擺脫僅作為輸送帶的固有觀念，成為城市出行的另一種出路。

| 後疫症反思，可步行城市 |

過去西方建築師和規劃師以高速的汽車和高樓作為現代城市發展的象徵，人車分隔，偏重汽車，行人則另覓一個更舒適、更遠離危險和污染的空間行走和生活，各種以此概念為中心的理論都成了上世紀初期建築規劃者心目中的理想烏托邦。雖然基於種種原因，這些理想最終都不盡實現，但因為汽車的普及所帶來的交通問題，卻實實在在地縈繞著我們超過一個世紀。

踏入2020年，全球新冠疫症大流行，各地城市多少都經歷過社交隔離、緊急狀態，甚至封城的困擾，而不少人都視此次疫症為改變現代城市的契機，重新思考周遭的城市空間如何能變得更健康和永續發展：將馬路改作單車徑、擴闊行人路、設立巴士專用線、增闢公共空間、改劃行人專區等，部分臨時措施甚至因為在疫症期間行之有效，而促使執政者決定永久實施。城市的易行性（Walkability）並非到疫症發生後才被談及，惟「在家工作」的辦公模式已經改變了一部分市民日常的通勤習慣，如何將日常生活所需的設施和商店都鎖定在住所的可步行距離，就成了不少規劃者的新思考課題。

疫症無疑是大家重新審視城市規劃和設計的機會，當各地城市的大趨勢在於減少汽車、提倡步行和重視公共空間，回到香港，我們能否在易行方面做得更多，以回應全球的趨勢？而這個作為現代主義烏托邦理論的忠實呈現的「千橋之城」，筆者欲提出以下問題：

1　　愈建愈多行人天橋，人們彷彿已忘記了地面的存在，
　　　原因何在？
2　　現行已建成的天橋城市，是否已回應了建橋的初心？
3　　社區會否因建築和街道的「離地」而變得碎片化，還是
　　　因形成了多重地面而豐富了城市光譜？天上和地面的
　　　社區又是否互相排斥？
4　　行人天橋是否只能作為「輸送帶」通道的存在，能否在
　　　當中作出改變？
5　　如地點非必要建天橋，那我們可以如何去改善步行環
　　　境？

或許，我們能從世界自十九世紀後期以來，現代都市的發展變革中，窺探出一些端倪。

↑
荃灣政府合署外的行人天橋

↓
海盈邨往深水埗康樂文化大
樓的行人天橋

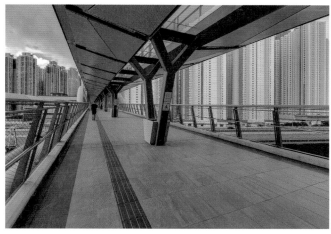

← 柯比意的巴黎伏瓦生規劃，攝於法國五月藝術節 2015 展覽。

1.2	現代都市革命

歷史進程是一條世界共有的時間軸，過去的發展和發明都影響著現在和將來，在香港開埠的同期，西方正展開第二次工業革命，不少影響今天生活的發明都在 1870 至 1914 年之間出現，並為現代都市的發展帶來決定性的條件。

與城市有關的發明有以下例子：

1　商用發電機及交流電──使電力由中央發電及可遠距離傳輸，令電力普及化；

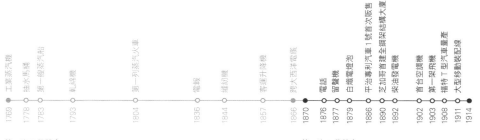

工業蒸汽機 1769
抽水馬桶 1778
第一艘蒸汽船 1783
軋絲綿機 1793
第一列蒸汽火車 1804
電報 1836
縫紉機 1844
客運升降機 1857
跨大西洋電報 1866
電話 1870
留聲機 1876
白熾電燈泡 1877
平治專利汽車 1 號首次販售 1879
芝加哥首建全鋼架結構精大廈 1886
柴油發電機 1890
首台空調機 1892
第一架飛機 1902
福特 T 型汽車量產 1903
大型移動裝配線 1908 1911 1914

第一次工業革命 第二次工業革命

2 鎢絲燈——燈泡正式成為商品，家家戶戶都可使用，比過去照明用的蠟燭更光；

3 升降機——由美國工業家奧的斯（Elisha Otis）發明了升降機安全煞車器，可快速前往更高樓層，率先於 1857 年的紐約霍沃特大廈（E.V. Haughwout Building）中使用；

4 冷氣機／空調——由美國工程師開利（Willis Carrier）為印刷機降溫所發明，後來應用至幾乎所有建築物；

5 汽車的改良及流水作業式生產線——出現了更大眾化的汽車如福特 T 型汽車（Ford Model T），透過大型移動裝配生產線令產能大增和減低成本，加速了汽車的普及；

6 新的建築材料——鋼架結構令建築不再受承重力牆所規限，有助令樓宇建得更快和更高，促進了現代城市的發展。

受惠於上述發明，十九世紀的美國紐約也因為工、商業蓬勃和來自歐洲的大量移民人口而令城市起了巨大變化，令紐約成為世界首個人口達到一千萬的特大城市。建於 1902 年的熨斗大廈（Flatiron Building）樓高八十七米及二十二層，落成時是市內最高的建築物，在十年不到的 1910 年，伍爾沃斯大廈（Woolworth Building）已將樓高提升至二百四十米及六十層，高度幾乎是熨斗大廈的三倍，可見新建材和施工方法出現後，建築高度可一再突破，令城市能承載更多人口。

同時，自從有了電燈，人們的活動延伸至晚上，城市就變了「不夜城」，燈光可謂徹底改變了城市、建築，以至整個社會的生活模式，一如荷蘭建築師庫哈斯（Rem Koolhaas）對曼克頓都會的描述：人們的活動從此變得不穩定和不可預見。

↑
兩次工業革命時間軸

除了技術進步所帶來的改變，面對城市人口過剩和汽車普及所造成的交通問題，建築師和規劃師提出了一些企圖徹底改變城市的新策略，透過量產化和更秩序井然的方式去塑造理想的新世界。

1896年，美國建築師路易斯‧沙利文（Louis Sullivan）發表了《高層辦公大樓美學思考》（*The Tall Office Building Artistically Considered*），提出了著名的「形隨功能」（Form follows Function）理念，建築從此被視為不再只為美觀，更講求功能及空間實用性。空間的均質化令建築組件得以量產，大大縮短施工期，以滿足大量新建築的需求。

英國城市規劃師艾賓沙‧霍華德（Sir Ebenezer Howard）在1898年出版了著作《明日：通往真正變革的和平道路》（*To-morrow: A Peaceful Path to Real Reform*），提出「田園城市」（Garden City）的規劃概念，將城市設定為有特定人口，並按人口增長而加建新的田園城市，各田園城市之間由公路和鐵路連接，開創了現代衛星城市規劃的新模式。

美國建築師丹尼爾‧伯納姆（Daniel Burnham）在1909年發表「芝加哥藍圖」（Plan of Chicago），提出以高速公路和擴闊街道來應對汽車的普及，從此現代城市便開始擁有寬闊的汽車大道，而人和車在城市也逐漸產生矛盾。

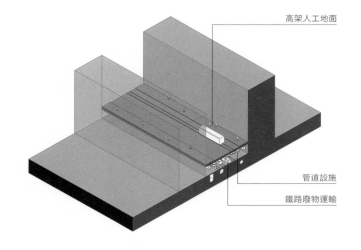

高架人工地面

管道設施

鐵路廢物運輸

←
尤真‧艾納的未來城市構想模型

在處理城市的交通問題上，法國建築師尤真·艾納（Eugène Hénard）在1910年倫敦建築師會議中提出「未來城市」（City of the Future）的構想，首次利用了「多層城市」的概念，在離地面五米的空間新增新一層人工地面予行人、電車和一般輕型車輛專用，而原有的地面則保留予城市管道設施及運送廢物的鐵路和重型車輛行走，而未來則會以向下挖掘的形式，增加道路樓層以解決將來的交通擠塞問題，從而令行人所處的街道層永不受到干擾。尤真的理念啟發了後世建築師對於行人平台，以至利用廊柱將建築物升起讓車輛在下面通行的人車分隔法，可謂垂直都市的先驅。

| 垂直都市：激進式城市改造 |

踏入1920年代，汽車的普及進一步影響城市設計的思潮，建築師所提出的論點比上一代更加顛覆性，德國建築師希爾貝賽默（Ludwig Hilberseimer）在1924年提出了一套「垂直城市」（Hochhausstadt）的規劃方案，將工商業和車庫置在低層，住宅在高層，而在高低層區之間則設有天橋以連接各大廈，是城市規劃上首度出現人車分隔和平台上的行人通道。

美國建築師哈維·克貝特（Harvey Corbett）在1925年一期雜誌《科技新時代》（Popular Science）中被問及對二十五年後（1950年）城市交通系統的構想，他提出未來街道應該分成鐵路（地底）、汽車（地面）和行人（天橋）等最少三個樓層，讓行人在最安全的環境下步行。克貝特的構想雖然並不算最先端，但因他的構想而衍生的城市繪圖卻在當時的媒體中被廣泛流傳，成為了流行文化中，未來城市的假想原型。

同年，瑞士及法國現代主義建築大師柯比意（Le Corbusier）發表「伏瓦生規劃」（Plan Voisin），提出將巴黎市中心內一大舊城區域拆除，重建成受綠化公園包圍，排列整齊的現代高樓大廈，並有高速公路貫穿其中。以此為基礎，他又在1930年完成了「光輝城市」（Ville Radieuse）計劃，兩項計劃均出現多層城市的佈局。不過，柯比意的城市規劃理念和政治理想一直備受批評，尤其對擁有獨特城市肌理的巴黎市中心進行激進式的城市改造，顯然無法在當時令人接受。

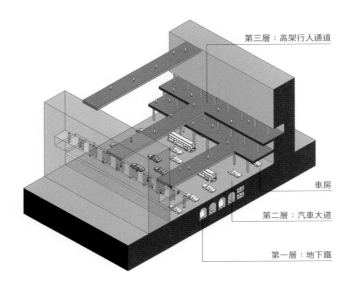

第三層：高架行人通道

車房

第二層：汽車大道

第一層：地下鐵

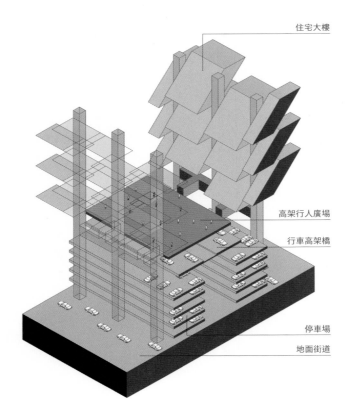

住宅大樓

高架行人廣場

行車高架橋

停車場

地面街道

↑
哈維‧克貝特的未來城市模型，將鐵路、汽車和行人分層行走。

↓
保羅‧魯道夫構思將下城高速公路與巨大建築結構結合

↓
倫敦市內的行人天橋

到了 1950 至 1960 年代，汽車對城市的影響更甚，高架高速公路更有染指城市內街道的情況，紐約的曼克頓下城高速公路（Lower Manhattan Expressway）是一個當時備受爭議的計劃，1967 年，美國福特基金會（Ford Foundation）委託建築師保羅‧魯道夫（Paul Rudolph），構思將下城高速公路與巨大建築結構結合的進化都市，在高速道路兩旁及之上興建綠化平台和樓宇，並利用高架橋下未被利用的空間作停車場，試圖向公眾製造公路與城市共存共生的印象。然而，魯道夫的雄心壯志並未有說服大眾，項目最終在社會活動家珍‧雅各（Jane Jacobs）等人的牽頭下被推倒，魯道夫的巨大建築計劃自然無疾而終。

| 倫敦失落的天空 |

建築家的急於求變和過度理想化，架空了城市原有的社區脈絡，令他們的烏托邦規劃方案難以為大眾所接受，但其思想仍影響了後世的城市發展，其中，英國倫敦市在 1960 年代有一項長達五十公里的倫敦市中心架空行人網絡，城市規劃師科林‧布坎南（Colin Buchanan）相信利用行人天橋作人車分隔能增加地面汽車流量，是解決市區交通擠塞的最佳方案，遂借

助戰後大型重建為契機，發展架空行人網絡，使多層城市在西方鮮有地得到實踐。

根據倫敦市政府在 1965 年的計劃，當時市內的新發展項目都需要在其地界內的一樓興建行人天橋，以作為政府審批發展項目圖則的先決條件，但亦因為如此，架空網絡很大程度是依賴建築物各自的重建與發展進度。直到 1980 年代，隨著當地保育意識抬頭，大型重建項目逐漸減少，高架通道計劃幾乎完全被擱置，這令不少新建築物在興建天橋設施後，根本一直沒有接通相鄰的建築物，結果整個架空網絡到處都是死胡同，只有零碎地散落在城市中，更遑論達到人車分隔之效，使用率低下，維修、保安等問題便接踵而來，不少已建的天橋最終只落得拆毀一途。

如今，圍繞著倫敦博物館和巴比肯邨（Barbican Estate）一帶仍能看到尚算遼闊的架空行人網絡，巴比肯邨是倫敦市的一個大型建築群項目，包含了住宅、公共設施和著名的巴比肯藝術中心，由當地建築事務所張伯倫、鮑威爾與本恩（Chamberlin, Powell and Bon）設計，工程橫跨了 1960 至 1970 年代，是英國粗獷主義（Brutalism）建築中的代表作之一，整個項目利用了大量的行人天橋和平台通道貫通各個大樓，營造出一個無車的新地面。

西方的高架城市規劃屢屢遭到挫折，惟英國將布坎南的規劃模式帶到遠東，落到同樣急於求變的香港手上，卻大放異彩，在今天的核心商業區如中環、灣仔，以至新市鎮如荃灣、沙田、將軍澳等，我們無不看到以汽車為主導的公路規劃和錯綜複雜的行人天橋和平台通道網絡，即使放眼到香港的未來規劃，亦離不開人車分隔、多層城市的發展模式。

和西方建築師的烏托邦理想不同的是，香港的天橋城市規劃更多是來自人口膨脹的壓力、土地欠缺、經濟活動頻繁所導致的交通擠塞、拓展「樓上經濟」為物業增值等考慮所構成的結果，並非單純的實踐城市規劃理論，其考慮和西方烏托邦理論源出不同，最後卻變得一脈相承，背後盡顯了香港的實用主義精神。

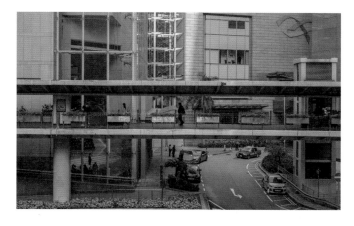

↑
中環干諾道行人天橋

↓
沙田中心商場的高架通道

1.2 / MODERN CITY REVOLUTION

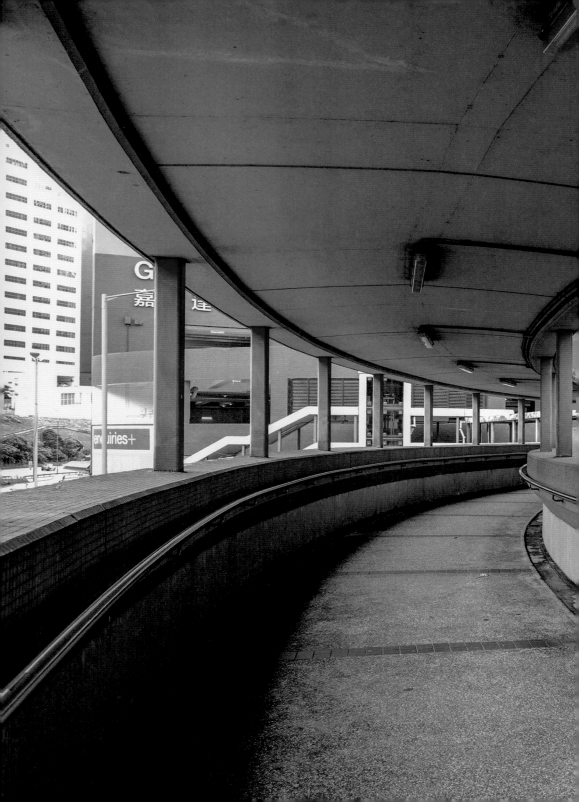

荃灣德士古道／楊屋道行人天橋

荃灣青山公路／大涌道行人天橋

要說香港「千橋之城」之起源，可追溯至戰後的迅速發展時期。本來，二十世紀初的香港並無全面的長遠城市規劃，直到第二次世界大戰後百廢待舉，英國委派倫敦大學的城市規劃師亞拔高比爵士（Sir Patrick Abercrombie）來港考察六週，為香港重點構建城市發展藍圖。

亞拔高比於1948年發表《初步規劃報告書》（*Hong Kong: Preliminary Planning Report*），預示了香港往後五十年的發展框架，不僅釋出可用土地作高密度發展，還促成了市區道路網的進一步開發，例如提出把軍事設施遷出中環和金鐘（海軍船塢）以發展核心商業區和連結港島東區，並且拓展維多利亞港兩岸的城市範圍和發展荃灣衛星城市。惟始料未及的，是香港的人口變化由原先預計的一百五十萬人倍增至1961年的三百一十萬人，這迫使香港作出更急劇的變化來應對人口和居住問題。

1960 年代，基礎建設、高樓成為了城市和經濟發展的指標，工業（紡織、鐘錶、電子產品等）和建造業的蓬勃帶動了勞動人口的需求，同時，內地的政局動盪亦帶來了不少新移民。為疏導過度擁擠的港島、九龍市區，新界近郊地方如荃灣、沙田、屯門等第一代衛星城市（後來改稱新市鎮）亦準備開展，以供應住宅和工業用地為首要任務。交通規劃方面，面對運輸的需求與日俱增，政府開始在各區廣泛開闢新道路，一些今日

的主要幹道如金鐘夏慤道（1961年）、獅子山隧道（1967年）、葵涌道和荔枝角大橋（1968年）等都在這個時期建造和通車。

| 人車分隔，從倡議到實施 |

起初道路並不常有欄杆和過路處，行人僅按個人喜好過路，一旦有人橫過馬路便會阻礙車輛行駛，久而久之便會引起交通擠塞和人車爭路等問題，漸漸萌生了興建行人天橋的議題。根據路政署的資料，香港首條行人天橋是1963年落成位於銅鑼灣的禮頓道天橋，但其實關於興建行人天橋的討論可見於更早的報章，1951年2月28日《華僑日報》報導中區皇后大道中的交通新措施，當中提到有建議指，利用行人天橋可讓汽車不用在行人過路處停駛，從而令交通更為順暢。

1956年，政府擴建啟德機場，利用了移山填海方式造地，當時便徵用了衙前圍道作為「運泥大道」，於是在街道沿線架起了圍網，並在衙前圍道的多個街口架設了臨時行人天橋，一方面保障行人安全，另一方面亦方便了運泥工作。雖然措施只屬臨時性質，並在1958年全面拆卸，但這亦可算是香港首度以人車分隔為由，大量搭建行人天橋。

1962年10月29日，《華僑日報》以「新界衛星城市發展需有行人天橋或隧道」為題，討論在荃灣、青山（屯門）、元朗的青山道（青山公路）沿路興建行人天橋的必要性，顯示市民往來

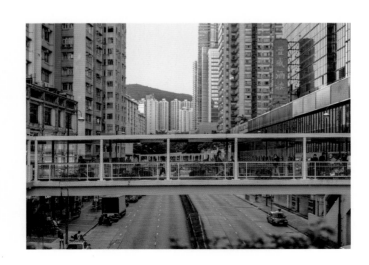

← 荃灣南豐中心外的行人天橋

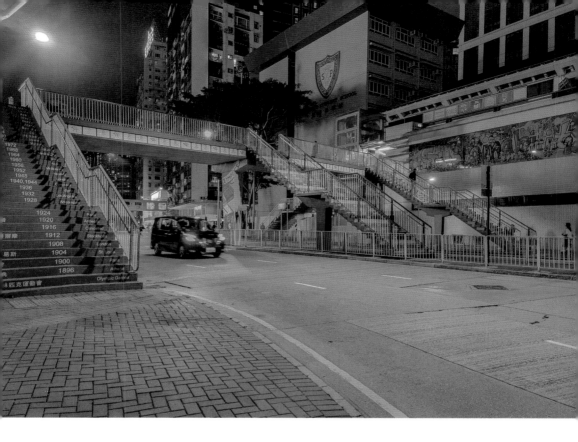

新界市區日漸頻繁，路上行人的安全日漸受到關注。青山道修建於英國接管新界初期，是往來九龍與新界西北的主要道路，倘若開發衛星城市，青山道之繁忙程度可想而知。

關於興建行人天橋的早期討論不勝枚舉，首條行人天橋卻要到 1963 年才告實現。《華僑日報》在 1963 年 1 月 22 日報導銅鑼灣「人車最擠擁之處」將建天橋，且「預定三個月內完成啟用」，該橋即禮頓道行人天橋（又稱奧運橋），報導又引述工務局發言人指，當局曾研究以隧道代替天橋，惟該處地底鋪設了大水管等設施，故認為興建隧道不合經濟。事實上興建天橋所需要的地基，對地底設施的影響肯定遠不如興建隧道般大，而且隧道所潛藏的水浸、衛生、保安等問題，相信也是當局選擇天橋方案的考慮原因。

禮頓道行人天橋實際要到同年 6 月 18 日才正式啟用，《華僑日報》在翌日續報導對該天橋使用的觀察，由於該處鄰近學校，

↑
銅鑼灣禮頓道行人天橋

←
灣仔告士打道／
盧押道行人天橋

故「整日均有不少兒童好奇試新，在橋上往來嬉玩，而成人向該橋攝影者亦頗眾」，且行車狀況亦有所改善，報導更預期當局若認為該橋效果良好，則將來在其他人車擁擠之處也可能陸續興建行人天橋。

利用行人天橋橫過馬路需要走上走落，加上市民未必有過橋的習慣，是以即使建橋後仍然有市民逞一時之快而在地面直接過路。當時有關道路安全的公民教育從未停止過，宣傳利用斑馬線和行人天橋是當時公民教育的主旋律（交通燈六十年代仍未普及）。1970年灣仔杜老誌道的行人天橋建成，由於該處為跨越告士打道，往來新填海區及灣仔碼頭的必經之道，警方便在橋口豎立告示，指示途人必須使用天橋，並派出警員監管。

| 建築上的行人網，從連繫到孤島 |

香港首條大廈連接大廈的天橋是1965年連接中環太子大廈及置地文華東方酒店的天橋，該橋更設有室內空調。而作為香港的商業核心，中區的行人天橋系統亦在1970年代起計劃，並創下了不少具指標性的世界創舉，包括首條附設扶手電梯的干諾道中行人天橋，連接當時在海旁的怡和大廈（前稱康樂大廈）。已拆卸的太古大廈（2003年已重建為遮打大廈）則是首個將二樓建築物外圍闢作行人通道的大廈，其二樓通道在1974年開通，為今日大廈連接大廈的中區行人天橋系統奠下了基礎。

位於荔枝角的大型私人屋苑美孚新邨在 1968 至 1978 年間陸續落成，為了凸顯項目當時的前瞻性，整個屋苑在底層加入了店舖、購物商場、停車場等設施，而停車場之上則設花園平台。透過連續的花園平台可以讓居民由住宅大廈，在無車的環境步行至邨內的設施，令屋苑自成一國。花園平台設計惠及了有小孩的中產家庭，讓他們可以享用到安全和舒適的休憩空間，而這也成為了後來大型私人屋苑的設計指標：太古城中心、黃埔花園等也是沿用這種社區規劃模式。

私人屋苑的架空行人空間令當時的大眾為之嚮往，可謂生活環境得到改善的最大特徵，而這亦在後來的公共屋邨中得到體現。1977 年落成的禾輋邨是首個擁有完整行人天橋系統的公共屋邨，居民出入無須橫過馬路已能到達邨內各個設施。《華僑日報》在 1977 年 11 月 7 日就引述時任房屋署署長兼建築師廖本懷說：「在屋邨內遍佈行人天橋的設計，是要行人與車輛分路而行，最大目的當然是令到住客出入平安，同時馬路上的車輛亦更為暢通無阻。」此後的公共屋邨設計亦有加入行人天橋網，包括同期的觀塘順利邨、石硤尾南山邨和荃灣象山邨等，都是香港「離地」屋邨的始祖。

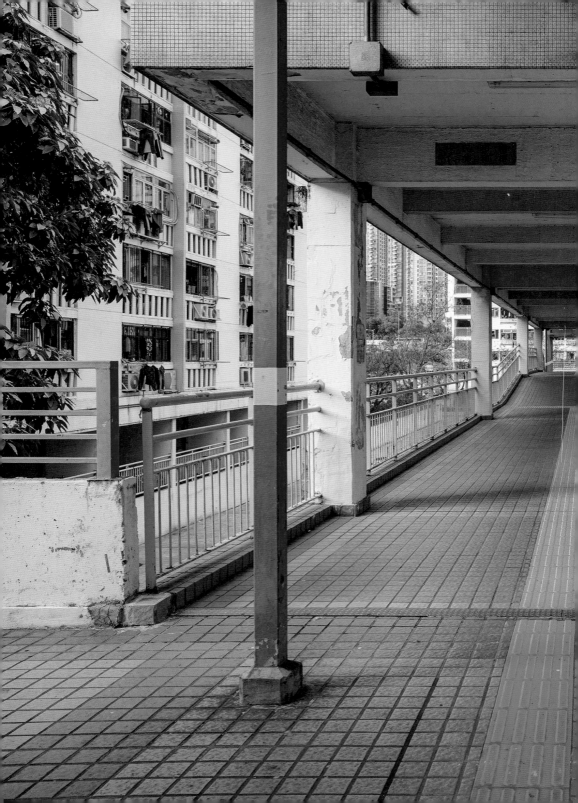

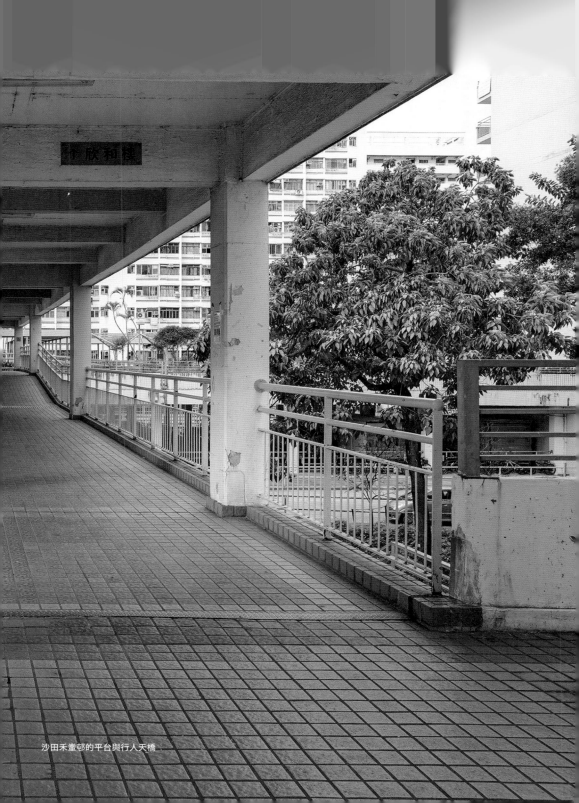

沙田禾輋邨的平台與行人天橋

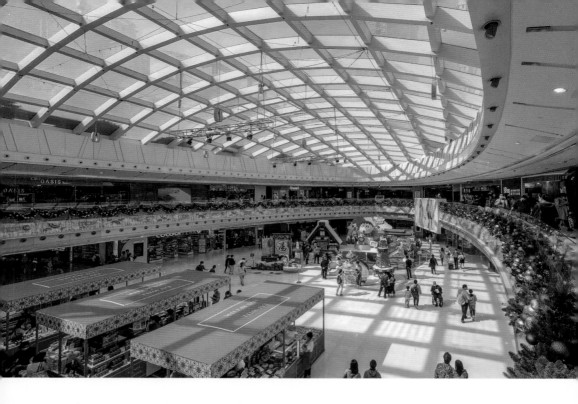

到了 1980 至 1990 年代，新社區發展如日中天，以鐵路主導的模式令新社區發展得更快，建築設計演變成塔樓式住宅配合基座商場的混合模式，建於建築物外圍的高架通道也開始被納入到商場內部通道的一部分，配合地契條款所指定的公眾通道開放時間，令行人可以無懼外間的天氣變化，全天候在室內步行，配合升降機和扶手電梯設施，商場愈建愈龐然大物，配合住宅塔樓令商場成為了「城中城」，住戶可經由商場直接到達鐵路站，和利用天橋前往其他地方。由於設施和商店都變得內向，商場面向街道的一方也就成為只剩下機電房和汽車出入口的「死牆」，街道慢慢失去了舊區原有的墟市感覺，而商場基座與鄰近地界的基座各自成為了孤立的城市空間，需要借助行人天橋作為往來各個「孤島」的通道，如九龍站的圓方商場、奧運站的奧海城、將軍澳的東港城等，都是約 1990 年代後期至 2000 年代初的發展項目。

↑
將軍澳新都城中心商場中庭
與通道

| 改進設計，卻未有所突破 |

建橋之初，天橋並沒有甚麼特別設施和設計，只是為了輔助行人橫過馬路，而政府對天橋的外觀也不重視，直至1981年為協助審批天橋的外觀設計，便成立了橋樑及有關建築物外觀諮詢委員會（ACABAS），成員包括路政署、房屋署、建築署、土木工程拓展署、香港建築師學會、香港規劃師學會、香港工程師學會和學術界代表，惟委員會的作用亦只限於外觀審批，對天橋的走線，以至整個社區的規劃則無從過問。政府到2003年在《香港規劃標準與準則》加入第十一章「城市設計指引」，當中有提到行人天橋「應盡可能短些」及「應同時考慮到園林設計」等，而這些指導性的效力亦相當有限。

雖然很多情況下的行人天橋項目都談不上美觀，但在配套上卻一直有所改進，如最早期的行人天橋主要以鋼筋混凝土建造，設計甚為簡單：一塊樓板，兩條樓梯，再加上欄杆，工程在三數個月便可完成。到後來利用行人天橋連接大廈的機會增加，此後的天橋便開始加設上蓋，以起遮陽擋雨之用。

為方便單車、手推車使用者或行動不便的人，一些行人天橋會設有斜道，惟礙於斜度的限制，斜道通常會佔用極大的地面空間，而且要走迂迴的路，因此使用率通常不高，因此近年新建的行人天橋已經以升降機取代斜道，甚至有改善工程於現有行人天橋上加裝升降機後便拆掉原有的斜道，釋放地面空間，也減低了天橋的維護成本。

鬧市中，行人天橋側身可能會加裝擋板，一是為保障鄰近居民私隱，二是增加天橋圍封比率，使其成為吸煙（公眾衛生）條例所定義的禁煙區，不過如此一來便減低了行人天橋的通風能力，削弱了街道作為城市通風廊的效果。

近年，負責營運行人天橋的政府部門如康樂及文化事務署、路政署等都開展過一些美化天橋的計劃，如加入小型綠化盆栽、邀請藝術家在梯級邊繪畫插畫、為天橋添上顏色等，但都屬於小修小補，無減天橋作為行人輸送帶的單一角色。

超級天橋的稱號近年慣見於香港媒體，用以形容在一個區域
中，備有多個上落點和連接多幢大廈內部，且建造費用鉅大的
超長天橋。不過，首條超級天橋仍數於 1980 年代分階段建成
的中區行人天橋系統，由怡和大廈直達港澳碼頭，打開了香港
利用行人天橋得享人車分隔的新世界。

此後，灣仔菲林明道行人天橋（1989 年）、中環至半山自動扶
手電梯系統（1993 年）、旺角行人天橋系統（2002 年）、荃灣
大河道行人天橋（2013 年）等相繼開通，超級天橋的成果令各
區不斷掀起興建超級天橋的議案，擬議中或曾建議的超級天橋

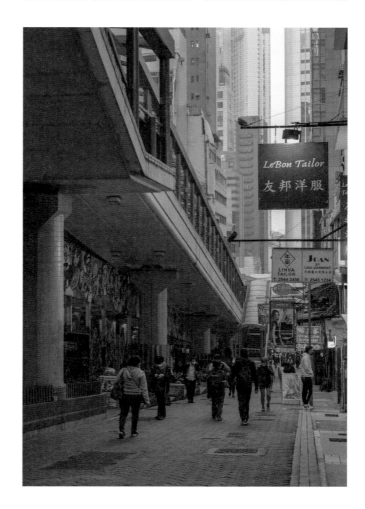

→
中區半山電梯

包括旺角亞皆老街行人天橋系統、元朗明渠行人天橋系統、粉嶺站至聯和墟天橋系統、觀塘偉業街高架行人道系統等，惟這些方案無論規模和工程估價都相當龐大，致令公眾開始質疑興建天橋的必要性，甚至出現多個專業學會聯合反對天橋工程項目的情況。

2011年8月，位於添馬的政府總部啟用，同年10月，毗鄰維多利亞港海濱的添馬公園亦開放成為新的公眾休憩用地，其以「地常綠」為概念的設計，將公園和大草地建造成一個微斜的地面，行人由海濱的一端地面緩緩而上，在到達政府總部的中央部分後便會攀升到一樓，與政總背後橫跨夏慤道的行人天橋無縫交接，這巧妙的設計令草坪上無論任何位置都能享有維港景色，不但公園沒有特別以簷篷遮蓋，夏慤道行人天橋的寬度亦像平台多於天橋，從概念上恰巧呼應了1959年中區的「寬闊行人道」(The Boardwalk)行人天橋的概念建議。

有了外地（如紐約高線公園）和本地的城市設計（如政府總部和添馬公園）案例的參考，當局也開始對行人空間的設計有了新的理解，未來香港會有一些行人天橋以園景平台的形式問世，如連接灣仔北海濱的園景平台項目。超級天橋與園景平台兩者互走極端，身為用家的行人會怎樣看？還是應該回歸基本，擁抱更熱鬧的街道？在接下來的章節，我們會走到香港各區，為當區的高架行人網絡推本溯源，了解天橋的發展過程，從實地觀察天橋系統和行人使用的現況，看有否達到規劃時所設想的效果。

1.3 | 香港起飛：行人天橋概述

←
荃灣大河道行人天橋

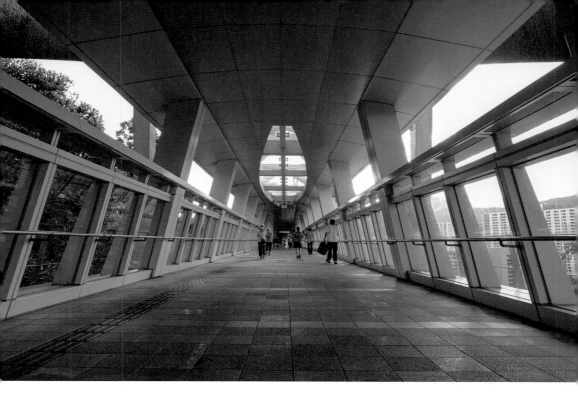

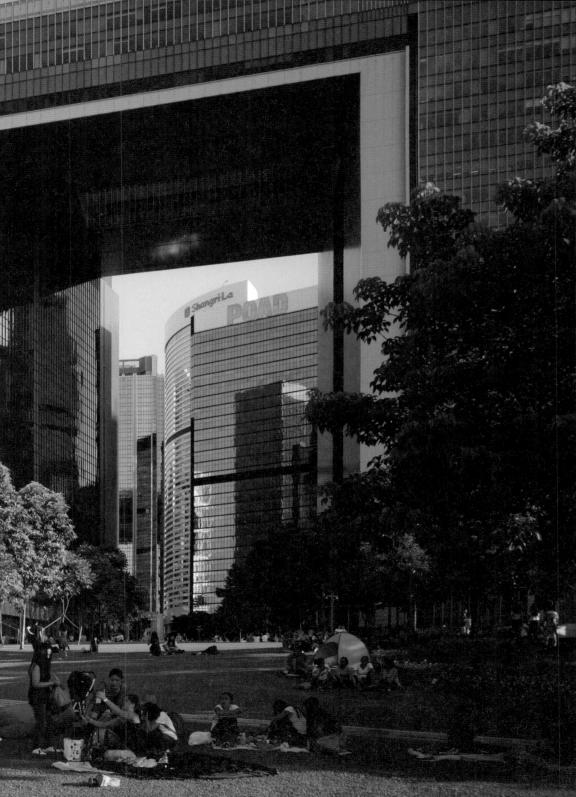

基於以上的簡單論述，我們大致可以將天橋分為下列類別：

1　利用樓梯或電梯，單純跨過行車路等障礙的行人天橋。

2　利用樓梯或電梯，跨過行車路並連接建築物的行人天橋。

3　跨過行車路並連接兩邊建築物的行人天橋

4 跨過行車路的建築物內部的高
架通道

5 因應地勢變化，利用樓梯或電
梯，跨過行車路並連接地勢較
高一端的行人天橋。

6 連接多條樓梯、電梯及多幢大
廈內部，貫通一整個區域的超
級天橋系統。

1951	有報章建議中環華人行與娛樂戲院（娛樂行）之間的皇后大道中路段興建行人天橋
1956	為應付擴建啟德機場工程的運泥車輛，政府在衙前圍道沿路大量興建臨時行人天橋。
1959	建築雜誌《香港遠東建築學人》提出中環 The Broadwalk 行人天橋計劃
1963	首條市區跨道行人天橋於銅鑼灣禮頓道落成，天橋至今仍在使用。
1965	首條全室內行人天橋落成，由置地文華東方酒店連接太子大廈。
1968	美孚新邨首期落成，其花園平台及天橋設計令邨內行人與汽車分開，成為往後大型屋苑的規劃指標。
1971	告士打道擴建為設有行車分隔線的道路，於多處建有行人天橋。
1972	置地公司向政府提交中區重建計劃，提出重建歷山大廈和興建置地廣場，另外還增設四條連接旗下商業大廈的行人天橋。
1973	中環干諾道中，連接怡和大廈的行人天橋建成，為香港首條附設扶手電梯的天橋。
1974	中環首次在太古大廈（舊稱於仁大廈）二樓建築邊緣所架設的行人通道開通
1975	瀝源邨、禾輋邨逐步完工，兩邨利用了一條橫貫的行人天橋互相連接。
1978	屯門公路第一期通車，在新墟及置樂花園一帶建有多條行人天橋連接公路兩旁的社區。
1979	友愛邨、安定邨逐步落成，屋邨商場為首個橫跨主幹道的區內大型商場。
1980	地鐵中環站啟用，同年干諾道行人天橋正式開通。 沙角邨、乙明邨先後落成，兩邨設有高架走道互相連接。 橫跨亞皆老街，連接旺角火車站（今旺角東站）的行人天橋興建。
1982	港鐵荃灣綫通車，連接荃灣站附近的行人天橋網絡開通。
1984	政府的橋樑及有關建築物外觀諮詢委員會成立 新城市廣場一期開放，成為市民進出沙田新市鎮的大門，利用天橋和通道可到達市中心各處。 配合東區走廊及地鐵港島綫通車，北角英皇道多條行人天橋落成。
1987	柯布連道行人天橋啟用 屯門市廣場第一期竣工，成為區內意義上的市中心，商場橫跨屯門公路而建。 沙田大會堂、沙田公共圖書館等公共設施啟用，主入口位於百步梯之上，後加建了行人天橋與新城市廣場相連。
1988	輕便鐵路首期通車，多個輕鐵車站建有行人天橋供過路及連接鄰近社區。
1993	中環至半山自動扶手電梯系統啟用，以中環街市為起點，連結至半山干德道，恒生銀行總行大廈同時建了一對行人天橋連接中環街市。

1997	慈雲山中心落成，是一個擁有街市、購物中心、巴士總站和社區設施的綜合體，在多個樓層設出入口，連結區內各邨。
1998	荃灣愉景新城落成，發展商興建了一條長約六百米直達荃灣站的行人天橋，掀起了日後利用天橋接駁大型商場的風氣。
2000	天水圍北開始發展，其後在興建道路時，也在多個路口架設了備有單車徑的行人天橋。
2002	連接旺角站、旺角東站和新世紀廣場的旺角道行人天橋系統（第一期）建成
2003	九龍站上蓋項目第二期擎天半島竣工，基座通道設有行人天橋連接點。
2005	坑口站上蓋住宅項目蔚藍灣畔落成，基座商場形成了坑口站周邊的行人天橋網。
2006	調景嶺站上蓋住宅項目都會駅落成，基座商場形成了調景嶺站周邊的行人天橋網。
2009	行政長官《2008–2009年施政報告》提出元朗市中心的行人天橋計劃，為後來元朗明渠天橋之爭議留下導火線。 港鐵康城站啟用，以人車分隔設計的港鐵大型項目「日出康城」第一期入伙。
2010	連接美孚巴士總站、曼克頓山及青山道的行人天橋系統落成
2013	荃灣大河道行人天橋落成，將荃灣兩端的行人天橋網絡合二為一。 大型商場 V city 落成，多條行人天橋連接屯門站、新墟及屯門時代廣場。
2015	形點 I 商場開幕，兩年後「形點 I 擴展部分」開放，包括橫跨青山公路元朗段的天橋部分。
2017	慈雲山行人天橋設施落成，為曾擬議的港鐵慈雲山站的替代方案。
2018	五專業學會反對政府之元朗明渠行人天橋方案，其後政府去信立法會財務委員會，暫時抽起有關項目，但續為天橋項目聘請顧問。
2019	力生廣場外一段由商場業主委員會管理的行人天橋日久失修，被揭有倒塌危機。
2020	行政長官《2020年施政報告》提出九龍東「多元組合」連接系統，包括觀塘站高架平台和連接偉業街及啟德跑道的高架行人道，預計會安裝自動行人輸送帶。
2021	深水埗昌新里行人天橋拆卸，該橋自1990年建成以來因使用率低而成為露宿者的聚居地，政府曾一度封橋多年。 旺角道行人天橋系統（第二期）橫跨彌敦道一段落成開放 橫跨西九龍高速公路，位於深水埗海盈邨七樓的行人天橋啟用。 市區重建局發表油麻地及旺角地區重建研究，提出連接西九龍站至大角咀的高架通道「綠廊」。 因應天橋已被圍封，政府研究拆卸北角英皇道／糖水道行人天橋。

2

天橋 × 拓展疆土

UPPER CITY × RECLAMATIONS

作為山多地少的海岸城市，香港過去透過移山填海得
到新的可發展土地，同時也令海岸線不斷的遷徙，結
果位於舊有海岸線的主幹道反而成為了阻礙行人往來
新填海地的一大屏障，成為中環、灣仔等商業重鎮發
展行人天橋網絡的一個契機。及後到了西九龍填海，
新的公路和鐵路網絡更令佐敦道以南的新區域成為只
有架空通道的無街之城，和原有的佐敦社區肌理大異
其趣。

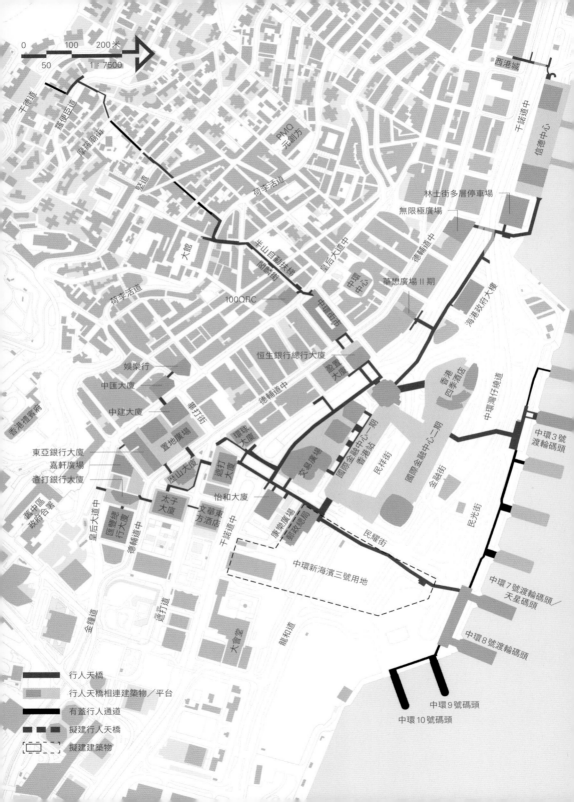

干諾道中

羅便臣道

摩羅廟街

堅道

西港城

干諾道中

信德中心

PMQ
元創方

荷李活道

林士街多層停車場

無限極廣場

大館

半山自動扶梯

閣麟街

皇后大道中

德輔道中

中環中心

華懋廣場 II 期

海港政府大樓

荷李活道

100QRC

中環街市

娛樂行

恒生銀行總行大廈

盈置大廈

香港商店

四季酒店

中環灣仔繞道

中匯大廈

香港禮賓府

中建大廈

德輔道中

環球大廈

國際金融中心一期

香港站

民祥街

中環3號
渡輪碼頭

國際金融中心二期

金融街

東亞銀行大廈

置地廣場

交易廣場

嘉軒廣場

渣打銀行大廈

歷山大廈

遮打大廈

怡和大廈

文華東方酒店

太子大廈

康樂廣場

郵政總局

民光街

中區政府合署

皇后大道中

匯豐總行大廈

德輔道中

干諾道中

民耀街

中環7號渡輪碼頭／
天星碼頭

金鐘道

遮打道

中環新海濱三號用地

中環8號渡輪碼頭

大會堂

龍和道

中環9號碼頭

中環10號碼頭

───── 行人天橋

　　　 行人天橋相連建築物／平台

───── 有蓋行人通道

- - - - 擬建行人天橋

⬚ 擬建建築物

2.1 | 中環

1959	建築雜誌《香港遠東建築學人》提出中環 The Broadwalk 行人天橋計劃
1965	太子大廈落成，建有全港首條由私人發展的室內行人天橋，連接文華東方酒店。
1972	置地公司向政府提交中區重建計劃，提出重建歷山大廈和興建置地廣場，另外還增設四條連接旗下商業大廈的行人天橋。
1973	康樂大廈（怡和大廈）落成，同時建有行人天橋連接碼頭及橫跨干諾道中。
1974	位於於仁大廈（太古大廈）二樓建築邊緣架設的行人通道開通
1976	郵政總局落成，並設有連接怡和大廈行人天橋。
1978	歷山大廈和太古大廈間的行人天橋建成，置地的五幢大廈得以互相連接，形成中環最早的行人天橋網。
1980	地鐵中環站啟用，同年干諾道行人天橋正式開通。
	置地廣場開幕，建有一對天橋連接歷山大廈。
1981	環球大廈落成，連接原有在前香港郵政總局外的行人天橋，同時在德輔道中旁另建一條行人天橋連接太古大廈。
1985	交易廣場第一、二座竣工，並以其平台層作為主樓層連接干諾道行人天橋及怡和大廈行人天橋。
1986	干諾道行人天橋向西延伸，連接海港政府大樓、林士街多層停車場和信德中心等。
1988	交易廣場花園平台建成
	上環維德廣場（無限極廣場）建成，設行人天橋連接干諾道行人天橋。
1990	渣打銀行大廈落成，設行人天橋連接太子大廈和滙豐總行大廈。
1991	皇后大道中九號落成，設行人天橋連接置地廣場。
	恒生銀行總行大廈建成，建有一對行人天橋及高架通道至干諾道行人天橋。
1993	中環至半山自動扶手電梯系統啟用，以中環街市為起點，連結至半山干德道，恒生銀行總行大廈同時建了一對行人天橋連接中環街市。
1994	中環街市二樓通道上的中環購物廊開幕
1996	連接中環二號碼頭及干諾道行人天橋的臨時行人天橋啟用
1997	干諾道行人天橋改道，中環至上環之間必須進入國際金融中心第一期。
2002	太古大廈拆卸，後來遮打大廈建成，保留一樓通道設計。
2003	國際金融中心第二期竣工，建有行人天橋連接中環三號碼頭，連接中環二號碼頭的臨時行人天橋拆除。
2004	國際金融中心第二期商場開業，一、二期商場之間利用了桁架式結構跨越民祥街。

維多利亞港

← 中環地圖

2004	為配合中環灣仔繞道工程，連接天星小輪碼頭及怡和大廈行人天橋的臨時行人天橋啟用。
2005	四季酒店開幕，建有行人天橋連接國際金融中心第一期。
2006	QRC 100落成，成為中環半山電梯在皇后大道中上一主要地面連接點。
2017	盈置大廈興建連接恒生銀行總行大廈的行人天橋
2018	前中區警署活化項目「大館」新建通道連接中環半山電梯
	中環半山電梯分階段全面更換系統內的扶手電梯

中環是香港最早開發的商業和行政中心，也是香港現時最重要的核心商業區，在上下班的黃金時間，街上人車爭路，天橋上水洩不通，商場和港鐵站內也是人頭湧湧：這個以街道、天橋和建築連結成的行人網，成就了中環每日的強大流動力，也令中環成為一個聞名中外的「天空之城」。中環的行人天橋系統，實際上是一個以私人發展商的商場通道和行人天橋為基礎，配合由政府所建立的行人天橋網所構成的一個高架行人網絡。這一切，皆與中區的城市發展歷程有著千絲萬縷的關係，當中包括三個關鍵詞：填海、重建和主幹道。

| 戰後填海與交通問題 |

隨著中環在第二次世界大戰後的急速發展，街上的人車爭路問題也日趨嚴重，需要尋求新的解決辦法。人車分隔的規劃概念在香港雖未如西方城市般萌芽於二十世紀之初，但也意外地早在1950年代起始。

《華僑日報》在1951年2月28日便介紹了皇后大道中在娛樂戲院（娛樂行）和華人行之間的新交通措施，當中便提到「有人建議該處實應建築一行人天橋，則對於來往該地車輛不致於候行人過後之阻滯於途」，在欠缺自動化交通燈號系統的年代，在繁忙路口充其量是由交通警在路中心作人手指揮，司機面對過路的行人時只能停車讓路，容易釀成交通意外，不過上述報導並未引起大眾和政府對建橋的興趣。

1952年，中環在戰後最重要的一次填海工程展開，第一期的填海範圍覆蓋金鐘海軍船塢至愛丁堡廣場一帶，並且在1958年興建了第三代中環天星碼頭，一直沿用至2006年。在未有海底隧道和地下鐵路之前，市民從外地往來港島只能乘搭

↓
連接太子大廈及文華東方酒
店的室內行人天橋

渡輪，要從中區海岸線前往內陸的行人，便須跨過干諾道、德輔道、皇后大道中等主要幹道，為日趨繁忙的街道增添不少壓力。在這背景下，建築期刊《香港遠東建築學人》(Hong Kong and Far East Builder) 在 1959 年一期中便發表了一篇在中環興建一條有蓋「寬闊行人道」(The Broadwalk) 的文章，連接天星碼頭至政府山的炮台里，旨在疏導往來碼頭的行人，同時藉此吸引區內的新建商廈皆以一樓為主入口，令通勤者能完全避開中區地面的繁忙行車道，在建築物一樓設有商店和其他設施的通道中暢行。該篇文章以全香港首個設有扶手電梯的商業大廈──於 1957 年落成的第一代萬宜大廈為例子，指出當時的發展商已開始將行人空間延伸到一樓，正好是施行人車分層規劃概念的契機，事實上因為地勢關係，萬宜大廈在皇后大道中的入口才設於一樓。

就在「寬闊行人道」概念提出的數年後，便有發展商開始付諸實行，為發展項目加入行人天橋。

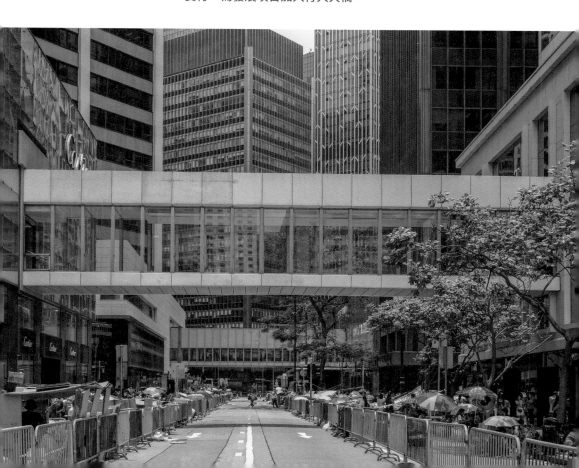

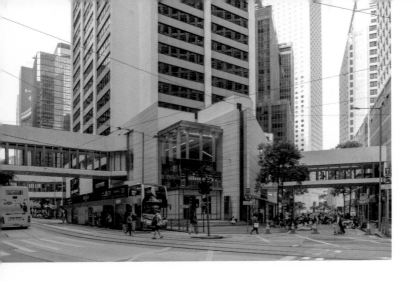

←
歷山大廈行人天橋

踏入 1960 年代，香港的產業結構正值轉型階段，由過去的製造業逐漸變為金融、貿易和專業服務等，對商業用地的需求持續上升，當時全港最大的英資公司，怡和洋行及其屬下的置地公司對發展中環充滿信心，為了建立他們的中區商廈王國，不惜高價競投新填海地，更與其他業主以換地的方式，令自己的商業項目更集中和更具規模，同時又利用行人天橋將旗下的商廈互相連接，創造出中環獨特的室內行人通道網。

| 置地商廈王國 |

1963 年，置地公司把皇后行重建成香港文華東方酒店，其後到 1965 年又把遮打道的太子大廈重建，當時置地認為酒店欠缺商業設施，而商務人士又對酒店住宿有需求，於是便在上述兩幢建築之間興建了香港首條室內行人天橋，並且備有空氣調節，令兩端的人可不受天氣影響地穿梭於兩廈之間。置地以天橋作為建築和建築之間的連接可謂極具前瞻性，為了配合行人天橋作為連接層，更將太子大廈的大堂設置在一樓，此舉在當時亦屬首創。

自 1965 年起每逢 12 月，置地公司都會為其大廈和街道張燈結彩，由於行人天橋橫跨了遮打道，置地亦特地把它裝上聖誕燈飾，令它成為遮打道上一個極其顯眼的地標。在 1980 年代發展尖沙咀東部時，發展商為區內商廈的外牆和行人天橋裝設聖誕燈飾，其實也是參考置地的裝飾策略。

1970年，置地公司以當時全港最高價二點五八億港元投得一幅中環的新填海地皮，並發展成樓高五十二層，一度是香港以至亞洲最高建築物的康樂大廈（現稱怡和大廈），項目由投地到竣工僅花三年時間，1973年落成的它不僅外觀設計獨特，更成為了港島天際線的重要構成。在建造此地標建築的同時，置地亦應政府的要求，興建了一條長達二百米，跨越干諾道的行人天橋，設有扶手電梯及遮陽擋雨的上蓋，由於仁大廈（後稱太古大廈，現已重建為遮打大廈）及舊郵政總局（今環球大廈）起跨越干諾道連接怡和大廈，一直向北延伸到海邊，連接卜公碼頭的上蓋花園。天橋上蓋在當時並非基本配備，而為天橋加設扶手電梯更屬香港的創舉。

康樂大廈項目掀起了中環商廈的重建浪潮，1972年，置地公司向政府提交「中區重建計劃」，提出重建歷山大廈和興建置地廣場，並增設四條連接旗下商業大廈的行人天橋。歷山大廈率先在1976年重建完成，項目同時興建了天橋連接太子大廈，其後在1978年間又新增一條天橋連接太古大廈，加上太古大廈在1974年開通了當時全港首條在二樓建築邊緣架設的行人通道，令當時置地旗下的五組物業，即康樂大廈、太古大廈、歷山大廈、太子大廈和文華東方酒店都接通了自家的行人天橋網，是為中環行人天橋網絡的雛形。

至於中環重建計劃的最後項目——置地廣場，是置地公司最重要的項目之一，他們當時更與另一地主會德豐交換了地皮，才能成就如此大規模的發展，項目第一期的告羅士打大廈及基座

→
歷山大廈往置地廣場的行人
天橋內部

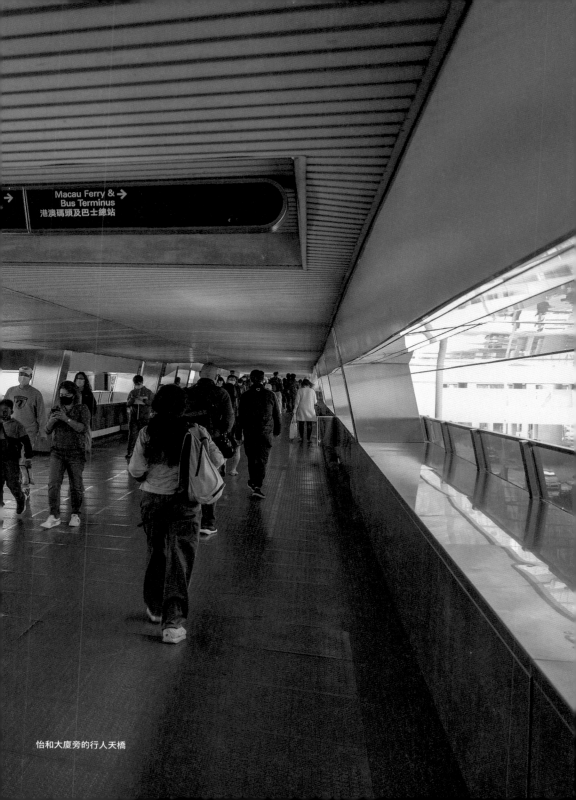

Macau Ferry &
Bus Terminus →
港澳碼頭及巴士總站

怡和大廈旁的行人天橋

商場在 1980 年開幕，第二期的公爵大廈和置地廣場東翼（後重建為約克大廈）則在 1983 年竣工。置地廣場在商場中加入了室內「中庭廣場」的元素，廣場以天窗引入自然光，又有噴水池及藝術品展示，直到現在仍是商場節日裝飾展示和表演的位置。廣場四周以多層的迴廊包圍，更有陽台餐廳，好讓上層的用家也能欣賞廣場風景，迴廊亦與行人天橋連接，能通往在德輔道中對面的歷山大廈。

置地廣場項目進一步確立了高架行人網和購物商場發展的互利關係，在 1980 年代之初，購物商場和行人天橋的組合已如雨後春筍般在全港各區出現。《世界高層建築與都市人居學會學報》（*Council on Tall Buildings and Urban Habitat Journal*）在 2014 年刊登了置地公司執行董事羅謙信（James Robinson）的訪問，羅氏指出置地投資行人天橋，能讓零售空間得以往上發展，而建築物間的連接也為零售商帶來盈利上的連鎖反應，他認為要「讓大眾和海外遊客相信我們在中環……四個互相連接的主要零售裙樓實際上是一個綜合體的商業開發項目」，可見在置地眼中，行人天橋網有助將他們多幢相鄰的建築物融為一體。

↓
交易廣場平台的地標噴泉

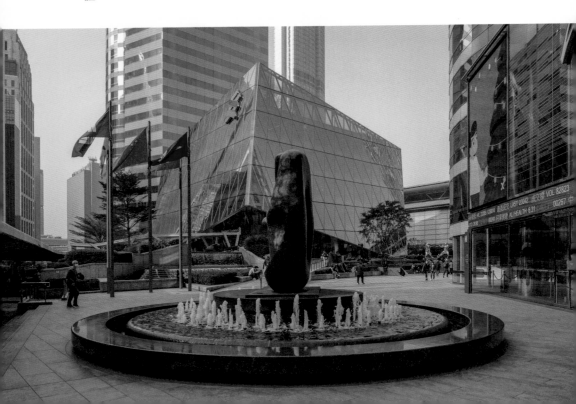

↑
置地廣場中庭不時作為商場
展覽和活動空間

↓
連接太子大廈及渣打銀行大
廈／皇后大道中九號的室內
行人天橋

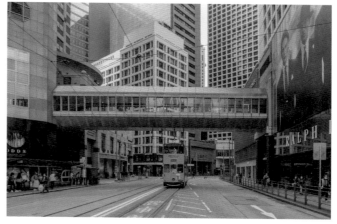

中環土地匱乏，置地公司當然不會放過任何拓展機會，1982
年他們再次以四十七點五五億的天價成功投得怡和大廈以西，
即交易廣場的地皮，那是當時中環填海計劃中最後一塊的可發
展土地。新建築物需要在地面重置原有的公共交通設施，另外
根據設計大綱還需提供一個具備無柱空間的交易大堂，作為香
港交易所的所在。為此，建築師事務所巴馬丹拿為置地提出了
大膽創新的設計，並且活用了當時的行人天橋網絡，以平台層
作為大廈的主要出入口，而地面則用作公共運輸交匯處。

交易廣場第一座及第二座在1985年落成，平台上設有商店，
及後在1988年又完成了第三座的商業大廈和花園平台，並與
當時在海濱的上蓋花園連接，令上蓋花園有如交易廣場花園平

台的延伸，公眾可隨意使用，又不受地面車輛的影響，成為真正「離地」的建築，進一步影響往後的中環城市發展。

隨著置地行人天橋網絡成功為物業增值，也逐漸吸引了相鄰的業主加入，包括香港郵政總局（1976年，連接怡和大廈行人天橋）、環球大廈（1981年，連接怡和大廈行人天橋）、渣打銀行大廈（1990年，連接太子大廈及舊政府合署旁）、滙豐總行大廈（連接渣打銀行大廈）、皇后大道中九號（1991年，連接置地廣場和渣打銀行大廈）和中匯大廈（1997年，連接中建大廈和娛樂行）等。

| 干諾道行人天橋 |

中環行人天橋系統當然並非全由私人發展商所建立，政府在1970年代亦開始研究以行人天橋來解決往來渡輪碼頭和中區內陸的交通問題。1969年7月1日，《華僑日報》以「港府銳意改善中區交通，撥款千萬擴闊干諾道，興建有電梯行人天橋」為題，報導政府當時提出興建多條互相連接的行人天橋：主線

↓
干諾道行人天橋往國際金融中心一期

→
干諾道行人天橋的路線圖沒
有顯示置地商廈天橋網絡

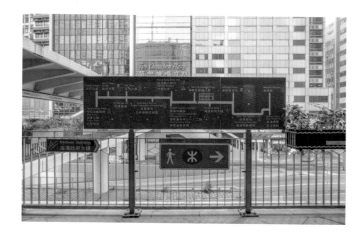

建在海旁，由天星碼頭連結至統一碼頭，再繞道干諾道中北邊，一直連接至港外線碼頭，並在恒生銀行及租庇利街與機利文街之間的位置設上落點。

這項計劃在 1974 年只完成了海旁的天星碼頭至統一碼頭一段，直至 1978 年，政府公佈干諾道行人天橋的最終方案，將原計劃大幅延長，由機利文街沿干諾道中北邊一直連結至畢打街的怡和大廈行人天橋，而且全程皆設有上蓋，並同時建有兩條橫跨干諾道中的天橋分支，地點與原計劃相若，上落點設有扶手電梯，是為全港首條「超級天橋」。

1980 年 2 月 12 日，地鐵中環站正式啟用，由於預計會有大量乘客進出車站，於是由怡和大廈至中區巴士總站一段干諾道行人天橋便提早開放，以便市民習慣交通轉乘方式；到同年 5 月 19 日，全長四百八十米的干諾道行人天橋便全面啟用。天橋因為建於干諾道的路邊，其通道有如一條升起了的行人路，《華僑日報》在翌日便以「人車爭路景象頓告消失」為標題大肆報導，指行人不用再在交通燈前苦候，並在行人天橋上暢行無阻，可見干諾道行人天橋為中環的交通擠塞問題帶來了轉機，同時開拓了市區行人天橋網絡的新世界。

1986 年，干諾道行人天橋向西延伸至海港政府大樓、林士街多層停車場及上環信德中心，及後在 1988 年也興建了分支，連接剛落成的維德廣場（現稱無限極廣場）。由於林士街多層停車場早在 1970 年便已落成，干諾道行人天橋來到這裡只能

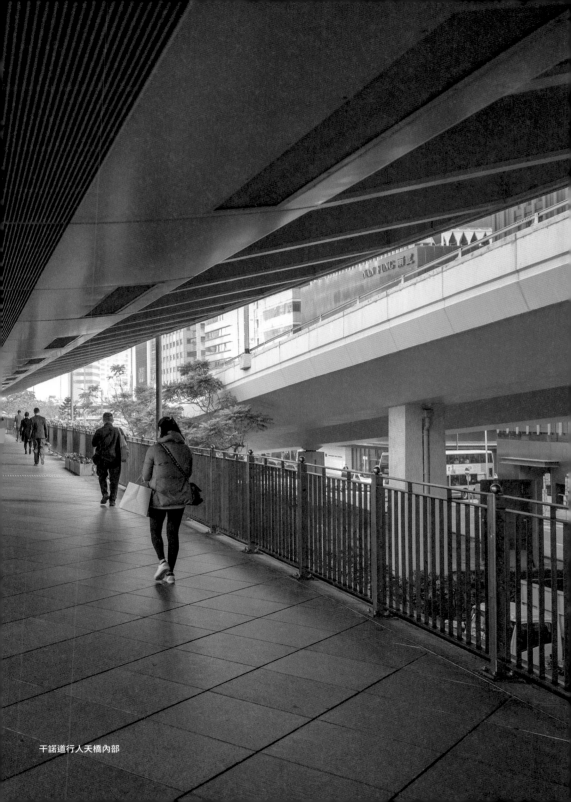

干諾道行人天橋內部

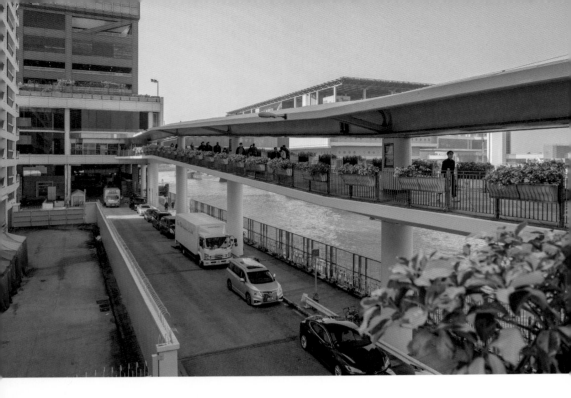

轉往海旁，令前往信德中心一段成為全個行人天橋網絡中目前
唯一貼近海邊的一段，成為途人觀賞西九龍海景的一個地方。

上環信德中心是一座綜合式發展的項目，由兩座商業大廈、四
層平台商場和港澳碼頭組成，地面為交通交匯處、的士站、停
車場出入口等，地庫則與上環站相連。作為兩幢商業大廈的電
梯大堂所在，二樓東端設出入口連接干諾道行人天橋，西端
出入口則在 1988 年也加建了樓梯接駁地面的港澳碼頭巴士總
站，及後又連接了橫跨干諾道西至西港城旁邊的行人天橋，該
處也是整個中區行人天橋系統的最西端。

1980 年代末，政府展開「干諾道改善工程計劃」，在干諾道上
興建雙向行車的高架道路，即林士街天橋或干諾道中天橋，並
在 1990 年啟用，由於要避開早已建成的行人天橋網絡，林士
街行車天橋便要比行人天橋建得更高，可見當局為了紓緩中區
的交通問題，不惜在行人天橋之上再疊加一層行車天橋，形成
今日干諾道中在上環昏暗的街道環境。

↑
干諾道行人天橋往信德中心／
港澳碼頭

↑
干諾道行人天橋海旁段能飽
覽西九龍景色

↓
橫跨干諾道西至西港城旁邊
的行人天橋，建於干諾道行
車天橋下，是整個中區行人
天橋系統的最西端。

↓
連接恒生銀行總行大廈行人
天橋

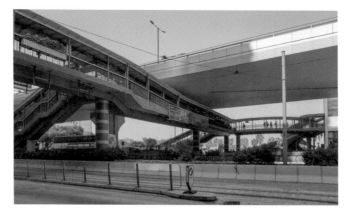

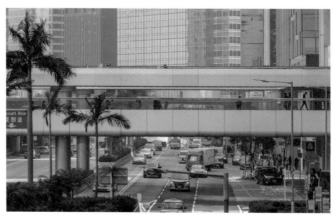

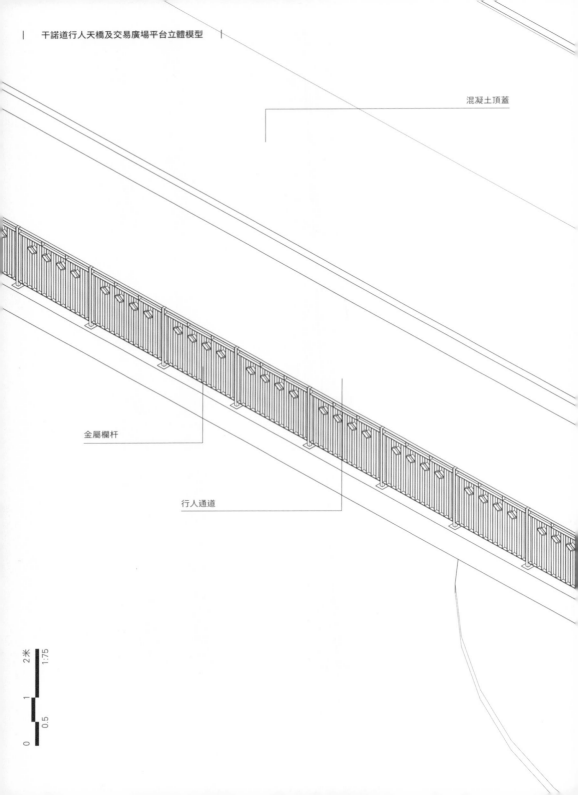

混凝土頂蓋

金屬欄杆

行人通道

2米 1:75

1

0.5

0

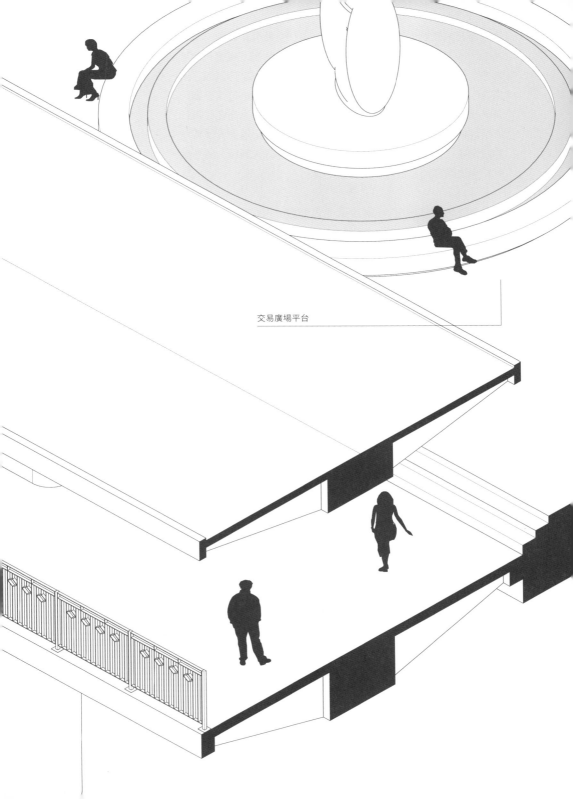

交易廣場平台

干諾道行人天橋建成後,每逢假日都會吸引外籍家庭傭工聚集其中,她們鋪上紙皮或帆布,在天橋上席地而坐,與好友分享食物、玩樂或休息,有時甚至會以紙皮箱架起成為分隔板,這成為了香港還未廣建行人天橋之前的一個奇景,也可見外傭活用天橋空間的方式,很早就打破了本地人認為天橋僅能作為行人通道的固有想法。後來,外傭的活動空間也拓展到更為寬闊的旺角道行人天橋和人流較小的北角糖水道行人天橋,另外還有在中環遮打道和全港各處的公園等。

位於租庇利街與域多利皇后街之間的恒生銀行總行大廈在1991年落成,大廈在設計階段便已因應地契要求在二樓設置兩條貫穿大廈的通道、樓梯和扶手電梯,於北端連接既有的干諾道行人天橋,南端則預留了行人天橋連接點,通往中環街市,以及當時建造中的中環至半山自動扶梯系統。

| 中環至半山電梯 |

在干諾道行人天橋開通後,政府亦著手研究由中環通往半山的行人通道。半山區是中區南邊,山腳至山腰的高尚住宅區,由於人口上升,半山同樣面對交通擠塞的問題,需要尋找加強行人連接的方法。該研究可追溯至1982年由政府聘請顧問公司進行的工程技術可行性研究,《南華早報》在1982年2月28日便提及政府正研究利用一系列扶手電梯、吊車或單軌把中環和半山連接。

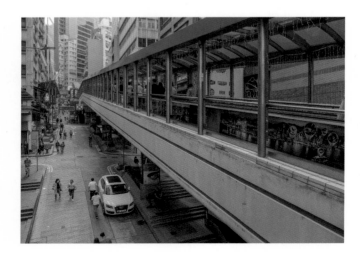

←
位於閣麟街一段的半山電梯

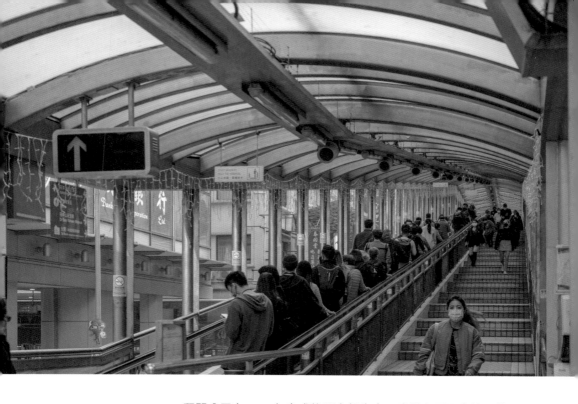

顧問公司在 1984 年完成的研究報告中，建議上環至金鐘一帶建七條接通半山及沿海區域的扶手電梯，當中由閣麟街連接干德道的一條可在 1988 年完成。《華僑日報》在 1987 年 11 月 17日報導政府續委託顧問公司負責扶手電梯的策劃及設計，更提及當局的計劃是興建九條電動行人道。惟計劃一拖再拖，最終只選擇了興建其中一條作為試點，這條通往半山的行人通道計劃要到 1990 年才在行政局通過，1991 年動工興建。

行人通道在 1993 年 10 月正式啟用，並命名為「中環至半山自動扶梯系統」（簡稱半山電梯），它全長八百米，包括三條自動行人道及十八部扶手電梯，全線皆設有上蓋，它穿越了中環半山的多條街巷：皇后大道中、史丹利街、威靈頓街、擺花街、荷李活道、士丹頓街、伊利近街、堅道、梁輝臺、太子臺、列拿士地臺、摩羅廟街、摩羅廟交加街、羅便臣道及干德道。由最低點的中環街市至最高點的干德道，高度差距約為一百三十五米，若以一層樓為三點五米的高度計算，整套電梯系統便大約攀升了三十八層。半山電梯建成時成為全球最長的戶外扶手電梯，打破了海洋公園在 1987 年二百二十五米的紀

↑
半山電梯只設一組單向的扶手電梯

↑
半山電梯與鄰近建築物和商店的密切關係

↓
於摩羅廟街需要橫過馬路

↓
於卑利街樓梯上空興建的半山電梯

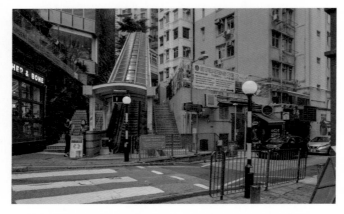

錄。另外由於每段通道最多只設一組電梯，系統於是將扶手電梯以轉向方式分配為上山及下山時段：早上六時至十時為下行，早上十時至午夜十二時則為上行，以配合半山居民使用。

半山電梯的走線雖然不是一條大直線，不過也未至於迂迴曲折。為了方便行人橫過馬路，不少段落是以高架的方式建造，自中環街市起，先利用行人天橋跨越皇后大道中，在閣麟街又以架空方式攀升至荷李活道，到些利街便會接地，然後以行人天橋跨越堅道，直至摩羅廟街又再上升至高架通道，並在卑利街與輝煌臺的基座連接，再以行人天橋跨越羅便臣道，最終抵達干德道。在一些較為狹窄的位置，會出現上層為高架電梯通道，下層為地面樓梯的佈局。

為配合半山電梯的開通，連接中環街市及恒生銀行總行大廈，橫跨德輔道中的一對平行式行人天橋也在 1993 年開通，這令半山電梯成為中區行人天橋系統的一部分，行人可由海濱步行至半山。

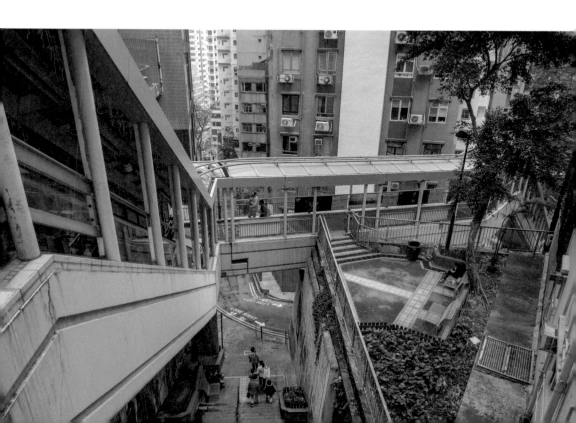

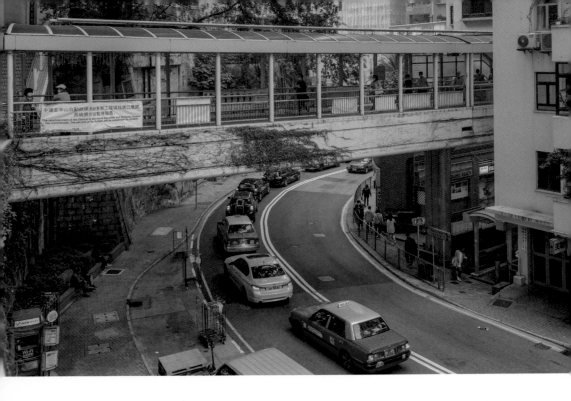

2006年，在半山電梯旁的商業項目100 QRC（皇后大道中100號）建成，大廈因應地契要求而在大廈的地面及一樓預留了公眾通道連接半山電梯，自大廈落成後便成為了半山電梯在皇后大道中最主要的上落點。2018年，位於荷李活道的前中區警署建築群活化項目「大館」正式開幕，項目加建了一條無上蓋的行人天橋，連接半山電梯在荷李活道的轉角口，以方便遊客前往。

荷李活道以南一帶曾幾何時是一個老齡化嚴重的區域，當時仍有許多老倉庫和瓷器商店，隨著半山電梯的開通，一些餐廳、酒吧便慢慢進駐，如今該處已變成一個集合環球美食及娛樂的「蘇豪區」，足見半山電梯對其周邊發展的影響，並帶來了新的人流。此外，又由於區內兩個活化項目：大館及上環PMQ元創方的開幕，成為了假日不少人遊覽的熱點，間接推高了半山電梯的使用人次，而這條有蓋行人通道兩旁也慢慢加入了相應的廣告橫額，有時更會對應一些展覽而把通道內部作相應的裝飾，增加了城市空間上的互動。

2.1｜中環

↑
橫越羅便臣道的半山電梯

→
活化後的大館新建了半山電
梯的連接橋

雖然電梯方便了大眾前往半山，不過在審計署 1996 年 10 月的
《審計署署長第二十七號報告書》中，卻指出半山電梯對交通
擠塞問題無甚改善，因此也令原計劃合共九條的半山電梯，最
終只順利建成了一條。有趣的是當局設計半山電梯時，預計的
平均流量只有每日三萬人次，但到 2005 年時已上升至平均每
日五點四萬人次，2016 年更達至平均每日七點八萬人次，即
設計流量的二點六倍。因此自 2018 年起，半山電梯也進行為
期約四年的分階段更新及維修工程，包括加建升降機。

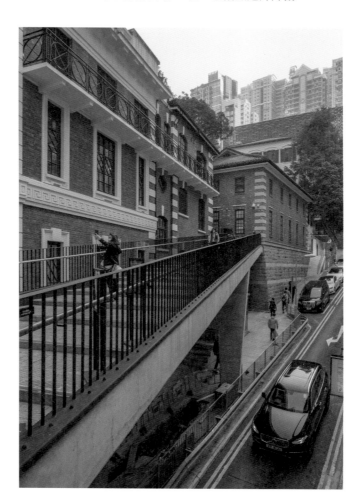

| 中環街市修成正果 |

1939 年啟用的中環街市是第四代的中環街市,以現代建築主義的包浩斯(Bauhaus)風格設計,外觀以現代流線(Streamline Moderne)風格的橫向線條及實用功能為主。街市樓高四層,中央部分設有露天中庭,其主要出入口設在德輔道中,另一面的皇后大道中因為高差關係而把出入口設在另一層。整個街市共設超過二百六十個攤檔,分佈在地下至二樓,每層的攤檔都分門別類。日佔期間,中環街市被改名為「中央市場」,這個名字一直沿用至 1993 年,才配合半山電梯開通而恢復「中環街市」之名號。

在悠悠歲月中,中環街市經歷了好幾次被清拆的命運,市政局在 1978 年研究十年街市計劃,提出把中環街市重建為新型的街市大樓(即市政大廈);1989 年,政府在中環找出了四個地

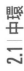

↑
中環街市

點，作為重置中環街市之用；翌年，這幢五十年歷史的建築獲古物諮詢委員會列為三級歷史建築。然而歷史建築的名義不會為建築提供任何保護性，加上大眾對於現代主義建築的保育興趣不大，作為半山電梯的起點，中環街市也在此時進行了大改裝，把大樓在德輔道中的部分外牆拆去，以騰出空間加入由地面至二樓的扶手電梯，同時把二樓清空及改裝成行人通道，並在通道旁加設一些商舖，使半山電梯能通過行人通道連接干諾道行人天橋，翻新後的街市二樓在 1994 年啟用，並命名為「中環購物廊」。

到了 1998 年，審計署批評街市的使用率偏低，於是在中環土地嚴重不足的情況下，在 2002 年被政府納入「供申請售賣土地表」（俗稱勾地表）之中，結果引起大眾和一些保育人士的關注，要求保留這幢碩果僅存的包浩斯風格建築。2006 年，政府推出中環街市的賣地章程，並設發展的高度限制為一百六十米，同時需要興建兩項政府設施，不過一直未有發展商進行勾地申請，最終到了 2009 年，由時任行政長官曾蔭權宣讀的《2009–2010 年施政報告》中，重點提出「保育中環」的一系列項目，正式宣佈將中環街市剔出勾地表，並交由市區重建局（市建局）進行保育和活化，中環街市才逃過被清拆的命運。

由於中環街市發展在戰前，經過多年後，建築密度和高度比起周圍的建築低得多，算是中環難得比較開揚的地方，市建局的計劃是把中環街市活化為「城中綠洲」，在 2011 年 4 月公佈

→
中環街市是連接中區行人天橋系統及半山電梯的重要節點

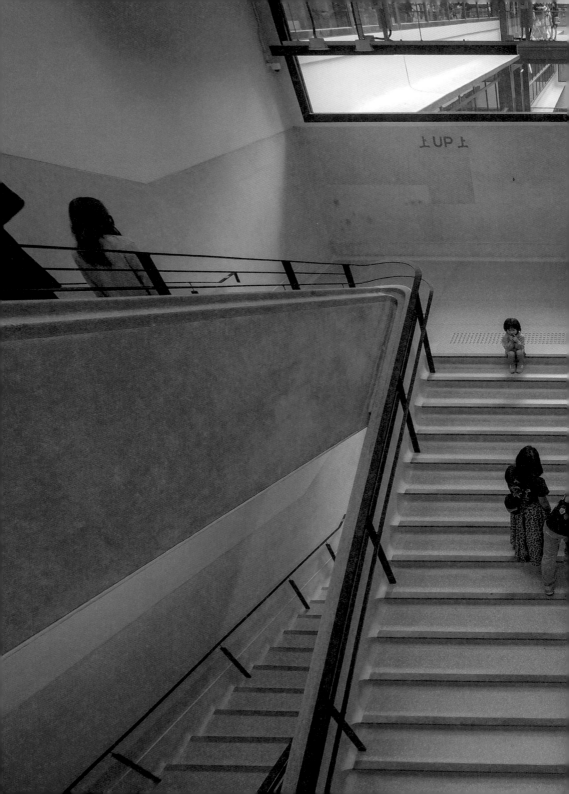

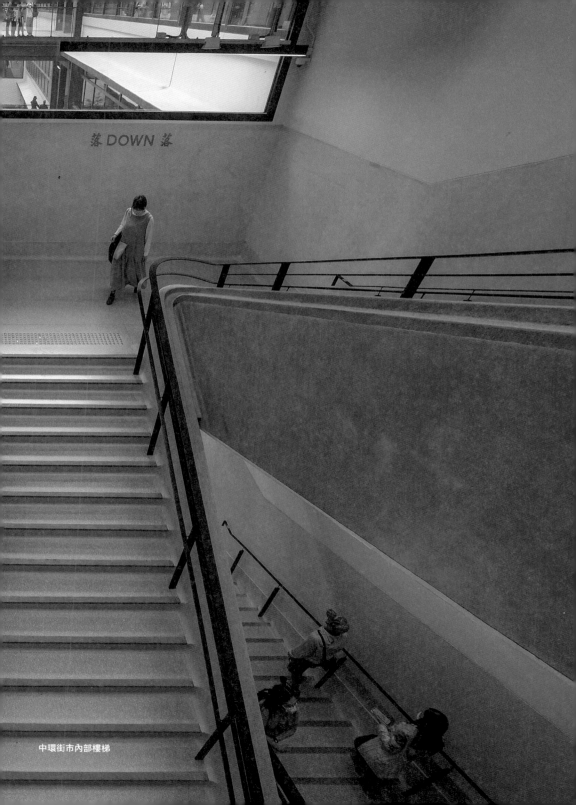

落DOWN落

中環街市內部樓梯

了由四個建築師顧問團隊擬備的四個設計方案,進行了巡迴展覽,收集公眾意見。同年11月,市建局公佈以創智建築師有限公司的「漂浮綠洲·新市集」概念作為中環街市的活化方案,其設計在現有建築之上加建一個玻璃建築方體,後來更邀請了日本建築大師磯崎新合作深化設計。

經歷了中區分區計劃大綱圖的司法覆核和冗長的審批程序,不料到2015年,市建局以建築成本上漲為由,宣佈把「漂浮綠洲」推倒重來,改行簡化的活化方案,不建玻璃方體。活化工程終於在2017年正式開始,並在2021年竣工,市建局於2月宣佈將為期十年的營運權批予華懋集團旗下的貴益有限公司,同年8月23日以試業形式開幕。中環街市經歷一波三折的命途後總算「修成正果」,在活化工程期間,二樓通道作為海濱與半山的連接一直都保持運作,到開幕後則改以穿過商店空間連接天橋,活化後的中環街市二樓有一半空間屬於行人通道和公眾休憩空間,也令半山電梯所串連的活化建築項目再添一員。

| 機場核心計劃 |

1989年,政府宣布香港機場核心計劃,十項核心工程中包括中環填海第一期,以提供土地給新的機場快綫及東涌綫的新車站和上蓋發展項目,及為將來建設中環及灣仔繞道預留一些土地,此為中環在1950年代起長期進行的大型填海計劃後,另一項重要的填海計劃。填海工程在1993年展開,而這次的規模比過去一次更大,將原有的海岸線向北移一百四十至三百五十米,原有海岸線的多個渡輪碼頭也需要遷至新的海岸線上。

由於需要保持這些渡輪航線的運作,因此在填海初期已在新的海岸線上興建新碼頭,待渡輪航線在新碼頭交接後,才把舊碼頭拆去及繼續填海。1996年,填海工程接近完成,但由於新填海地仍為工地,為方便市民前往新碼頭及海濱,政府特地興建了一條臨時行人天橋連接中環三號碼頭及干諾道行人天橋,並跨過四季酒店的地盤,此臨時行人天橋一直使用至2003年國際金融中心(國金)二期建成時,因開通了另一條行人天橋及交還土地興建四季酒店才被拆除。

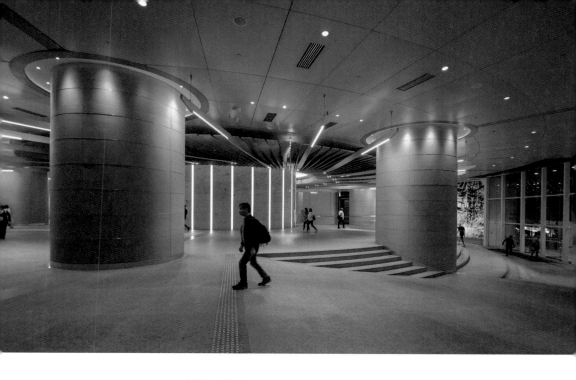

基於干諾道以北已是由行人天橋系統和交易廣場平台花園組成的「離地」社區，這使香港站及其上蓋──國際金融中心的設計也將之考慮在其中，即以一樓作為主樓層。1997 年，位於干諾道中的國金一期基座已經竣工，並在設計時已預留了一樓作為商場和行人天橋的連接層，於是干諾道行人天橋往西的一段便進行了改道，從此往來中、上環都必須經過國金一期的基座連接層。又鑑於連接層外的天橋高度不一，於是這裡便建了一段螺旋斜坡及樓梯，在這環形的空間中猶如一個旋渦。後來當四季酒店在 2005 年開幕時，又加建了一條行人天橋連至國金一期的連接層，進一步令國金一期的基座成為天橋系統的交匯處，整天人潮如鯽。

國金一期塔樓的北面為香港站及國金商場一期，分別在 1998 年及 1999 年開幕，由於利用了一樓層作為行人的主樓層，地面便可留作車輛上落客處及機場快綫的市區登機入口，車站在兩期基座建築之間的民祥街設落客處，方便轉乘鐵路的乘客。商場在一樓面向交易廣場的沿路設有多個出入口及一條戶外走廊，並與交易廣場平台接壤，可算是延續了在填海前該處海旁的行人天橋與交易廣場平台間的空間關係。

↑
國際金融中心一期的天橋
連接層

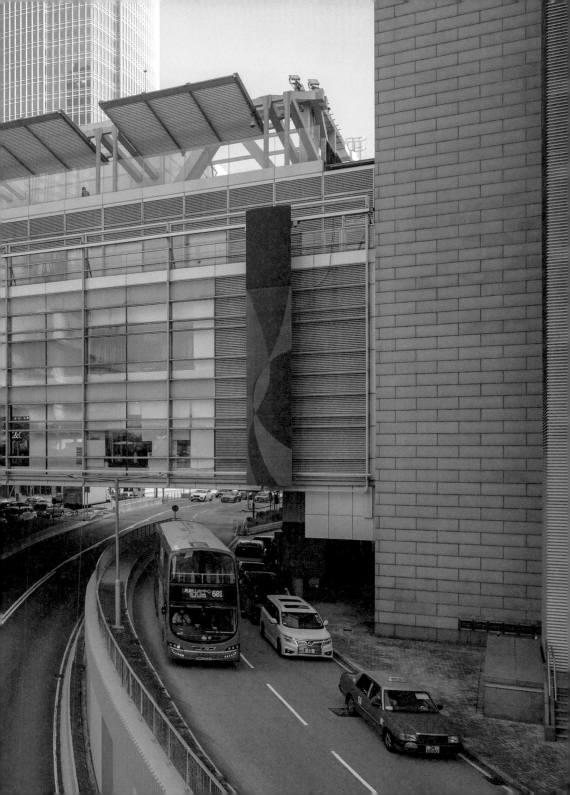

交易廣場

干諾道中

交易廣場
平台廣場

干諾道
行人天橋

中環站往香港站
的地下通道

交易廣場
巴士總站

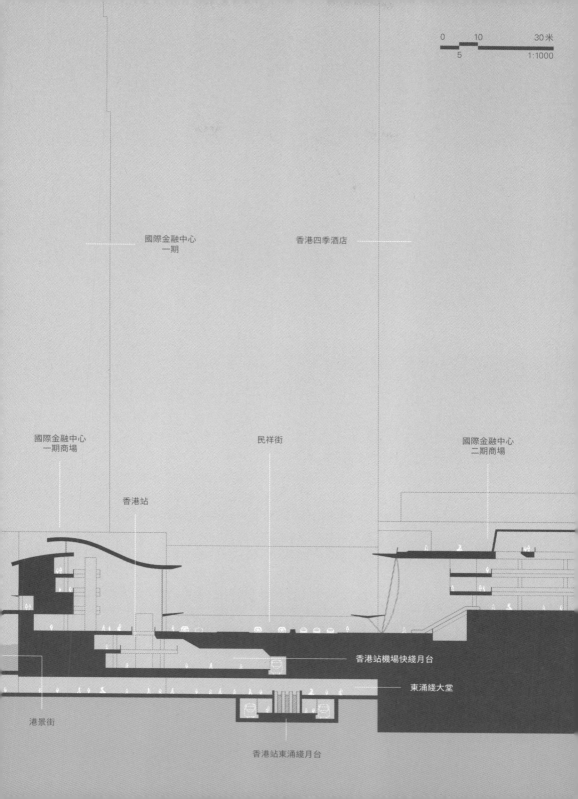

國際金融中心
一期

香港四季酒店

國際金融中心
一期商場

民祥街

國際金融中心
二期商場

香港站

香港站機場快綫月台

東涌綫大堂

港景街

香港站東涌綫月台

0 10 30米

5 1:1000

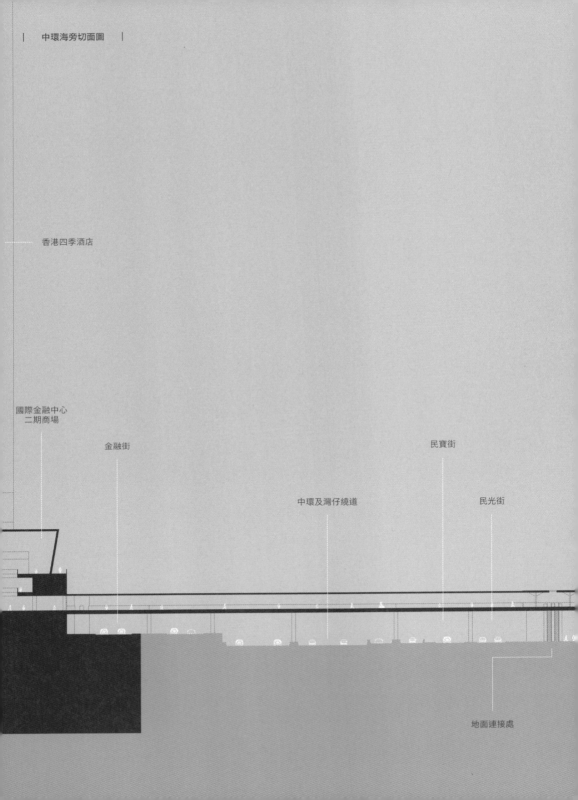

香港四季酒店

國際金融中心
二期商場

金融街

民寶街

中環及灣仔繞道

民光街

地面連接處

維多利亞港

中環三號碼頭

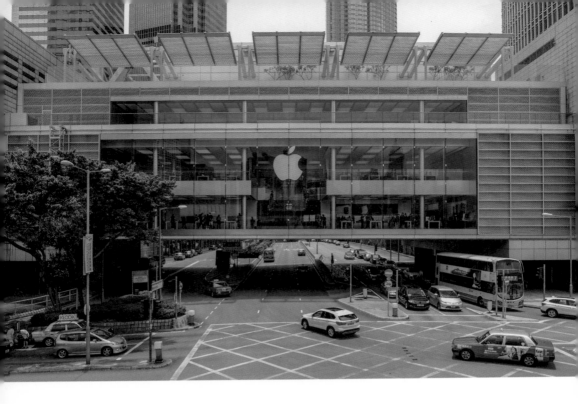

2004年開業的國金商場二期面積更大,設有中庭及天窗採光,由於一、二期之間被民祥街所分隔,為了令兩邊的商場能無縫連接,商場利用了桁架式結構令連接的天橋部分可倒吊在民祥街的行車道上,跨度達五十米,由於天橋的內部只是商場的一部分,在裡面行走基本上無法察覺是在天橋之上。商場的北面建有一條行人天橋連接海邊的三號碼頭,此天橋亦成為不少人往來中環渡輪碼頭的主要途徑。

| 最後的填海 |

另一方面,為了方便行人前往新中環碼頭,同時避開了地面大興土木及多番改道之擾,一條由怡和大廈行人天橋及國金商場的行人天橋連接至新天星碼頭的行人天橋在2007年啟用,形成了一條被當時的工地包圍著,冗長的空中走廊。在芸芸的新海岸線的碼頭當中,天星碼頭在2006年才遷往中環七及八號碼頭,相對其他碼頭遲了不少,當中或多或少是受填海規模縮減所致,不但令規劃推倒重來,更延遲了填海工程。

↑
國際金融中心商場橫跨
民祥街的部分

中環填海的計劃在1991年公佈，當時的規模是由中環新填海區一直延伸至灣仔會議展覽中心新翼，由於規模太過龐大，引起了公眾對維多利亞港海岸線的關注，產生了法律訴訟，最終在1997年回歸前的6月27日由立法局通過《保護海港條例》，列明「海港須作為香港人的特別公有資產和天然財產而受到保護和保存」，限制了日後在維多利亞港範圍填海的可能性，雖然事件延遲了填海工程，但卻徹底改變了日後這個港口城市的海濱用地規劃。中環及灣仔繞道原計劃在地面興建，經重新規劃後改以隧道的方式建造，令新海濱不再像往日的填海般被高速公路所阻隔。

根據城市規劃委員會的法定圖則，在新填海區之上最少仍有五塊有待發展的土地，當中最大的為康樂廣場以北，範圍包含中環郵政總局大樓在內的「三號用地」，在規劃署2017年1月的《中環新海濱三號用地「綜合發展區」地帶規劃大綱》內，這塊用地面積為四點七五公頃，建築高度限制在主水平基準以上五十米，文件提及建築需要提供連貫無間的園景平台及多條高架通道，連接至國金商場、怡和大廈行人天橋、天星碼頭及現時為巴士總站的一號及二號用地的園景平台，並會連帶中環四號、五號及六號碼頭的上蓋一起發展，最終成為中環行人天橋系統的一部分。

比較可惜的是，三號用地的招標文件是以投標公司需要清拆郵政總局大樓作為必要條件。現代主義風格的中環郵政總局，與愛丁堡廣場的香港大會堂、天星碼頭多層停車場、清拆前

→
國際金融中心商場行人天橋
往中環碼頭

的第三代中環碼頭和皇后碼頭等皆建於 1960 至 1970 年代，是前一代中區海岸發展的重要標記之一。2015 年，國際現代建築文獻組織（Docomomo International）將中環郵政總局列入「文物危急警示」（Heritage in Danger）名單，並在 2018 年致函政府，促請保育郵政總局，惟古物諮詢委員會以不會處理 1970 年及以後落成的建築為由，拒絕為郵政總局評級，政府更在 2021 年 6 月截標前表明任何保留郵政總局建築的投標方案都不會考慮。

同年 11 月，政府公佈中標方案，該方案以「橋」為設計概念，由三座相連的建築物組成，當中更設有橫跨三座建築物頂層的巨形園景平台，名為「Horizon Park」，將營造成為空中森林，同時提供草坪、緩跑徑及戶外空間，可供觀賞維港景色。項目將分兩期落成，分別為 2027 年及 2032 年。

中環海濱因上世紀的疆土拓展而令海岸線出現多番改變，也加速了這個核心商業區的重建和更新，但城市主幹道的發展同時又限制了新填海地的暢達性，除非限制車輛進入商業區，否則推展行人天橋模式可謂人車分隔最直截了當的方法。時移世易，如今大眾對海濱及公共空間的需求有了新的想法，改變了整個維港海岸線的發展方向，規劃模式更跟上了世界潮流，把公路隧道化從而減少切斷地面行人網，同時又增加了大量公共空間，令行人逐步回到地面，擁抱能親水的海濱。

↑
中環三號碼頭設有空中花
園，可經由天橋前往。

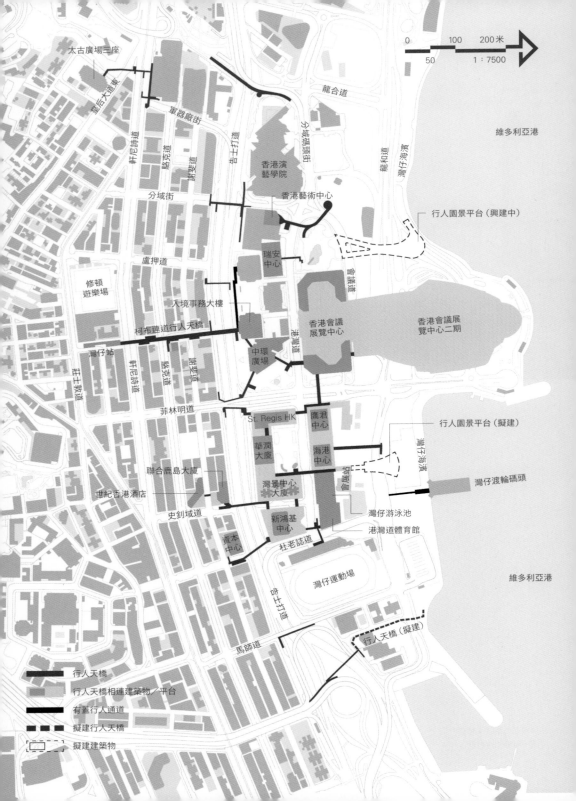

太古廣場三座

皇后大道東

軍器廠街

龍合道

維多利亞港

軒尼詩道

駱克道

謝斐道

告士打道

分域碼頭街

香港演藝學院

香港藝術中心

龍和道

灣仔海濱

分域街

行人園景平台（興建中）

盧押道

瑞安中心

修頓遊樂場

入境事務大樓

會議道

柯布連道行人天橋

灣仔站

莊士敦道

軒尼詩道

駱克道

謝斐道

中環廣場

香港會議展覽中心

香港會議展覽中心二期

菲林明道

St. Regis HK

鷹君中心

行人園景平台（擬建）

華潤大廈

海港中心

港灣道

聯合鹿島大廈

會展站

灣仔海濱

灣仔渡輪碼頭

世紀香港酒店

灣景中心大廈

史釗域道

灣仔游泳池

新鴻基中心

港灣道體育館

資本中心

杜老誌道

灣仔運動場

維多利亞港

告士打道

馬師道

行人天橋（擬建）

行人天橋

行人天橋相連建築物／平台

有蓋行人通道

擬建行人天橋

擬建建築物

0 50 100 200米

1：7500

2.2 | 灣仔

1965	灣仔北填海工程展開
1971	告士打道擴建為設有行車分隔線的道路,於多處建有行人天橋。
1979	灣景中心大廈落成,建有橫跨港灣道的行人天橋。
1981	新鴻基中心落成,一樓設通道連接杜老誌道行人天橋。
1983	華潤大廈及鷹君中心落成,灣仔北行人天橋網絡進一步強化。
1987	柯布連道行人天橋啟用
	鷹君中心至灣仔碼頭行人天橋啟用
1988	香港會議展覽中心一期開幕,建有四條行人天橋連接鷹君中心、瑞安中心、香港藝術中心及未來中環廣場位置。
1989	多條跨越告士打道的行人天橋獲重建,並在史釗域道加建了新行人天橋。
	入境事務大樓落成,成為柯布連道行人天橋的連接點。
1992	中環廣場落成,預留了大廈一樓作為行人層,並連接入境事務大樓、香港會議展覽中心及菲林明道行人天橋。
1997	香港會議展覽中心二期竣工,以橋的方式連接人工島。
	柯布連道行人天橋延伸至軒尼詩道南面,連接地面及灣仔站 A5 出口。
2022	會展站啟用,設行人天橋層出口連接鷹君中心。

灣仔是香港最早期發展的地區之一,其規劃也經歷了多個階段的改變,作為舊城區,灣仔的地面行人網絡非常方便,也有著很多有意思的大街小巷,但和中環一樣,隨著城市發展,也無可避免地在區內發展起行人天橋網絡,特別是前往告士打道以北(又稱灣仔北)的新填海區,而且可供行人選擇的天橋很多,幾乎每一條縱向道路也有行人天橋,一些更與大廈基座部分相連,北面伸延至灣仔北海濱(香港會議展覽中心和灣仔碼頭),

←
灣仔地圖

→
菲林明道行人天橋

南面則接通灣仔港鐵站。隨著香港會議展覽中心每年的大小展覽活動，大眾早已習慣利用行人天橋前往灣仔北，但似乎仍未能改變行人和駕駛者對告士打道是一道「難以跨越的牆」的消極印象。

| 填海為擴展道路 |

作為維多利亞城四環之一的下環，灣仔的發展和中環一樣早在開埠初期，不同的是，灣仔的早期規劃以商住混合用途為主，同時為了應付人口增長對房屋的需求，灣仔在百多年來進行了多次填海，海岸線一改再改，其最初的海岸線就在皇后大道東，至第二次世界大戰前已填至告士打道。

在戰後人口急增的 1960 年代，土地需求再次攀升，緊接著中環填海，灣仔填海計劃亦準備就緒，因應灣仔原海岸線呈內凹的地理特點，把海岸線拉直後便可得到很多土地。《華僑日報》在 1961 年 9 月 23 日便報導政府將在灣仔填海一百英畝以上，海岸線由當時的告士打道向北拓展二百多米，由金鐘海軍船塢一直向東伸延至銅鑼灣的加列島（奇力島），是次填海除了可得到發展用地，更重要的是要解決港島內的東西向交通問題（尤其是皇后大道東的樽頸）乃至是拓展往九龍的陸路交通，故此計劃興建新的道路，作為金鐘夏慤道的延伸。

當時，連接香港島與九龍及其他地區只靠渡輪，為了落實一個比渡輪更可靠的過海方法，政府當時便就維多利亞港兩岸的連接展開了研究，包括興建跨海大橋或海底隧道，《工商日報》在 1964 年 4 月 1 日便刊出「維多利亞城市發展公司決建海底隧道，四年後可通車」為題的報導。雖然隧道工程最終要周旋至 1968 年才正式動工，但在 1965 年展開的灣仔填海工程，便早已預留土地作為海底隧道的出入口，同時亦為此擴建和興建新道路。於是，告士打道便進行了擴建工程，在 1971 年成為擁有雙向行車並設有行車分隔線的快速公路，是當時全港最闊的道路。

為保持公路行車暢順，告士打道設有行車分隔線，這意味著行人不可直接橫過道路，於是在擴建道路的同時，也興建了多條跨越告士打道的行人天橋，供行人前往灣仔北新填海區，這些

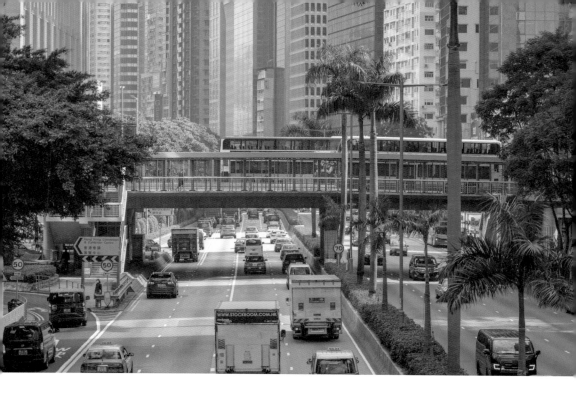

行人天橋分別位於分域街、盧押道、菲林明道和杜老誌道。同時政府也特地發出告示，要求橫越告士打道者必須使用行人天橋，情況和同期的中環新填海區一樣，因道路升級而迫使行人走上一層，令新發展區頓變天橋之城。

海底隧道在1972年8月2日正式通車，成為往來香港島及九龍最重要的通道。此後，告士打道愈見繁忙，而且隨著香港仔隧道在1980年代初通車，告士打道在灣仔交匯處的瓶頸問題也日趨嚴重，影響了往來港島東西的交通，促使政府在1990年代提出興建中環及灣仔繞道。

│　灣仔北的離地發展　│

灣仔北這片新填海地面積達三十六點五一公頃（約九十四英畝），當中大部分土地都被劃作「政府、團體社區用地」，理由是灣仔位處中環核心商業區和以住宅為主的北角之間，相對適合在這裡設置政府部門和公眾設施。此外，灣仔北亦留有一定的土地作開放空間，以補充灣仔舊城區休憩用地不足的問題，

↑
告士打道設有行車分隔線，
行人橫過都需要使用行人
天橋。

並在告士打道北面留有綠化區，在近銅鑼灣一帶則設有公眾貨物裝卸區，其餘的是商業、住宅和酒店用地。

不過在這片土地上，最早出現的建築物其實是第二代灣仔碼頭，為了在填海期間仍能保持渡輪的正常服務，故需先將新舊碼頭交接，方可繼續工程。第二代灣仔碼頭在1968年建成，啟用初期設有臨時道路、臨時巴士站和臨時停車場。由於碼頭位置已經北移，乘客若非使用交通工具，便需要走一段頗長的路才能返回灣仔舊區。

看準了新填海區地方充足，1970年底的工展會首度由紅磡移師至灣仔北舉行，《華僑日報》在1970年11月20日以「灣仔渡輪碼頭前派出警員監管，警告行人須用天橋，工展為期已近，確保交通安全須先作準備」一長標題，記述警方在橋口豎設告示牌，義正辭嚴地表明「閣下若不使用天橋，有被控告之可能」，可見在告士打道擴建後，行人必須使用行人天橋橫過道路。

灣仔北的土地發展並不順利，由於新填海區被認為交通不便，加上商業樓宇需求出現飽和，在1976年政府嘗試推出三幅商業土地時，更出現無人問津而要取消拍賣。當時有報導指這三幅商業土地的發展條件過分苛刻，包括須興建兩層平台覆蓋整塊地，並把平台留作公共廣場之用，同時需要建行人天橋與鄰近的建築物相連，可知當時在規劃上，灣仔北已決定倣效中環，使用「離地」的行人模式，並以平台層作為公眾空間。

利用大廈一樓的外圍作為公眾通道的做法，在灣仔北的發展項目確然有所執行。1979年，由三座住宅大樓及平台商場組成的灣景中心大廈落成，於平台建有公眾通道及一條跨越港灣道的行人天橋，此天橋原計劃是直接連結灣仔碼頭，不過跨越灣仔碼頭巴士總站的一段一直未有興建，反而在鷹君中心落成後改變了天橋的走線。

此後，高架通道和行人天橋便陸續出現在灣仔北新建的大廈中，《大公報》在1979年6月14日以「商業區將興建天橋連成高層行人廣場」為題報導，指出灣景中心大廈及相鄰的商業用地，即新鴻基中心（1981年）、香港展覽中心（1982年，2019年已重建成香港瑞吉酒店）、華潤大廈及鷹君中心（1983年），將在平台設行人廣場及天橋連接。其中新鴻基中心和香港展覽中心在竣工後便將自己的高架通道直接連結原來跨越告士打道的行人天橋，令行人無須走上走落，連帶橫跨港灣道的兩條新建天橋，令灣仔北大廈間的高架走廊變得四通八達。

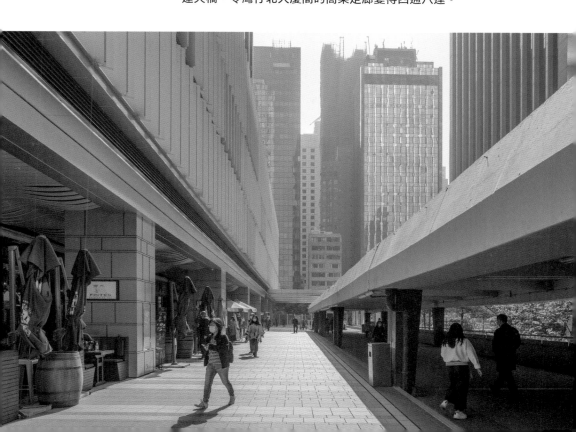

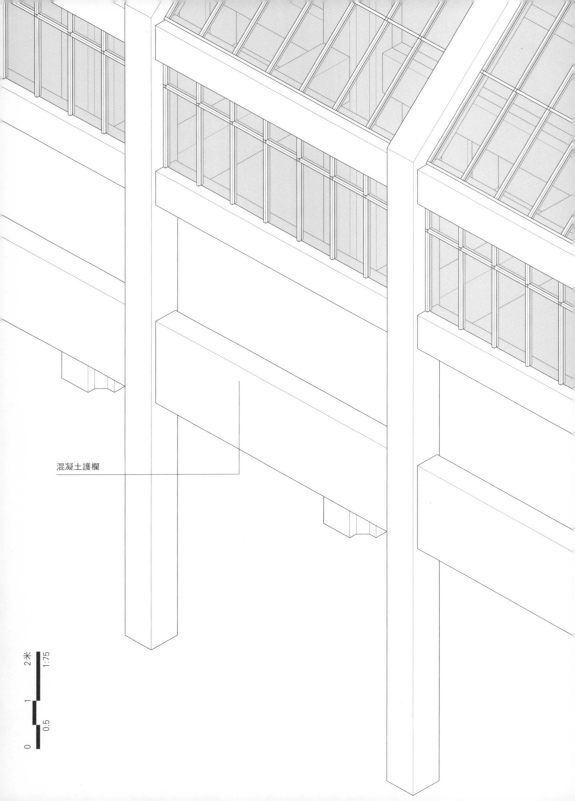

混凝土護欄

2米 1:75
1
0.5
0

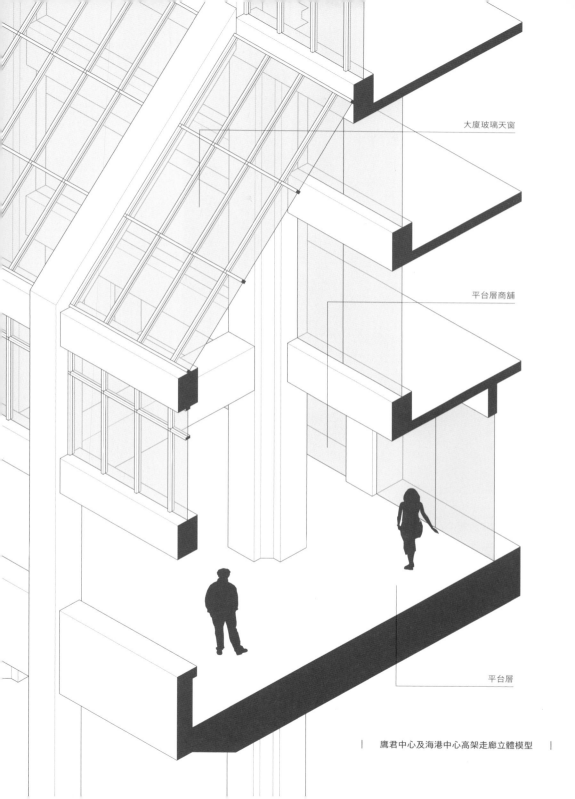

大廈玻璃天窗

平台層商舖

平台層

鷹君中心及海港中心高架走廊立體模型

連接鷹君中心至第二代灣仔碼頭的行人天橋在 1987 年建成，
成為前往灣仔碼頭的主要通道。同年，在鷹君中心旁的港灣道
體育館落成，亦建有一樓通道連接行人天橋網絡。1989 年，
多條跨越告士打道的行人天橋進行重建，工程以加闊橋身和加
建上蓋為主，同時亦在史劍域道新建了一條行人天橋連接灣景
中心大廈平台，該天橋亦建有分支連接告士打道對面的聯合鹿
島大廈。

一樓的高架通道除了方便行人外，部分通道的設計上亦花了心
思，其中鷹君中心的通道是採雙層高樓底的設計，配合天窗設
計令通道格外光猛舒適。另外，一眾大廈的商場亦合力營造了
一個餐飲和購物商業圈，咖啡店、酒吧等都在公眾通道旁擺放

↑
海港中心二樓出口

↓
鷹君中心及海港中心外圍設
有天窗及特高樓底的商店
通道

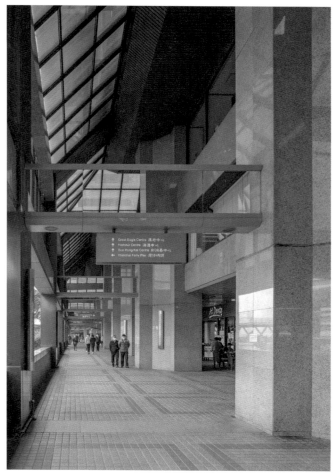

了座椅,即使在非上班時間亦能吸引到一定的人流,在自成一國的灣仔北新填海區,反而形成了一個小天地,甚至吸引一些人士在高架通道上跑步。

有趣的是,在建築物外圍設高架通道的設計並不僅僅出現在灣仔北,更幾乎在相同的時期(約1980年代初)出現在荃灣、沙田等新市鎮的發展項目,惟此規劃方式到1980年代中後期的項目已經不再復見,後來的建築設計索性利用了大廈的室內通道開放予公眾使用。不過,會展每年的大型活動(如香港書展)為了應付大量入場人士,都有機會用到高架通道作為排隊的地方,這些半戶外的空間在活動安排上意外地有它的優勢。

| 灣仔北大命脈:柯布連道天橋 |

在告士打道南面的灣仔舊區,政府早在1984年便把部分的柯布連道改為行人專用區,以配合灣仔站在1985年啟用,同時亦研究擴大灣仔的行人天橋網,改善區內的人車爭路問題。《工商日報》在1983年4月2日便報導政府在「灣仔至銅鑼灣擬建龐大行人天橋系統,連接中環海旁行人天橋」,可見政府在中環廣建行人天橋取得預期效果後,打算在灣仔和銅鑼灣照辦煮碗,以疏導鐵路站的乘客人流,不過由於所涉工程實在太過龐大,最終也沒有實行。報導中尚有提及連接灣仔新填海區的分支天橋,似乎就是後來的柯布連道行人天橋。

柯布連道行人天橋在1987年啟用,它是一條長約一百九十米,由灣仔站在軒尼詩道和駱克道之間的柯布連道出口連結至灣仔北的行人天橋,設計以中環干諾道行人天橋為藍本,設有上蓋,而且相當寬闊,分別在軒尼詩道、駱克道兩旁、謝斐道及告士打道兩旁設有上落點。天橋在1989年更直接連通灣仔政府綜合大樓第二座(入境事務大樓)一樓,同時大樓外的告士打道設有來往各處的巴士站,繁忙時間的人潮便引證了柯布連道行人天橋對灣仔商業區的重要性。

1988年11月25日,灣仔北最重要的建築——香港會議展覽中心(會展一期)開幕,它建有四條行人天橋連接鷹君中心、瑞安中心、香港藝術中心及未來的中環廣場。會展是香港舉辦商務會議及各類展覽的主要地方,每逢有大型活動,市民都會由

↑
柯布連道行人天橋為數不多
的建築物入口

↓
柯布連道行人天橋

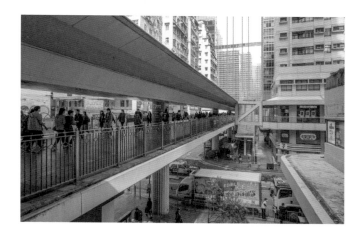

灣仔站蜂擁而至，柯布連道行人天橋例必水洩不通。1997年，
建築在維多利亞港一個六點五公頃人工島之上的會展新翼（會
展二期）竣工，兩期會展之間相距約一百一十米，以架空橋的
方式連接。2009年會展中庭擴建完成，將原有的架空橋重建
成展覽廳及行人通道，增加了約三分一的展覽空間。受制於保
護海港條例於2003年的司法覆核，會展兩期之間無法填海，
仍是隔水相望，故會展中庭擴建仍以桁架懸吊結構方式支撐，
簡單來說就是將原有的天橋重建成一條更大的橋。一直至中環
及灣仔繞道工程動工，橋底空間才被正式填上，今日行經龍和
道，便能在會展中庭的底部感受到遼闊的無柱空間，但似乎沒
有為橋底的行車空間帶來甚麼好處。

會展中庭底部曾為維多利亞港

1992 年落成，曾經是全港及亞洲最高的摩天大廈中環廣場，
其基座一樓預留了一整層作為行人大堂，並建有行人天橋連接
入境事務大樓（柯布連道行人天橋）、會展和菲林明道行人天
橋，行人大堂有如一個迴旋處，分流來自各方的人流，更適時
佈置上節日裝飾，這些在地界內的公眾通道需根據地契要求，
全日向公眾開放。

除了面向灣仔北的各項延伸，柯布連道行人天橋到 1997 年亦
向南伸展，除了在譚臣道／莊士敦道設上落點，行人更能透過
扶手電梯及升降機經天橋上的灣仔站 A5 出口直達地底的車站
大堂，令天橋成為了港鐵車站的延伸，而這亦達到了灣仔在
1980 年代早期計劃的，行人天橋的作用。

↑
柯布連道行人天橋往入境事
務大樓，後方為中環廣場。

↑
行人天橋連接中環廣場

↓
中環廣場一樓的行人通道

↓
中環廣場一樓的行人通道

軒尼詩道

莊士敦道

灣仔站

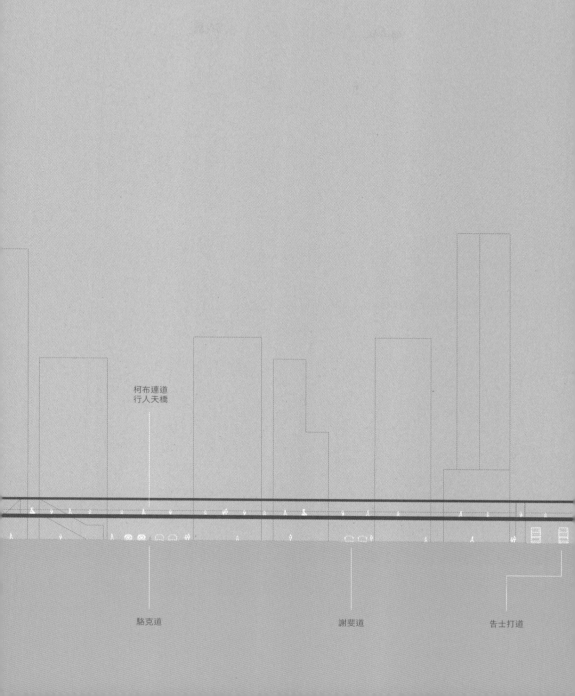

0 10 30米
5 1:1000

柯布連道
行人天橋

駱克道

謝斐道

告士打道

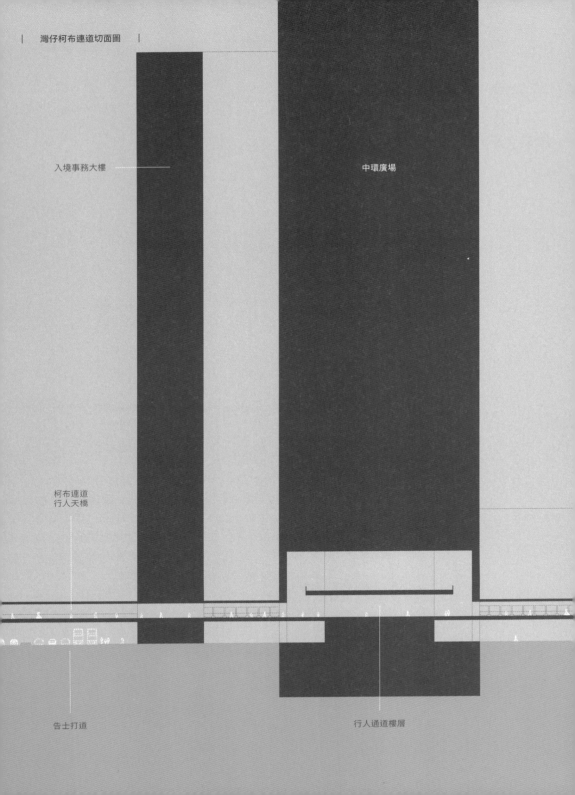

灣仔柯布連道切面圖

入境事務大樓

中環廣場

柯布連道
行人天橋

告士打道

行人通道樓層

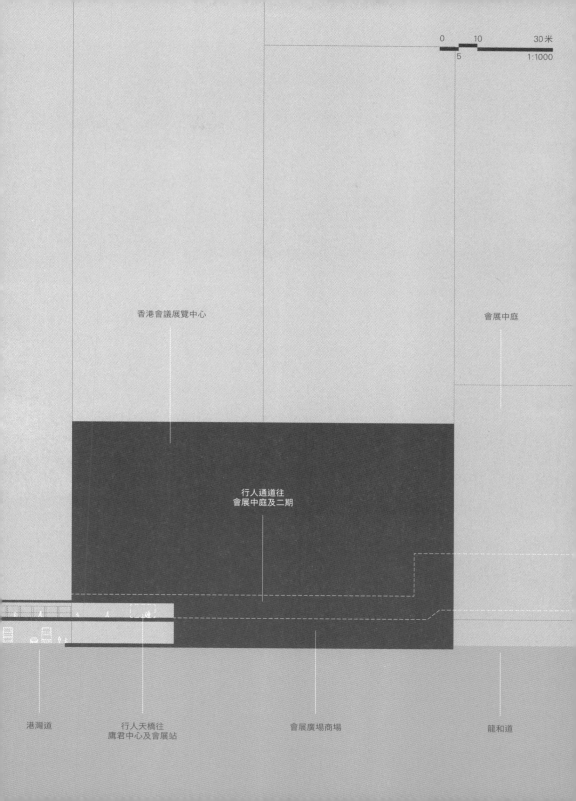

香港會議展覽中心

會展中庭

行人通道往
會展中庭及二期

港灣道

行人天橋往
鷹君中心及會展站

會展廣場商場

龍和道

0 10 30米
5 1:1000

會展二期新翼的人工島，實際是《灣仔發展計劃》第一期的灣仔填海部分，至於第二期，原計劃在2004年展開，不過和中環填海一樣受1997年通過的《保護海港條例》規限，需要修改填海規模，而所填得的土地只用來配合中環灣仔繞道興建，及作道路和海濱設施。2010年中環灣仔繞道動工，灣仔段的工程則到2013年才展開，並在2014年建成了部分新海岸線及新灣仔碼頭，於是灣仔碼頭又再一次北移到新的海岸線上，同時脫離了原有的行人天橋網絡，一定程度影響了渡輪的乘客量。

由於灣仔北長年以來都是靠高架行人通道網絡來維持區內的暢達性，一旦脫離這個網絡，回到地面的街道，行人環境實在不太理想。修訂後的《灣仔發展計劃》第二期，其中一個主要項目就是「興建新的行人通道連接新海濱」，包括在灣仔至銅鑼灣興建三道跨越行車道的園景平台及一條行人天橋。第一個園景平台位於會展以西，由香港藝術中心西公園跨越會議道、龍和道和博覽道連接海濱；第二個位於鷹君中心，由現有的行人天橋延伸到海濱，中間會接上港鐵會展站；第三個位於維多利亞公園跨越維園道及東區走廊連接銅鑼灣避風塘；而另一條行人天橋則在運盛街，經由現有的堅拿道行人天橋連接海濱。

根據土木工程拓展署的資料，第一個園景平台將參照政府總部的行人天橋的形式，即同時提供有上蓋和無上蓋的路段，每邊行人通道約四至八米寬，而臨近海旁的位置則設有大草地作為

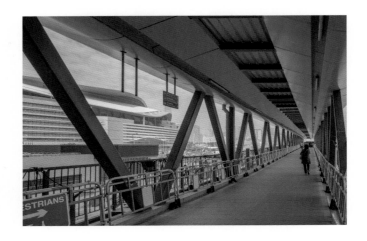

← 行人天橋連接鷹君中心及灣仔海濱

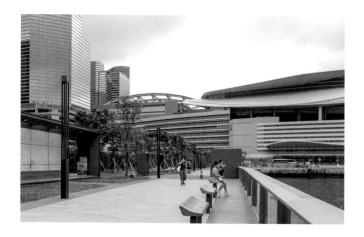

觀景和休憩用途。雖然本質上園景平台還是作為行人通道之用，但作為數條行車道上的一塊新「地面」，能為市民提供額外的公共空間，已經比只是「行人輸送帶」的天橋優勝得多。

除此之外，政府亦一直計劃把灣仔北的三座政府大樓（灣仔政府大樓、稅務大樓和入境事務大樓）搬遷，以騰出土地興建甲級寫字樓，不過到了《2017年施政報告》時，行政長官宣佈將利用這塊土地來興建會展三期。由於三座大樓有著很多運作中的政府部門，故需待位於將軍澳的新政府合署在2025年入伙後才能遷出，屆時灣仔北亦會再次變天，且預期會展三期將會基於灣仔北的主要命脈（即柯布連道行人天橋）加以強化，連帶園景平台一併整合到灣仔北的行人天橋系統。

灣仔的行人天橋網，雖然從未有大規模擴建行人天橋系統，卻是更直接，以一座接一座的方式興建，且主力是要跨越告士打道這超級道路。又因規劃時定下條件，成就了灣仔北建築平台層的行人通道及商店街，與告士打道以南的傳統街區規劃完全迥異。從告士打道的例子，我們可以看到當街道規劃是以汽車主導時，不單止令地面上行人徑的連續性遭到打斷，更可能令街道的兩面產生截然不同的規劃方式和城市風景，也間接為城市加入了一道無形的牆，這一點，即使是擴建和改善行人天橋網絡，也是難以徹底改變的城市印象。

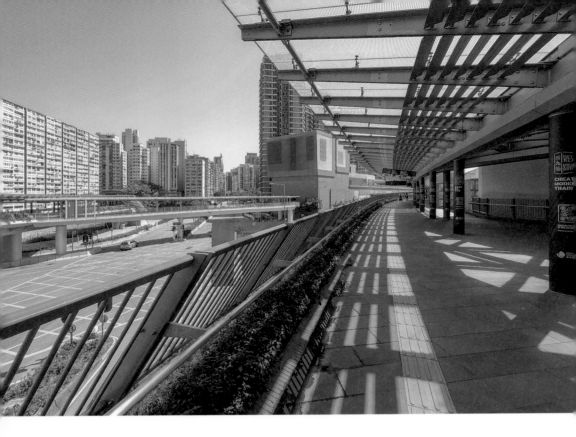

2.3 | 西九龍

↑
佐敦道行人天橋

曾幾何時，位處西九龍填海區的九龍站被稱為「孤島」，全因該處與原有的油尖旺舊社區有一段距離，行人不易前往，只能經由鐵路到達，加上整個項目四面都是「牆壁」。隨著柯士甸站、高鐵香港西九龍站的相繼落成，現時佐敦道、渡船街以西一帶，已變成了一個由多條行人天橋、架空步道、天台花園等組成的車站天橋之城。另一邊廂，當面向維多利亞港的西九文化區完成後，則會是以行人為優先的新臨海區域。西九龍這片填海地雖然歷史不長，但已足以見證香港城市發展在這數十年間的轉變。

| 西九龍填海計劃 |

港府在 1989 年宣布香港機場核心計劃，十項核心工程包括興建赤鱲角機場、機場鐵路、青衣至大嶼山幹線、北大嶼山快速公路、西九龍填海計劃、西區海底隧道、三號幹線、西九龍快速公路、中區填海計劃第一期和北大嶼山新市鎮第一期，與西九龍相關的便佔了四項，其中西九龍填海計劃在油麻地至大角咀一帶大規模填海達三百三十四公頃，成為香港市區有史以來最大規模的填海工程，令九龍半島的面積一下子增加了三分之一，海岸線向西遷移四百米至一公里不等，同時亦把原為海島的昂船洲連成一體。

填海工程在 1990 年動工，當局預計新填地可容納約十萬人，提供住宅、政府和社區設施、休憩空間等用地，以及連接新機場的交通基礎設施，這包括另外三個核心工程：西區海底隧道、西九龍公路（前稱西九龍快速公路）和機場鐵路。工程期間仍有渡海小輪往來佐敦至中環，佐敦道碼頭到填海中期才搬遷，渡輪服務亦最終在 1998 年停運。

西九龍公路在 1997 年接近竣工時，佐敦一帶的道路網亦進行了擴建，主要是佐敦道向西伸延，並連接填海區內新建的的連翔道和西九龍快速公路。由於該處屬於公路出口，路口不便設置地面過路處，於是當局同時在西延的佐敦道旁興建了長約三百米的行人天橋，由渡船街起沿佐敦道的北面向西跨越連翔道，同時亦設有分支通往當時九龍站地盤外。後來興建的九龍站住宅項目擎天半島，基座也設有佐敦道行人天橋的連接點，令該天橋幾近成為了由佐敦、官涌一帶往來九龍站建築群的唯

油麻地避風塘

香港故宮
文化博物館

西區海底隧道

西九文化區
藝術公園

自由
空間

西九龍海濱長廊

行人天橋

行人天橋相連建築物／平台

有蓋行人通道

擬建建築物

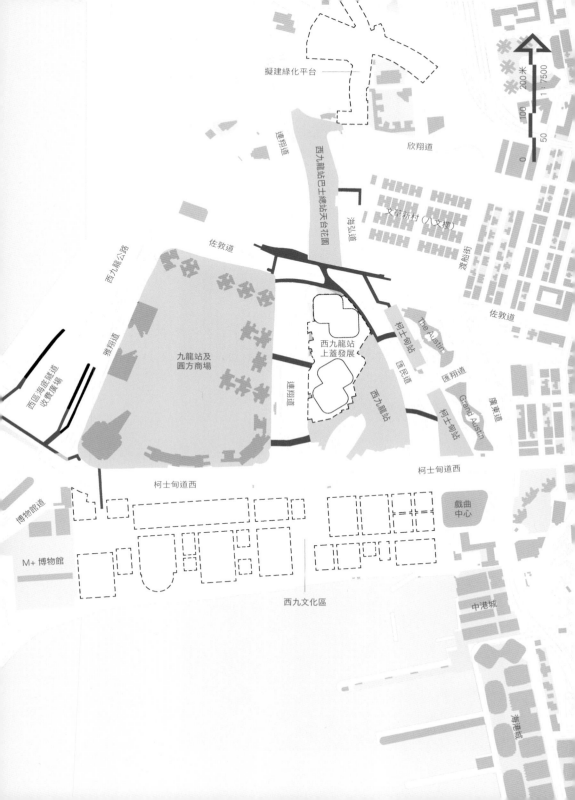

擬建綠化平台

欣翔道

文華新村（八文樓）

西九龍站巴士總站天台花園

連翔道

海泓道

渡船街

佐敦道

佐敦道

西九龍公路

柯士甸道

The Austin

匯民道

匯翔道

廣東道

九龍站及
圓方商場

西九龍站
上蓋發展

雅翔道

連翔道

西九龍站

Grand Austin

柯士甸站

西區海底隧道
收費廣場

柯士甸道西

柯士甸道西

博物館道

戲曲
中心

M+ 博物館

西九文化區

中港城

海港城

米

200

100

50

0

1：7500

一通道，而這天橋更經歷過多次改建，以配合在該處開展的高
鐵工程。

| 　九龍站：堡壘式交通城　 |

地鐵公司在 1992 年獲得機場鐵路（包括機場快綫和東涌綫）的
設計、建造及營運合約。機場鐵路的概念是以鐵路將遠離市區
的機場快速連結到市區，並讓乘客可在機場快綫車站進行市區
預辦登機及行李託運手續。撇除在機場島上後來加建的博覽館
站，整條機場快綫由機場至市區只設四個車站：機場站、青衣
站、九龍站和香港站，當中九龍站就設在西九龍的填海地上。

↑
九龍站的地面出口

↓
九龍站大堂中庭

↑
九龍站平台出口能通往基座
上各個建築物

↓
圓方商場通往佐敦道行人天
橋的通道

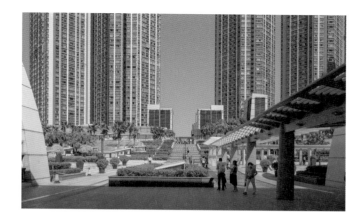

由於土地條件充足，九龍站的規模是四個機場快綫站中最大，達到十三點五四公頃，上蓋可建樓面面積達一百七十萬平方米，並需提供一點七公頃的花園和休憩設施。項目最初以「Union Square」命名，而為了建設這個超級車站，當局進行了總體規劃的設計比賽，最終由英國建築事務所 Terry Farrell & Partners（TFP Farrells）的「三維城市」方案勝出。

三維城市方案以中環的行人天橋網為藍本，在不同的分層作不同用途，並組合成基座平台，平台之上則興建多幢大樓，在人車分隔的原則下，平台地面主要為室內的行車道和公共運輸交匯處，一樓及二樓則為行人網，利用室內空間營造舒適的行人環境，並與鐵路站和公共運輸設施整合，以分流在該處轉乘交通的人。平台之上還特意構建了一個車站出入口，提供了公共空間和連接九龍站所有大樓項目的入口，目的令平台如同傳統的地面層一樣。

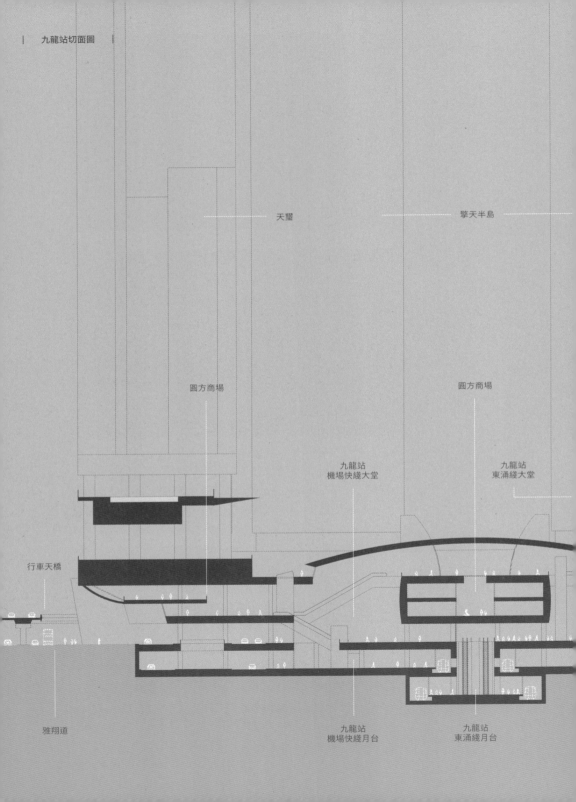

天璽

擎天半島

圓方商場

圓方商場

九龍站
機場快綫大堂

九龍站
東涌綫大堂

行車天橋

雅翔道

九龍站
機場快綫月台

九龍站
東涌綫月台

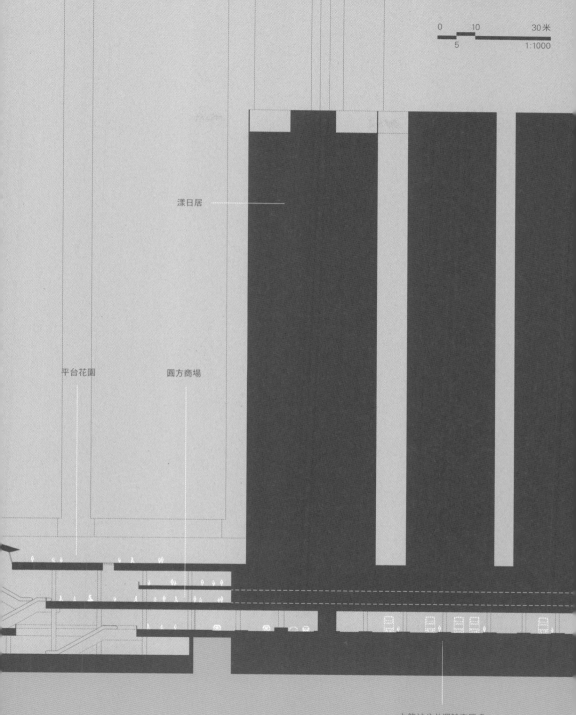

0　10　　30米
5
1:1000

漾日居

平台花園　　　　圜方商場

九龍站公共運輸交匯處

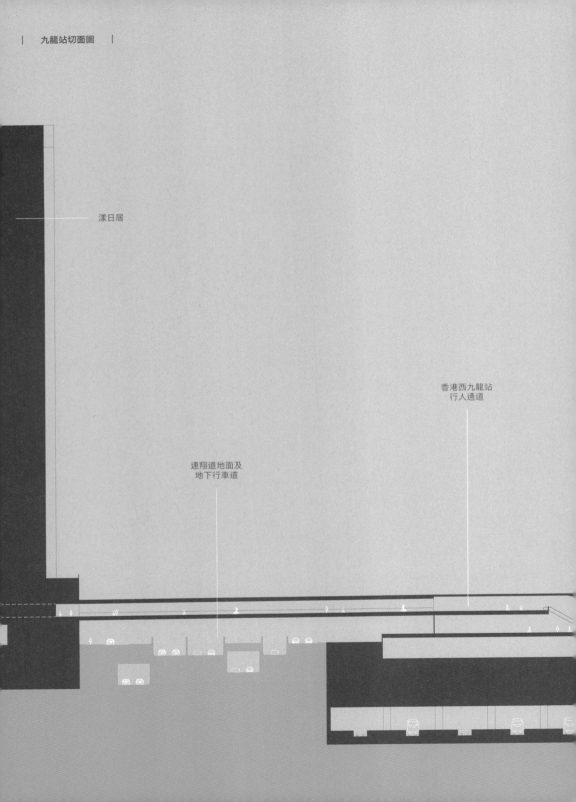

漾日居

香港西九龍站
行人通道

連翔道地面及
地下行車道

公共休憩空間

天空走廊

行人天橋往
柯士甸站

香港西九龍站

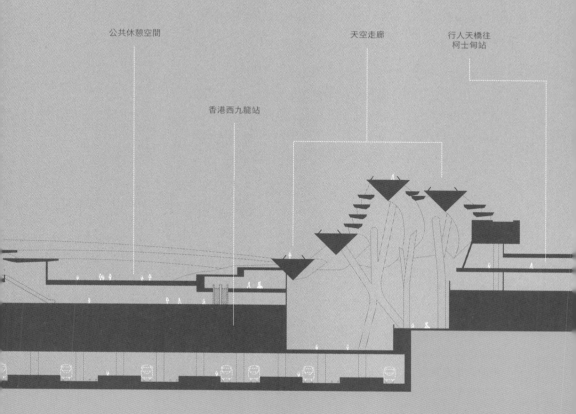

總體規劃方案到了詳細設計階段經歷過多次修訂，同時也為整項規劃定出分期發展的次序。整個 Union Square 項目共分七期建造，惟最早完成的只有在1998年竣工的九龍站，當時只有盒狀的車站建築及上蓋花園，而且車站與佐敦一帶有一段距離，市民要前往並不容易，因此在鐵路通車後，九龍站的使用率一直偏低，位於九龍站內的早期零售設施「迪生數碼世界」也相當冷清。

首個上蓋住宅項目漾日居到2000年才竣工，雖然其基座一樓設有公眾通道及社區設施，地面亦設公共運輸交匯處，但整體而言，九龍站仍缺乏與外間的行人連接，這要到第二期的住宅項目擎天半島在2003年落成後，在其基座所設置的佐敦道行人天橋連接點，九龍站才總算與外界的行人網絡接軌。

2007年，第五期的圓方商場開幕，九龍站最主要的一樓行人層亦告正式完成。不過，在龐大地塊中，基座每層的周邊和分區都不盡相同，而過度緊密的立體整合便令地界內的行人通道網異常複雜，雖然圓方商場已經以中國五行（金、木、水、火、土）顏色主題作為分區，但一致的室內設計仍令行人難以辨認分區和方向。

另外，由於整個地塊都由基座平台所覆蓋，地界內的行車道也被安排在室內，地面空間幾乎都讓給車輛通行，令整個基座外圍都只見車路出入口、機電設備房等，即使圓方商場亦只在住宅項目凱旋門的一端設地面出入口，行人想在地面找個入口都

不容易。同時，平台上盡是機場高度限制放寬後的摩天大樓，令九龍站如同一所巨大堡壘，與外界的連接主要還是依靠公共交通或私家車輛，市民對九龍站「遺世孤島」的印象即使在通車多年後，仍無法完全消除，這可謂以公共運輸設施作為基座建築功能的一大通病。

| 高架的地底車站 |

2009年，作為西鐵九龍南綫的柯士甸站啟用，車站位於佐敦道與柯士甸道西之間，並鄰近廣東道，在地面上的建築更由車站的車輛入口匯翔道分為南北兩個部分，北翼建築設有行人天橋連接佐敦道行人天橋，天橋層設有多條扶手電梯連接車站的

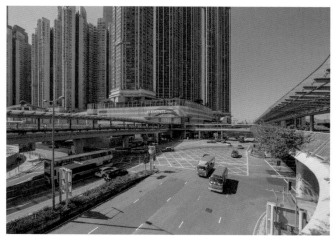

↑
佐敦道行人天橋是通往西九龍高架通道網的起點

↓
佐敦道行人天橋橫跨了連翔道／西九龍公路出口

地面層和地底大堂，是為佐敦道行人天橋啟用十多年來的一個新的連接點。然而，佐敦道行人天橋在往後幾年又再一次經歷翻天覆地的改變，關鍵是另一條鐵路：廣深港高速鐵路，也在同年拍板興建。

廣深港高速鐵路香港段在2006年開始研究，到2009年落實興建，香港段的唯一車站「香港西九龍站」便設於西九龍填海區，在九龍站和柯士甸站之間一塊面積約十一公頃的土地。香港段全線採用地底隧道行走，高鐵香港西九龍總站預留了多個月台作為列車停站之用，加上需要容納的列車長度達十六卡，工程便需在這片填海地掘出一片巨大的地底空間，深入地底五層。香港西九龍站設計由國際建築事務所凱達環球（Aedas）負責，其最大的特色是在高低錯落的波浪形天幕上，利用大量玻璃引入自然光，並在室內中庭把光線滲透到地庫樓層。另一特

←
佐敦道行人天橋兩旁栽種了
植物

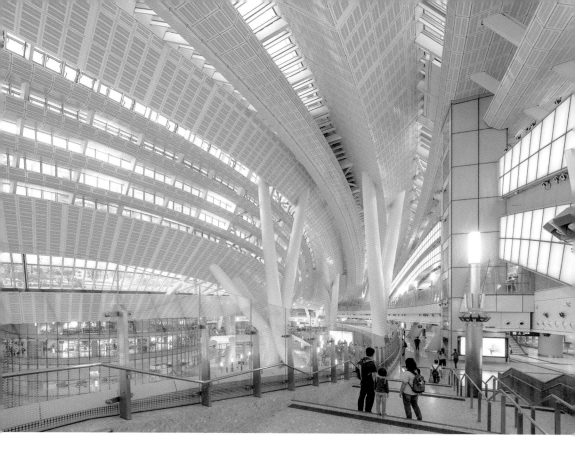

色是車站天幕上的空中走廊，與車站周邊的園景空間連接，令
整個車站提供約三公頃的高架公共空間。和柯士甸站相似的
是，西九龍站作為地底車站，仍在地面和一樓興建了兩層僅用
作通道的行人層：地面的室外空間用作車輛上落客，同時設廣
場和行人專區連接柯士甸站、九龍站（圓方商場）和西九文化
區；而一樓天橋層則連接柯士甸站（南、北兩翼各一條天橋）、
九龍站、西九龍站天空走廊和佐敦道行人天橋，加上在地底大
堂所設的連接通道，三個地底車站居然有合共三層的行人通
道，可謂架床疊屋；除此之外，西九龍站地界亦預留了土地作
上蓋多座商業大樓的發展。根據初步設計，屆時又會多建兩條
行人天橋連接九龍站。

香港西九龍站之龐大，與九龍站不遑多讓，更需要佔用佐敦道
以北的一大片地塊作為附屬設施，故此當車站工程進行之時，
佐敦道的西延部分在 2014 年進行了臨時改道，連同佐敦道行

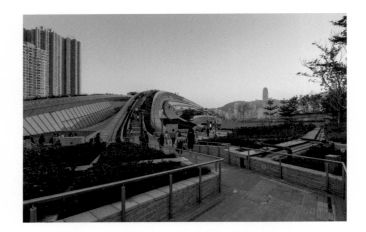

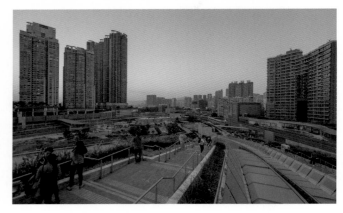

人天橋也需要改建，並以臨時天橋代替。佐敦道在2017年恢復原有的位置，而整條佐敦道行人天橋則聯同香港西九龍站在2018年重新興建。

為配合西九龍站的流線型建築，新的佐敦道行人天橋改為在佐敦道雙線並行，如同兩側升起了的行人路，設計更是美輪美奐，除了延續流線型的設計語言，天橋全線也利用了透光玻璃作為上蓋以維持天橋結構的輕盈感，並且在一些通道匯合點加入了園景設計元素。佐敦道以北的地塊最終成為了西九龍站巴士總站，並設有「巴士總站天台花園」，除了可以從渡船角的樓梯前往，也可以經由新的佐敦道行人天橋層直接進入。

西九龍的高架通道網經歷了多番改變，由1998年填海區中的「遺世孤島」和只有冗長的輸送帶式天橋，到2018年三個大型

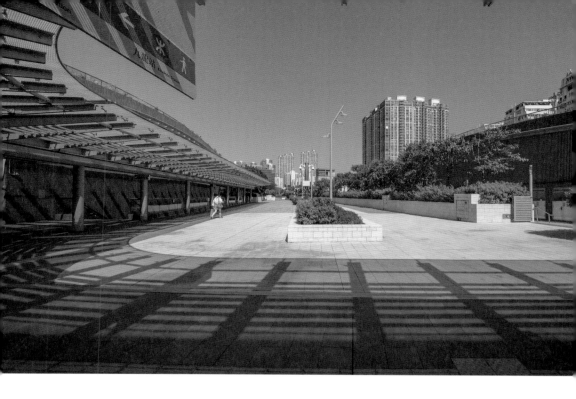

鐵路站並排於這片土地，花了足足二十年，才完成了一個四通八達的高架通道網，並且連接了廣闊的綠化公共空間。雖然城市肌理已經與旁邊的佐敦、官涌舊區完全不同，但作為大型車站和繁忙的公路交匯點，會採取高架通道網的設計，似乎也是無可奈何。

比較慶幸的是，位於三個車站南端的西九文化區則反其道而行，將行車道設於地底，而地面則完全留給行人，這個決定性的總體規劃，令香港西九龍站也不得不花心思在地面的園景廣場設計以便連接，而西九文化區這片最後拼圖，截至 2022 年只有部分建築落成，地面空間僅局部開放。

↑
西九龍站巴士總站天台花園

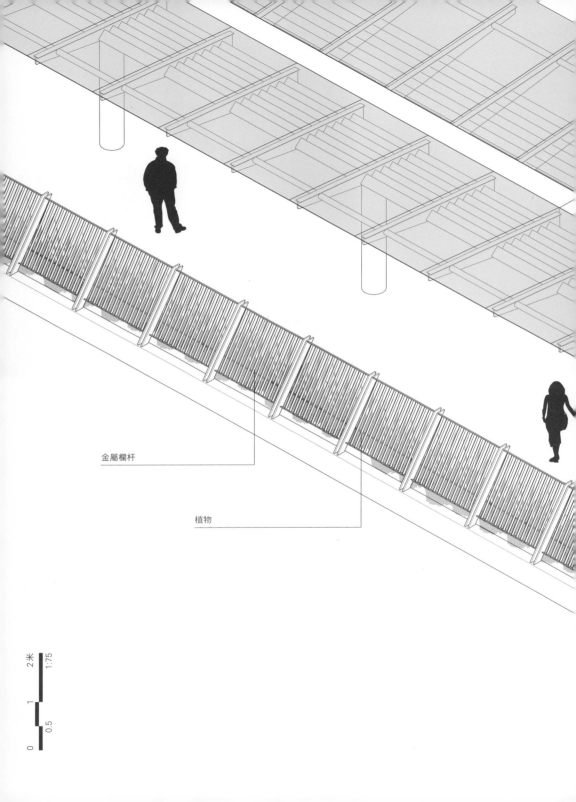

金屬欄杆

植物

米 1:75
2
1
0.5
0

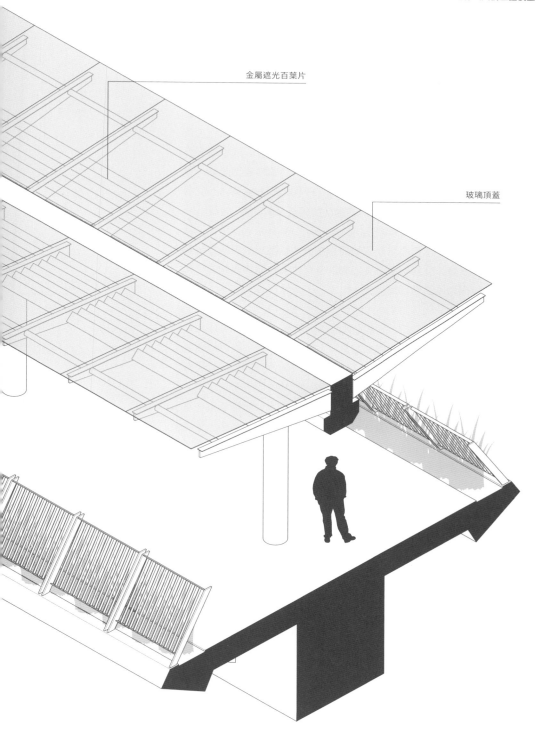

金屬遮光百葉片

玻璃頂蓋

西九龍填海區最西南的沿海地段，有著廣闊的維多利亞港及香港島景觀的地理優勢，在填海期間就已經為其用途進行規劃，在亞洲金融風暴的陰霾下，時任行政長官董建華在《1998年施政報告》中提出「計劃在西九龍填海區興建一個設備先進的新表演場地」。隨後一年的《施政報告》更表示這個大型演藝中心需要達到世界水準，讓香港可成為「亞洲盛事之都」，政府遂在2000年舉辦了一次公開的「西九龍填海區概念規劃比賽」，目的是在填海區最南端的一幅四十公頃的狹長土地，發展成綜合文娛藝術區。比賽共收集了一百六十一份海內外的參賽作品，2002年公佈比賽冠軍由英國建築師霍朗明（Norman Foster）為首的建築事務所 Foster and Partners 所奪得，該團隊的設計非常突出，整個地塊都由一個輪廓蜿蜒曲折的巨型天幕所覆蓋，在最西面最突出的部分更設有一個港灣狀的環礁湖，從頭到尾都極具地標性。

2003年，香港仍未從亞洲金融風暴中恢復，卻再遭受嚴重急性呼吸系統綜合症（非典型肺炎／沙士）的打擊，政府把西九改為「以民間主導」及「讓商界和文化建立伙伴關係」，於是在次年發放第一階段的公開邀請計劃書，最終收回五份建議書，經評審後遴選出其中三份進入第二階段。這次公開招標意味著私人發展商的參與，而且跑出的三個投標方案中的商業、住宅部分都大幅提升，也引來當時公眾批評「官商勾結」及擔心這項文娛計劃會一面倒變成「炒樓」項目。

<div style="text-align: left">2.3｜西九龍</div>

←
Foster and Partners 的西九文化區《城市中的公園》方案模型

經過兩年研究，政府最終在2006年決定把整個西九龍文娛藝術區計劃推倒重來，放棄單一發展商的安排，同時也摒棄天幕設計，把地積比率限制在一定水平，並把主力回到文化設施中。在《2007–2008年施政報告》時，更提出西九文化區為十項重大基建工程之一。報告提到「西九文化區是對香港文化藝術基礎建設的一項重大投資，也是推動香港文化藝術長遠發展，以及支持香港成為一個創意經濟和亞洲國際都會的策略性計劃。」並在2008年成立了西九文化區管理局，負責推動及發展西九。

西九管理局在2010年委託了三間顧問公司研究及製作概念設計方案，三個方案及後在香港多處舉行巡迴展覽作為公眾諮詢，次年，西九管理局宣布 Foster and Partners 的《城市中的公園》方案獲選作為基礎方案發展，也意味著總體規劃方案又再回到原來的建築師團隊手上，他們的設計以一個面積達十九公頃的市區森林作為核心，並加入大量環保元素，更提出無煙文化區，地面以行人優先，所有車都在地底行走。

西九的發展圖則在2013年獲政府通過，以分階段的模式發展，設施已經陸續落成，包括臨時苗圃公園（2015年）、M+ 展亭（2016年）、藝術公園（2017年）、戲曲中心（2018年）、西九藝術公園（2017–2019年）、自由空間（2019年）、M+ 博物館（2021年）和香港故宮文化博物館（2022年），演藝綜合劇場則預計於2024年落成，最終整項發展也保留了行人優先的地面

設計，設有東西向的行人大道和海濱長廊，途經不同的廣場區和文藝建築，包括香港西九龍站的車站廣場。

↓
連接西九文化區及圓方商場
的行人天橋

雖然西九文化區採行人優先的規劃，但為了連接相鄰的社區，還是會利用到行人天橋。在早期臨時苗圃公園開放時，九龍站是當時前往西九的唯一途徑，遊人只能經由西區海底隧道收費亭上的行人天橋或步行博物館道前往，過程可謂長途跋涉。此情形要直到2021年12月，藝術廣場行人天橋啟用後才得到解決。

橫跨柯士甸道西行車天橋的藝術廣場行人天橋連接圓方商場（金區二樓）及西九藝術廣場（近 M+ 博物館），根據土木工程拓展署的資料，該橋全長約九十四米，淨寬約七米，並設有兩組升降機、兩條扶手電梯和兩條樓梯。藝術廣場天橋設計本來是一個充滿動態的曲線扭紋形的橋身，以襯托西九的藝術氛圍，結果為了節省約零點七億的建造成本，不但天橋的走線和長度有所改動，連天橋設計也變成規則的格狀式結構，除了其逾五米高的天橋樓底令空間頗為開揚，基本上與一般行人天橋無異，而且在西九的一些附屬大樓項目完成後，相信再無風景可言，只能看到柯士甸道西上密密麻麻的行車線。

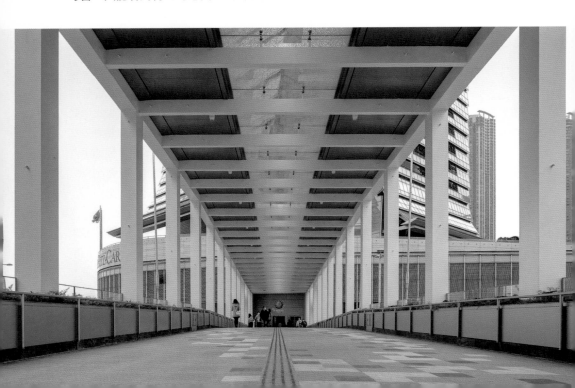

↑
西九文化區 M+ 博物館

↓
西九文化區於 M+ 博物館外
的平台通道

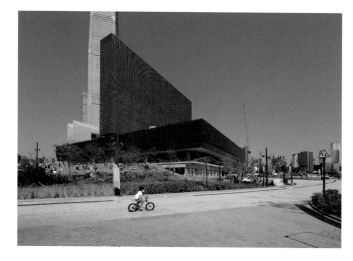

西九龍填海區由動工至今只有三十年（截至 2020 年），其優越的地理位置反令項目發展不太順利，導致三十年後仍有不少基礎設施尚待完成，甚至出現了已啟用的設施需要因後來的工程而有所拆遷。焦點區域西九文化區的規劃設計經歷了推倒重來後，也加快了發展步伐，各地標藝術建築也陸續落成啟用。有趣的是西九文化區是以行人優先為概念發展，地面是行人專用區，但一街之隔就已經是以高架通道網為主的車站城區，產生了強烈的反差，也可算是因發展週期太過久遠而造成不一致的規劃結果，而這結果也可能只有在西九龍填海區上才會出現。

3

天橋 × 新市鎮

中環天橋的出現似乎為1970年代的政府提供了不少
靈感，他們在規劃新市鎮時，為了理順對外和對內的
交通，很早便將行人天橋的概念納入規劃，尤其像沙
田、屯門等始自一張白紙的全新社區，便利用了商場
通道和天橋展現市中心的現代化和綿密性。離地社區
的現象在將軍澳發展中更被推向極致，間接促成了後
來元朗明渠行人天橋計劃的一場熱議。

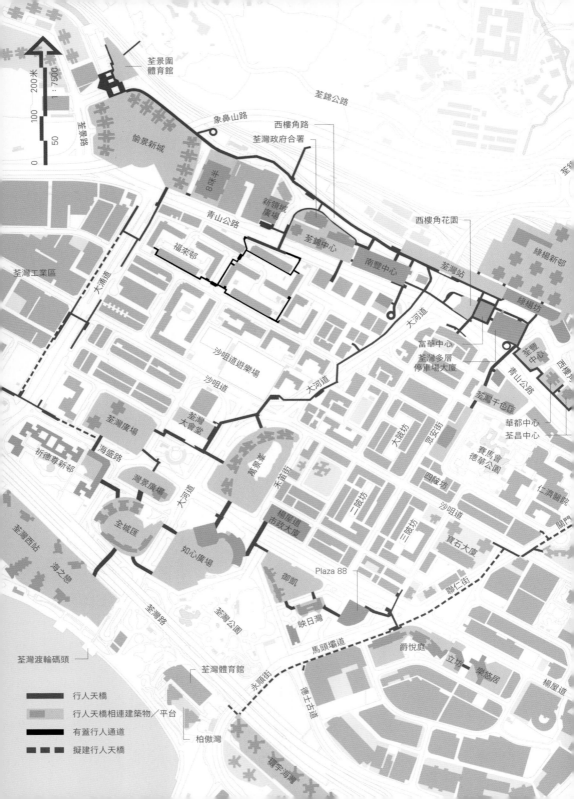

荃景圍
體育館

荃錦公路

象鼻山路

西樓角路

荃灣政府合署

愉景新城

西樓角花園

8咪半

新領悅
廣場

荃景路

青山公路

荃錦中心

綠楊新邨

荃灣工業區

福來邨

南豐中心

荃灣站

綠楊坊

大涌道

富華中心

沙咀道遊樂場

荃灣多層
停車場大廈

荃灣千色匯

沙咀道

大河道

荃灣廣場

荃灣大會堂

大陂坊

眾安街

華都中心
荃昌中心

祈德尊新邨

海盛路

高景臺

賽馬會
德華公園

灣景廣場

大河道

禾輋街

三陂坊

四陂坊

仁濟醫院

腳門

荃灣西站

全城匯

楊屋道
市政大廈

三陂坊

沙咀道

寶石大廈

海之戀

如心廣場

御凱

Plaza 88

聯仁街

荃灣路

荃灣公園

映日灣

馬頭壩道

爵悅庭

立坊 樂悠居

荃灣渡輪碼頭

荃灣體育館

永順街

德士古道

楊屋道

行人天橋

行人天橋相連建築物／平台

有蓋行人通道

擬建行人天橋

柏傲灣

環宇海灣

3.1 | 荃灣

1961	政府刊憲荃灣衛星城市發展
1962	《華僑日報》特稿，討論包括荃灣在內的衛星城市中興建行人天橋的必要性。
1979	首條橫跨行車道的行人天橋在青山公路與大涌道交界落成
1982	港鐵荃灣綫通車，連接荃灣站附近的行人天橋網絡開通。
1983	荃灣運輸綜合大樓落成，平台設計成為荃灣西行人天橋網絡的根源。
1988	大涌道明渠被填平為新行車道，並興建了三條橫跨大涌道的行人天橋。
1991	荃灣站行人天橋網絡延伸至關門口街
1998	住宅項目愉景新城落成，發展商興建了一條長約六百米直達荃灣站的行人天橋，掀起了日後利用天橋接駁大型商場的風氣。
2001	由荃灣大會堂橫跨沙咀道的行人天橋建成
2003	港鐵西鐵綫（九廣西鐵）通車，荃灣西站啟用。
2007	政府刊憲荃灣行人天橋網絡擴充工程，興建大河道「行人天橋A」超級天橋。
2013	大河道超級天橋落成，將荃灣兩端的行人天橋網絡合二為一。
2019	路政署開展沿關門口街及永順街的「行人天橋C及E」工程顧問合約，預計天橋建成後會連接悅來酒店至柏傲灣。 力生廣場外一段由商場業主委員會管理的行人天橋日久失修，被揭有倒塌危機。 原荃灣運輸綜合大樓地段的如心廣場二期竣工，合共五條行人天橋隨後開放，令荃灣西站成為荃灣行人天橋網絡的一部分。
2020	映日灣和荃灣88落成，令行人天橋「南段網絡」東延至德士古道工廠區。
2021	政府建議刊憲大涌道至海盛路擴展行人天橋網絡的「行人天橋B」工程，預計建成後會連結愉景新城至荃灣廣場。

荃灣為香港新界的首個新市鎮，由過去的鄉村集落完全蛻變成今日高密度的集約式社區，各式各樣的商場和公共設施透過天橋系統連接：東起悅來坊，西迄愉景新城，南通祈德尊新邨／如心廣場，北達綠楊新邨，市民利用天橋便可到達市中心各處，並可接駁絕大部分的公共交通，形成一種「離地」的生活模式。同時，在地面的街道網絡依舊與市民的日常生活息息相關：各種市集如路德圍、鱟地坊、新川街等。天上和地下兩種社區模式看似矛盾，但在荃灣中卻衍生出一種新舊交融的多層

田壩村

石圍角路

德士古道北

城門道

豪輝商業中心

悅來酒店

德士古道

大窩口邨

← 荃灣地圖

次生活文化。荃灣新市鎮涵蓋的範圍包括荃灣、葵涌和青衣等，本章會集中於荃灣市中心。

| 緣起新市鎮發展 |

英國在接管新界初期已經著手興建貫通環繞整個新界的道路，青山道（青山公路）在 1919 年全線貫通後，荃灣與九龍已發展區域的距離大幅縮減，成為政府開發荃灣的契機，其發展在戰後的 1950 年代開始急速起飛，市區土地不足吸引了中外工業家來到荃灣開設工廠，不過當時荃灣仍未有一套整體的規劃，

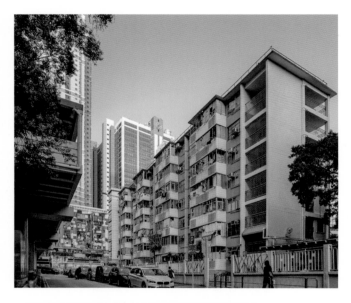

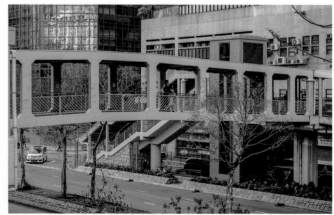

↑
福來邨

↓
大涌道行人天橋

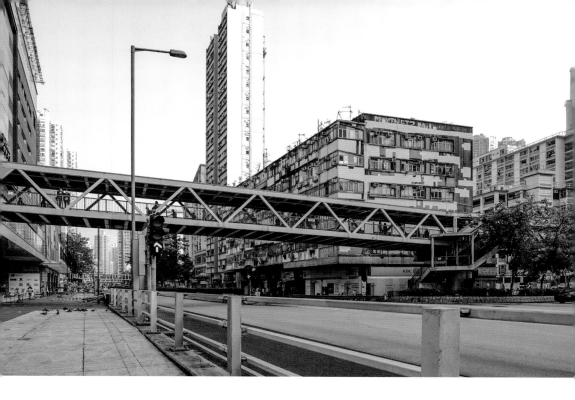

工住混合發展，寮屋處處，呈現一片混亂的景象。1961年，政府刊憲荃灣衛星城市（後來改稱新市鎮）發展，汲取了開發觀塘衛星城市的經驗，政府填海造地，增加住宅供應，興建福來邨，又搬遷了一些臨海的鄉村到山上，逐步令市中心走向高空發展。

為應對人口不斷增加，政府於1970年代大舉開發新界，1972年由時任港督麥理浩宣佈「十年建屋計劃」，目標是在十年內為一百八十萬人口提供居所，1973年又設立新界拓展署，致力發展荃灣、沙田、屯門三個新市鎮。雖然三者同被歸類為第一代新市鎮，但由於荃灣很早就開始發展，不像後兩者般幾乎由零開始，是以荃灣所呈現的新市鎮風光，又有別於後兩者的花園城市地貌。

今天人們普遍對荃灣行人天橋網的認知，大抵都以荃灣港鐵站為起點，經由西樓角路的多條天橋接駁至市中心各區，不過在港鐵未通車之前，青山公路一直擔綱重要的交通角色，1962年10月29日，《華僑日報》以特稿討論於新界衛星城市中興

↑
愉景新城外行人天橋是荃灣
首條行人天橋的原來位置

建行人天橋的必要性，文章形容在荃灣一段的青山公路交通極為繁忙，「每逢假期來往車輛川流不息，尤為擁擠，而青山道南北兩邊人口眾多，每日橫過馬路行人絡繹不絕，交通意外頻繁」，試圖引起大眾對在交通要道之上建橋的關注。此等討論是基於港島地區的交通狀況而產生，惟到荃灣真正建橋，幾乎是二十年後的事。

↓
荃灣西樓角路的行人天橋
網絡

| 　全面高架的八十年代　 |

1979年，荃灣首條橫跨行車道的行人天橋在青山公路與大涌道交界落成，從地理位置可推敲該處為當時市民往返北面的山上鄉村與中國染廠，及南面的福來邨與市集的主要通道。1988年大涌道明渠填平後，為大涌道增加了八條新行車線，作為五號幹線（荃灣路）的出入口，另外又增建了三條橫跨大涌道的行人天橋，來取代原來在地面的行人過路處。

1980年代是荃灣全面走向天橋發展的重要時期，當時政府正在興建地下鐵路，其走線取道青山公路以北的大帽山山麓，需要開山劈石大興土木，也因此截斷了村民上下山的路，為此政府便興建了兩條橫跨鐵路軌道的行人天橋連接芙蓉山一帶的鄉村。地鐵荃灣綫在1982年通車，橫跨西樓角路與青山公路，連接荃灣站的行人天橋同步開通。

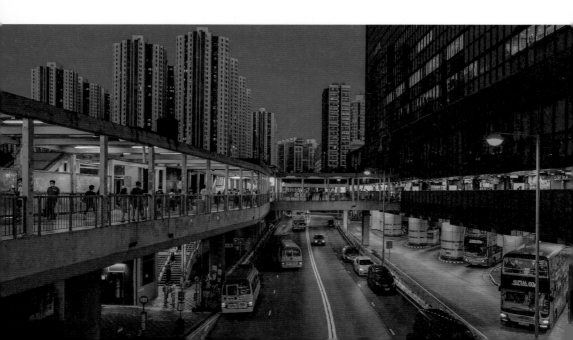

↑
荃灣站外人來人往的高架
通道與地面形成對比

↓
南豐中心外的高架通道設有
商店

為了配合荃灣車廠，荃灣站採地面車站設計。早年交通仍未如今日般發達，往來屯門、元朗或荃灣郊區的通勤人士都會在市中心轉車，車站周邊被劃為運輸交匯處，因此為了橫跨這一帶的車路，將車站大堂設於一樓，並由行人天橋接駁區內各處的設定，也就變得順理成章，西面出口經南豐中心可到達力生廣場，東面出口則可經綠楊坊、富華中心、荃灣多層停車場大樓等到達眾安街一帶，是為荃灣行人天橋網絡的雛形。這些天橋後來更因為人流增加而經過擴闊或者加建。

在西樓角路，高空比地面更像個地面，畢竟地面只有車路，平日沿西樓角路地面走的機會少之又少，而行人天橋又往往無以名之，不熟路者只能沿著指示牌的提示，順著人流而行，穿過一個又一個的商場，一如作家黃敏華對這一帶天橋的形容：「行人沒有慢下來的理由。」

南豐中心幾乎與荃灣站同期落成，是荃灣站周邊商業建築中的
佼佼者：地面是巴士總站，一樓和二樓是購物商場，店舖以民
生為主，而且亦有商舖面向建築外圍的半戶外空中通道，如同
一般地面街道。荃灣站行人天橋的連接為南豐中心帶來無盡
的人流，這種建築模式到 1986 年在其旁邊的荃錦中心得到延
伸，但就再無延續半戶外形式的通道，此舉相信與方便管理
有關，在荃灣區議會 1994 年的《荃灣交通情況匯編》中，便有
提及到南豐中心外部通道的小販聚集問題。

另一邊廂，自 1987 年起陸續落成的荃豐中心、華都中心、荃
昌中心、昌安中心和豪輝花園，各個基座的商場都因為經由
天橋互相連接而得到連鎖效應，及後荃灣千色匯在 1989 年落
成，百貨商場部分也是經由荃豐中心外的行人天橋連接。這些
商場以民生細舖為主，從商場保留下來的指示牌可知，當時商
場以包羅萬有的商店作招徠，而居民也因此得享這種生活上的
方便，故此市民若只需往商場購物，幾乎可以全程「離地」，
留下冷寂的地面予車輛行走。

↑
荃灣多層停車場大廈外的行
人天橋

↑
富華中心外圍通道

↓
綠楊新邨平台是港鐵荃灣車
廠的上蓋

↓
荃昌中心昌安商場是整個高
架商場通道的一部分

踏入 1990 年代，荃灣行人天橋網絡再度大幅擴展。1991 年，豪輝花園對開興建了一條長約二百米的行人天橋，一口氣跨越了青山公路及關門口街，該橋後來在大約 1997 年加建了連結悅來酒店的分支。與此同時，大型住宅重建項目愉景新城於 1997 至 1998 年間分期落成，當時發展商興建了一條長約六百米的行人天橋，可由荃灣站直達愉景新城商場 D·PARK，至此，一條長達一點五公里的荃灣行人天橋「北段網絡」便完全成形。

愉景新城行人天橋的規模在當時的香港仍屬少見，亦因此掀起了利用有蓋天橋接駁大型商場的風氣，後來興建的 8 咪半商場亦有通道連接該天橋，亦顯示天橋連接為私人物業帶來商業價值，惟從此之後，各區的行人天橋發展就開始變得愈來愈冗長、沉悶和「輸送帶」化。

↓
荃昌中心外圍的通道

↑
連結豪輝花園及悅來酒店的
行人天橋

↓
愉景新城往荃灣站的行人
通道

↓
愉景新城行人天橋

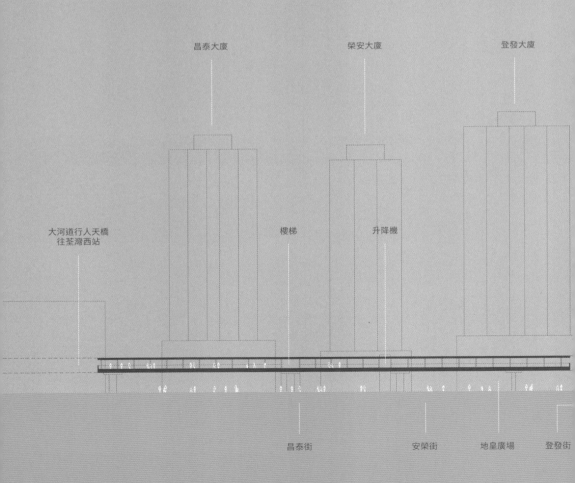

昌泰大廈

榮安大廈

登發大廈

大河道行人天橋
往荃灣西站

樓梯

升降機

昌泰街

安榮街

地皇廣場

登發街

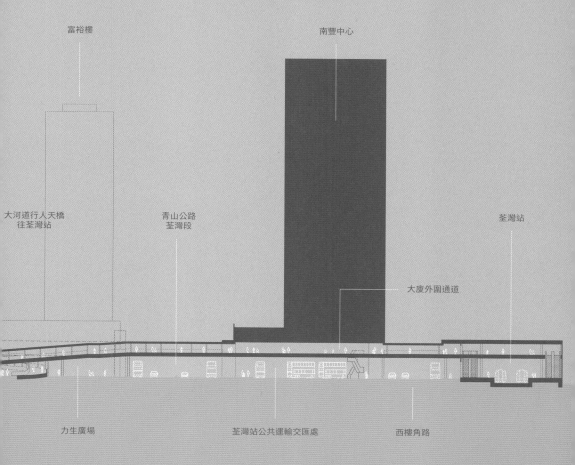

富裕樓

南豐中心

大河道行人天橋
往荃灣站

青山公路
荃灣段

荃灣站

大廈外圍通道

力生廣場

荃灣站公共運輸交匯處

西樓角路

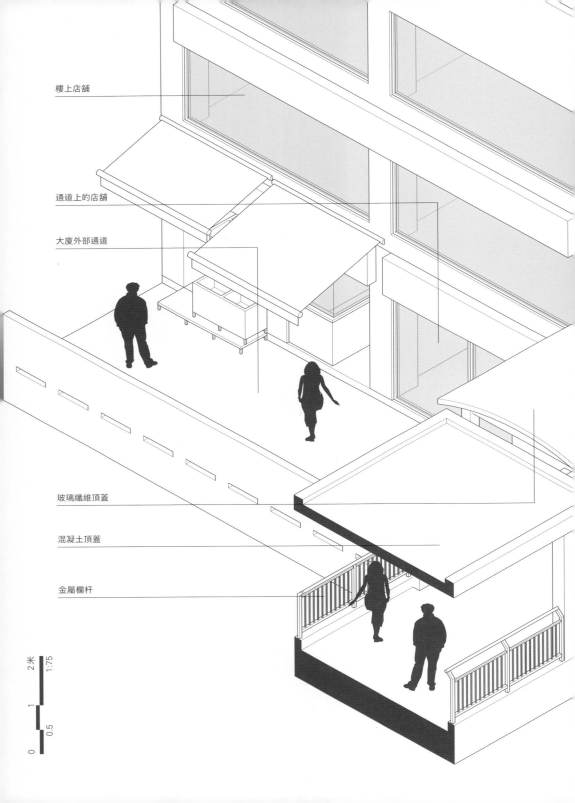

樓上店舖

通道上的店舖

大廈外部通道

玻璃纖維頂蓋

混凝土頂蓋

金屬欄杆

2米 1:75

1

0.5

0

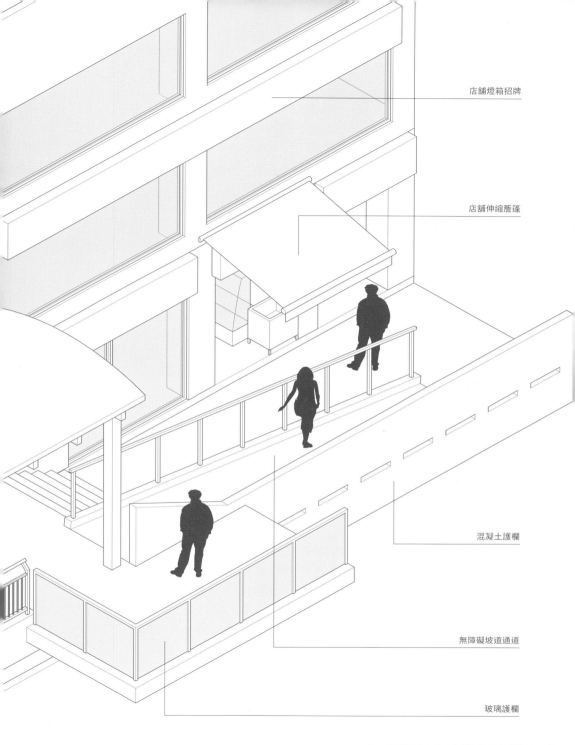

店舖燈箱招牌

店舖伸縮簷篷

混凝土護欄

無障礙坡道通道

玻璃護欄

西樓角路富華中心外圍通道立體模型

波折重重的海旁發展

前面提到 1980 年代是荃灣重要的發展時期，不僅在荃灣站周邊進行了大規模的重建，其時政府更打算在荃灣海岸線填海，進一步增加用地。在未填海之前，已經有一個極具前瞻性的項目在舊海岸線附近落成，那就是 1980 年啟用的荃灣大會堂。

荃灣大會堂是工務司署吸收了中環香港大會堂的經驗再加以改良的作品，設有逾一千四百個座位的演奏廳，還有文娛廳、展覽館、演講室、會議室和咖啡廳等，為新市鎮居民提供一個優質和相對消費低廉的文化活動場所，也是第一代新市鎮所具備的重要元素，並且與其他公共設施整合，凸顯了整個公共建築群在新市鎮的重要性，這特點在往後的新市鎮不復存在。

荃灣大會堂在設計上有一個行人專用平台，今天成了荃灣行人天橋網絡的一個段落，翻查報章資料，大會堂其實原本是該處公共建築總體規劃的一部分，其相鄰的用地將會興建一幢政府合署大樓，利用大型平台與大會堂融為一體，同時亦有天橋連

↑
荃灣大會堂

接大河道對面的四季大廈（現重建為萬景峯），在興建大會堂時順便建造了該平台在大會堂地界內的一小部分，待搬遷巴士總站後便著手興建政府合署和擴建平台，然而未知甚麼原因，政府合署最終並未依照計劃興建，反而在巴士站全數遷出後，變成了今天的「荃灣大會堂廣場」公共空間，留下了大會堂平台「預留了行人天橋」的錯覺。不過，這錯覺也許不無道理，關鍵在於1983年的填海建設。

荃灣坐擁藍巴勒海峽的地利優勢，水路交通曾盛極一時，隨著1983年一次填海，不單搬遷了荃灣碼頭，還在碼頭後方興建了荃灣運輸綜合大樓，該大樓糅合了巴士總站、小巴總站、的士站、公眾停車場、政府辦事處和少量零售及餐廳舖位於一身，可見政府曾銳意令該處成為荃灣海旁的交通交匯重鎮。大樓落成時，由於只是緊接著填海工程，基本上三面都是待發展土地，除了臨海一面是碼頭。由於大樓四邊都是馬路，行人須利用大樓平台和天橋前往市中心，建築的空間規劃於是便以平台為分水嶺，平台之下為公共運輸交匯處，平台之上是為數達一千個車位的公眾停車場，而政府辦事處和舖位則設於平台。

作為一幢幾乎純為車輛而設的建築，荃灣運輸綜合大樓的設計相當粗獷前衛，堪稱港版的巴比肯中心，在巴士總站的部分更為明顯，每個月台都有獨立的有蓋樓梯連結二樓平台，從遠處看更像是十五組紅色圓筒拾級而上，蔚為奇觀，後來落成的周邊住宅項目，如祈德尊新邨（1989年）、荃灣廣場（1990年）和灣景廣場（1995年）也設有行人天橋連接運輸大樓。

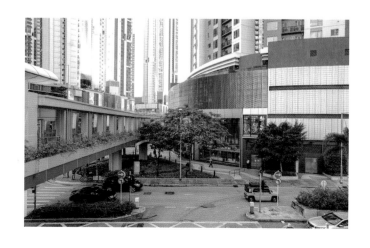

→
全‧城匯／如心廣場二期的
前身是荃灣運輸綜合大樓

不過，荃灣海旁發展的不停滯後和後來交通政策的變更，令大樓人流稀疏和被露宿者佔用，產生了治安問題。1998年九廣西鐵拍板興建，荃灣碼頭因填海而再度遷徙，運輸大樓相連部分變成了荃灣西站，但行人至此已經甚少行經平台。三十年匆匆過去，終在2013年拆卸作私人住宅發展，大樓由始至終都未能完全發揮它交通樞紐的作用。從大會堂、運輸綜合大樓和一紙空談的政府合署的規劃可見，在這個今日稱為荃灣西站周邊的區域曾經有可能成為一個比荃灣站周邊規模更大和以公共建築及交通樞紐作主導，再由私人發展的項目基座商場所配合的空中步行網絡。

←
荃灣西站利用行人天橋接駁
「市中心」

→
沙咀道行人天橋內部

荃灣大會堂平台在 1998 年連通了荃灣廣場，2001 年又加建了橫跨沙咀道的行人天橋，為日後的大河道行人天橋作預備。萬景峯／荃新天地一期商場和如心廣場又先後在 2007 至 2009 年間打通了往荃灣大會堂、荃新天地二期商場和楊屋道市政大廈等的行人天橋，始令荃灣行人天橋「南段網絡」逐漸成形。

| 大河道的天空 |

對於良久生活於荃灣的人來說，可能還惦記著大河道的天空，但對於荃灣人的新生代來說，能在大河道路面上自由穿梭是妙想天開，畢竟那裡人多，車更多，又是不少巴士路線中途站的所在。因著荃灣海旁發展緩慢，荃灣區議會當時便將問題歸咎於缺乏行人設施，明示行人天橋即發展的靈丹妙藥。荃灣廣場在 1990 年代初開放初期，一度要倚靠穿梭巴士往來商場和荃灣站以帶動外來的人流，商場發展商當時向政府表示，有意興建天橋通往大河道，惟最終未有實行。

大河道天橋計劃在 1989 年已由當時拓展署著手研究，最終演變成今日的模樣，在 2013 年啟用，由計劃到完工花了超過二十年。

政府在 2007 年刊憲荃灣行人天橋網絡擴充工程，開展「行人天橋 A 工程」，除了興建沿大河道的行人天橋之外，亦加建了分支直駁荃灣站和富華中心，為原有的天橋系統起分流作用。大河道天橋啟用後，荃灣和荃灣西兩個獨立的天橋網便正式合

二為一，形成了幅員廣闊，史無前例的空中步行網絡，從一端的荃灣西站可以走到另一端的悅來酒店，全程約半小時。

為了遷就大河道兩邊的上落橋位，因此天橋採取了「之」字形的走線，全程橫跨了大河道兩次，導致大河道的景觀嚴重走樣。天橋採取近年常用的天窗設計，為通道引入更多自然光，兩旁加入了不少綠化裝飾，部分位置也加裝了不透明擋板，那是為了保障鄰近大廈居民的私隱。

大河道兩旁，舊樓仍佔多數，因此大河道天橋和周邊一直都互不相干，行人和天橋的關係，還是得靠樓梯來維持，居民的活動空間還是集中在地面，當天橋變得冗長，便缺少了街道上應

↑
橫跨大河道的大河道行人
天橋

↓
西樓角花園

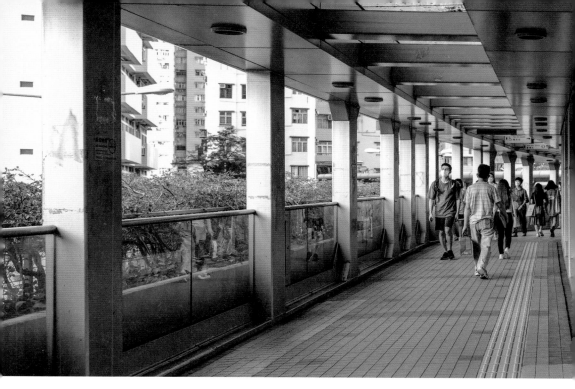

有的探索，缺少了在小食店前停下來的機會，缺少了街坊與街坊的互動機會，天橋上，人們所剩下的，就是馬力全開的疾步走過。

緊接著大河道天橋的，其實還有一個在地面的西樓角花園。由於荃灣站行人天橋發展以來一直人流不斷，店舖亦集中在天橋層，這個被繁忙車路所包圍的花園反而是一個難以到達的公共空間。2013 年，荃灣區議會透過民政事務總署的社區重點項目計劃撥款，重建西樓角花園，同時在地面層新增了社區設施，又加建了環繞花園的行人天橋和梯階座椅等，花園在 2019 年落成後比以往更受大眾歡迎。

↑
大河道行人天橋內部

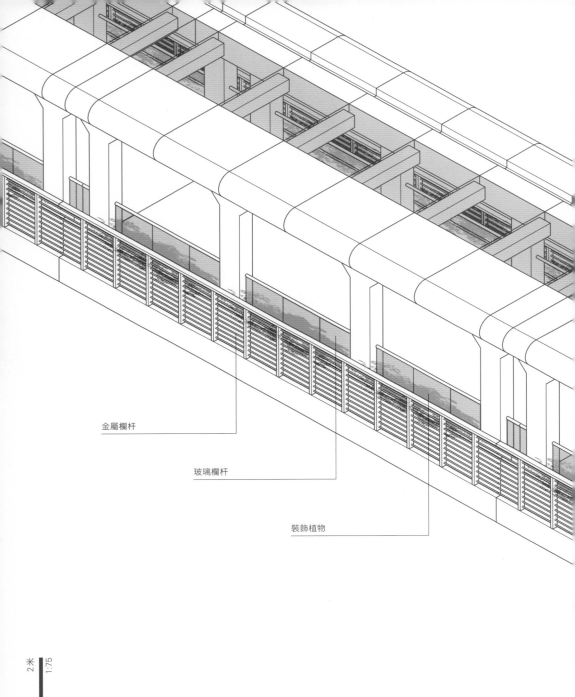

金屬欄杆

玻璃欄杆

裝飾植物

鋁覆蓋板

玻璃天窗

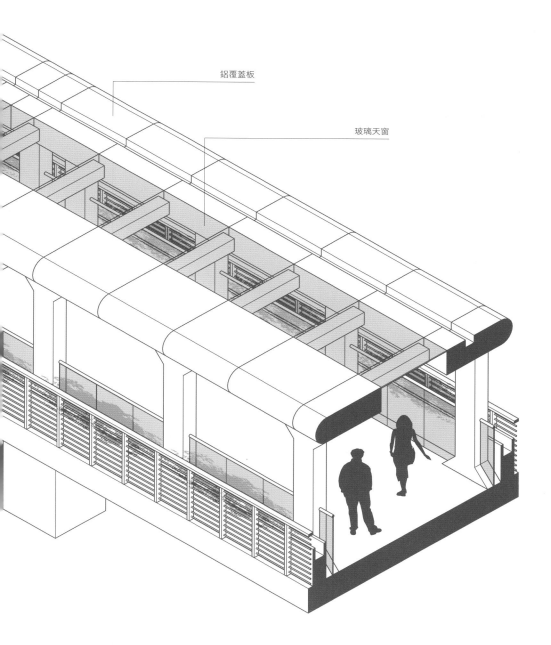

前面談過荃灣西站周邊發展一直十分緩慢，甚至令運輸大樓遭
荒廢，即使西鐵在 2003 年通車，荃灣西站啟用後亦有一段時
間乏人問津，情況要到市區重建項目萬景峯／荃新天地一期商
場（2007 年）、如心廣場（2009 年）等落成後才有起色，而真
正的新階段就要到 2019 年，荃灣西站上蓋海之戀／海之戀商
場和毗鄰的全‧城滙／如心廣場二期的落成啟用。

如心廣場二期位處的正是原荃灣運輸綜合大樓的地段，按地契
條款中的要求，發展商需要建造五條行人天橋連接鄰近地界的
建築，包括連接荃灣西站和公共運輸交匯處，它幾乎恢復了運
輸大樓原有的連接模式，亦令荃灣西站成為荃灣行人天橋「南
段網絡」的起點，透過四通八達的高架行人網絡連接「北段網

↑
爵悅庭基座內的高架通道

↓
立坊基座內的高架通道

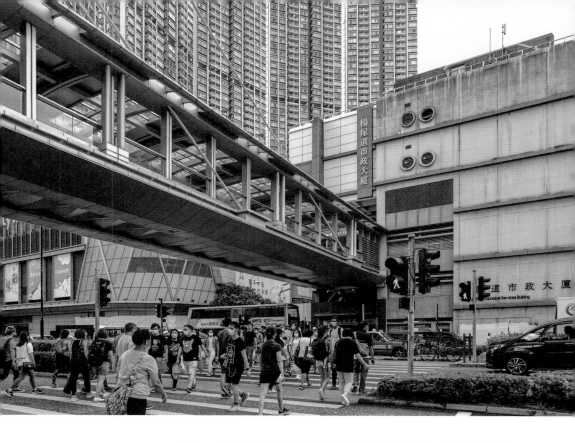

絡」。由於荃灣西站周邊項目的地塊面積相當大，因此和荃灣
站周邊在1980–1990年代發展的線性商場連接不同，新商場
內部的動線設計，因為更重視購物體驗而變得較難辨別出口方
向，從天橋進入商場再尋找另一道天橋時，往往需要四出搜尋
指示牌，令城市出行變得更費時。

2020年，屋苑映日灣和商廈荃灣88落成後，利用兩個項目的
行人天橋，能從荃新天地二期前往一段既有的行人天橋，在橫
跨馬頭壩道後，能到達屋苑爵悅庭、立坊和樂悠居，最後到達
德士古道的工廠區。然而天橋網絡縱在不斷拓展，但上述通道
實際上是在建築之中切割出來的孤立空間，且甚少與外面的街
道產生聯繫，故此行人不多。

↑
與地面過路處平行的楊屋道
街市行人天橋

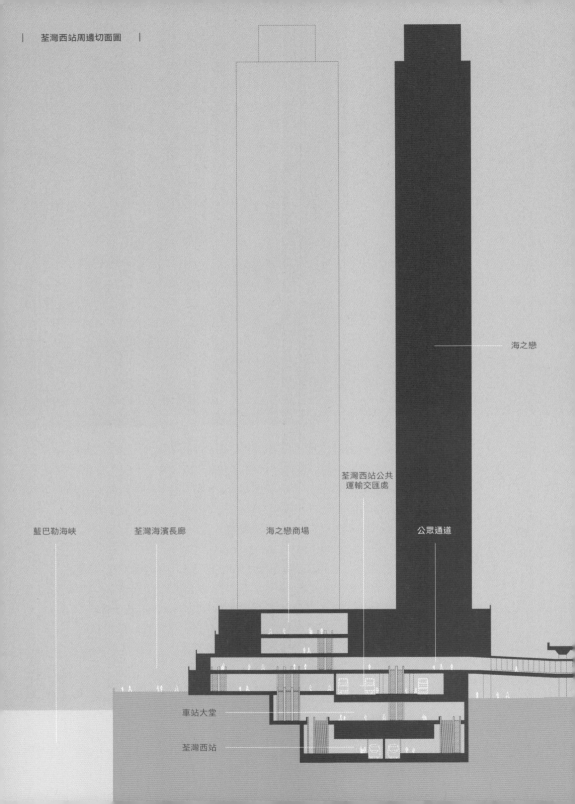

荃灣西站周邊切面圖

海之戀

荃灣西站公共
運輸交匯處

藍巴勒海峽

荃灣海濱長廊

海之戀商場

公眾通道

車站大堂

荃灣西站

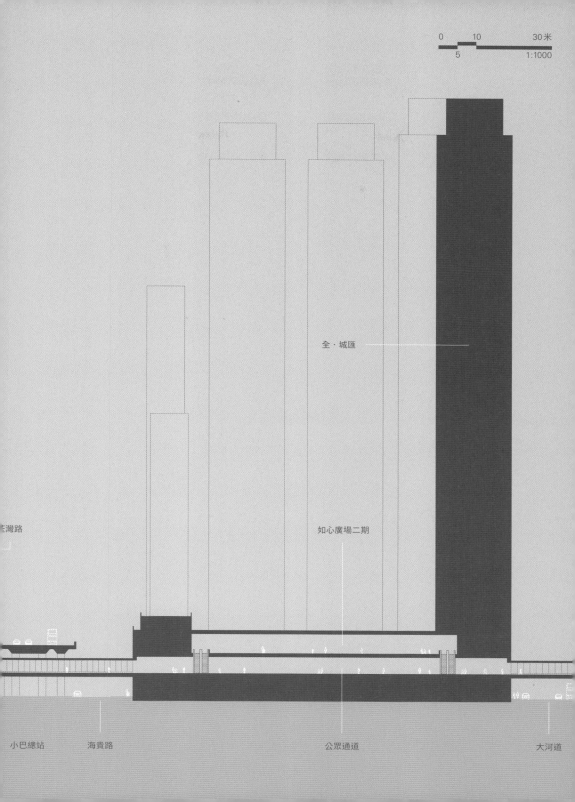

全·城匯

如心廣場二期

小巴總站　　　海貴路　　　　　　　　　公眾通道　　　　　　大河道

荃灣路

0　　10　　　30米
5　　　1:1000

灣景廣場

灣景廣場
購物中心

荃灣廣場

升降機及樓梯

大河道

公眾通道

海盛路

荃灣大會堂廣場

荃灣大會堂

荃灣法院大樓

大河道行人天橋
往荃灣站

沙咀道

以天橋城市見稱的荃灣，卻還是找到一些孤立的橋：有兩條在
大涌道，兩條在沙咀道與關門口街交界。前者因為是五號幹線
出口，天橋成了柴灣角工業區在大涌道過路的唯一方式。至於
後者，由於無法與現有天橋網絡連接，甚至幾乎沒有與建築連
接，僅作過路用途，而橋下更已經有交通燈過路處，因此天橋
使用者絕無僅有。建這兩道橋的理由，大概與關門口街擬建的
天橋網有關，因而被納入地契條款之內，如今，政府便準備將
這些「遺孤」在「荃灣行人天橋網絡擴充工程」項目中連接上。

根據政府 2021 年 3 月建議刊憲的路政署「行人天橋 B」項目的
走線，北端會與愉景新城的天橋連接，南端則增建天橋與荃灣
廣場連接，途經大涌道的兩條天橋，成為行人天橋的「西段網
絡」。至於沿關門口街及永順街的「行人天橋 C 及 E」工程顧
問合約亦已經在 2019 年批出，事成的話可由悅來酒店經天橋
步行至柏傲灣／荃灣體育館，成為行人天橋的「東段網絡」。
屆時，荃灣市中心將會被兩個環迴天橋網絡所包圍。

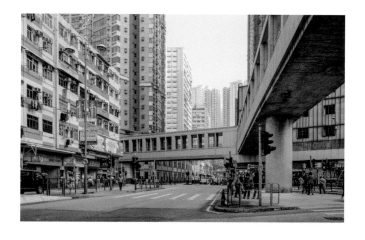

走線說說容易，實際施行卻困難重重，正如建大河道天橋時所
面對的問題，天橋會阻礙現有樓宇的景觀，因為關門口街路面
狹窄，而大涌道因為地底的排水道而無法將天橋建於路中心，
若真的建橋，肯定會有其中一邊的業戶景觀被犧牲。除此，
擬建的行人天橋會連接現有私人管理的橋段和欠缺二十四小
時通道的建築物私人範圍（如荃灣廣場），因此亦會衍生橋段
的管理權、通道開放時間等責任問題，這正好顯示了在擴充
現有行人天橋網絡加建，除了技術困難，亦存在契約修訂和
管理責任上的限制，而這亦是過度依賴私人發展項目提供公
眾通道的結果。

| 陂坊與墟市 |

毫無疑問，市中心現行的行人天橋發展得相當成熟，你只需對
天橋系統稍為熟悉，已可輕鬆遊走市中心的各處，但亦不可忽
略荃灣亦有其繁華喧鬧的街道網，當中亦不乏富特色的行人環
境和公共空間。眾安街在荃灣綫未通車之前，是區內最繁華的
地區，一度有「荃灣的彌敦道」之稱。事實上，並不是所有人
都會經鐵路來荃灣，有不少荃灣郊區以至葵青區的居民會乘搭
巴士或小巴，在沙咀道、川龍街、大河道等地方下車，直接走
進了地面市集。

從沙咀道離開大街，沿行人道便可發現幾個狹長的綠化行人專
用空間，有兒童遊樂場、球場、座椅等，它們分別名為大陂
坊、二陂坊、三陂坊和四陂坊。這些「陂坊」四面被建築所包

圍，為市民提供了行人專用的公園和遊樂場空間，其中二陂坊遊樂場便在「信言設計大使」（Design Trust）的「眾・樂樂園」項目下得到翻新，2021年重新開放後，成為了一個色彩鮮艷奪目的兒童天地。

比較可惜的是，當初陂坊的規劃並沒有提供足夠的暢達性，過度密集的樓宇亦令街外的行人難以望到陂坊裡的情況，這令外人遊走陂坊多少帶了點探秘的味道，畢竟這種格局的都市規劃，在香港並不常見。

除了陂坊的行人路，還有不少由後巷所構成的次行人網絡，由於舊區樓宇一般不高，後巷便有充足的自然光而吸引了不少行人在取其為捷徑，在當中穿梭。

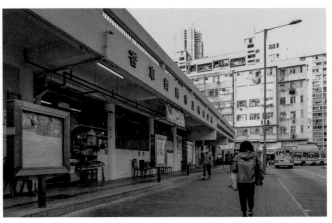

↑
新村街是一個渾然天成的市場街道

↓
香車街街市及熟食中心

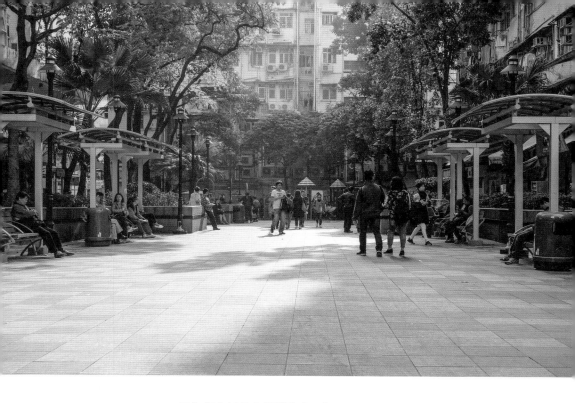

區內街市設施有荃灣街市、楊屋道街市、香車街街市、鱟地坊小販市場等，當中楊屋道街市甚至是行人天橋網的其中一個終點，儘管如此，在其後面的河背街和新村街市集卻仍舊車水馬龍，店主叫賣，濕滑的地面，買餸的人潮和上落貨活動同時間進行，而這種非商場式管理的市集可說是最原始，卻是最富人情味的墟市形態，如今已經買少見少。地面行人空間對荃灣來說與天橋同樣重要，在市區重建項目，萬景峯／荃新天地一期商場中，我們仍能窺探出像陂坊和市集的地面廣場格局。然而在一體化設計和管理之下，這些空間並不會有機地生長，與河背街、新村街僅一街之隔，社區氛圍已經截然不同。

↑
大陂坊遊樂場

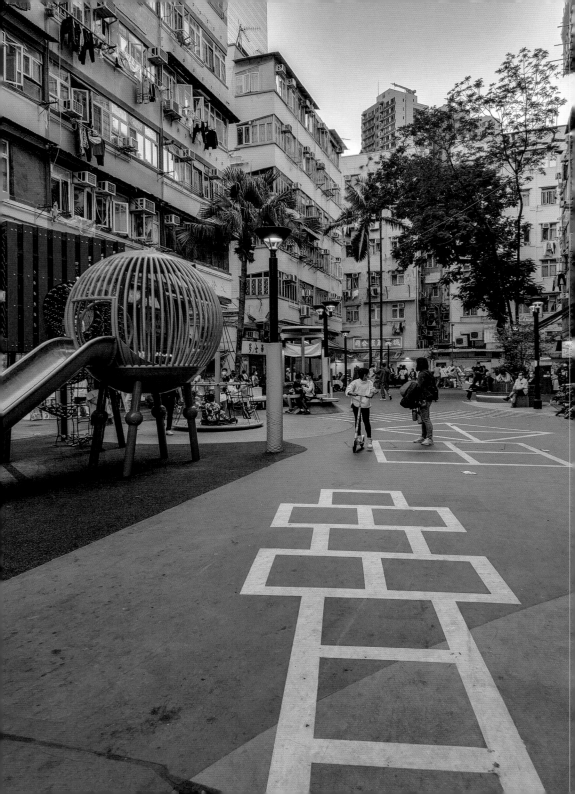

公園和墟市對於在市中心生活的人來說是理所當然，其特色絕不亞於由商場所串連的空中世界，而荃灣市中心正正是由天空和地面的喧鬧，形成了多樣性，層次豐富，兩者僅隔咫尺距離，而且平衡感很好的立體城市，但這也不代表荃灣的這種平衡沒有它的隱憂。

在這四、五十年間，從建築設計到地塊規劃模式已經有明顯的轉變，從荃灣西站周邊的新建築群的例子可見，近年發展皆是大型地塊配合大型商場和多幢住宅塔樓的建築模式，原有的公園成為私人物業裡的公用空間，地界由寬闊的車道所包圍，街道只見商場入口，墟市被舒適潔淨的高級超市取代後，自然也不見蹤影。

隨著行政長官《2021 年施政報告》出台，政府將邀請市區重建局為荃灣舊區作地區重建規劃研究，不難想像，到時一些街道可能因地界合併而遭到殲滅，以方便進行更大規模的重建。當既有的城市肌理開始轉變，社區特色便會跟著轉移。當墟市開始投向商場的懷抱，我們是否準備好向汽車投降，將喧鬧的可步行街道拱手相讓？荃灣市中心的這些隱憂，透過建築設計的操作，理應可找到相當多的解決方式。

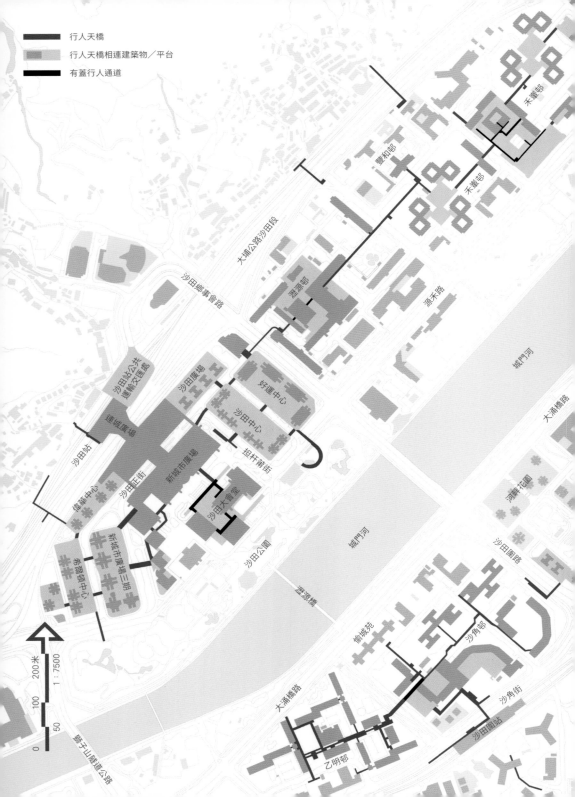

行人天橋

行人天橋相連建築物／平台

有蓋行人通道

禾輋邨

豐和邨

禾輋邨

大埔公路沙田段

源禾路

沙田總事會路

瀝源邨

城門河

沙田站公共
運輸交匯處

沙田廣場

好運中心

大涌橋路

連城廣場

沙田中心

沙田站

河畔花園

信華中心

新城市廣場

坦杆埔街

沙田正街

沙角邨

沙田園路

新城市廣場三期

沙田大會堂

希爾頓中心

沙田公園

城門河

瀝源橋

沙田園路

愉城苑

沙角邨

沙田圍站

大涌橋路

沙角街

200米

1：7500

100

50

乙明邨

獅子山隧道公路

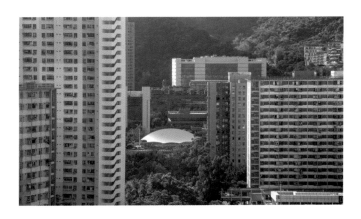

火炭路

醫靈花園

圓洲角公園

商背街休憩花園

花園城

←
沙田市中心地圖

→
沙田市中心

3.2 沙田

1973	政府發展沙田新市鎮
1975	瀝源邨、禾輋邨逐步完工，兩邨利用了一條橫貫的行人天橋互相連接。
1980	沙角邨、乙明邨先後落成，兩邨設有高架走道互相連接。
1981	沙田中心落成，二樓設戶外行人通道。
1983	好運中心落成，其後興建了與沙田中心連結的行人天橋。
1984	新城市廣場一期開放，成為市民進出沙田新市鎮的大門，利用天橋和通道可到達市中心各處。
1986	偉華中心竣工，透過高架通道與希爾頓中心和新城市廣場連接。
1987	沙田大會堂、沙田公共圖書館等公共設施啟用，主入口位於百步梯之上，後加建了行人天橋與新城市廣場相連。
1990	新城市廣場三期商場開放，透過行人天橋與一期和二期（帝都酒店和新城市商業大廈）相連，其後又加建了與希爾頓中心連接的兩條行人天橋。
2013	豐和邨竣工入伙，建有行人天橋與瀝源邨、禾輋邨天橋系統連接。

甫出港鐵沙田站，馬上就到達了新城市廣場，區內最大型的購物商場，商場中庭有如大街的十字路口，每邊有通往市中心各處的通道，而且不斷有人潮進出，在步行的過程中，沿途都不需要橫過馬路──全因這趟旅程，你一直都在二樓。作為第一代新界新市鎮，沙田在衣食住行、學校、醫療、社區設施等方面都相當完備，經由商場、天橋和建築物的外圍，不但可以透過公共交通往返市區，更可在無車的行人空間，連接區內大部分設施和住處。

沙田本名瀝源，在新市鎮未開發之前，沙田仍是以農地為主的鄉郊地方，而且作為一個河谷地帶，可用的土地不多，除了在1950年代填海建立了沙田墟，就要到開發新市鎮時才開始大規模填海，將沙田海縮窄為城門河，拉直成今日的模樣。跟荃灣相似的是，起初貫通沙田的大埔道（大埔公路）也是沿著海岸線而建，公路將原來的鄉村和新填海地分隔開，和荃灣不同的是，沙田很早就已經有鐵路連接九龍和新界北部，故此只需同時擴建公路和使鐵路電氣化，便能應付新市鎮的交通需求。而沙田早期的行人天橋，也是橫越鐵路和大埔道，供鄉村居民前往沙田墟和新填海地的一類。

第一條沙田的行人天橋於1966年在沙田站對開的大埔道建成，《華僑日報》在1966年10月3日的報導中指此橋為「新界興建行人天橋的第一座」，當時新市鎮仍未開發，沙田只屬於市區人士的郊遊熱點，建橋目的是疏導橫過大埔道，往來火車站和沙田墟的遊客，報導又指該橋「採用鐵架構築」，顯示建設屬於臨時性質，待發展新市鎮時會再另建一條更完善的永久天橋。

不像荃灣很早已經有較鬆散的發展，新界拓展署面對著沙田河谷地帶的這一張「白紙」，由零開始描繪沙田新市鎮的面貌，目標是建立一個自給自足的花園城市，首先針對往來市區的交通進行擴充，而整個沙田市中心也就是以鐵路和公路運輸所構成的大型交通交匯站為基礎而建立。不過，為了吸引市區人口住進沙田新市鎮，政府首先著手興建的並非在沙田站周邊的商業項目，而是選址距離車站較遠的公共屋邨：瀝源邨和禾輋邨。

｜　天橋成新屋邨標準　｜

瀝源邨和禾輋邨分別自1975年及1977年起竣工入伙，兩邨利用一條全長近一公里的橫貫高架行人通道互相連接，令居民出入毋須橫過馬路便能連通購物商場、街市、社區中心、學校、遊樂場等，令屋邨自成一國。邨內樓宇大部分在二樓（天橋層）設有出入口，能直接進出高架通道。禾輋邨更有單位大門直接面向二樓平台和行人天橋，也就是連大廈閘口也沒有，這

↑
瀝源社區會堂外的高架廣場

↓
瀝源邨福海樓的高架通道

↓
禾輋邨大廈於天橋層設
出入口

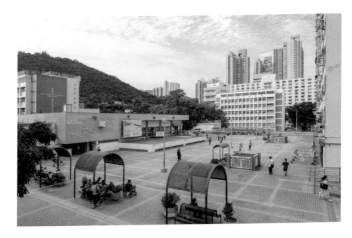

↑
禾輋邨平台花園

↓
禾輋邨有住宅單位直接面向
平台

↓
乙明邨高架通道

種設計固然方便，但其缺點也相當明顯：衍生了保安漏洞，令小偷更有機可乘。雖然早期的公共屋邨大廈都是後來才加裝大廈閘口，但像禾輋邨的一類，卻因單位外屬於通往鄰近大廈的公眾通道而無法圍封，後來興建的公共屋邨也就不再採用這種設計。

雖然兩邨都是在同期先後落成，但禾輋邨的行人天橋系統相對更加完備，居民可由天橋到達平台，再經由住宅平台入口進入大廈，邨內綠化空間和休憩設施皆設於平台。首任房屋署署長，建築師廖本懷當時形容這些天橋通道：「在新一代的公共屋邨，這是一種頗為重要的特色。新屋邨除擁有各種附屬設施，自成一個小鎮，對各種日常需求都有所供應之外，在行人安全方面，亦盡量看顧。」

↑
乙明邨

↑
乙明邨利用高架通道作為地
面有蓋通道

↓
沙角邨行人天橋網絡

↓
沙角邨平台高架通道

在城門河的對岸，次一期的公共屋邨沙角邨（1980 年）和乙明
邨（1981 年）同樣設有行人天橋，將兩端的商業設施和公共設
施連繫上。其中，乙明邨的行人天橋覆蓋了全邨各座，另外還
連接了乙明邨街對面的學校區，惟乙明邨街並非繁忙行車路
段，行人有時更傾向於鋌而走險橫過馬路。事實上區內也就只
有沙角街比較多車流，乙明邨的行人天橋規劃也就顯得作用不
大。雖然如此，屋邨的建築佈局和設計都很完美地配合了天橋
通道，令天橋同時間成為地面通道的簷篷，變相為兩旁的商舖
提供了有蓋通道。店舖、迴廊和中央庭園的配合得宜，這種設
計在近年興建的公共屋邨已經很難找到。早期的大型私人屋苑
如美孚新邨，也是利用天橋和平台花園作區內連接，以避開地
面的車輛，不難想像這種規劃會被帶到公共屋邨的設計中，成
為改善生活的象徵意義。

回到瀝源邨和禾輋邨，一條行人天橋在 1980 年新建的沙田鄉
事會路之上架設，將兩邨的橫貫高架通道連接到沙田街市一
端，而繼續肩負起延伸沙田的行人橋網絡角色的，就是當時正
在興建的私人住宅項目：好運中心和沙田中心。

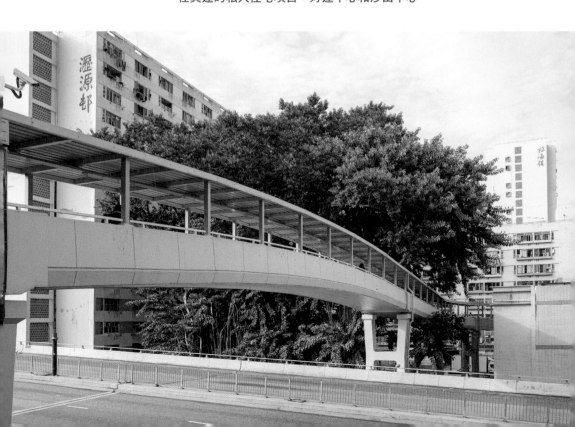

商場外的高架道

位於沙田站以東的私人屋苑沙田中心和好運中心分別在1981
年和1983年落成,雖然兩個屋苑並非來自同一個發展商,但
兩者的基座商場的設計卻有著明顯的相似之處,那就是在商場
的二樓設有約五至十米寬的戶外行人通道,同時又以三條行人
天橋互相連接。這些通道和天橋分別是兩個屋苑根據地契條款
要求,須全日向公眾開放的空間。

沙田中心和好運中心的規劃完美呈現了二十世紀初期,西方建
築師如希爾貝賽默(Ludwig Karl Hilberseimer)、柯比意等
提出的「垂直城市」概念,將人車分隔在不同樓層的策略發揮
得淋漓盡致。沙田中心將購物商場和商店集中在二樓天橋層,
沿途皆有商場店舖面向通道,而該處更是通往瀝源邨與禾輋邨
行人天橋的必經道路,因此途人甚多,更有少量綠化裝置和戶
外桌椅,儼然就是架空了的街道。

↑
沙田中心的高架通道設有少
量園景設施及座椅

相反，屋苑在地面只設有住宅入口、管理處和停車場，人流不多，同時在道路規劃上並沒有行人過路處，變相令屋苑地面變成「孤島」狀態。後來落成的好運中心，在二樓天橋層亦沿用類似沙田中心的空間規劃，地面環境則有所改善，不但在街道旁設有店舖，其地面的行人空間更與沙田街市相連，氣氛相對熱鬧。

從地圖看，市中心的道路網有如一輛單車：前後各一條環形街道（白鶴汀街和橫壆街），中間以一條沙田正街串連起來，沙田公園因而得享一片廣闊而無車的綠化河畔空間，但這樣一來卻導致市中心產生了一個無法解決的交通瓶頸：由無論進入和離開沙田區的公共交通都會途經市中心，並且會在當中迴旋和重疊路線，容易釀成交通擠塞，把地面讓予汽車似乎是無可奈何的做法。

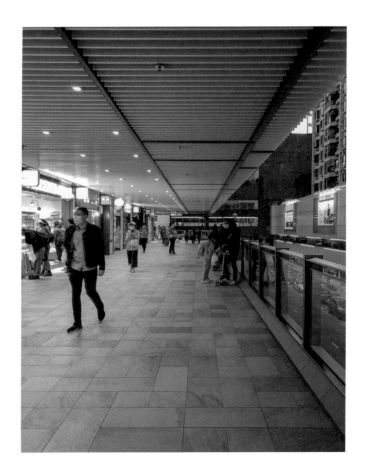

→
沙田中心的高架通道

幸而，沙田市中心從一開始規劃便已經利用了「垂直城市」的模式，將鐵路大堂、公共交通交匯處、商場、行人通道、天橋等都設在大約一至四樓之間，沒有太多的上上落落，人們亦已經習慣穿梭於其中，是以市中心在發展至今，於行人空間規劃一環似乎並沒多大問題。

高架的行人通道和天橋網隨著市中心各處的發展項目落成而逐步擴展，包括：新城市廣場（1984年）、希爾頓中心（1985年）、偉華中心（1986年）、沙田廣場（1988年）、帝都酒店和新城市商業大廈（1989年）、新城市廣場三期（1990年）等。與早期兩個私人屋苑不同的是，這些項目不再設有戶外通道，而是透過大廈基座商場的室內通道作為連接，較為接近於近年的項目發展模式，也並非全為地契要求，其建築規劃上的變化，與同時期的灣仔和荃灣有所類似。

↑
偉華中心商場外圍建有室內通道

↑
沙田正街

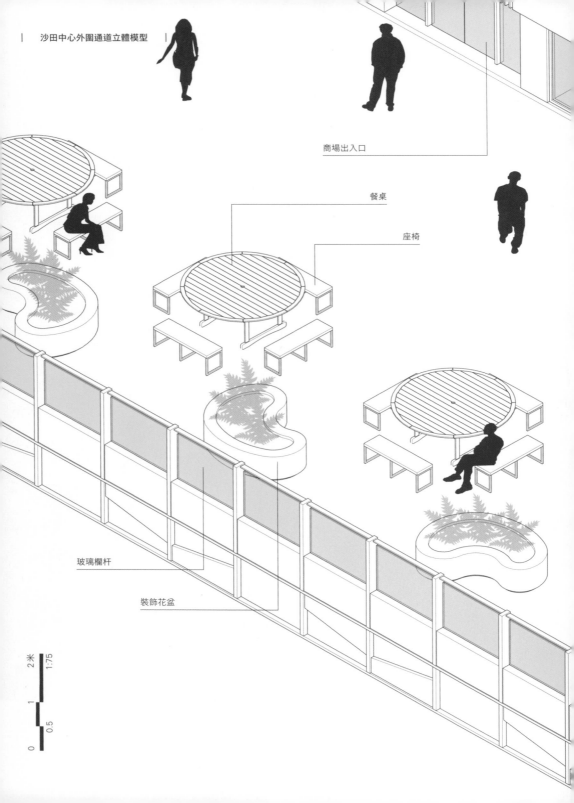

沙田中心外圍通道立體模型

商場出入口

餐桌

座椅

玻璃欄杆

裝飾花盆

2 米 1:75

1

0.5

0

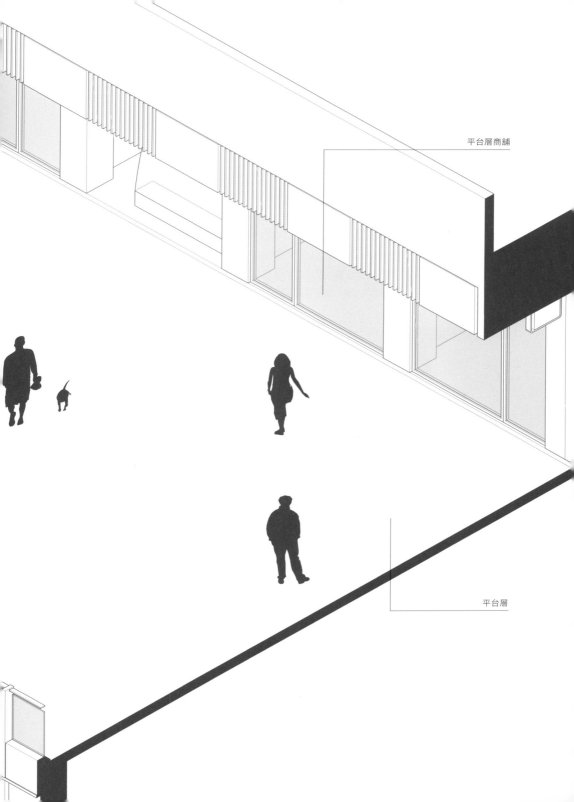

平台層商舖

平台層

提到市中心總會聯想到像中環商業中心的繁華喧鬧，沙田作為一個以居住為主的新市鎮，則是由新城市廣場和沙田大會堂建築群所組成的市中心風景，它們在落成時甚至以統一的磚紅色外牆飾面以達致一體化的效果，雖然後來的建築改修，令這種一體化被沖淡，但仍無改新城市廣場和大會堂成為沙田市中心的代名詞。

新城市廣場位於港鐵沙田站旁，自 1980 年清拆沙田墟後建成，樓高九層的建築使它在 1984 年落成時成為全香港最大型的購物商場。開業時每逢週末都吸引了大量來自市區的市民，經鐵路和巴士到訪。新城市廣場共分三期發展，除了商場還包括商業大廈、酒店和電影院等。第一期地面設有交通交匯處，

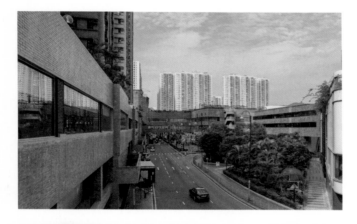

↑
從偉華中心遠眺新城市廣場

↓
新城市廣場一期中庭

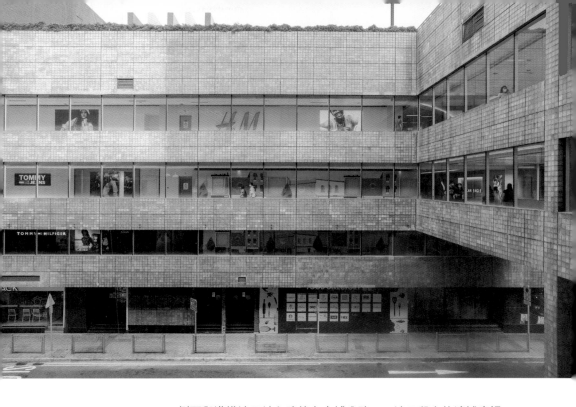

側面與港鐵沙田站和建築在大埔公路——沙田段上的連城廣場（Citylink）相連，是一所跨越高速公路和市中心街道的大型建築綜合體，又因為橫跨在沙田正街之上的兩層建築部分也是商場，在當中行走並沒有「過橋」的感覺。

雖然新城市廣場經歷過多次翻新和改建，但它與鄰近建築的連接動線基本上沒有改變。今天無論經鐵路和巴士到訪商場，都會在二樓的中庭底部匯合，而且連接鄰近商場的行人通道和天橋也是集中在二樓，故此這層基本上是整個沙田市中心人流最多的地方，也是市中心高架行人網絡中最重要的構成部分，部分通道被設計成在商場建築的外圍，仍屬室內空間，但大多是背向店舖，有點像商場的後台服務通道，或是街道的後巷的感覺，通道旁有窗可引入自然光，也可供辨別方向，因此感覺頗為舒適，對部分行人來說仍具一定吸引力。

從商場的三樓中庭利用扶手電梯往下走，可以到達地面室外的城市藝坊：一個無車的大型公共空間，也是前面提到的「單車形」街道規劃的結果。城市藝坊的正對面是 1987 年啟用的沙

↑
新城市廣場外圍同樣設有室內通道

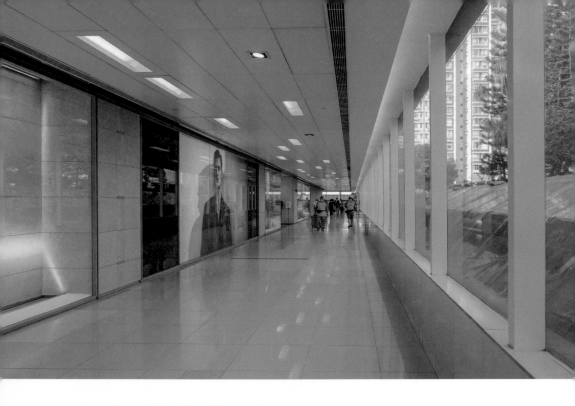

田大會堂、公共圖書館和婚姻登記處,三處的入口利用了百步梯之上一個寬闊的平台廣場連通,行人亦可選擇由新城市廣場經行人天橋前往該平台,在平台的另一端返回地面的沙田公園。從沙田的市中心的高架行人網絡拾級而下,最後緩緩的落到沙田公園和城門河畔長廊,建築物的量體也是面向著河道而逐漸縮小,正正是這種有層次的建築密度漸變,成就了沙田作為香港眾多新市鎮規劃中的一個經典。

沙田靠得天獨厚的鐵路和公路為居民帶來方便,加速了新市鎮的發展,其以鐵路為中心和以天橋作為行人主要通道的規劃,也影響了日後將軍澳、東涌等以集體運輸為本(Transit Oriented Development／TOD)的新市鎮發展模式,和廣泛利用商場通道和行人天橋避開路面交通的人車分隔規劃。然而相比之下,沙田市中心雖然是天橋處處,卻甚少像將軍澳般被譏為「無街之城」,究其原因,相信在於沙田市中心的街道較窄、天橋較短、通道四通八達和兼顧了民生和休憩空間所致,而從整個市中心的整體規劃,處處都流露了規劃上的精巧和細思。沙田市中心在建成至今無可再發展的額外用地,在街道配置方

↑
新城市廣場外圍室內通道

面亦已經完全成熟，此後地產發展便轉向同為區內的馬鞍山的鐵路沿線和大圍站周邊和上蓋，並在其鐵路站的核心地帶發展出各自的天橋城市。

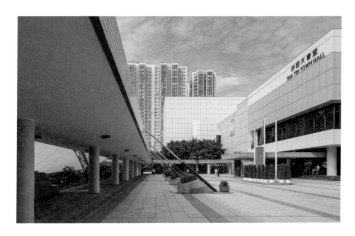

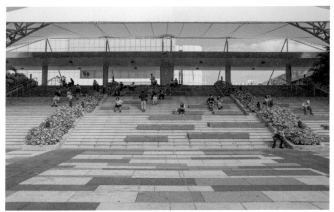

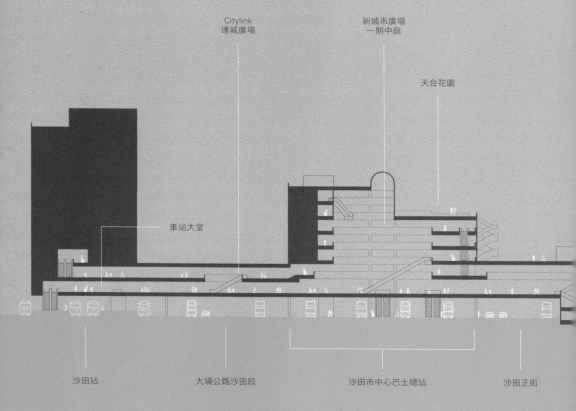

Citylink
連城廣場

新城市廣場
一期中庭

天台花園

車站大堂

沙田站　　　　　　大埔公路沙田段　　　　　沙田市中心巴士總站　　　　沙田正街

有蓋通道往
沙田公共圖書館

史諾比開心世界

沙田大會堂

沙田婚姻登記處

行人天橋

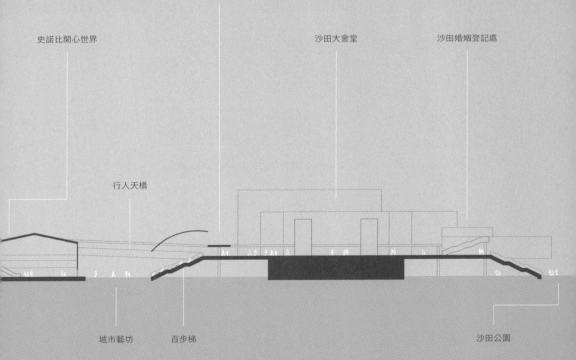

城市藝坊 百步梯

沙田公園

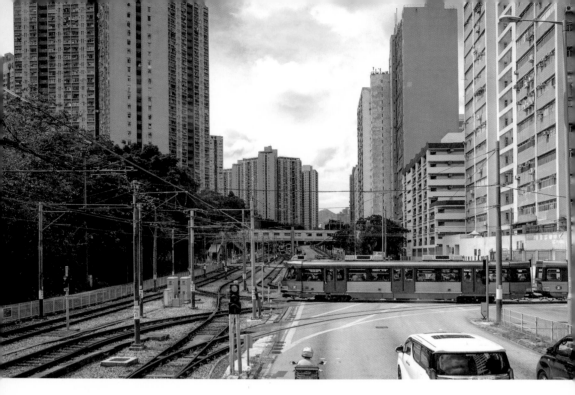

3.3 | 屯門

1973	政府發展屯門新市鎮
1977	大興邨逐步入伙，邨內設天橋連接商場天台平台。
1978	屯門公路第一期通車，在新墟及置樂一帶建有多條行人天橋連接公路兩旁社區。
1979	友愛邨、安定邨逐步落成，屋邨商場為一橫跨主幹道的區內首個大型商場。
1987	屯門市廣場第一期竣工，成為區內意義上的市中心，商場橫跨屯門公路而建。
	屯門大會堂啟用，二樓平台廣場設行人天橋連接輕鐵市中心站。
1988	輕便鐵路首期通車，多個輕鐵車站建有行人天橋供過路及連接鄰近社區。
	良景邨竣工，良景商場為一橫跨行車道的大型商場，地面設公共運輸交匯處。
1992	輕鐵杯渡站啟用，高架月台設行人天橋出口連接屯門市廣場。
2012	為配合屯門公路市中心一段加設隔音屏罩，沿線行人天橋開始改建。
2013	大型商場 V city 落成，多條行人天橋連接屯門站、新墟及屯門時代廣場。

↑
青雲路／鳴琴路

依靠高速公路網和鐵路作為對外交通，屯門市中心是一個圍繞著公路而建的，現代主義烏托邦式高架商住圈。區內住宅多以環繞鄰近屋邨商場形成的「副核心」，利用行人天橋連結屋苑、商場和輕鐵站。同時，整個屯門區的街道因為要兼顧輕鐵的運作模式，增加了行人橫過馬路的難度，獨立興建的行人天橋在區內比比皆是，可見屯門是香港新市鎮的發展過程中，逐漸演變成「無街之城」的分水嶺。

| 被理想化的新市鎮 |

屯門位於新界西部，是一個在青山和九逕山之間的河谷地帶，水流經由屯門河流向青山灣。屯門本為漁村和農村的所在地，為解決市區人口過剩問題，政府在 1964 年開始為當時仍稱作「青山衛星城市」的屯門新市鎮規劃，於 1970 年代為青山灣填海，僅保留河道，並由此獲得了大量平地作高密度發展。同時，又在 1974 年開展了歷時十年的屯門公路工程，連接荃灣及元朗，公路貫穿了屯門新市鎮，市中心格局與沙田有點相似。

屯門雖然和荃灣、沙田同為第一代新界新市鎮，但屯門距離市區較諸後兩者遙遠很多，以青山公路的承載力顯然不足以應付當區的通勤人口，而且當時屯門欠缺鐵路支援，即使在屯門公路開通後，對外交通仍然相當吃力，是以屯門的規劃目標是居民可以在區內自給自足和同區就業，因此在土地分配上，工業區集中在屯門河以西，住宅和商住核心區則圍繞著工業區而建，以方便居民上班。然而隨著屯門區內屋苑逐漸入伙，這策

→
大興邨是屯門新市鎮早期的
公共屋邨

略很快就被證明難以實行，居民不少以市區工資較為優厚為理由，即使長途跋涉仍選擇通勤工作。及後香港經濟轉型，工業日漸式微，「同區就業」更是失敗告終。

| 圍繞屋邨商場的小社區 |

和同期的沙田一樣，政府同樣以公共屋邨為屯門新市鎮的開荒牛，先後落成了大興邨（1977年）、友愛邨（1979年）、三聖邨和安定邨（1980年）等，連同當時既有的屯門新墟和新發邨（1971年，已於2002年拆卸並重建為私人住宅項目瓏門）成為新市鎮早期的發展重心。這些地方在發展初期都因為距離而互不相通，自成一國。要令居民自給自足，屋邨商場的角色便相當重要，除了供購置日常用品外，更要有公共設施，一些商場的附近都會設有巴士站、輕鐵站等，於是商場便成了居民在衣食住

↑
大興商場的高架通道與行人天橋

↓
大興商場的高架通道

→
屯門北地圖

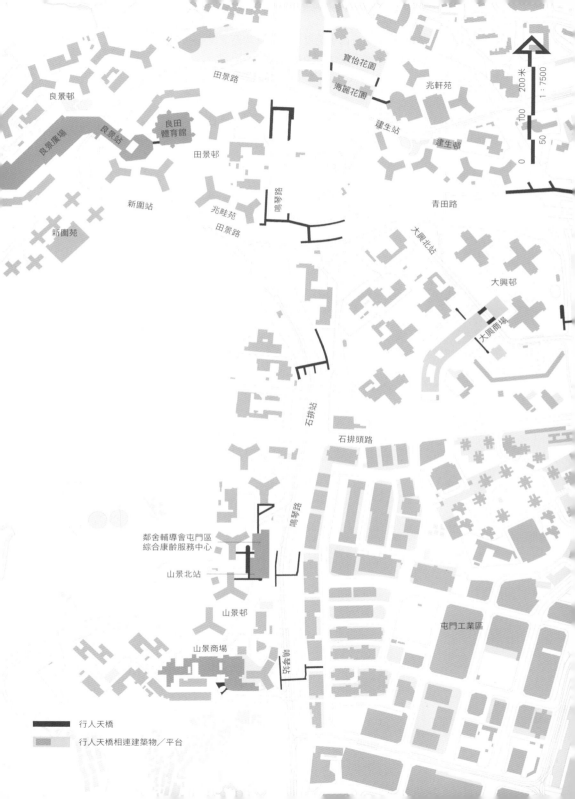

良景邨

田景路

寶怡花園

海麗花園

兆軒苑

建生站

建生邨

良景廣場

良景站

良田
體育館

田景邨

田景路

青田路

新圍站

兆畦苑
田景路

鳴琴路

大興北站

大興邨

新圍苑

大興商場

石排站

石排頭路

鳴琴路

鄰舍輔導會屯門區
綜合康齡服務中心

山景北站

山景邨

屯門工業區

山景商場

鳴琴路

■ 行人天橋

 行人天橋相連建築物／平台

200 米

100

1:7500

50

0

行各方面的集散地，商場亦配合邨內及鄰近屋苑的行人網絡和
交通設施而多建有行人天橋，營造安全的過路環境。

大興邨是屯門第二個落成的公共屋邨，入伙時四周仍是荒蕪之
地，於是各樣公共設施，如郵政局、公共圖書館等，便直接在
大興邨商場內提供。商場設多條行人天橋，將鬆散的三個商場
建築連接，不過由於大興邨商場樓高只有兩層，為了讓貨車和
輕鐵可得以通過，天橋只能搭建在再上一層的天台花園，惟該
處說是休憩空間，實際卻是個毫無吸引力的不毛之地，在早期
更一度成為垃圾溫床，行人只會選擇在地面過路，令大興商場
的天橋設計變得可有可無。

位於市中心以南的友愛邨和安定邨先後於 1979 年及 1980 年開
始入伙，兩邨分別建於屯門鄉事會路的兩旁，核心部分是稱為
「安定友愛商場」的屯門區內首個大型商場（商場易手後改稱
「愛定商場」），商場共分七個區域，有些是獨立的商場建築，
有些是位於住宅大廈低層的店舖，也有些是停車場建築低層的

↓
愛定商場的平台花園

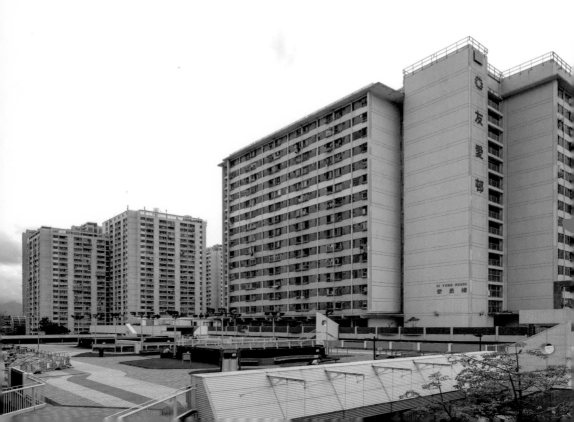

↑
愛定商場 D 區

↓
安定邨行人天橋

↓
愛定商場下的屯門鄉事會路
是公共交通站

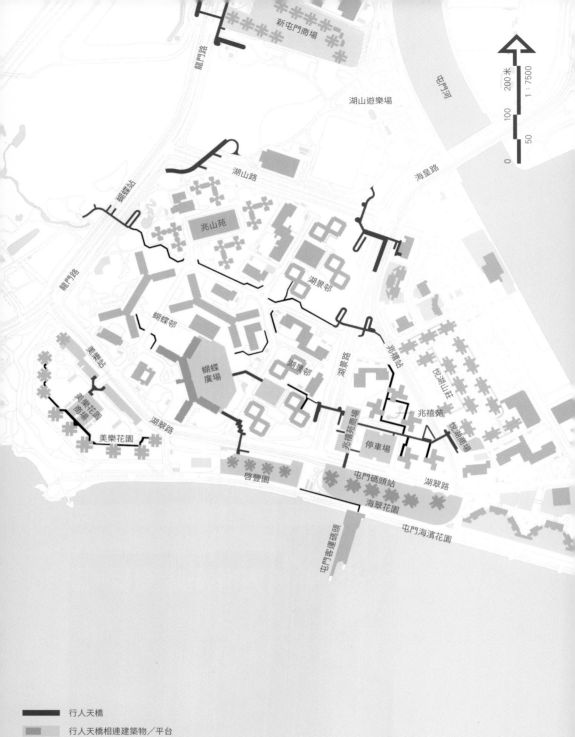

新屯門商場

龍門路

湖山遊樂場

屯門河

湖山路

海皇路

蝴蝶站

兆山苑

湖景邨

龍門路

兆禧站

悅湖山莊

蝴蝶邨

湖景邨

湖景路

兆禧苑

美樂站

蝴蝶廣場

悅湖商場

美樂花園商場

湖翠邨

兆禧苑商場

兆禧苑

湖翠路

美樂花園

湖翠路

停車場

啓豐園

屯門碼頭站

海翠花園

屯門客運碼頭

屯門海濱花園

■■■ 行人天橋
▨▨▨ 行人天橋相連建築物／平台
■■■ 有蓋行人通道

←
屯門南地圖

→
良景商場下是道路及交通交
匯處

街市，它們利用天橋和大廈的一、二樓通道互相連接。除此之外，還有一個區域的商場橫跨在屯門鄉事會路之上，該區域與地面的輕鐵安定站和巴士站連接，形成了一個相當緊密的空間關係，因此商場熱鬧非常。而愛定商場也成了本港橫跨主幹道建築的先驅之一，在屯門新市鎮的發展初期扮演著相當重要的角色。

1988年竣工的良景邨，其商場也是採橫跨行車道式設計，地面是公共運輸交匯處，設巴士總站、的士站和輕鐵良景站，而商場則連結鄰近的田景邨、居屋兆畦苑、兆邦苑和良田體育館等，其時這種屋邨規劃配置已經是香港公營房屋發展的常態。

除了大型公共屋邨，一些私人屋苑亦會設有商場，於是又產生了連接屋邨商場和私人屋苑商場的行人天橋網絡，如位於屯門南部，鄰近屯門碼頭的蝴蝶邨區域，就有行人天橋連接蝴蝶廣場和啟豐商場、兆禧商場和海趣坊等，形成另一個遠離市中心的商住副核心。

友愛邨
愛樂樓

社區設施

友愛廣場

愛勇街

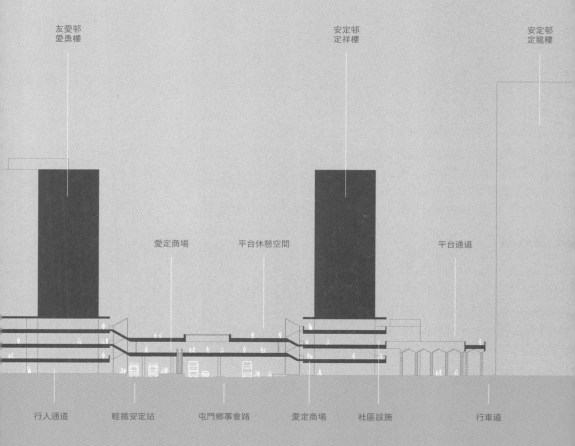

友愛邨　　　　　　　　　　　　　　　　　安定邨　　　　　　　　　　　　安定邨
愛勇樓　　　　　　　　　　　　　　　　　定祥樓　　　　　　　　　　　　定龍樓

愛定商場　　　　平台休憩空間　　　　　　　　　　　　　　平台通道

行人通道　　　　輕鐵安定站　　　　屯門鄉事會路　　　　愛定商場　　　社區設施　　　　　　　　行車道

| 輕鐵造就天橋城市 |

前面提到屯門不像同期的荃灣和沙田新市鎮般，在開發時已準備利用鐵路發展對外交通，為了實現屯門新市鎮規劃時的設想，政府於是向澳洲墨爾本行之已久的市內電車系統取經，發展出全港唯一的輕便鐵路（香港輕鐵）系統，主要行走屯門、元朗和後來擴展的天水圍新市鎮。

不過，輕鐵所採用的系統並非如墨爾本電車系統般和車輛共用路面，而是獨立劃出的專用軌道空間，故此屯門需要預留更寬闊的街道，同時容納汽車、軌道和車站月台，並須同時兼顧車輛和輕鐵列車行駛，意味著屯門的行人環境不單無法如墨爾本市中心的街道般暢達，行人過路處的安排亦會較一般街道困難，興建行人天橋，便事在必行。

這些行人天橋除了橫跨寬闊的路面，方便馬路兩端的行人外，亦會有樓梯或斜道連接輕鐵站的月台。在屯門新市鎮的西側，沿龍門路、青雲路和鳴琴路：蝴蝶站、輕鐵車廠站、龍門站、

↑
鳴琴路的輕鐵專用線

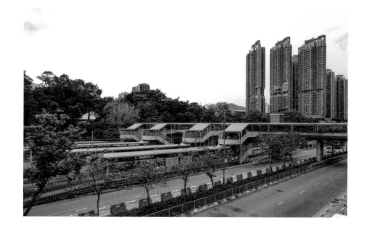

青雲站、鳴琴站、石排站等都採用了這種設計。市中心的市中心站更是前後建有兩條行人天橋,利用合共八條樓梯連接車站的四個月台,天橋和樓梯彷彿成了車站的一部分。

| 衣食住行的市中心 |

位於屯門新墟以南,屯門公園以東,屯門公路的兩旁,是一片被稱為屯門市中心的地方,和沙田市中心的模式如出一轍,皆是以大型商住項目、公共設施和公共交通交匯處為主的多功能核心地帶,大約於 1987 年前後落成。

整個屯門市中心在二樓建有行人天橋網絡,四通八達,貫通了屯門文娛廣場、屯門市廣場和多個規模較小的購物商場:屯門時代廣場、錦薈坊、華都花園商場和新都商場,這些發展項目雖然都有內街和地面商舖,但作為橫跨了屯門公路的核心型社區,利用二樓高架通道連接,似乎是唯一的妥當方式,而環顧市中心的整個二樓通道,較諸商場的其他樓層要熱鬧得多,當中華都花園的二樓商場更改名為「華都大道」,足見天橋層對這些市中心的商場影響之深。

配合輕鐵在 1988 年通車,輕鐵市中心站設有行人天橋連接屯門文娛廣場——一個連接屯門大會堂、屯門公共圖書館、屯門政府合署和屯門法院等公共建築的架空露天平台,也是區內重要的戶外活動場地。廣場之下為屯門市中心巴士總站,路線以前往港九各區和機場為主。較為可惜的是廣場範圍以硬地為

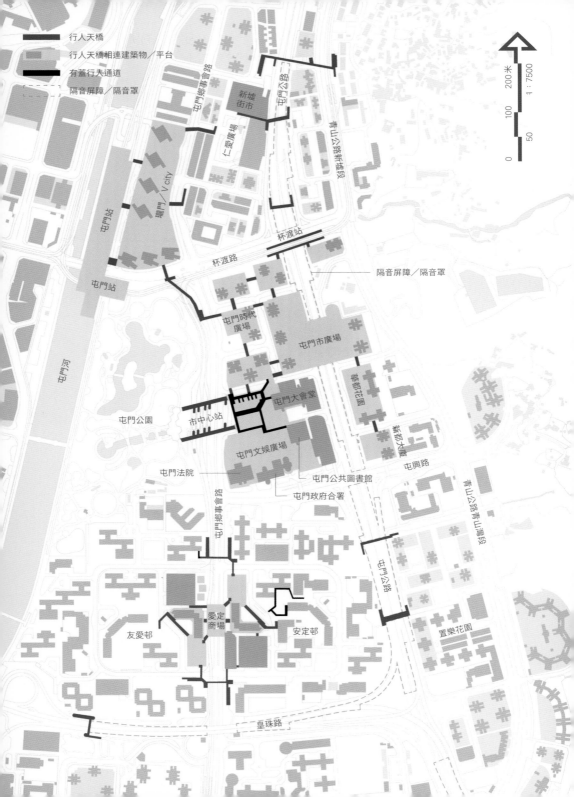

行人天橋
行人天橋相連建築物／平台
有蓋行人通道
隔音屏障／隔音罩

屯門鄉事會路
屯門公路
新墟街市
青山公路新墟段
仁愛廣場

珊瑚／V city
屯門站

屯門站
屯門河

杯渡路
杯渡站

隔音屏障／隔音罩

屯門時代廣場
屯門市廣場
華都花園

屯門公園
市中心站
屯門大會堂
新都大廈
屯興路

屯門法院
屯門文娛廣場
屯門公共圖書館
屯門政府合署
青山公路青山灣段

屯門鄉事會路

屯門公路
置樂花園

愛定商場
友愛邨
安定邨

皇珠路

0 50 100 200米
1：7500

←
屯門市中心地圖

↑
新都大廈商場往華都大道行
人天橋

↓
屯門公園與市中心站行人天
橋相連

主，植物和座椅都不多，令行人在廣場沒有活動期間只能匆匆走過，浪費了一個良好的大型公共空間。

屯門市廣場是屯門區內的最大型購物商場，曾在發展初期被報章誇為「全遠東最龐大宏偉的商住綜合大廈」，設計上承襲了愛定商場的橫跨主幹道式設計，汽車從底下的屯門公路駛過，有如進入屯門的大門戶，公路旁有側線（屯喜路和屯發路）設巴士站、的士站等。不像沙田新城市廣場般有清晰的行人動線，屯門市廣場摒棄了沙田市中心圍繞建築建高架通道的設計，完全依靠商場通道，雖然方便了商場管理，但行人中不熟路者會較易在當中迷路，甚至不知身處的位置是在屯門公路的哪一側。

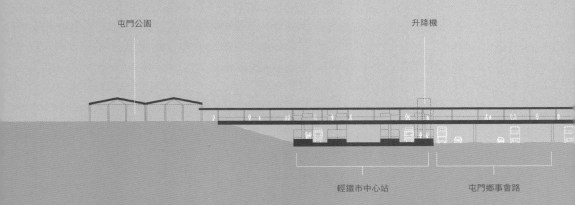

屯門公園

升降機

輕鐵市中心站

屯門鄉事會路

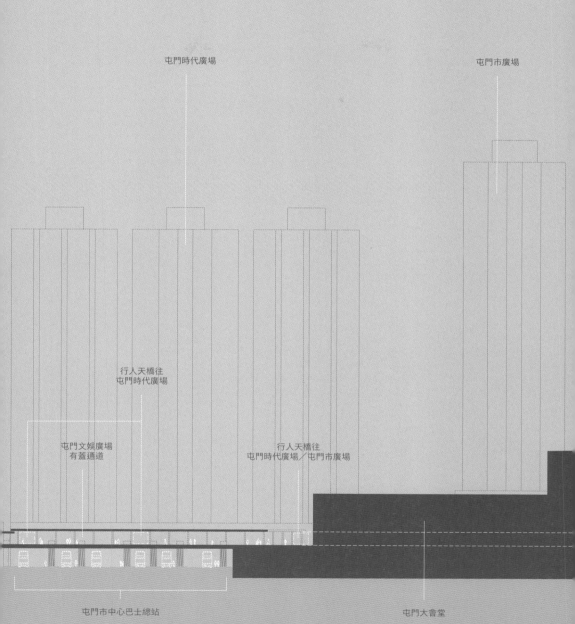

屯門時代廣場

屯門市廣場

行人天橋往
屯門時代廣場

屯門文娛廣場
有蓋通道

行人天橋往
屯門時代廣場／屯門市廣場

屯門市中心巴士總站

屯門大會堂

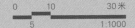

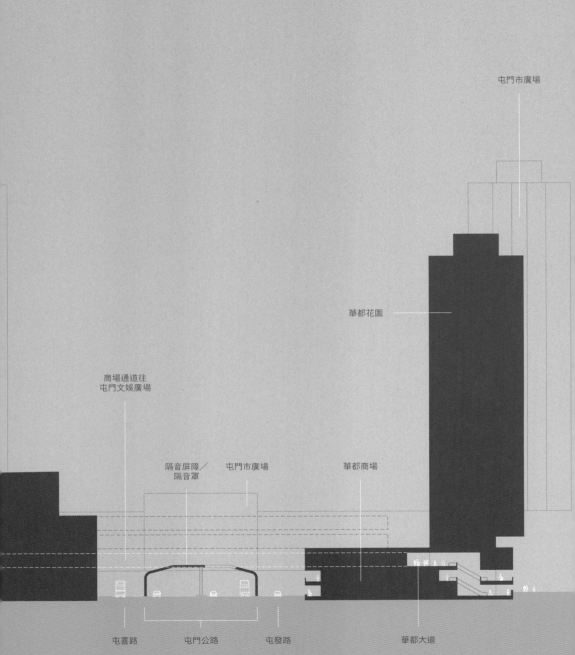

屯門市廣場

華都花園

商場通道往
屯門文娛廣場

隔音屏障／
隔音罩　　　屯門市廣場

華都商場

屯喜路　　　屯門公路　　　屯發路

華都大道

↑
屯門文娛廣場是一個空中
花園

↓
屯門文娛廣場下是屯門市中
心巴士總站

↓
屯門文娛廣場及屯門政府
合署

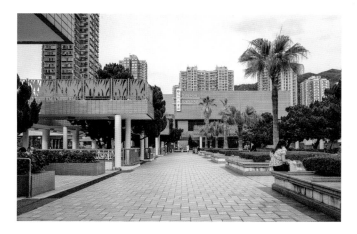

V city 行人天橋往屯門時代廣場

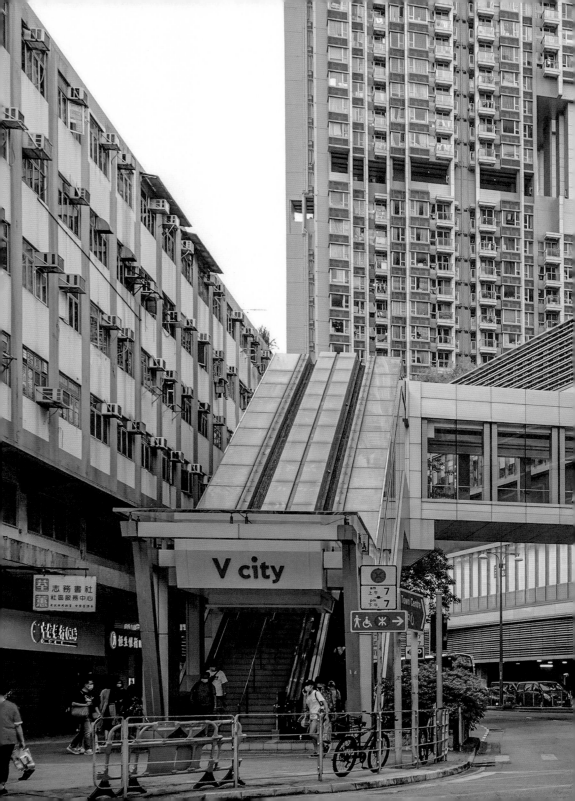

V city 行人天橋

↑
V city 行人天橋離地面相當
接近

↓
V city 行人天橋內部設少量
座椅

↓
新墟街市外的行人天橋

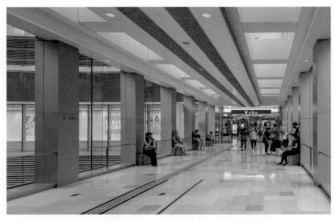

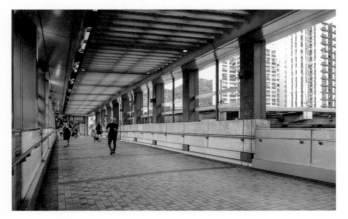

為了興建西鐵屯門站，政府在 2002 年清拆了屯門新墟的新發邨，以騰出空間作為車站出口和公共交通交匯處的用地。屯門站於屯門河上空興建，是一個架空車站，故此需要擴充高架通道以應付預期增加的人流。2003 年西鐵通車後，土地便用作發展私人住宅項目「瓏門」和大型商場 V city，並於 2013 年竣工。根據地契要求，發展商需為項目的地面建造公共交通交匯處和港鐵站入口，以及三條行人天橋和三個行人天橋連接點：它們分別連接屯門站（三條橋）、屯門新墟（二條橋）和屯門時代廣場（一條橋）。

受制於杯渡路輕鐵橋的高度限制，V city 前往屯門時代廣場的行人橋，其中一段因為要避開輕鐵列車橋而必須往下走至幾乎到達地面，不過該處本來就已經有一條寬敞的行人路，而行人天橋則是一條與之並行的有蓋通道，會這樣安排相信與地契有訂明天橋的開放時間有關，不過，若能將兩條獨立的通道合併為單一的大型有蓋通道，肯定會對整個行人網絡產生更正面的作用。就上述的這些行人天橋和通道而言，其實 V city 的整個行人網絡的規劃，都是以便利行人途經鐵路商場項目和連接屯門站為大前提，與市中心早期的天橋發展有著微妙的分野。

| 公路成為城市壁壘 |

屯門公路第一期自 1978 年起通車，為了連結公路兩旁的住宅區，在屯門新墟及當時尚未建成的安定邨旁邊興建了幾道行人天橋，以活用公路兩旁的社區設施。雖說屯門市中心作為圍繞著屯門公路而建的社區，從規劃之初便是如此，不過對於公路旁的居民而言，每日周而復始的行車噪音難免會影響他們的生活，甚至影響身心健康。政府於是在 2000 年起推行減噪政策，包括鋪設低噪音路面和加裝隔音設施等，在 2008 年開展屯門公路重建及改善工程的同時，順道為鄰近住宅區的路段（近安定邨和置樂花園）加裝隔音屏障和隔音罩，此後又分別為屯門公路虎地段（近兆康）及市中心段（近屯門新墟）加建隔音設施，上述工程到 2020 年才全部完成，部分行人天橋亦為了配合隔音設施工程而需要重建或改建。

畢竟隔音屏障和隔音罩在當時仍算新鮮事，如此大量興建肯定會對城市景觀帶來負面影響。政府在早年還不止一次舉辦過設

計比賽，到最終實行的版本則包含了綠化罩頂和綠化牆兩款萬用「遮醜布」，在屯門公路上廣泛使用而成為焦點。在工程的環境評估報告中，顧問認為屏障建成的十年後，綠化的生長可令景觀只能「勉強接受」，實際上綠化牆並未如預期般美化社區，更因長期枯竭而需不斷花費成本來更換植物，加上公路擴展和隔音屏的興建令路旁漸漸失去樹木，原有的社區視覺聯繫消失，只能通過幾道行人天橋才能橫越隔音屏的這道「高牆」。

綠化罩頂或受技術限制而不開放予公眾，白白錯過了一個連結社區的大好機會，不然這延綿達一點三公里的「港版 High Line」或可媲美紐約的原版，肯定蔚為奇觀。然而全球公路建設的趨勢正在轉變，今天為了城市景觀，中環及灣仔繞道、中九龍走廊等道路都是採地底隧道方案以騰出地面空間，能改善噪音問題之餘，亦令地面行人環境不因公路的出現而被斬開至四分五裂。

在屯門發展成為新市鎮的道路上，我們看到的是為了造就一個自給自足式的區內的交通網絡所導致的行人天橋規劃結果，今

↓
屯門公路隔音罩

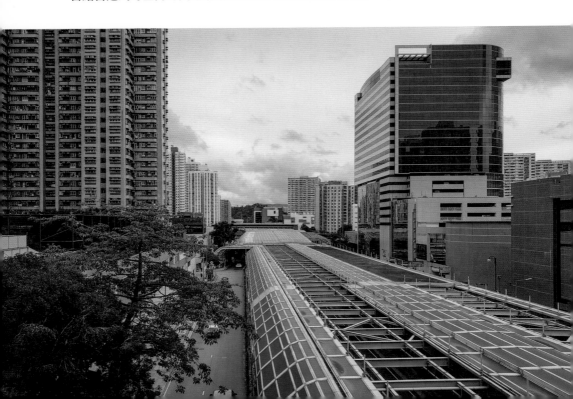

天看來，同區就業沒能得到實踐，反而屯門的對外交通愈來愈受到關注，往後的新市鎮發展，非但沒有重提同區就業這個策略，反而更側重於以鐵路連繫市區，而新市鎮則主力用作住宅發展。

2020年通車的屯門至赤鱲角連接路更令屯門進一步成為新界西的交通樞紐，引來更多車流，反而輕鐵系統在完成屯門、元朗及天水圍的網絡後，便再看不到有新發展，像元朗南和洪水橋新發展區等都棄用了輕鐵模式，足見當局對於新發展區的交通政策的轉變，對於自給自足的區內連接已不如往日般重視。

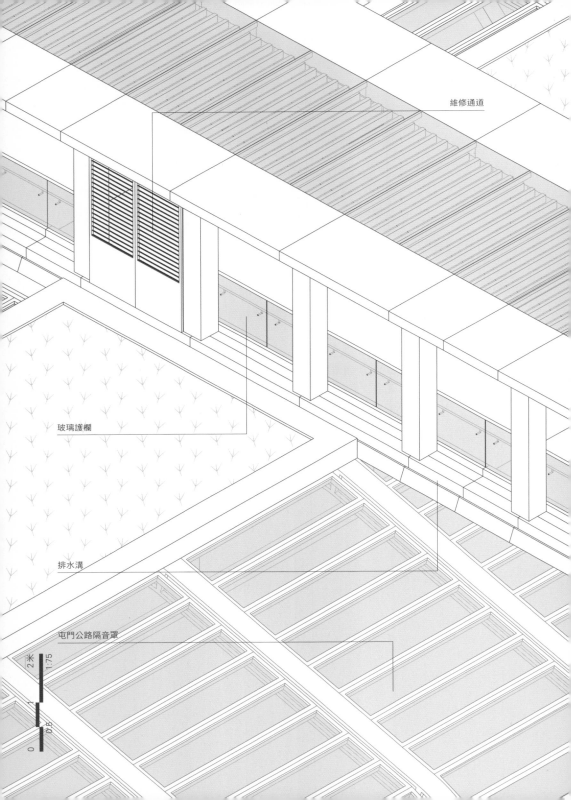

維修通道

玻璃護欄

排水溝

屯門公路隔音罩

2米

1:75

1

0.5

0

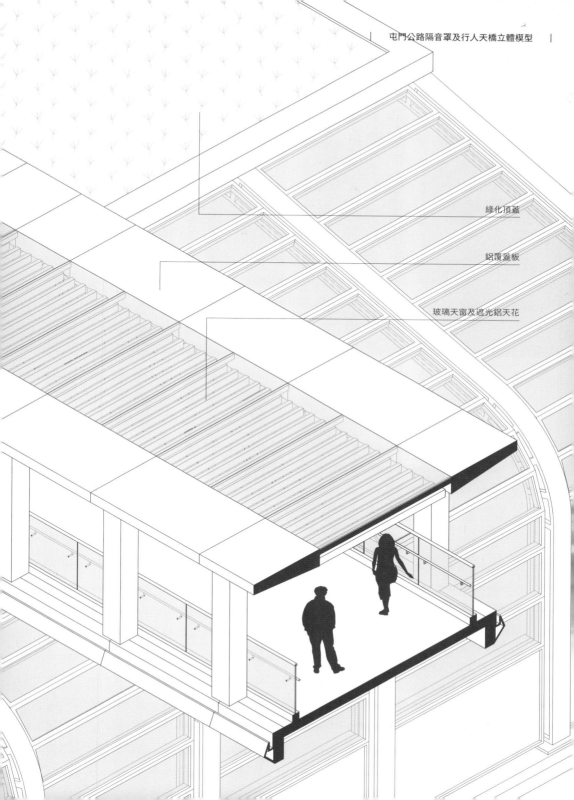

綠化頂蓋

鋁覆蓋板

玻璃天窗及遮光鋁天花

3.4 | 元朗

1962	政府開展元朗防洪計劃，闢建明渠，以解區內水災頻仍問題。
1978	政府發展元朗新市鎮
1982	政府發展東頭工業區，並興建行人天橋連接工業區與市中心。
1987	連接朗屏邨與市中心的行人天橋落成，天橋可供行人及單車通行。
1988	朗屏邨第二期落成，設購物商場與行人天橋連接。
1993	新元朗中心落成，商場在2013年翻新後改名為「形點 II」。
1999	連接朗屏邨與市中心的行人天橋延伸至元朗廣場、青山公路及輕鐵豐年路站。
2003	九廣西鐵（今港鐵屯馬綫）通車，元朗站、朗屏站和天水圍站啟用。
2009	行政長官《2008–2009年施政報告》提出元朗市中心的行人天橋計劃，為後來元朗明渠天橋之爭議留下導火線。
2015	形點 I 商場開幕，兩年後「形點 I 擴展部分」開放，包括橫跨青山公路元朗段的天橋部分。
2018	五專業學會反對政府之元朗明渠行人天橋方案，其後政府去信立法會財務委員會，暫時抽起有關項目。

↑
元朗明渠上將建天橋

| 2019 | 政府續為元朗明渠行人天橋項目聘請顧問，惟項目至2021年未有動工時間表。 |
| 2021 | 建築中的元點商場，其在路軌上空的天橋以非傳統的轉體式裝嵌方式完成安裝。 |

元朗是香港的第二代新市鎮，有別於沙田、屯門新市鎮的由零開始，元朗市中心是一個歷史更久遠，相對缺乏整體規劃的中小型商住混合發展的地方，至於新市鎮的大型項目則分散在市中心的周邊：朗屏邨、工業邨、元朗站大型私人住宅項目等。談到元朗新市鎮的發展，未必與天橋城市有很大的關聯，不過，源於2009年開展的一個元朗市中心的行人天橋計劃所掀

→
元朗新市鎮外圍的明渠

起的風波，再一次引發了大眾對各區廣泛興建行人天橋的討論，建與不建，雙方各執一詞。藉此機會，筆者重新走訪元朗，察看市中心逾半世紀的發展歷程。至於同屬元朗區，但距離較遠的天水圍新市鎮，以及規劃中的洪水橋和元朗南兩個新發展區等，則不在本章的討論範圍。

元朗是新界西北的一個平原地區，本以鄉村和圍村為主，元朗早於清代便設有墟市，服務元朗平原一帶的村落，在戰前已經是新界西北的農產品商業重鎮。在三號幹線（大欖隧道）1998年通車之前，由元朗往返九龍需繞經屯門，由於距離市區極遠，這令元朗在規劃上更加需要自給自足。

翻查 1950 至 1960 年代的報章，元朗錄得多次嚴重水災，其中在 1960 年發生的一次尤為嚴重，錄得十三人喪生，六千餘人痛失家園。1962 年 3 月 17 日，《華僑日報》報導政府準備開展「元朗防洪計劃，首期建大明渠，徵用私人耕地漁塘六十萬呎，防洪工程分六期五年內完成」，一條筆直寬闊的防洪渠便誕生在今日元朗市的心臟地帶，由南面流向北面的山貝河，與青山公路作九十度交匯；另外，尚有數條支流有如「護城河」般守護著市中心的外圍，在旱季時未必能察覺這些河道的存在。

配合明渠的貫通，整個元朗市中心的街道網以青山公路元朗段和 1960 年代後期興建的教育路和元朗安寧路三條東西向（橫向）的街道為主軸，南北向（縱向）的貫通型街道反而較少，只有市中心西面的元朗體育路和東面歷史悠久的大棠路，而元朗新市鎮也就基於這個基礎格局上發展起來，街道兩旁以中小型商住樓宇為主，即使是購物商場也是中型建築，如元朗廣場（1989 年）、元朗千色匯（1994 年）等，建築風格新舊交錯，甚至有鄉村包含在市中心範圍，這發展模式至今並沒多大改變，墟市的街道格局令元朗市中心保留著不以行人天橋為主的步行環境。

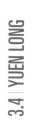

↑
跨越明渠的行人天橋設有
單車徑

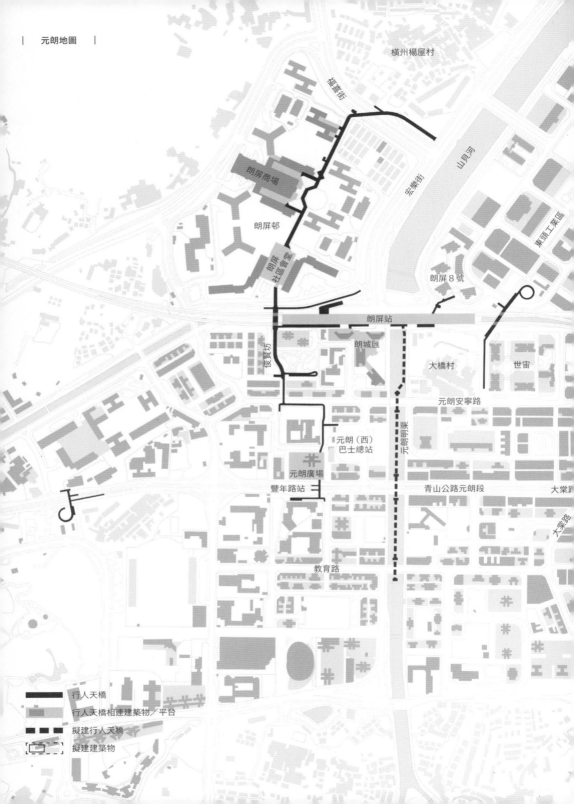

横州楊屋村

福喜街

宏樂街

山貝河

東頭工業區

朗屏商場

朗屏邨

朗屏
社區會堂

朗屏8號

朗屏站

後賓坊

朗城匯

大橋村

世宙

元朗安寧路

元朗朗業

元朗（西）
巴士總站

元朗廣場

豐年路站

青山公路元朗段

大棠路

大棠路

教育路

行人天橋

行人天橋相連建築物／平台

擬建行人天橋

擬建建築物

元朗站／
元朗站（北）公共運輸交匯處／
The YOHO Hub

Grand YOHO／
形點 I／
形點交通交匯處

新元朗中心／
形點 II／
輕鐵元朗站

元點

青山公路元朗段

元朗安樂路

朗業街

鳳翔路

YOHO
Midtown
形點 I

元龍街

YOHO
Town

元朗公路

200米

1 : 7500

100

50

0

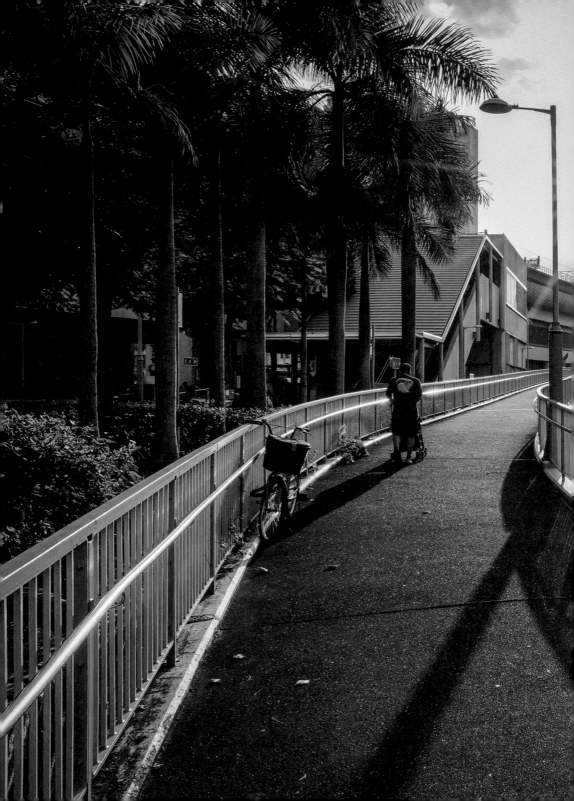

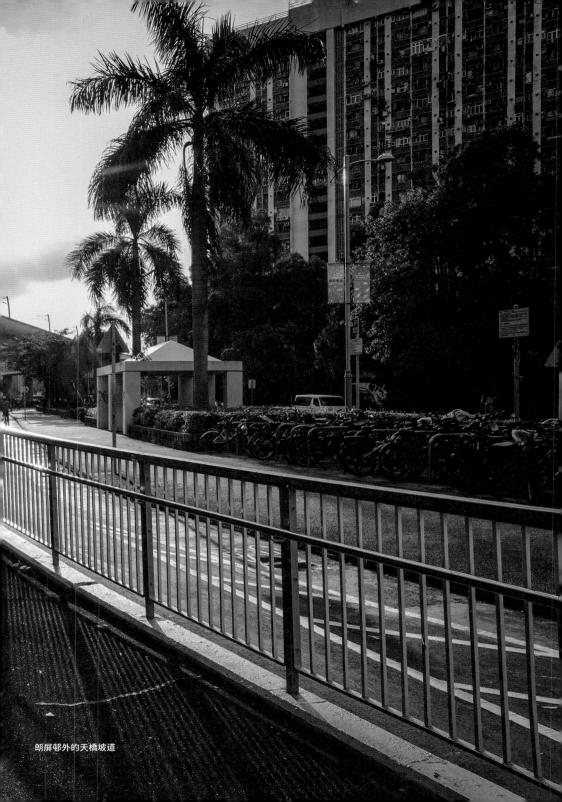

朗屏邨外的天橋坡道

| 跨越河道，興建工業區和朗屏邨 |

政府在 1978 年確立元朗成為新市鎮後，除了在市中心繼續開
闢街道外，亦著手規劃市中心以北的橫洲一帶，發展工業用地
和公共屋邨，先後興建元朗工業邨、東頭工業區和朗屏邨。香
港工業直至 1980 年代初仍相當興旺，元朗一度成為輕工業的
中心。地理位置上，元朗工業邨離市中心較遠，而東頭工業區
則與市中心隔河相望，政府於是在當時的元朗邨和工業區之間
興建行人天橋，以方便上班的元朗居民，該等行人天橋設有斜
道，方便單車通行。

位於東頭工業區的對岸，朗屏邨是市中心最大型的公共屋邨，
項目在 1983 年起動工，第一期在 1986 年入伙，為方便居民往
來一河之隔的市中心，政府在同年興建同樣可供行人及單車通

行的行人天橋，直至朗屏邨第二期在1988年落成，通過行人天橋便可直接進入邨內的平台和商場的高架走道，貫通全邨。

整條朗屏邨高架行人通道以朗屏社區會堂對出的平台休憩空間為起點，然後進入有蓋通道，頂蓋是後來加建，而且在通道較寬闊的位置只蓋一半頂，不透光的頂蓋設計令有蓋通道相對昏暗，這樣行人便能順應時間和天氣，有所選擇。平台通道實際上也是地面通道的頂蓋，也就是說有兩層的行人通道是平行的，朗屏邨的地面層擁有相當豐富的綠化休憩空間，包括多個球場和一個廣場，惟平台通道連接地面的樓梯並不多，但對於熟悉環境的居民而言應該問題不大。

起初，朗屏邨至市中心的行人天橋的終點站僅至市中心的俊賢坊，至1999年則延伸至元朗廣場、輕鐵豐年路站，以及青山公路元朗段南側的元朗商會小學。2003年西鐵（今屯馬綫）通車，該行人天橋亦改建成為了朗屏站大堂出口之一。由於該連續高架走道連接了屋邨、商場和多個公共交通要點，該橋也就成了元朗行人天橋系統的主要組成部分。

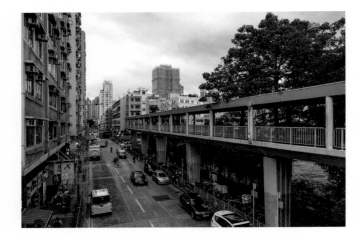

↑
連接市中心及朗屏邨的行人
天橋

↓
連接市中心及朗屏邨的行人
天橋

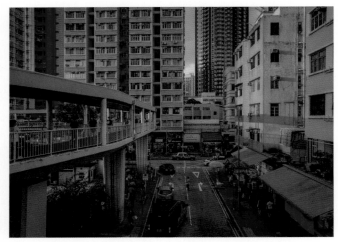

↑
住宅項目朗城匯與朗屏站
相連

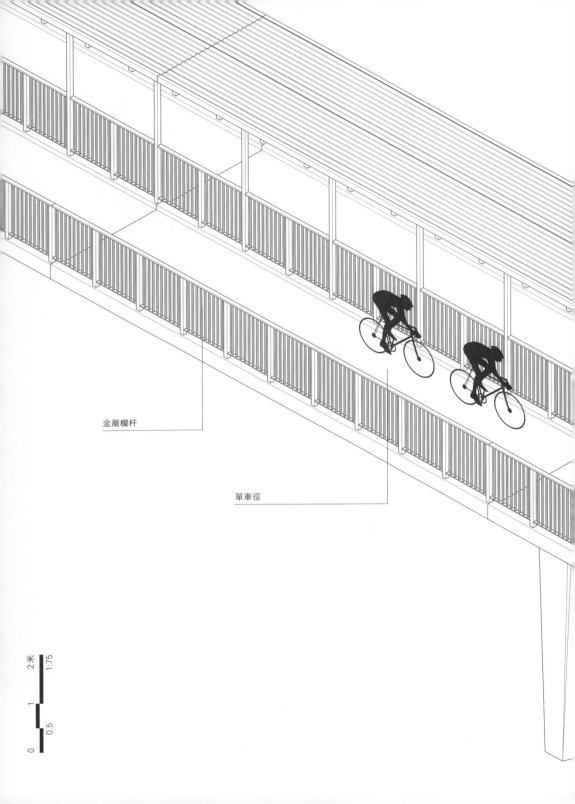

金屬欄杆

單車徑

2米
1:75
1
0.5
0

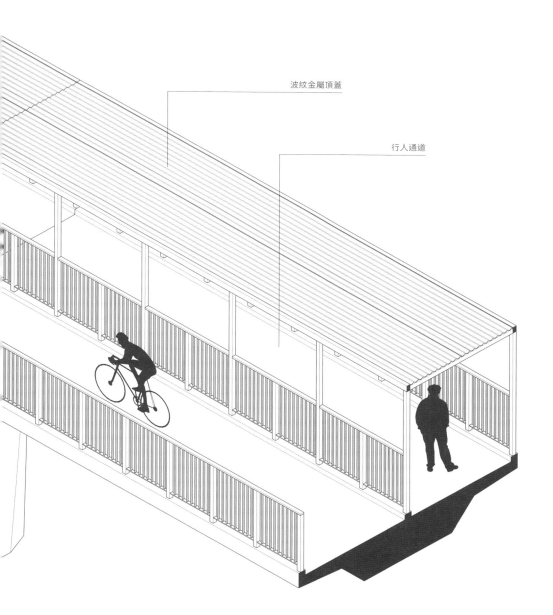

波紋金屬頂蓋

行人通道

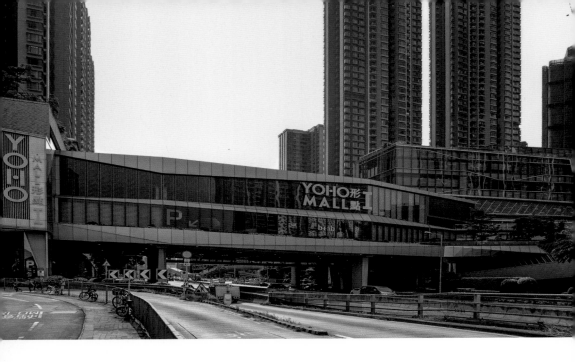

商場之城，鐵路站成新核心

來往屯門及元朗的輕便鐵路於1988年通車，其中元朗的終點站位於市中心以東，當時的一個新地段。輕鐵通車後，九廣鐵路與新鴻基地產（新地）合作，在1993年興建了一個元朗總站上蓋住宅項目——新元朗中心。由於地段當時屬於市中心在東端的最盡頭，要前往市區需繞經元朗市中心及屯門，交通絕對稱不上方便。不過，隨著大欖隧道及西鐵的相繼通車，這個東陲之地反而變了一座「橋頭堡」，成為今日進入元朗市中心的大門。

再者，延續自機場鐵路的鐵路發展模式，西鐵車站的選址亦考慮到車站上蓋及其周邊的建築發展，其中朗屏站選址在朗屏邨、東頭工業區和市中心之間，促成了元朗邨重建和東頭工業區部分地段的住宅用途改劃。至於元朗站的位置，除了為方便輕鐵轉乘，亦為了能有足夠土地興建大型車站上蓋項目，吸引到新鴻基地產繼新元朗中心後，再度一手包辦投資大型商場及住宅項目，即形點商場及 Yoho 系列住宅建築群，可見在鐵路主導的政策下，區內兩個車站新核心地帶的逐漸形成。

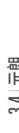

↑
形點商場成為了新市鎮的大門戶

作為區內重要的公共運輸交匯處，元朗站建築群的地面幾乎完全被車輛所佔據：輕鐵總站、巴士總站、上落客區等，建築群的外圍同時亦是對外交通樞紐，路面相當繁忙，加上元朗站亦設置為架空車站，種種因素都令元朗站周邊成為了一個完全架空的「無街之城」，與車站北面的鄉村僅一街之隔，建築密度已經是天壤之別。

Yoho 住宅群的基座形點商場首期在 2015 年開幕，商場的各部分以行人天橋連接，使併結成一個大型商場，其中橫跨青山公路的一段更加是商場的一部分，其規劃也許參考自沙田新城市廣場和中環國際金融中心商場，從遠看猶如進入元朗市中心的門廊，與街道式墟市的市中心相比，完全是兩個世界。

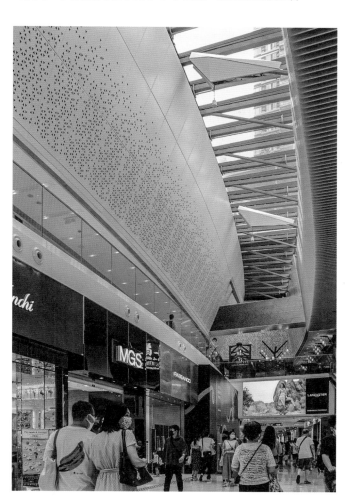

→
形點商場的天橋部分

同為 2015 年，新地以高於市場估計的成交價九十三點二億元投得元朗站上蓋，連同新元朗中心旁，前身為巴士總站的兩塊發展地段，其「元朗版圖」得以進一步擴張，發展項目的商場命名為「元點」，並將建有兩條行人天橋，連接青山公路路口的現有行人天橋，並在元點商場連接元朗站。其中，連接元點商場及元朗站的一組行人天橋和一組行車天橋已經在 2021 年 10 月完成安裝，並且因採用了非傳統的「轉體式裝嵌」方式而吸引了媒體和大眾的目光。

由於天橋底部分別為屯馬綫和輕鐵的路軌範圍，施工申請必須在不影響鐵路安全和日常運作的情況下才能獲批進行，承建商於是便在商場地盤的範圍搭建大型轉盤和轉動裝置，並預先在轉盤之上裝嵌天橋組件，再在鐵路運作時間以外短暫的凌晨時段，將轉盤上的橋身轉動至對面的連接點，最終卸下天橋完成安裝。料在 2023 年元點商場落成後，整段新的高架通道將成為元朗市中心通往元朗站的重要途徑。

←
元朗站（北）公共運輸
交匯處

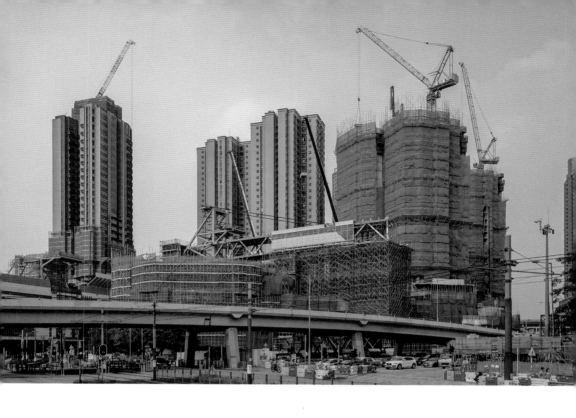

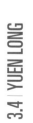

↑
元點商場承建商在天橋轉體
前的施工程序

The YOHO Hub

車站大堂

元朗站

朗日路／朗和路 元朗站（北）公共運輸交匯處 朗明街

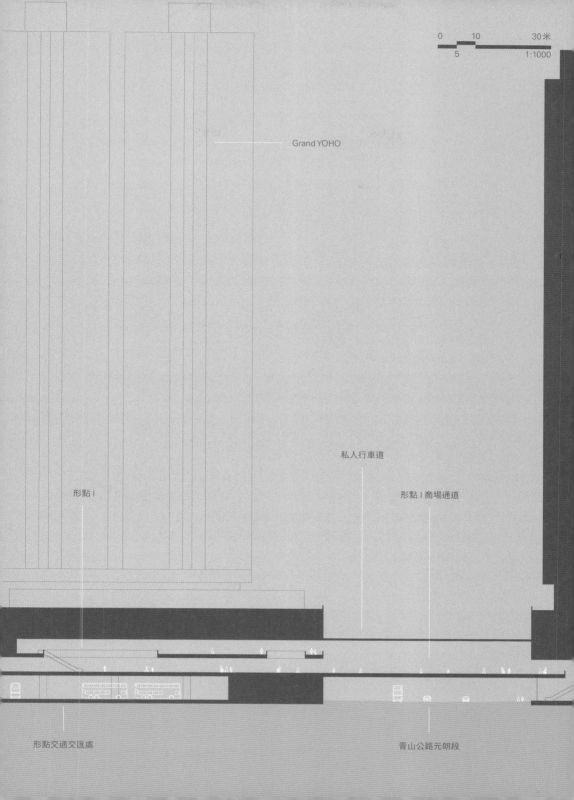

0 10 30米
5 1:1000

Grand YOHO

私人行車道

形點 I

形點 I 商場通道

形點交通交匯處

青山公路元朗段

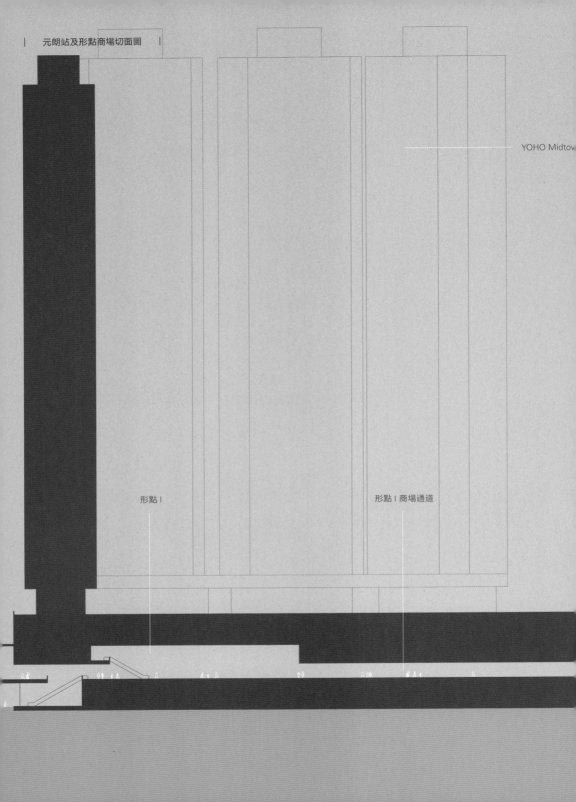

元朗站及形點商場切面圖

YOHO Midtow

形點 I

形點 I 商場通道

YOHO Town
新時代廣場

0 10 30米
5 1:1000

YOHO Town 住宅入口

元龍街

一度引起軒然大波的元朗行人天橋計劃，早見於行政長官
《2008–2009年施政報告》，在「改善行人環境」一段中提及到
「在元朗市中心青山公路（元朗段）興建行人天橋系統，覆蓋
市內人流暢旺的街道」。2009年，路政署展開《元朗市行人環
境改善計劃──可行性研究》，當中除了一系列改善路面行人
環境的建議之外，還包括新建一條貫通南北的行人天橋。

前面已提及到，元朗市中心在欠缺整體規劃的前提下，街道錯
綜複雜，而且缺乏縱向的貫通道路，這令橫向的主要道路（元
朗安寧路、青山公路和教育路）相當擠逼，不易通行，開發縱
向行人設施便事在必行，而為了不涉收地問題，最直觀的解決
辦法，便是取道於元朗明渠，由朗屏站通往南面的教育路。政

↑
青山公路元朗段因交通繁忙
而令行人寸步難行

↓
元朗明渠旁的綠化地面通道

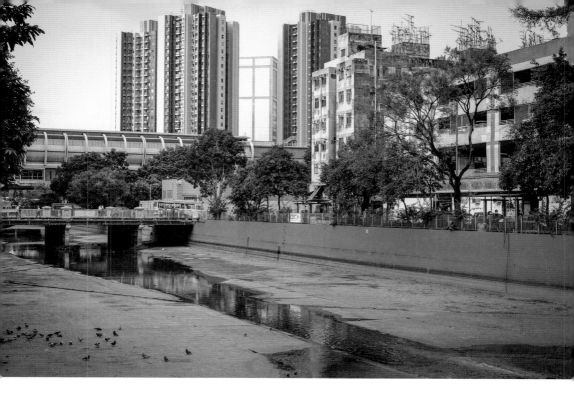

↑
元朗明渠促成了新市鎮的
發展

府在 2014 年發表了由顧問所擬備的可行性研究報告，提出了一個形態蜿蜒，長約五百四十米的行人天橋方案，同時計劃美化明渠兩岸的行人徑。

其後，四個專業學會（香港建築師學會、香港規劃師學會、香港城市設計學會及香港園境師學會）建議保存區內的河道景觀，提出針對性的只在最繁忙的青山公路，以及朗屏站至元朗安寧路之間興建約一百八十米長行人天橋的「替代方案」，同時借鑒了韓國首爾的清溪川活化項目，擴闊明渠兩旁的行人路，又活化河道，強調明渠在區內的行人樞紐與河濱公園的角色，是以當時坊間以「香港清溪川」來形容由專業學會所建議的方案，專業學會預算工程費用約為港幣九億。

不過，元朗區議會於 2015 年否決了專業學會的方案，同時放棄原來蜿蜒的天橋設計，改為支持以大型結構支撐的「筆直版」行人天橋方案，認為工程需盡快上馬以解決人流問題。次年，路政署為筆直版天橋提出了優化方案，但根據現場土地勘測所得結果顯示，行人天橋的地基所在之處含有深逾百米的地

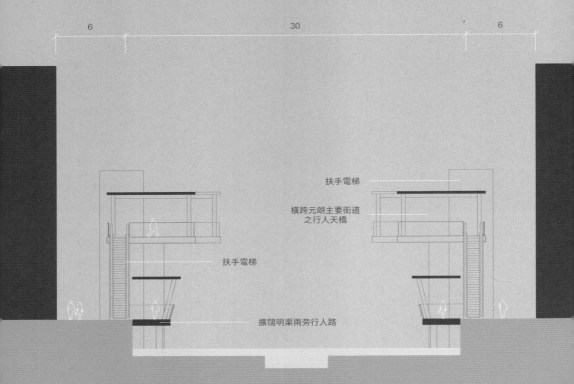

扶手電梯

橫跨元朗主要街道
之行人天橋

扶手電梯

擴闊明渠兩旁行人路

6　　　　　　　30　　　　　　　6

朗屏站至教育路
行人天橋

升降機

明渠兩旁的
地面通道維持不變

於天橋連接點新建
行人接駁平台

扶手電梯

樓梯

元朗明渠行人天橋（路政署方案）切面圖

下溶洞，意味著明渠底部石層中存有空間，需打極深的樁柱才能鞏固天橋地基，成為了推高造價的理由。行人天橋項目的最終估價約為港幣十七億。

在公眾的群起反對下，政府仍堅稱工程「物有所值」，2018年6月，元朗區議會通過行人天橋方案，惟到政府在10月從立法會財務委員會會議審議暫時抽起有關項目的撥款申請。次年，政府續為行人天橋項目聘請顧問公司，工程截至2021年仍未有時間表。

對於「天價」工程，五個專業學會（香港測量師學會後來加入）曾在財委會審議前舉行聯合記者招待會，再度向公眾解釋反對天橋工程的理由。學會認為輕鐵大棠路站和康樂路站附近路面擠逼，是因為生活所需集中在地面之故，如舉例銅鑼灣人流比元朗更多，行人最終只會經由崇光百貨門外的地面行人過路處橫過馬路，而不會取道怡和街天橋，因此建議政府考慮引用《收回土地條例》將舊樓收回以擴闊上述路段的行人路面，以解決擠塞的根源。然而，專業學會的方案並非全無反駁空間，比如因收地而涉及的賠償問題、「清溪川」細水長流的營運成本，甚至為何要大搞設計，也是反對學會替代方案者的一些質疑。

舊樓重建，人口密度漸增，面對欠缺完整規劃的市中心，混亂的街道網既成定局，要改善行人環境無疑相當困難，當局欲將他區的天橋城市理念「搬字過紙」不難理解，畢竟無論怎樣，

天橋建了後肯定會有人行，關鍵是否真的「物有所值」，而建橋對城市景觀所造成的反效果，終究是相當難以解釋明白的事；又如本地美化河道所能帶來的好處，至今亦似乎未能在其他同類型項目中為大眾所體會到，故此但凡有新的規劃設計概念，必須透過有魄力的領導層，敢於嘗試和改進才能成事。

但是環顧世界，尤其在 2019 冠狀病毒病蔓延後，各城市都在大力提倡重拾社區的公共空間，推崇綠色生活，鼓勵步行，限制車輛駛進市中心等都是大勢所趨。至於元朗，明渠既是這個新市鎮的起點之一，也是目前一個被忽視的充滿潛力的空間，若能加以美化，定可強化元朗市中心那繁華墟市和河川景觀的社區特色，建橋既強調了人車分隔，鼓勵更多車輛，也令行人與社區變得隔絕，是否物有所值，值得大家深思。

無論計劃最終如何，元朗行人天橋事件也喚起了大眾，對於這數十年來習以為常的天橋建設產生更多關注，諸如「堅離地城」、「無街之城」等謔稱不絕於耳。昔日的元朗明渠促成了元朗市中心的發展，如今卻成了城市設計的爭辯戰場，實在有點諷刺。

↑
元朗明渠旁的綠化地面通道
及休憩空間

3.5 | 將軍澳

1982	政府落實發展將軍澳新市鎮
1988	寶林邨入伙，區內首批行人天橋在同期落成。
1994	厚德邨的厚德商場落成，分東西兩翼，並建有一條行人天橋。
1998	尚德邨建成，建有多條行人天橋連接屋邨商場、多層停車場及鄰近的唐明苑及富康花園。
2000	寶林私人屋苑新都城竣工，建有多條行人天橋。
2002	地鐵將軍澳綫通車，於將軍澳新市鎮開設了四個車站，寶琳站位處新都城中心旁，車站有多條行人天橋連接兩旁的新都城中心商場。
2003	調景嶺彩明苑的第二期商場落成，建有行人天橋連接第一期商場。
2005	坑口站上蓋住宅項目蔚藍灣畔落成，基座商場形成了坑口站周邊的行人天橋網。
2006	調景嶺站上蓋住宅項目都會駅落成，基座商場形成了調景嶺站周邊的行人天橋網。
2009	港鐵康城站啟用，以人車分隔設計的港鐵大型項目「日出康城」第一期入伙。
2010	調景嶺站旁的香港知專設計學院建成，校舍以空中平台設計，建有行人天橋連接調景嶺站上蓋的都會駅商場。
2012	將軍澳站上蓋住宅項目天晉落成，基座商場建有多條行人天橋連接周邊的其他商場。

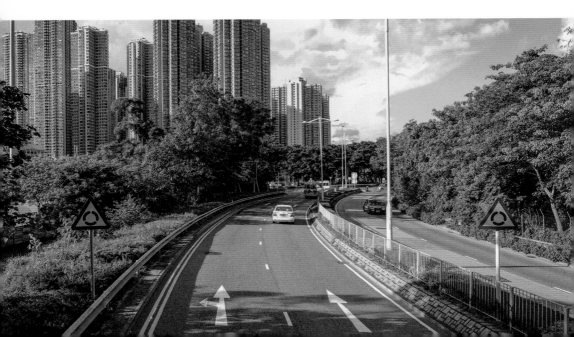

2014	天晉 II 及天晉 IIIA 落成，建有行人天橋連接天晉商場和將軍澳站。
2020	將軍澳站的天晉商場與尚德商場之間的行人天橋建成
	日出康城商場 The LOHAS 開幕

踏入將軍澳新市鎮，一片新市鎮氣息撲鼻而來——摩天住宅大廈、大型商場等設施經由行人天橋互相連接，這種高密度發展更是以港鐵站為中心，分佈在五個車站的周邊範圍，這些高密度社區雖然分佈在整個新市鎮的各處，且都有著相似的格局，那就是有別於過去市區熱鬧多彩多姿的街道，區內的住宅、商場，甚至部分公共設施都以基座通道和行人天橋連接，住戶以屋苑商場為出入口，並以行人天橋直接步行到港鐵站和公共運輸交匯處，街道只設巴士站、車道出口和建築物機電房出入口，生活彷彿刪去了街道的概念，難怪有人把這裡戲謔為「無街之城」。

| 交通主導的規劃方向 |

將軍澳原本是一個狹長海灣，三面環山兼地勢陡峭，因而欠缺對外的陸路交通，但由於可使用水路運輸，1960 年代的將軍澳曾為重工業重鎮：包括造船、修船、拆船、軋鋼、鑄造非鐵金屬及生產工業氣體等，坑口為傳統鄉村，同時調景嶺更是安置國共內戰時期民國難民的寮屋區，故此即使對外交通不便，區內仍有一定人口居住。1980 年代初期，政府在多區成功開發多個新市鎮後，為了應付人口持續增長，並供應接下來三十年的發展土地，遂於 1982 年正式開始把將軍澳發展成香港的第七個新市鎮。1995 年當局更為處理難民問題而決定清拆調景嶺寮屋區，進一步為將軍澳增加可用土地，惟昔日痕跡至今已所剩無幾。

將軍澳初期的規劃人口只有十七萬多人，惟其地理位置與九龍的觀塘區只有一山之隔，令它有進一步擴展的可能性。經多次規劃修訂後，當局最終把整個新市鎮的人口大增至四十九萬人，並分三期發展：第一期發展於 1983 年展開，範圍包括寶林、翠林、坑口及小赤沙；第二期發展在 1987 年展開，主要集中於將軍澳市中心北部；而第三期則在 1991 年展開，主力發展將軍澳市中心南部、調景嶺、百勝角和大赤沙。區內大部分用來發展的土地，都是從填海得來。

←
寶邑路／環保大道迴旋處

作為第三代新市鎮，政府汲取了前兩代新市鎮的經驗，在規劃時已考慮以鐵路及主幹道作為將軍澳的交通骨幹，設有五個港鐵站，並以今將軍澳站所在的新填海區為整個新市鎮的市中心，區內最南端亦設有一個工業區，以提供一定的就業機會，不過就不再著墨於「區內就業」的規劃原則，是以將軍澳的樓盤大多以「鐵路直達港島」作招徠，吸引香港島的上班族在該區置業。

規劃上，鄰近港鐵站的土地都以高密度住宅和商場發展，然後向外散射，邊陲為公營房屋，形成區內五個港鐵站各自的小型中心，生活可完全不依靠將軍澳市中心，而只在各自的車站中心出入，各區之間則以公共空間或具綠化帶功能的主幹道包圍。為了令道路行車更為順暢，地塊都以較大的面積分割，一則有利地界內的高密度發展，二則可減少道路與道路間的交匯，不少道路交匯處更是以迴旋處的方式設計，不設交通燈號，單是這一點就令道路無法設置地面過路處，行人必須利用行人天橋或行人隧道才可橫過馬路。

1983年當局開始了將軍澳的第一期發展，在寶林和坑口填海獲得土地後，便開始建設房屋及區內設施，最先發展的都是在外圍的公營房屋，其後在核心的私人住宅發展才陸續展開，特別是港鐵站旁的項目，類似的發展時序其後也發生在坑口、將軍澳、調景嶺和康城站，而康城站是唯一沒有公營房屋的地區。

最早入伙的為寶林邨（1988年），其後是翠林邨（1990年）和景林邨（1991年），此時區內尚未有鐵路貫通，居民往來市區主要依靠巴士，其時當局在山上原有的寶琳路，延伸並修建成寶琳北路連接寶林及坑口一帶，區內的首批行人天橋，也在這段公營房屋大興土木期間同時興建，包括一條位於寶林邨（寶琳北路）、三條位於翠林邨（翠琳路）及一條位於康盛花園（寶琳北路），目的都是協助巴士乘客跨越主要道路。

1990年11月9日，將軍澳當時最重要的對外通道——將軍澳隧道正式通車，此後將軍澳與觀塘之間的交通更為直接，不用再依賴迂迴的寶琳路，不過隨著更多屋邨屋苑相繼落成，將軍澳的人口也持續上升，令將軍澳隧道經常出現擠塞的情況，最終這問題要到地鐵將軍澳綫在2002年通車後才得以紓緩。

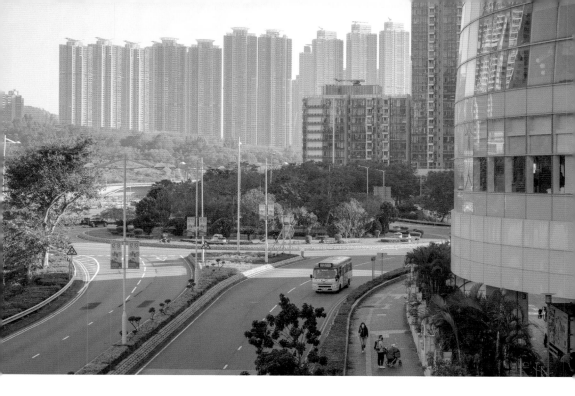

為無阻車路，發展無街之城

在寶林及坑口的建築群外圍都設有主要道路，內部的中心區域則設有單程的環迴道路，不過由於道路設計，行人通常都要走好一段路才會遇見地面過路處，而私人住宅發展通常在低層建有基座平台作為商場及停車場，平台之上則會興建多座住宅大廈，形象就有如蠟燭插在蛋糕之上，所以也被稱為「蛋糕樓」，這些「蛋糕」外圍的地面環境由於不利過路而行人不多，最終令這時期的平台商場放棄設置街舖，但為了補足過路設施，便以行人天橋取而代之。

1994年落成的坑口厚德邨，厚德商場位於主要道路常寧路的兩旁，因此分為東西兩翼，並建有一條長六十多米的行人天橋連接，同時成為將軍澳區內第一個以行人天橋連接的商場，其後在旁的私人住宅陸續落成，也建有行人天橋互相連接，包括東港城（1996年）、南豐廣場（1999年）、新寶城（1999年）及坑口站上蓋的蔚藍灣畔（2005年），形成整個坑口區內的行人天橋網。

↑
寶邑路／寶康路迴旋處

3.5 | TSEUNG KWAN O

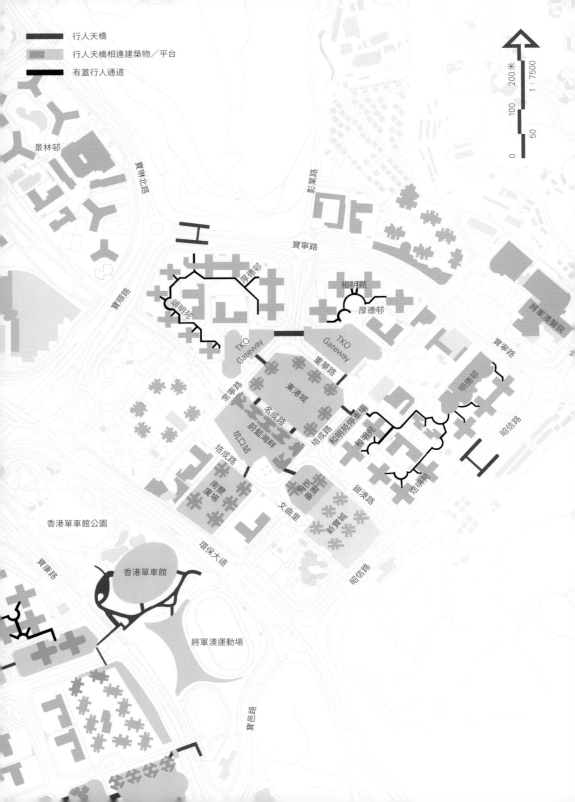

行人天橋
行人天橋相連建築物／平台
有蓋行人通道

200 米
100
50
0
1 : 7500

景林邨

寶林北路

影業路

寶寧路

厚德邨

裕明苑

頌明苑

厚德邨

將軍澳醫院

寶順路

寶寧路

寶寧路

TKO
Gateway

TKO
Gateway

明德邨

重華路

東港城

昭信路

寶琳路

名成路

蔚藍灣畔

培成路

和明苑停車場

和明苑

培成路

坑口站

煜明苑

銀澳路

南豐
廣場

翠悅
豪園

新寶城

香港單車館公園

文曲里

環保大道

昭信路

寶康路

香港單車館

將軍澳運動場

寶邑路

←
將軍澳（坑口）地圖

↑
南豐廣場往坑口站的行人
天橋

↓
培成路的行人天橋

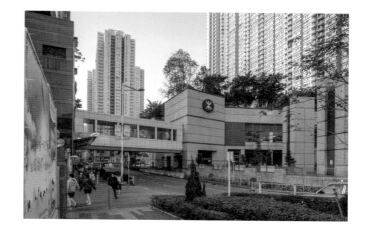

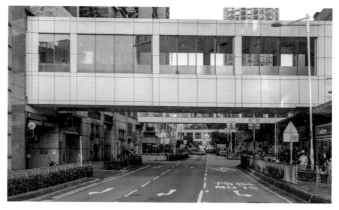

另一邊廂，寶林也在差不多時間發展出類似的天橋網。1999年疊翠軒竣工，同時建有一條連接新都城第一期的行人天橋，也是區內首條連接不同住宅項目的行人天橋。2000年，新都城第二期及第三期相繼落成，這兩期的商場四周都建有多條行人天橋，連接寶琳站和其他鄰近屋苑。港鐵寶琳站只設有一個側式月台，並且建在地面，也因此節省了近港幣二億元的工程費用，而這設計亦令前往月台另一邊的行人必須走上一層跨過車站，是以車站除了地面貿業路的出口外，也設有一樓行人天橋層的出口。在2002年啟用後，便完成了寶琳站一帶的行人天橋網。

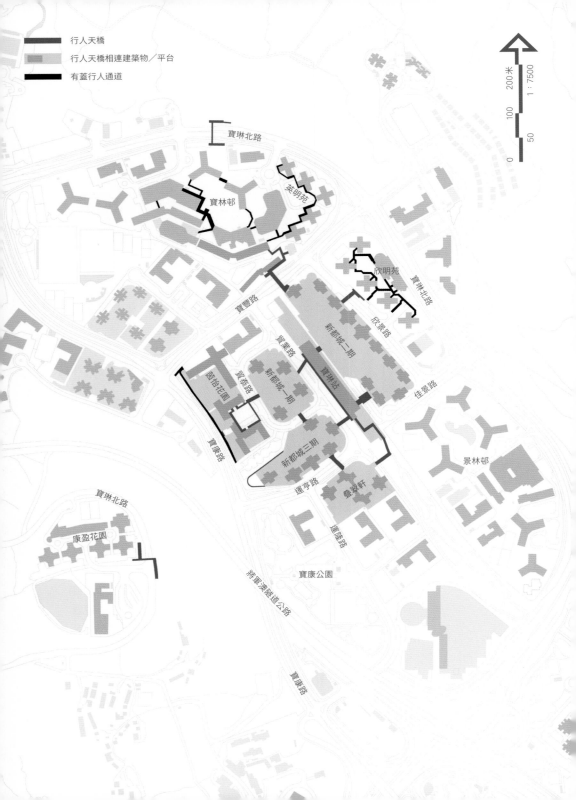

200米
100
50
0

1：7500

寶琳北路

寶林邨

英明苑

欣明苑

寶琳北路

寶豐路

欣景路

新都城二期

貿業路

佳景路

寶琳站

翠怡花園

貿泰路

新都城一期

新都城三期

寶康路

運亨路

疊翠軒

景林邨

運隆路

寶琳北路

康盈花園

寶康公園

將軍澳隧道公路

寶康路

← 將軍澳（寶林）地圖

↑ 寶琳站外的行人天橋

↓ 行人天橋往新都城商場

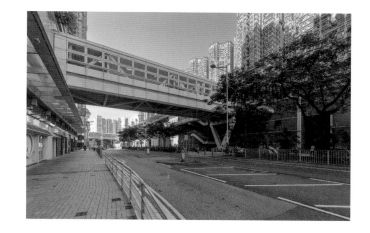

雖然寶琳站及坑口站皆在地面設置大堂及出入口，但由於區內地面過路的不便，和相鄰的住宅都設有行人天橋連接各個平台商場，驅使大部分行人都會走上一層，加上購物商場通常都採內向式空間規劃以方便管理，即使部分項目仍設有街舖，街上的行人比對一樓商場通道的總是差天共地。至於公共房屋，地塊一般比私人住宅更大，並以人車分隔作為其整體設計方向，行人都會在大廈之間的行人通道和綠化空間行走，在私人發展和公營屋苑都不著重街道的情形下，也就形成了將軍澳「無街之城」的印象。

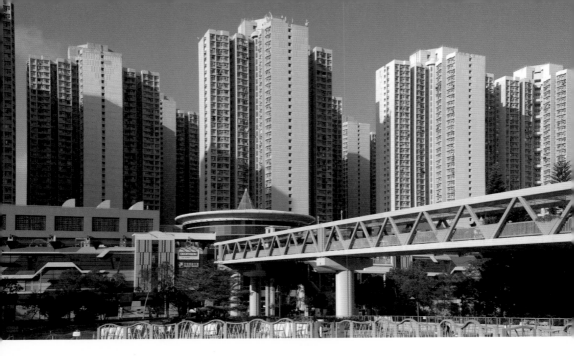

車流不多，仍取道商場天橋

當寶林及坑口發展成一定規模後，將軍澳市中心和調景嶺才開始發展，這時期的發展採用了與前代不同的道路網規劃和設計，先是取消了區內中心區域的環迴單程路，改為更闊的雙程路設計，同時道路兩旁亦種有大量樹木，形成林蔭行車大道，區內大部分單車徑及過路處都改為在地面，雖然如此，主要道路為了令汽車保持一定的車速，令在地面提供過路處的機會更少，最終令整個將軍澳市中心和調景嶺地區都延續了以天橋和商場通道組成的行人網絡。

首批建成屋苑是在1998年落成的尚德邨（包括寶明苑、廣明苑）、唐明苑和富康花園，它們之間除了設有地面過路處外，更興建了行人天橋連接屋邨商場和多層停車場。到2012年，將軍澳站上蓋的項目天晉落成，並把 Popcorn 商場與港鐵站連接，商場的一樓外建有多條行人天橋，把四周的公、私營屋苑連接起來，包括在東面的君傲灣和將軍澳廣場、西面的將軍澳中心、南面在後來建成的天晉 II（2014年）和天晉 IIIA（2017年），而北面到了2020年才加建通往尚德商場的行人天橋。

↑
唐明街行人天橋往尚德邨

↑
唐俊街與寶邑路交界的地面
過路處，後方為君傲灣及
將軍澳廣場。

↓
唐明街公園

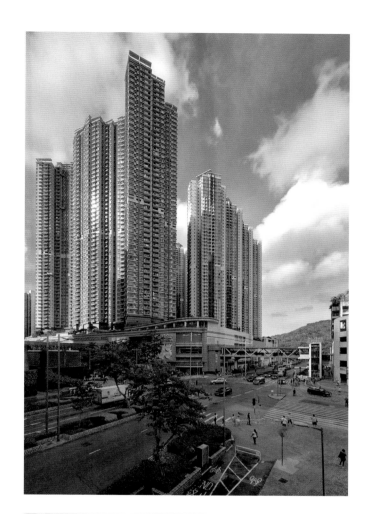

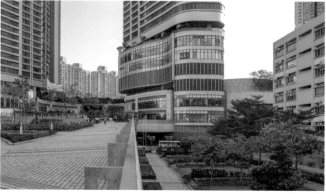

金屬欄杆

鋼三角桁架

2米
1
0.5
0

1:75

鋁覆蓋板

玻璃天窗

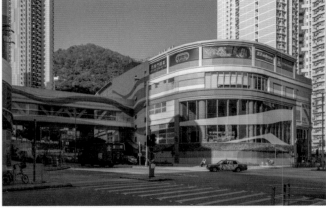

↑
香港單車館外的高架通道

↓
彩明商場

↓
香港知專設計學院

至於調景嶺最先發展的行人天橋是在彩明苑和健明邨之間的彩明商場,商場的兩期分別在2001年和2003年落成。2006年,調景嶺站上蓋項目都會駅建成,底座為商場及調景嶺站公共運輸交匯處,並建有行人天橋連接彩明商場、臨海住宅項目維景灣畔,以及2010年落成的善明邨和香港知專設計學院,形成調景嶺的行人天橋網。

將軍澳市中心和調景嶺的街道設計,相比起寶林和坑口雖然已有所改善,但由於行人天橋網絡已經連接了多個項目商場,加上室內環境更舒適和可全天候通行,即使路徑可能較長,行人仍會選擇以天橋和商場通道作為出行途徑,「無街之城」也因此在這兩區得以延續。

↑
維景灣畔往調景嶺站的行人
天橋

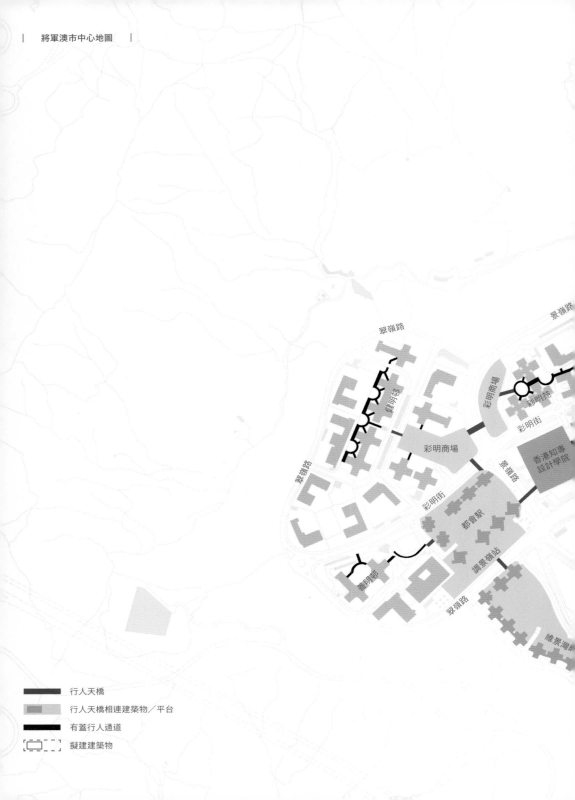

行人天橋
行人天橋相連建築物／平台
有蓋行人通道
擬建建築物

香港單車館公園

寶康路

香港單車館

將軍澳運動場

寶邑路

廣明苑

寶頂路

尚德邨

尚德廣場

唐明街

富康花園

寶豐路

唐明街公園

唐俊街

唐賢街

唐德街

將軍澳廣場

多層停車場

寶頂路

唐明苑

唐德街

君傲灣／Popcorn 2

寶邑路

調景嶺公共圖書館

將軍澳中心

天晉／Popcorn 1／將軍澳站

怡明邨

寶盈花園

至善街

調景嶺體育館

嶺路

寶邑路

天晉II／天晉匯

唐俊街

唐賢街

將軍澳入境事務處總部

天晉IIIA／天晉匯2

將軍澳政府合署

至善街

嘉悅

海天晉

海翩滙

Monterey

將軍澳海濱公園

1：7500

200米

100

50

0

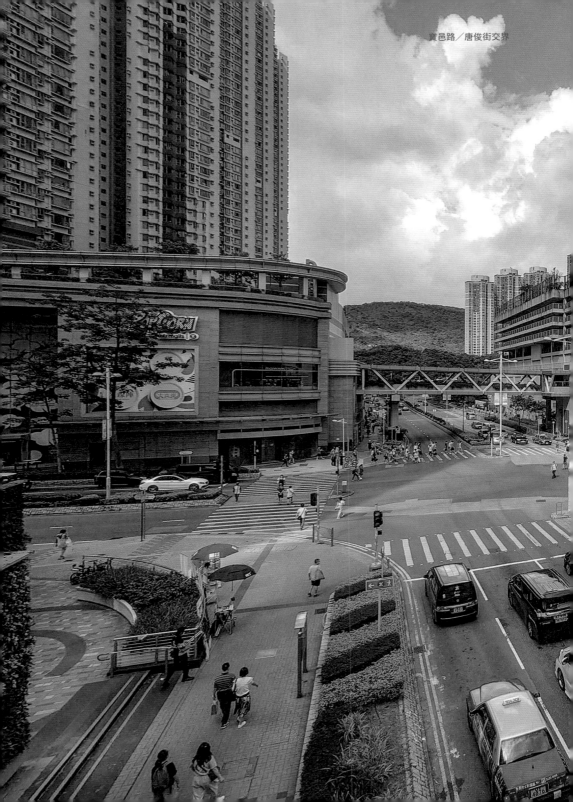

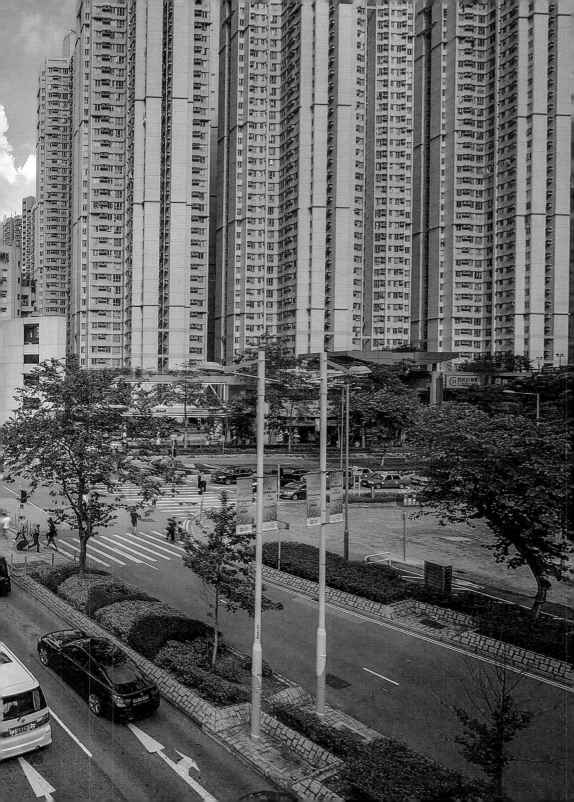

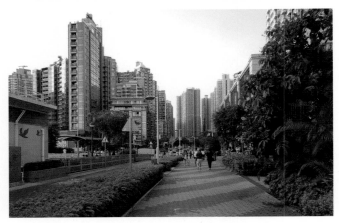

然而，將軍澳市中心以南的新發展區卻稍為不同，唐俊街在
2016年後陸續落成多個臨海私人住宅項目（如嘉悅、海天晉、
海翩滙和 Monterey 等），不但發展密度逐漸降低，其商場規
模也相對較小，行人連接以道路旁行人路為主，環境相對優
美，並且與海濱公園連接，可見即使沒有天橋，仍能締造一片
熱鬧而舒適的行人環境。

↑
唐俊街／至善街交界

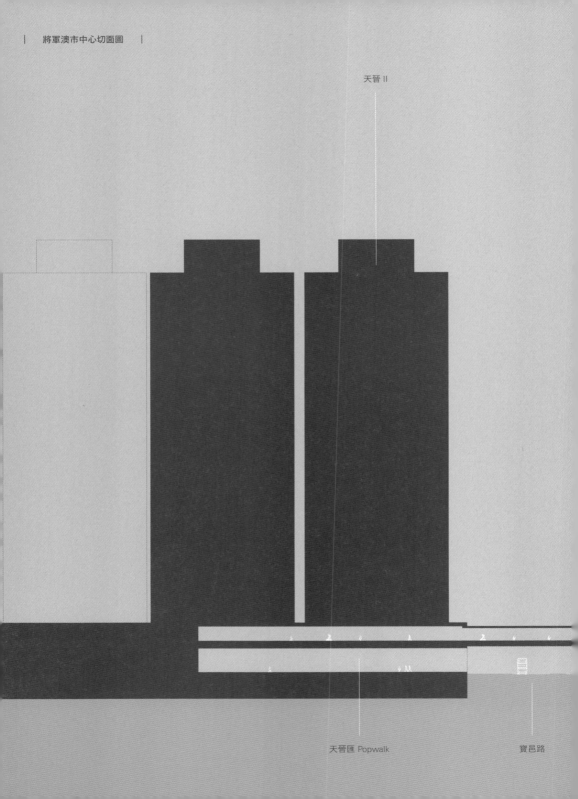

天晉 II

天晉匯 Popwalk

寶邑路

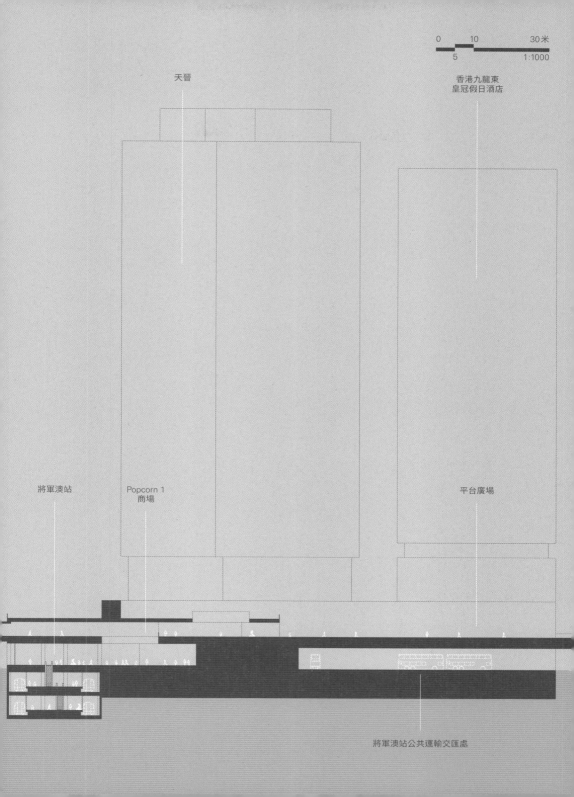

天晉

香港九龍東
皇冠假日酒店

0　　10　　30 米
5　　　　1:1000

將軍澳站

Popcorn 1
商場

平台廣場

將軍澳站公共運輸交匯處

平台廣場往
Popcorn 1
商場

連接平台及地面之
園景平台

唐德街

唐明街公園

尚德邨

行人天橋

尚德廣場
TKO Spot

唐明街公園

唐明街

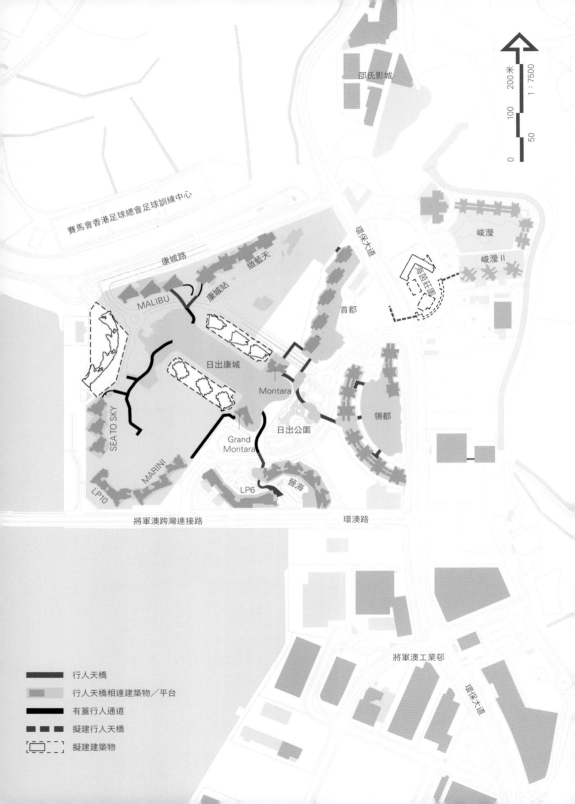

邵氏影城

賽馬會香港足球總會足球訓練中心

康城路

峻瀅

峻瀅 II

綴藍天

環保大道

海茵莊園

MALIBU

康城站

日出康城

首都

Montara

SEA TO SKY

領都

日出公園

Grand
Montara

MARINI

LP10

LP6

晉海

將軍澳跨灣連接路

環澳路

將軍澳工業邨

環保大道

1 : 7500

0 50 100 200 米

行人天橋
行人天橋相連建築物／平台
有蓋行人通道
擬建行人天橋
擬建建築物

| 從夢幻之城到日出康城 |

港鐵的將軍澳綫是在 1990 年代設計及興建，不過其供列車停泊及維修的車廠並非設在沿線，而是設在小赤沙的將軍澳第 86 區，即將軍澳工業邨以北，需要從在將軍澳站行駛約三點二公里才可到達。根據地鐵有限公司《二零零二年度年報》，地鐵與政府在同年達成租契協議，發展這塊超過三十二公頃的土地，提供二萬一千五百多個住宅單位，全部坐落於園林環境內。由於規模過於龐大，故分為十四期進行，並計劃以十年時間落成。

發展初期，地鐵亦曾在其網站公開這個稱為「第 86 區物業發展」的藍圖，列出整項計劃包括五十幢住宅大廈、一個大型購物商場和一些政府設施。整體規劃以鐵路站為中心，連接大型購物商場，住宅大廈則在商場外圍，根據地鐵公司早期的發展簡介，行車道被設置在行人空間的底層，行人則在寬敞的廣場空間自由行走，換言之也是採取「無街」方式設計。當時因強調其無污染、人車分隔和綠化園林等規劃設計元素而把項目暫稱為「夢幻之城」。

2007 年，夢幻之城項目正式命名為「日出康城」，第一期項目「首都」在 2009 年入伙，港鐵康城站也同時啟用，成為將軍澳綫的一個支綫車站。不過項目發展比預期中慢，第二及第三期分別在 2010 至 2013 年間及 2015 年才落成，由於項目商場是在第七期，居民的生活所需仍要依靠其他地區，而這個大型

商場「The LOHAS 康城」要到2020年才正式開幕。作為發展計劃的尾聲,第十一及十二期預計要到2025年才落成,而第十三期(經修訂後的最後一期)仍有待公佈,令整個日出康城的項目發展週期花上超過二十年。

日出康城是基於人車分隔的方式規劃,不過就與項目最初的想法有所出入,行人所行經的不是像同為地鐵項目的德福花園(1980年)、綠楊新邨(1983年)或九龍站 Union Square(2000年)的平台綠化廣場設計,長年發展期間的不斷修訂也

← 晉海外的行人天橋

使個別項目的設計有所變化,雖然一部分期數沒有採用蛋糕樓式設計,但每個項目的基座仍設有行人通道層,連接行人天橋網絡,即使區內的地面私家路環境設計得相當優美──有綠樹林蔭和鳥語花香,就是獨缺行人,白白浪費了一片園林景色。

將軍澳的新市鎮規劃有著相當機械化的規劃模式,居民都以鐵路站、商場通道和行人天橋作為日常的出入途徑,即使街道設計優美,行人路平坦而寬敞,不再有人車爭路的問題,甚至貨運活動也因發展項目內部設有上落貨區而無須再像市區般霸佔街道,卻因地面毫無配套設施和商舖而令行人卻步,街道除了用作公共交通上落客之外,便沒有其他用途。雖然部分臨海新發展已不再有大型商場及行人天橋網,不過在市中心地帶及多個早年發展的區域,「無街之城」的印象已經深入民心,而日出康城,更將無街設計帶向另一個極端。

作為第三代新市鎮,將軍澳發展對香港往後的新市鎮和新區發展起了規範化的作用,無論主要道路網(迴旋處、掘頭路的形式)和社區與鐵路站的關係等,都為往後的發展提供了規劃基礎。新發展區如啟德、東涌東新市鎮拓展區等都採取了類似的人車分隔模式,不復再有像舊區街道風景,不過政府、發展商和顧問團隊對於「無街」方式的解讀,能否在「行人輸送帶」之外有其他選擇,則似乎仍有變數。

↑
康城站外的行人廣場

↓
領都外的行人天橋

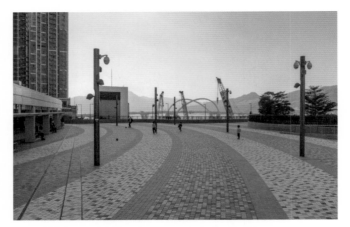

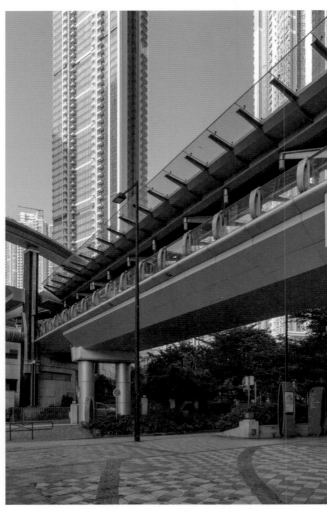

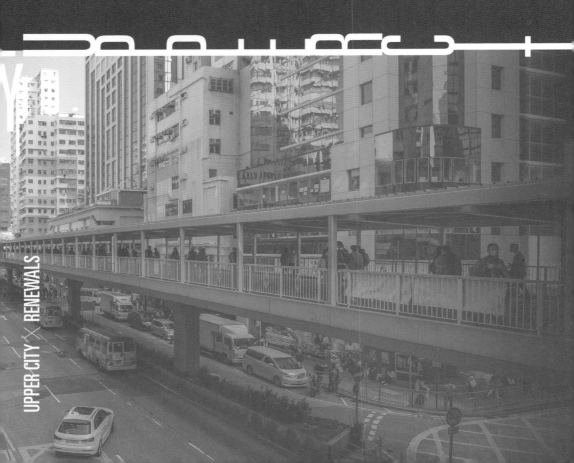

4

天橋 × 城市更新

UPPER CITY × RENEWALS

鬧市如旺角，交通擠塞總常在繁忙時段發生，將行人移離地面便能給予汽車有更多通行時間，同時保障行人安全，然而這種被當局視為靈丹妙藥的「超級天橋」模式，卻面對著與舊區環境格格不入的問題。與此同時，屋邨社區如慈雲山在 1990 年代的大規模重建，就運用了山地的高低差建造了一系列有蓋通道和行人天橋，形成與一般市區網絡街道截然不同的行人環境。

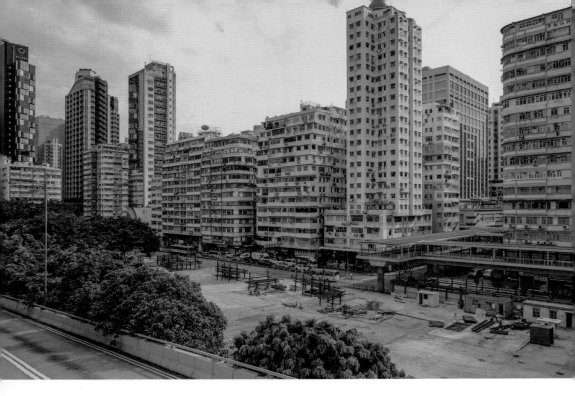

4.1 | 旺角

	
1980	橫跨亞皆老街，連接旺角火車站（今旺角東站）的行人天橋興建。
1985	旺角東站公共運輸交匯處平台竣工，並在聯運街興建行人天橋連接平台。
1987	連接旺角東站及弼街的行人天橋開通
1997	位於旺角貨場的上蓋發展項目，新世紀廣場和帝京酒店開業。
2002	連接旺角站、旺角東站和新世紀廣場的旺角道行人天橋系統（第一期）建成。
2008	政府建議在亞皆老街興建行人天橋，連接旺角東站和大角咀一帶。
2021	旺角道行人天橋系統（第二期）橫跨彌敦道一段落成開放

正如它的名字「旺」，旺角是九龍最重要的商業購物區，人口密度高達每平方公里十三萬人。旺角早在十九世紀初已經開始發展，城市佈局由長方形的網格狀街區組成，加上多樣化的商店，形成多條充滿特色的街道。除此之外，在旺角道及洗衣街之上亦建有行人天橋，連接旺角站及旺角東站，因其長度及連接點之多而有「超級天橋」的別稱，它加強了兩個車站之間的

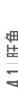

↑
由旺角東站遠眺旺角行人
天橋系統

連接，減少了人車爭路，但同時亦在社區形成了「界線」，行人橫過旺角道需要兜路或上橋。此外，近年政府亦提出在亞皆老街另建一條超級天橋，連接旺角東站至大角咀一帶，令素來以特色街道為主的旺角或會一再變天。

| 市集街道與火車站 |

旺角的「旺」，是因為有著不少特色又熱鬧的市集式街道，並以彌敦道、旺角道、洗衣街和登打士街四街的交界為中心，街上滿是商店和食肆，亦有大量行人，甚至因而衍生了以行人為主的街道或行人專用區，如花園街（排檔）、通菜街（女人街／排檔）、西洋菜南街（2018年已取消的旺角行人專用區）、廣東道（山東街至旺角道的排檔）和快富街（排檔）。

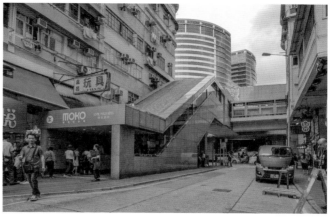

↑
花園街市集

↓
旺角行人天橋的弼街上落點

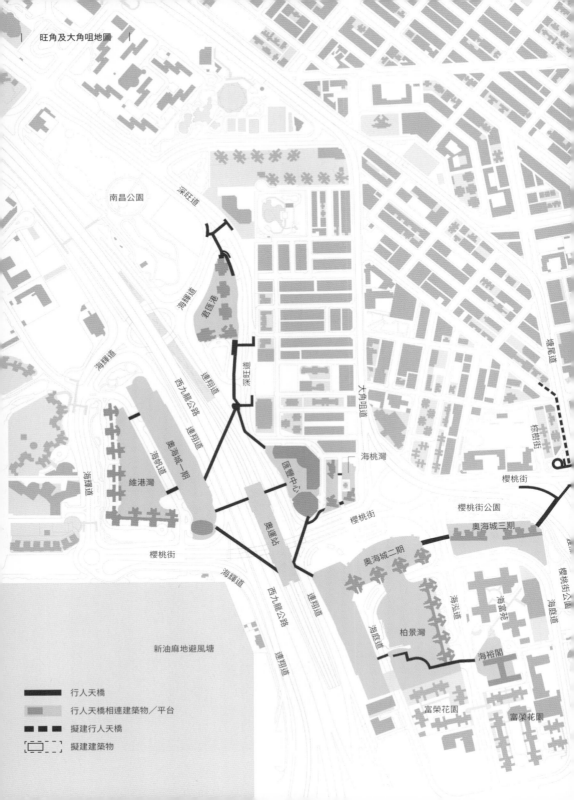

旺角及大角咀地圖

南昌公園

深旺道

君匯港

連翔道

海寶道

深旺道

海輝道

西九龍公路

連翔道

奧海城一期

海帆道

維港灣

匯豐中心

大角咀道

海桃灣

塘尾道

棉樹街

櫻桃街

櫻桃街公園

奧海城三期

櫻桃街公園

海庭道

海寶道

櫻桃街

奧運站

海輝道

西九龍公路

連翔道

連翔道

奧運站

奧海城二期

海庭道

柏景灣

海泓道

海富苑

海庭道

海裕閣

新油麻地避風塘

富榮花園

富榮花園

—— 行人天橋

▮▮ 行人天橋相連建築物／平台

▪▪▪ 擬建行人天橋

⌐¬ 擬建建築物

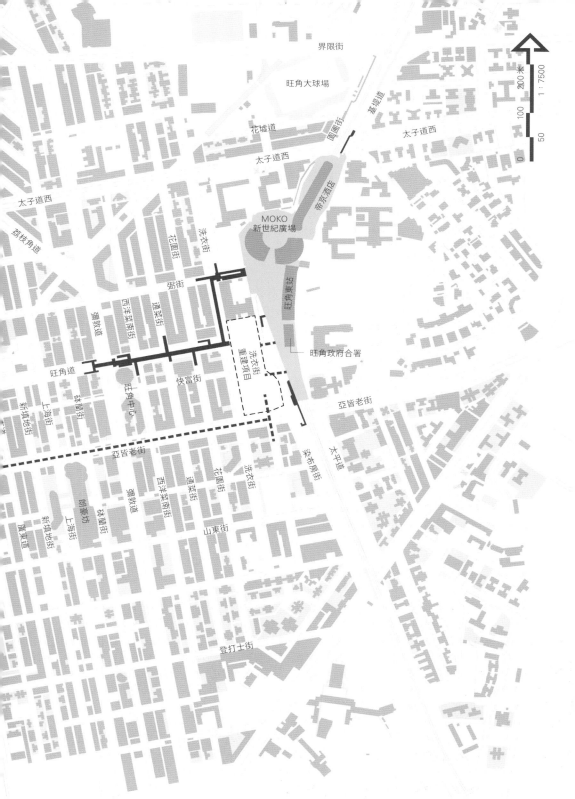

界限街

旺角大球場

花墟道

圓圃街

基堤道

太子道西

太子道西

太子道西

帝京酒店

荔枝角道

MOKO
新世紀廣場

洗衣街

花園街

弼街

通菜街

西洋菜南街

奶路臣街

旺角東站

旺角政府合署

洗衣街
重建項目

旺角道

快富街

旺角中心

鉢蘭街

上海街

新填地街

亞皆老街

亞皆老街

太平道

梁布房街

朗豪坊

廣東道

新填地街

上海街

鉢蘭街

彌敦道

西洋菜南街

通菜街

花園街

洗衣街

山東街

登打士街

0 50 100 200米

1：7500

要說旺角的行人天橋，就要從火車站說起：那就是前身為油麻地火車站，不少大眾仍稱為「旺角火車站」的港鐵旺角東站，它建築在一座小山丘上，車站外以一條聯運街連接亞皆老街。1980年代，為配合新界東北的新市鎮發展和九廣鐵路全線電氣化，旺角車站便進行了大幅度改劃，不但在1982年為車站在原有月台之上加建了全新的車站大堂，更在1985年於車站大堂外興建了一個新的平台，以作為車站的公共運輸交匯處，供乘客轉乘巴士、小巴和的士，此後要前往車站，便需登上這個平台了。

由於旺角東站及公共運輸交匯處在地勢上遠高於旺角的一般街道（高差約十五米），同時又礙於車站周邊的街道相當繁忙，政府於是先後在亞皆老街（1980年）、聯運街（1985年）及洗衣街／弼街（1987年）興建了行人天橋，連接車站與鄰近社區，其中聯運街的天橋更設有扶手電梯。

| 旺角行人天橋系統 |

1997年，位於旺角東站旁，前身為旺角貨場的用地建成了綜合項目新世紀廣場和帝京酒店，成為旺角區內最大型的購物商場。為了方便大眾前往，商場除了直接連接旺角東站的車站大堂外，同時也加建了多個出入口連接周邊的街道，包括重建往洗衣街／弼街的行人天橋、連接亞皆老街行人天橋的通道，以及新增連接太子道西的高架通道，行人亦可透過這些通道前往旺角東站，令車站的服務範圍更廣。不過，由於旺角東站始終不是處於旺角的核心地帶，加上旺角的地面早已出現人車爭路的問題，難以吸引行人前往車站和購物商場，種種理由便構成了建設「旺角新行人天橋系統」的重要誘因。

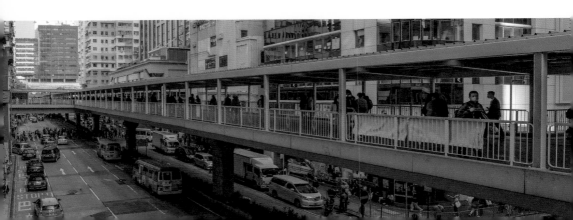

旺角街道可說是整個九龍主幹道網絡的一大瓶頸，特別是在彌
敦道、旺角道、洗衣街和亞皆老街四條街道的交界區域，這四
街如同一個大型的迴旋處，不少來自不同方向的公共車輛都會
在此轉向，從而造成擠塞。當時為了面對這些交通問題，政府
的解決辦法是向行人下手，借鑒中環行人天橋的成功例子，提
出興建旺角新行人天橋系統。相關項目在 1998 年刊憲，並於
2000 年展開工程，該項目的特點是由新世紀廣場的發展商新
鴻基地產斥資興建，並在竣工後交回政府營運。

旺角行人天橋系統全長約三百六十米，走線是由弼街沿洗衣街
至旺角道的交界，然後右轉入旺角道並跨過彌敦道口，天橋沿
途設有多個上落點，絕大部分上落點都設有升降機、扶手電梯
等輔助設施，其中在西洋菜南街的上落點更對接港鐵旺角站的
B3 出口。整項工程共分兩期施工，當中大部分橋段其實都屬
於第一期，並已經在 2002 年建成，而在旺角道橫跨彌敦道的
一小段則屬於第二期，惟第二期工程進展緩慢，在 2016 年才
動工，直到 2021 年才正式啟用。

就行人天橋的設計來看，旺角道段的橋面寬約九米，行人空間
相當充足，即使繁忙時間也沒有擠逼感，週末更吸引了不少外
籍女傭在橋上席地而坐，作為聚會之用。由於橋面離地面有一
段距離，又行經多條特色街道，因此亦吸引途人和遊客在這裡
駐足俯瞰街道，尤其是花園街的排檔風景，同時也有攝影愛好
者在此取材。另外，自從第一期行人天橋建成後，不少人便以

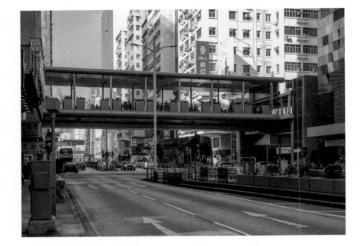

↑
橫跨彌敦道的旺角行人
天橋第二期

↓
旺角行人天橋的旺角站
上落點

↓
旺角行人天橋系統內部

此作為前往旺角東站的主要途徑，也逐漸吸引到前往新界東北的乘客到旺角東站乘車，一改以往經由九龍塘站才轉乘東鐵綫的習慣。

洗衣街段的旺角道天橋只有弼街路口的三個上落點，和一個連接伊利沙伯中學校園的入口。這裡橋面亦相對狹窄（但仍有約五米），且接近洗衣街旁的建築物，橋身兩側便加裝了擋板以保障居民的私隱，不過如此一來便阻礙了居民的景觀和自然光，也削弱了街道作為城市通風廊的效果，對橋內的通風也大打折扣，而這亦引證了在舊區加建行人天橋，與現有社區所造成的矛盾。

再者，為了成就旺角道超級天橋，橋底下的街道從此變得昏暗，加上車來車往，嘈音及空氣污染難以消散，要不是有大量巴士站在此，相信不會有太多人想在這條街道上久留。同時，又因部分過路處的取消，行人或需繞路前往行人過路處，或走上天橋才可橫過馬路，即使在彌敦道也無法直接從地面橫過旺角道，大大減低了這條九龍主要大街的暢達性。

↑
旺角行人天橋第二期內部

4.1 | MONG KOK

↑
旺角行人天橋的花園街
上落點

↓
旺角行人天橋第二期於
旺角道的上落點

↓
旺角道地面過路處

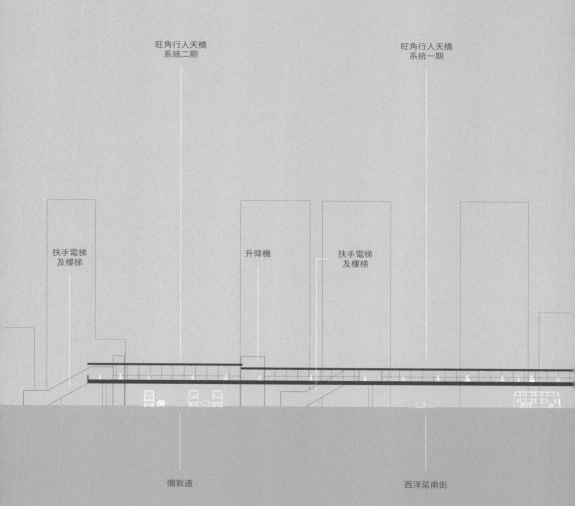

旺角行人天橋
系統二期

旺角行人天橋
系統一期

扶手電梯
及樓梯

升降機

扶手電梯
及樓梯

彌敦道

西洋菜南街

旺角行人天橋
系統一期

旺角行人天橋系統
一期（洗衣街段）

扶手電梯
及樓梯

樓梯

升降機

通菜街

花園街

洗衣街

0　10　　30米
5　　　　1:1000

新世紀廣場
MOKO

伊利沙伯中學

學校天橋入口

車站大堂

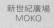

粥街

聯運街

旺角東站
公共運輸交匯處

旺角東站

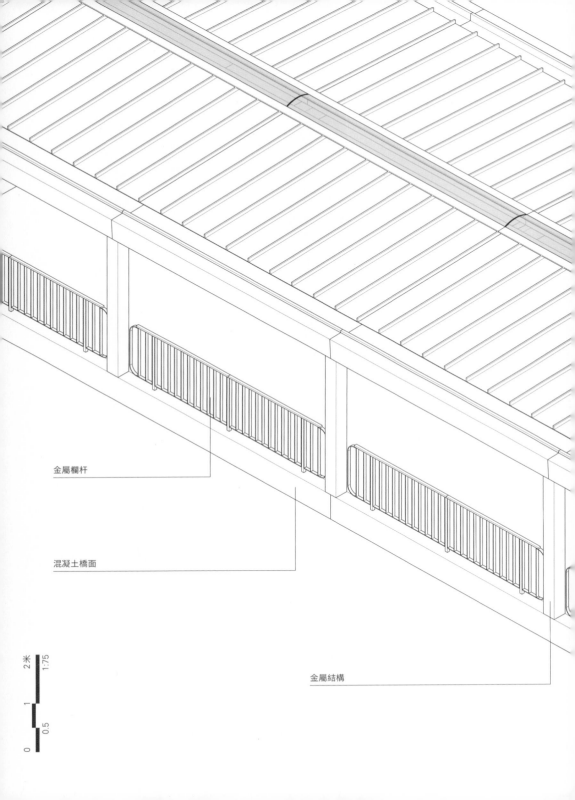

金屬欄杆

混凝土橋面

金屬結構

2米　1:75
1
0.5
0

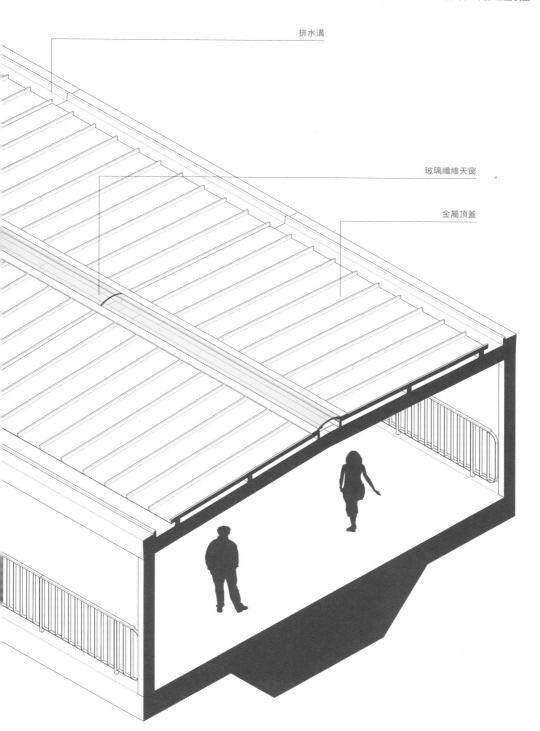

排水溝

玻璃纖維天窗

金屬頂蓋

繼旺角道超級天橋後，政府在《2008–2009年施政報告》中提出行人環境改善計劃，減少人車爭路的情況及改善路邊空氣質素，改善計劃包括行人天橋、行人隧道、行人專用街道或悠閒式街道，當中建議「在旺角延伸行人天橋系統至旺角中心區和大角咀區」。路政署在2013年10月委託顧問進行進一步的勘查研究，預測擬建行人天橋系統的人流，評估工程在施工及運作期間的影響等。路政署根據顧問公司勘查研究的結果制定了一個初步方案，同樣稱為「旺角行人天橋系統」，也就是坊間所稱的「亞皆老街超級天橋」。

根據路政署的計劃，亞皆老街超級天橋全長約八百米，由兩段天橋組成。第一段為沿亞皆老街由塘尾道行人天橋伸延至黑布街，第二段則沿塘尾道由塘尾道行人天橋伸延至大角咀福全街。天橋建成後，會形成一條連接旺角東西兩邊的通道，加上原有奧運站的行人天橋系統及未來洗衣街的前水務署及食環署用地重建項目，「超級天橋」將會把九龍西面的奧運站、核心商業區的旺角站，以及東面的旺角東站連成一起。

該計劃在公佈後也惹來一些批評聲音：一則天橋並未考慮沿線可能的重建發展，甚至沒有與大型商業樓宇（如朗豪坊）連接；二則將天橋的上落點置於行人路上，只會令地面行人環境更加惡劣；三則天橋走線需因應現有街道環境而「左閃右避」，對於城市設計而言肯定是不理想的做法。

←
行人天橋往奧海城

→
洗衣街的前水務署及食環署
用地將進行重建

在規劃行人天橋的過程，很容易忽略了天橋的副產品：橋底空間，尤其是樓梯底的閒置死位，長期被人霸佔堆放雜物，樓梯和升降機又因為極佔空間，難以在舊區大量建造，導致行人落橋後仍有機會要過馬路，街道的行人路又因天橋上落點的設立而變得更窄。天橋的行人環境「改善」了，地面反而變得愈來愈寸步難行。

| 中九龍幹線通車，天橋的新意義 |

洗衣街的前水務署及食環署用地重建計劃已由政府在《分區計劃大綱圖》中將土地用途改劃為綜合用途，根據規劃署顧問公司的建議方案，該處將建造高達三百一十四米，全九龍第二高的建築物，主要用途有辦公室、酒店、零售及政府服務設施，料將成為旺角及九龍中部的新地標，同時地面層更會成為小巴、的士交匯處，地庫亦會作為跨境巴士上落客站，可見當這塊地重建後，將大幅度增加旺角街道和天橋上的人流。

因為人口密度的提升所造成的交通壓力，市區重建項目往往會成為改變街道的催化劑之一，故此加建行人天橋，似乎屬於理所當然。不過根據 1980 年代在港島東區的經驗，鐵路和東區走廊的通車會大大減低英皇道的車流，北角的既有行人天橋便因為地面過路處的設立而變得使用率低下。這邊廂，隨著中九龍幹線在 2017 年動工，預計在 2025 年啟用後，穿越旺角鬧市的車輛會因分流作用而減少，旺角的行人環境可望因中九龍幹線的通車而稍為紓緩。

雖然，旺角行人天橋因為網絡的相對完善，屆時大抵不會變為「冗橋」，但作為城市的未來，要規劃一套全新的行人天橋系統似乎應當更加審慎，而我們又能否從英皇道的經驗中得到啟示，為已建及擬建的天橋網絡賦予新的意義？

旺角有為數不少的建築物，樓齡是五十年或以上，是未來舊區重建的重點地區，雖然社區特色或會面臨考驗，但這同時亦會帶來機遇，例如要求在重建項目中增加地面的行人空間、加入建築後移要求、建立步行街等，為行人提供更加多的選擇，而建築物亦可設立二樓設施連接行人天橋，形成更暢達、無須經常上落的二樓行人層。

再者，隨著高架網絡版圖的逐漸延伸，需要行走的距離也愈來愈長，天橋便愈來愈給人只是行人輸送帶的感覺，假如在橋身比較寬闊的旺角道一段進行改築，如加入綠化、座椅等，甚至

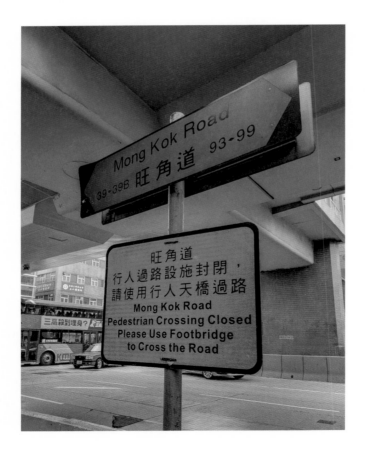

←
旺角道因興建天橋而封閉了
地面過路處

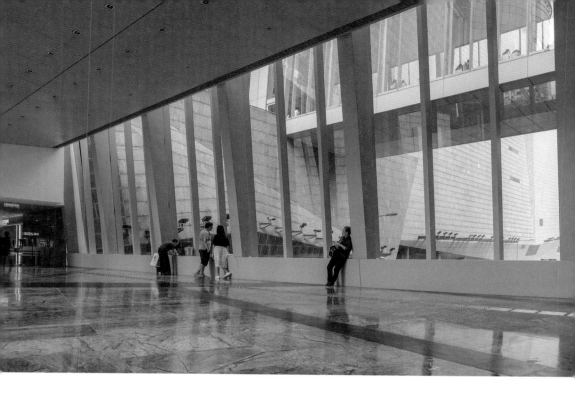

把半邊的橋頂蓋拆去，增加自然光及令天橋成為新的綠化公共空間，既可令行人天橋除了通道的功能外，同時亦能成為擠逼的旺角鬧市中，一個別具特色的多層公共空間。

目前旺角的行人策略是基於運輸署2010年《改善旺角行人通道的研究》所作的結論而推展，報告基本上認定行人天橋是改善行人環境的靈丹妙藥。惟行人過路處取消後的旺角道，交通擠塞問題似乎並未得到解決，行人環境反而更不理想和障礙重重，未能達到當年建橋「人車分隔」的初心，由此可知，要解決鬧市的交通和規劃問題，實非只是建造行人天橋那麼簡單。

↑
朗豪坊往旺角綜合大樓行人
天橋

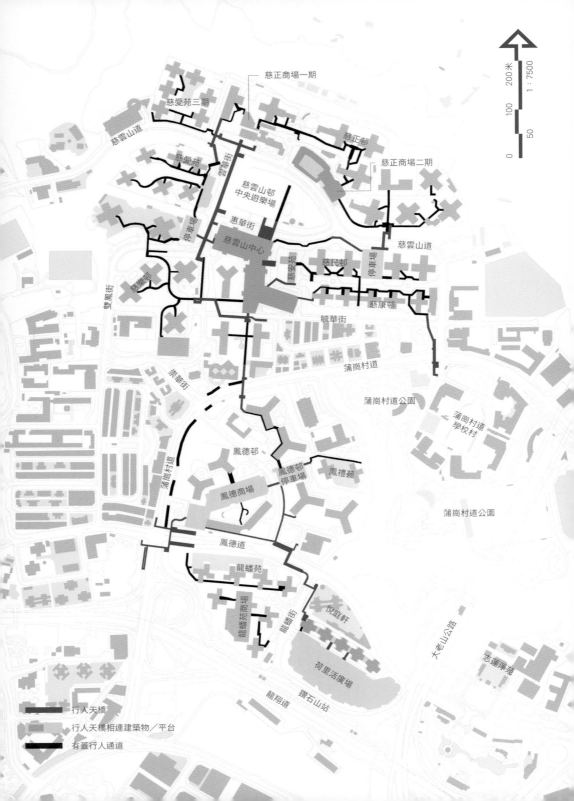

慈愛苑三期

慈正商場一期

慈雲山道

慈正邨

慈愛苑

雲華街

慈正商場二期

慈雲山邨
中央遊樂場

停車場

惠華街

慈雲山道

慈民邨

慈雲山中心

停車場

慈華邨

慈安苑

雙鳳街

慈康邨

毓華街

崇華街

蒲崗村道

蒲崗村道公園

蒲崗村道
學校村

蒲崗村道

鳳德邨

蒲崗村道公園

鳳德邨
停車場

鳳禮苑

鳳德商場

鳳德道

龍蟠苑

倪庭軒

大老山公路

龍蟠苑商場

龍蟠街

荷里活廣場

志蓮淨苑

龍翔道

鑽石山站

200米

1:7500

100

50

0

行人天橋

行人天橋相連建築物／平台

有蓋行人通道

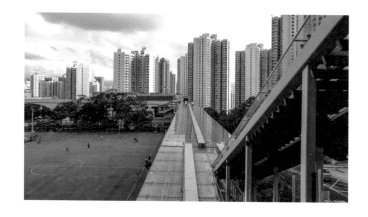

4.2 | 慈雲山

1964	慈雲山邨興建
1987	房屋署為多個公共屋邨展開「整體重建計劃」,包括五個位於慈雲山的屋邨。
1997	慈雲山中心落成,是一個擁有街市、購物中心、巴士總站和社區設施的綜合體,在多個樓層設出入口,連結區內各邨。
1999	配合慈樂邨(樂滿樓、樂合樓)落成,連接鳳德邨之行人天橋同時貫通。
2002	九廣鐵路在沙中線方案建議加設慈雲山站
2005	連接慈康邨有蓋通道至蒲崗村道學校邨之行人天橋建成
2012	兩鐵合併後,港鐵沙中綫的慈雲山站計劃擱置,慈雲山區最終交通改善方案篤定為「慈雲山區行人設施改善工程」。
2017	慈雲山區行人設施改善工程竣工,令慈雲山成為一個以天橋和有蓋通道交織而成的社區。

位於九龍黃大仙區的慈雲山,以山上的觀音廟命名,是一個以公共屋邨為主的大型住宅區,在 1990 年代陸續重建成今天的模樣,和不少依山而建的公共屋邨一樣,慈雲山的屋邨因為地勢陡峭而衍生出比較特殊的行人系統,雖然街道兩旁均有行人徑,但實際引導人流的,卻是一個複雜的、由行人天橋和有蓋通道交織而成的行人網絡,通達到東西南北。此外,又為了解決無障礙通道的問題,行人網絡內又設有很多升降機、扶手電梯和行人輸送帶,而位於全區中心地帶的購物商場慈雲山中心,亦擔起了分流行人的作用,是一個相當有趣的香港屋邨「山城」的例子。

↓
不少居民以慈雲山中心為上落山的途徑

1960年代，政府以慈雲山為徙置區，先後興建了擁有六十三幢徙置大廈和約十四萬人口的慈雲山邨，規模冠絕全港。1980年，政府完成慈雲山邨的設施改善工程，後以慈雲山邨規模過於龐大為由，將之分拆成五個屋邨以方便管理。不過在1987年發表的長遠房屋策略中，政府指出舊式屋邨無論設備和環境都愈來愈不為大眾所接受，香港房屋委員會以此為契機，啟動長達十多年的「整體重建計劃」，重建舊式徙置大廈和廉租屋邨，包括了慈雲山原本的五個屋邨。

重建後的慈雲山一共有四個公共屋邨（慈正邨、慈樂邨、慈民邨和慈康邨）、兩個居者有其屋屋苑（慈愛苑和慈安苑）和一些私人住宅樓宇，而由屋邨所圍繞著的中心地帶，則是區內最大型購物商場慈雲山中心和慈雲山邨中央遊樂場。根據政府統計處2016年中期人口統計，整個慈雲山地區約八點三萬人，密度遠較徙置區年代為低。

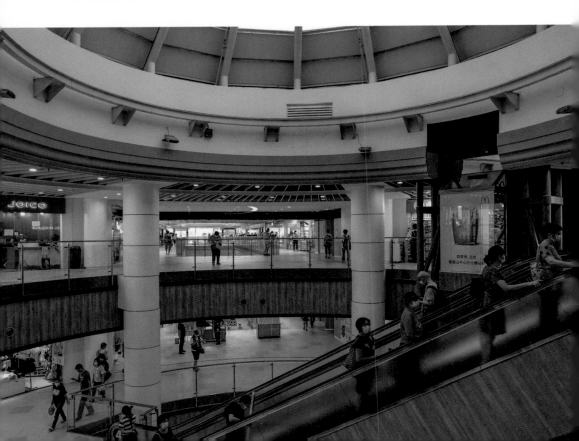

→
慈雲山中心入口多設於樓層
和樓層之間

| 依山而建購物商場 |

隨著區內的屋邨重建項目自1993年起陸續入伙,慈雲山中心
亦在1997年竣工,這個總樓面面積約三點四萬平方米的購物
商場樓高八層,設購物商場、街市、平台花園、巴士總站、圖
書館和郵政局等多項設施,基本上集中了居民的生活所需。房
屋署建築師把整個商場設計成有如高、中、低座的三個部分,
令商場各層通道能順著地勢變化拾級而上,不過由於地勢關係
和建築規模本身過於龐大,一般很難從行人視角上看得出來。

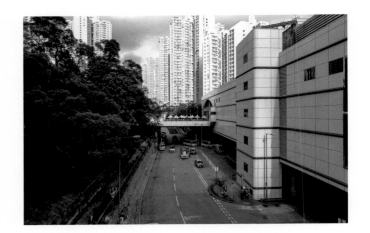

雖然商場的地面入口設於毓華街，但事實上地勢的特點令慈雲山中心除七樓外，幾乎每一層都設有出入口，利用地面通道或行人天橋連接到周邊各個屋邨，因此亦吸引了區內居民利用商場的升降機和扶手電梯，作為上落山的通道。其中，通往山下的鳳德邨和鑽石山站的一條主要通道設在一樓，1999年為配合慈樂邨（樂滿樓、樂合樓）落成，連接鳳德邨之行人天橋亦同時貫通，從此慈雲山的居民便可通過行人天橋和鳳德邨的有蓋通道前往鑽石山站，作為公共交通以外的一個較為直接的選擇。

位於五、六樓的出入口更有一個由商場所延伸出來的戶外表演廣場，那實際上是一條約二十八米寬，橫跨惠華街和通往慈雲山邨中央遊樂場的行人天橋，算是比較少見的天橋設計。不過，部分樓層的出入口實際上是處於兩層之間的高度，從該等出入口進出商場仍需上落樓梯，這種設計雖然能給予商場各樓層更高的暢達性，但同時亦為老弱及傷健人士帶來不便，顯示了未廣泛推行無障礙通道要求前的建築設計所存在的缺陷。

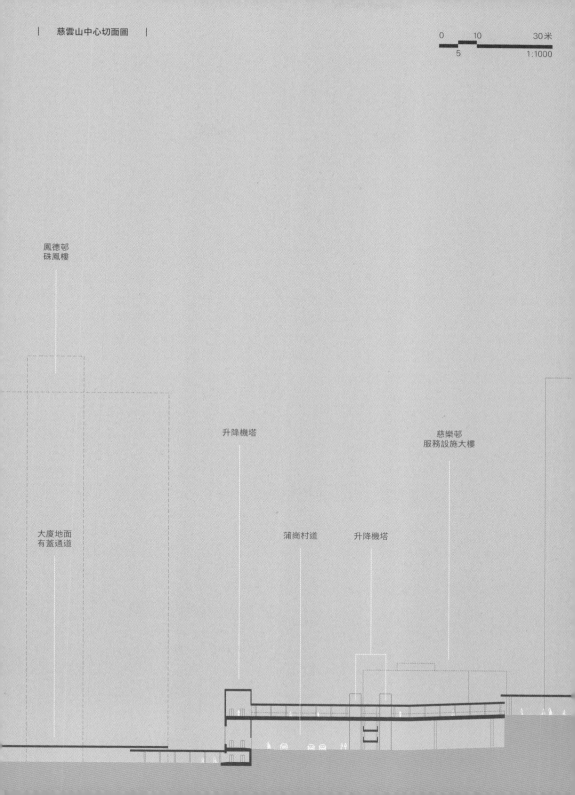

0 10 30米

5 1:1000

鳳德邨
碌鳳樓

升降機塔

慈樂邨
服務設施大樓

大廈地面
有蓋通道

蒲崗村道

升降機塔

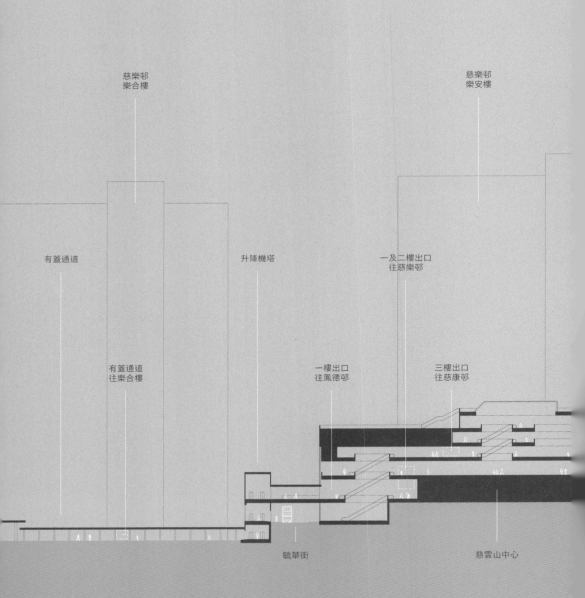

慈樂邨
樂合樓

慈樂邨
樂安樓

有蓋通道

升降機塔

一及二樓出口
往慈樂邨

有蓋通道
往樂合樓

一樓出口
往鳳德邨

三樓出口
往慈康邨

毓華街

慈雲山中心

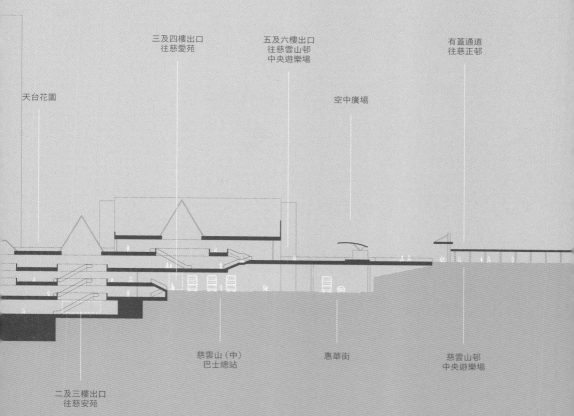

天台花園

三及四樓出口
往慈愛苑

五及六樓出口
往慈雲山邨
中央遊樂場

有蓋通道
往慈正邨

空中廣場

慈雲山（中）
巴士總站

惠華街

慈雲山邨
中央遊樂場

二及三樓出口
往慈安苑

張力天幕結構

舞台

2米　1:75
1
0.5
0

行人通道

太陽傘

座椅

住宅建築設計，除了要顧及實用率，亦要考慮到單位的通風和採光，因此屋邨的各幢住宅樓宇間便需留有一定的距離，雖然這種建築佈局能為樓宇之間增設不少綠化空間，但卻令居民出行時受到日曬雨淋之擾，故此不少屋邨都會設有有蓋行人通道，在連通各座的同時，一般也會對外連接車站和購物中心等，而在「山城」慈雲山，更會出現行人天橋。

因為坡度的關係，區內的行人天橋設計一般都是與地勢較高的一方同一樓層，連接有蓋通道，而在地勢較低的一方則設樓梯、扶手電梯和升降機。由於在區內行走本身已經需要上上落落，行人天橋的設置反而方便了居民避開馬路，在無車的空間行走。

<div style="text-align:right">

←

住宅大廈的有蓋通道

</div>

隨著各個屋邨重建項目在1990年代的落成，這些行人天橋和有蓋行人通道便從此交織出一個全新的行人系統，居民自然而然地順著建築簷篷和有蓋通道所劃出的路徑行走，甚至可完全不經街道旁的行人路，已能穿梭區內各處，是以慈雲山的行人網絡，基本上與慈雲山的街道網絡分割開，是一組獨立運作，穿插於各個屋邨的行人網絡。

不過，由於屋邨的有蓋通道需兼顧建築外形和樓宇佈局，通道的走線可以很直接，也可以很迂迴，本身無甚邏輯可言，加上各幢樓宇看起來大同小異，不熟路者便很難辨別方向。藉著2010年代「慈雲山區行人設施改善工程」所加設的新設施，這套行人系統便得到了進一步的伸延，這一切，皆與港鐵沙中綫項目中，曾一度計劃興建的慈雲山站有關。

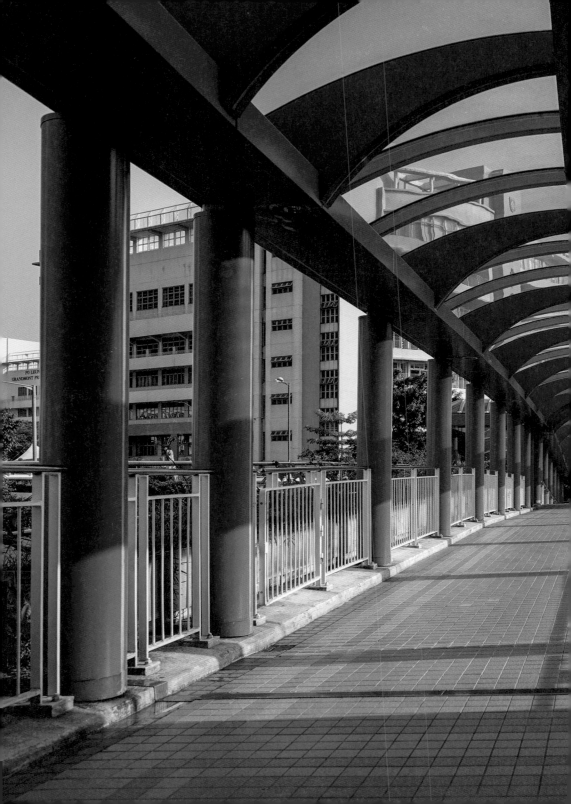

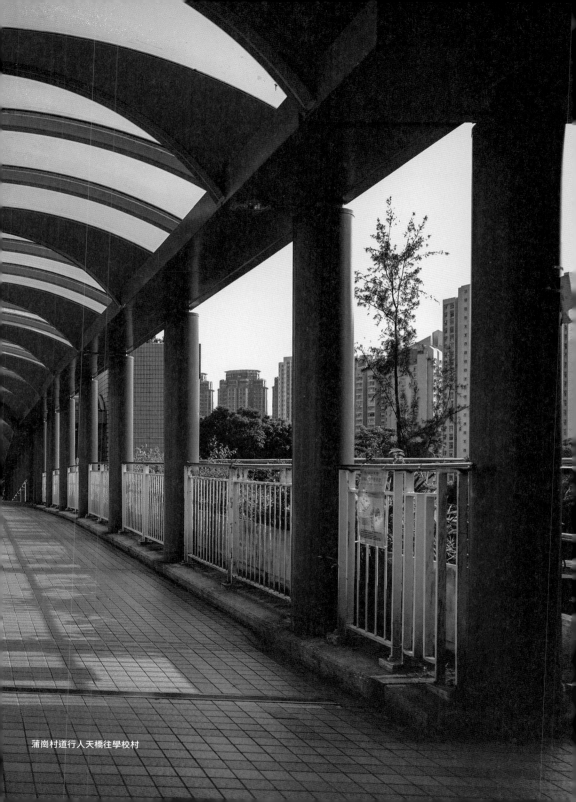

蒲崗村道行人天橋往學校村

在慈雲山複雜的行人網絡當中,有一部分是源於沙田至中環綫
(沙中綫)規劃時,曾一度出現的慈雲山鐵路服務建議,方案
在經過多番修改後,由鐵路站、鐵路支線,最終落實只興建行
人天橋和有蓋通道設施。

雖然與沙中綫計劃相類似的研究早於1960年代便開始進行,
但到2000年,政府才在《鐵路發展策略2000》中正式提出沙
中綫的基本車站和走線建議,由大圍站經東九龍連接至中環。
至於曾一度出現的慈雲山站,則在2002年由九廣鐵路(九鐵)
成功奪得沙中綫的發展權後,在同年的一次修訂方案中加入,
但由於車站需在離地面約八十米深的地底下興建,九鐵在詳細
研究技術的可行性後,認為在土力安全和制訂緊急事故疏散策
略上存在困難,故此在2004年一次修訂方案中,改為建議興
建高架的自動捷運系統,連接慈雲山和鑽石山站。

不過到兩鐵合併的商討期間,九鐵和地鐵公司均認為以慈雲山
地勢的坡度太大,無法讓捷運系統通行,充其量在較近鑽石山
的南部低地(慈樂邨)一帶設站,服務範圍無法覆蓋北部屋邨
的大量人口,令車站的興建變得毫無意義;又鑑於區內巴士和
小巴服務已相當成熟,兩鐵於是基於上述理由,再度放棄了慈
雲山的鐵路方案。

| 代替鐵路的行人設施改善工程 |

雖然慈雲山最終未有興建鐵路車站,但到2008年,政府表示
將研究慈雲山現有的行人天橋系統,並提出增建和改善設施,
以方便慈雲山居民往返沙中綫的鑽石山站,從而取代了在當區
設站的想法。方案加強慈雲山各屋邨中既有的行人天橋和有蓋
通道接合,同時又參照了港鐵西港島綫項目連接海旁與半山的
「社區升降機」概念,利用升降機加強在坡度較大的區域的行
人連接。雖然項目透過沙中綫鐵路項目撥款興建,但由於項目
所建的設施實際上和鐵路站沒有直接連繫,一般人很少會將之
視為車站設施。

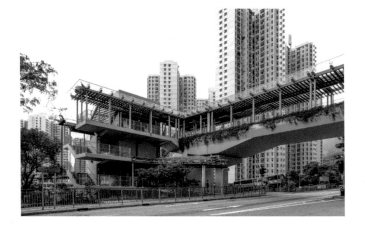

這項「慈雲山區行人設施改善工程」在2012年正式動工，至2017年完成，整個項目共興建了三條行人天橋、十段有蓋行人通道、二十一部升降機、四條扶手電梯、七條樓梯及四段自動行人道，合共四十九項設施，以便居民可以利用無障礙的通道，步行至港鐵鑽石山站。

在一眾改善工程之中，位於慈雲山邨中央遊樂場西面，沿雲華街而建，長約三百米的行人天橋，因設有四組像香港國際機場候機大堂般的自動行人道而最為矚目。這聽起來相當方便，但實際用起來卻有點彆扭：往上一方因設有扶手電梯而問題不大，往下卻只能從升降機塔旁邊繞樓梯，而且天橋方便程度還不及走地面行人路，且據筆者在2021年數月間的觀察，天橋上的四組自動行人道，大部分時間不是損壞待修，就是沒有在運作，令該裝置形同虛設，加上天橋並不四通八達，亦不連接慈雲山中心，行人在天橋中可以選擇的路線並不多，非人性化的動線規劃，難怪當區居民對新天橋普遍並不受落。

為了遷就無障礙通道的要求，行人天橋需要設計得相當平坦，地勢的問題便形成了天橋和地面的極大高差，傷健人士便需要不斷靠轉乘升降機來前行，是以天橋所經之處皆有極高的升降機塔和樓梯結構，冷寂的升降機結構牆亦只能透過攀附植物去稍為美化。現場所見，長者們也不以此為通道，而是在此作為晨運的地方，畢竟橋上頗為幽靜，而且風景相當不錯。

近年行人天橋項目愈來愈受大眾關注，尤其在既有社區加建，往往因為原來的總體規劃並無預留該等加建項目的空間，增加了規劃新橋走線的難度。其實，經慈雲山邨中央遊樂場、慈雲山中心和鳳德邨到達鑽石山站的行人「大動脈」一直都在，而且人來人往，或在好天時，行經車流較小的鳳禮道和鳳尾徑斜路亦可。慈雲山區行人設施改善工程某程度上只是為居民提供了一些額外的選擇，和改善了無障礙設施，六億造價是否值回票價，相信當區居民已經有了答案。

然而，因為無障礙設計要求，設置扶手電梯和升降機的好處卻是肯定的，在往後發展的公共屋邨，尤其在山上的秀茂坪安達邨、安泰邨等也利用了行人天橋和升降機塔，成為了居民出入必經的主要通道。

↑
慈雲山行人天橋內部

↑
天橋途經慈雲山中心，但沒
有直接連接。

↓
行人天橋設多條自動行人道

↓
兩條互不相通的行人天橋。
上為慈雲山區行人設施，下
為連接慈雲山中心的行人
天橋。

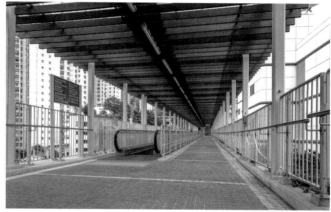

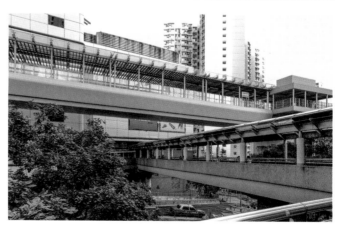

↑
龐然巨物的升降機及樓梯塔

↓
居民以天橋為活動空間，
大概因其人少及空氣流通
為由。

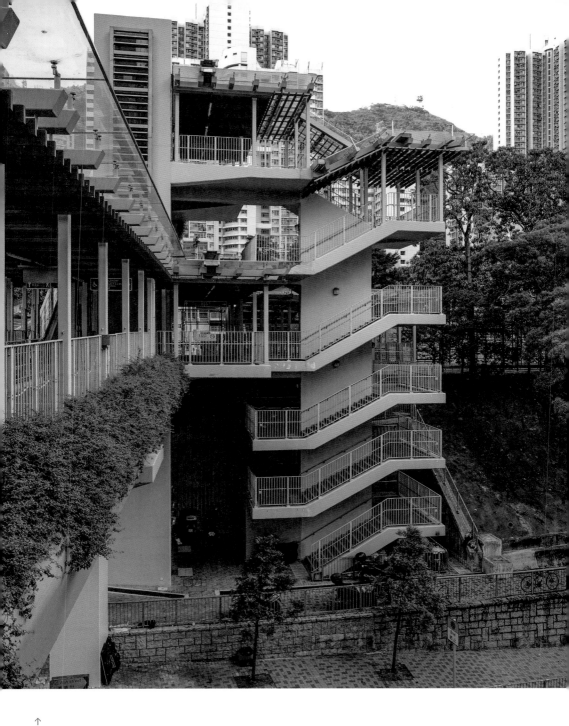

↑
因為高差問題，行人天橋設
升降機及樓梯塔。

慈樂邨
樂祥樓

慈愛苑
愛聰閣

升降機及樓梯塔

雲華街
有蓋通道

行人天橋
往慈雲山中心

升降機
往慈雲山中心

升降機及
樓梯塔

多層停車場

自動行人道

0 10 30米

5 1:1000

慈愛苑
愛慧閣

慈愛苑
愛富閣

慈正邨
正暉樓

自動行人道

升降機及
樓梯塔

升降機塔

慈雲山邨中央遊樂場

慈雲山道

慈正商場一期

雖然香港在行人天橋的規劃和使用上有所發揮，行人天橋並非本地的獨有風景，無論在亞洲還是西方城市，行人天橋的出現也是各有各的故事：有的重視地標設計，有的旨在活化社區，也有的著眼於建立高效率和集約式的「大型建築都市」，我們從這些案例中又能學到些甚麼？

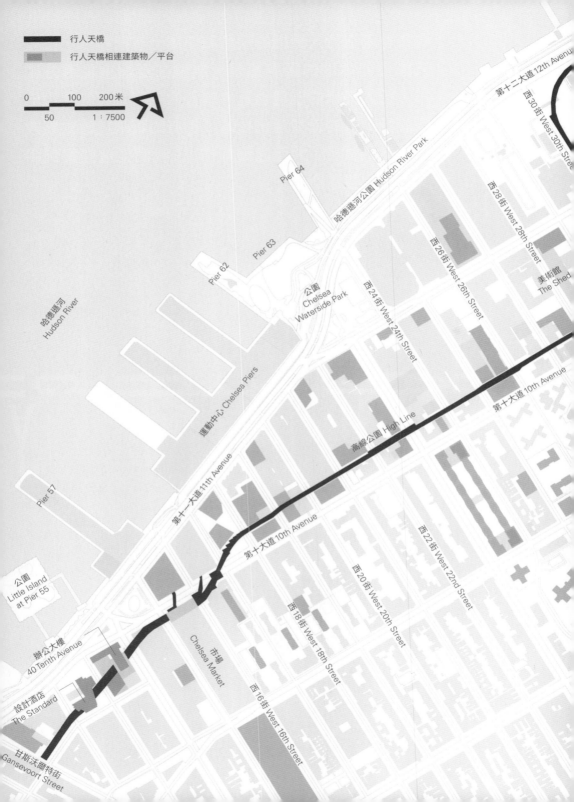

哈德遜河公園 Hudson River Park

Pier 64

Pier 63

公園
Chelsea
Waterside Park

Pier 62

第十二大道 12th Avenue

西30街 West 30th Street

西28街 West 28th Street

西26街 West 26th Street

美術館
The Shed

西24街 West 24th Street

哈德遜河
Hudson River

運動中心 Chelsea Piers

第十大道 10th Avenue

高線公園 High Line

Pier 57

第十一大道11th Avenue

第十大道 10th Avenue

西22街 West 22nd Street

公園
Little Island
at Pier 55

西20街 West 20th Street

西18街 West 18th Street

辦公大樓
40 Tenth Avenue

市場
Chelsea Market

設計酒店
The Standard

西16街 West 16th Street

甘斯沃爾特街
Gansevoort Street

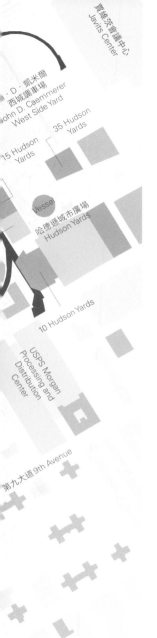

位於美國紐約市曼克頓西面的高線公園（High Line Park）是一條由廢棄鐵路高架橋改造成的長形線性公園，它全長二點三公里，南起甘斯沃爾特街（Gansevoort Street），北迄哈德遜調車場（Hudson Yards），即紐約近年最大規模的哈德遜城市廣場開發計劃的所在地。高線公園的由下而上保育方式，加上充滿特色的園境設計，令它成為了當地的人氣景點和其他城市的倣效對象。

| 廢棄鐵路重生 |

早在 1850 年代，紐約在西區第十大道和第十一大道修建了鐵路，用來運送煤炭、乳製品和牛肉等貨物和商品，由於軌道鋪設在地面，經常發生交通意外，令第十大道得到「死亡大道」（Death Avenue）的別稱，最終市政府在 1929 年決定將鐵路改為架空。工程竣工後，貨運列車便在不影響地面交通的情況下，直接輸送貨物到工廠和倉庫。到了 1950 年代，因為州際公路貨運的增長導致整個美國的鐵路運輸量大幅下降，高線亦不能倖免，最終營運至 1980 年因興建西三十四街的賈維茨會議中心（Javits Center）而令高線從全國鐵路系統中截斷，兩大高線客戶亦在此期間搬離紐約，其後即使高架軌道被重新接上，也令高線持續閒置。

1980 年代中期，一群擁有高線沿線土地的業主遊說清拆高架橋，以便他們發展土地，卻遭一批保育和鐵道愛好人士反對清拆，甚至希望鐵路能重新服務，雙方最終對簿公堂。法庭考慮了申訴人「清拆費用高昂」的理由，最終否決了清拆建議。不過當時高線其實已經處於完全荒廢，橋上雜草叢生，因而成為了當地的探險勝地。雖然高架橋處於失修狀態，但結構上還是完好的。

1999 年，當地居民自發成立了非牟利組織「高線之友」（Friends of the High Line），目標是爭取保留高線，並建議倣效法國巴黎的勒內·杜蒙綠色長廊（Coulée verte René-Dumont）計劃，

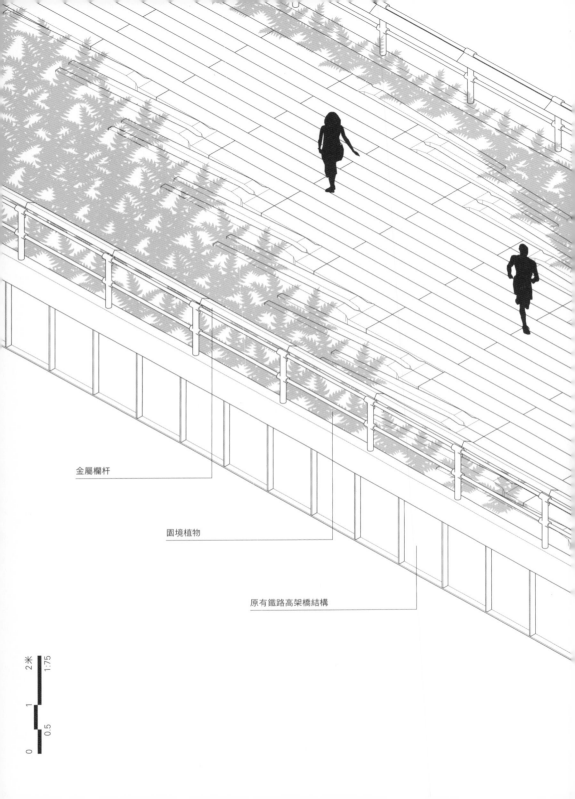

金屬欄杆

園境植物

原有鐵路高架橋結構

2米 1:75

1

0.5

0

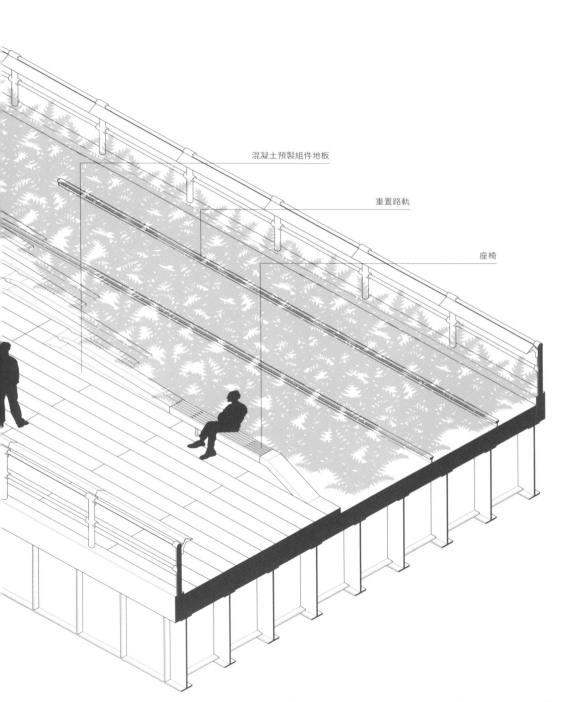

混凝土預製組件地板

重置路軌

座椅

將高架橋改建為線性公園。當時,攝影師 Joel Sternfeld 在高線擁有人 CSX 運輸公司的授權下,花了一年時間拍攝高線沿線的風景和植物,以爭取大眾對保留高線的認同。其後,高線之友展開了保育高線的研究,在 2003 年舉辦了設計比賽,收到過百件參賽作品,最終選出了園境建築師 James Corner 和建築師 Diller Scofidio + Renfro 團隊的提案來活化高線。

隨著公眾逐漸對保育高線表示支持,紐約市政府最終在 2004 年承諾建設高線公園,並投放五千萬美元的建設費,另一邊廂高線之友亦向公眾籌得一點五億美元。CSX 運輸公司在 2005 年將高線的擁有權捐贈予紐約市,2006 年高線公園正式動工。

| 新型公共空間和士紳化 |

高線公園將廢棄天橋改造成空中園林,成為大眾可享用的休憩空間。2009 年開幕後旋即成為了紐約的地標和旅遊熱點,2019 年的訪客達到八百萬人次。整個高線公園都架空在地面之上,天橋走線貫穿了多個社區和一些建築物。園境設計以鐵路為主題,把一些軌道外露在草叢之間,可算是傳承了鐵路「廢墟」的感覺,為了方便遊人使用,在相隔大約兩、三條街便設有上落點,且沿途設有不少座椅和大樹,在一些較闊的橋面更設特別用途,如觀景台、看台等。

高線公園雖然由紐約市政府所擁有,但公園的保養與營運則是由高線之友負責,由私人基金應付基本營運開支,經費來自捐款、場地出租等,一則可減少公帑支出,二則可將新的營運模

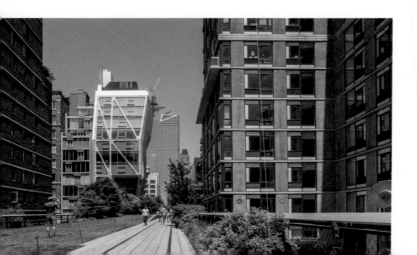

←
被豪華住宅大廈包圍的高線公園

→
高線公園上的特色座椅

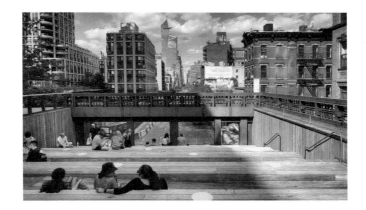

式套用到這種新型的公共空間，撤除管理者只是負責髹油洗地的刻板模式。

雖然高線公園為城市的線性公共空間設計帶來了新的衝擊，其對沿線社區的影響也同樣地大，因為高線公園的誕生，使兩旁的舊樓也逐漸展開了重建，讓高線成為了這些新建豪華住宅大廈的園景，這種社區的高速士紳化趕絕了原來的居民和商舖，有違天橋保育作為社區公園的原意，只是這種汰舊換新現象也似乎無可避免。撇開這個問題，空中公園的想法不失為在高密度社區增加綠化空間的一個可行方法，而運用新的方式管理公園，也可令公園的潛力得以發揮，用途上也較有彈性。

由當初的保育運動、設計比賽乃至建成後的效果，都為高線公園引來了國際的艷羨目光，加上其由下而上的保育模式，打破了過去傳統由政府主動策劃和出資的方向，令高線公園成為世界各地爭相倣效的成功案例，一些政府機關和發展商甚至慕名委託高線公園的園境師和建築師為他們打造「×× 版 High Line」，卻往往忽略了高線公園獨特的社區價值和營運模式而失敗收場。

隨著近年高線周邊的一些新項目陸續落成，公園亦增加了更多連接，如在北端連接了 2019 年開幕的哈德遜城市廣場。2021 年，時任紐約州州長庫莫（Andrew Cuomo）亦提出高線公園的擴建計劃，連接東面的莫伊尼漢火車大廳（Moynihan Train Hall）及南面的哈德遜河公園（Hudson River Park），有望令高線形成一個連續的高架公園網絡。

ChilPae-ro

Cheongpa-ro
青坡路

Tongil-ro

Sejong-daero

Jungnim-ro

Seoulista

Toegye-ro

Sowol-ro

Daewoo
Foundation &
Seoullo Terrace

Metro Tower

Hangang-daero
漢江大道

Mallijae-ro

Cheongpa-ro
青坡路

首爾站
Seoul Station

Huam-ro

200米
100
50
0
1 : 7500

▬▬▬ 行人天橋

▨▨▨ 行人天橋相連建築物／平台

南韓首爾路 7017（Seoullo 7017）是一條由行車天橋改造而成的空中花園步道，它橫跨市中心的首爾火車站，並連接車站兩端的街道和社區。名字中的「7017」是 1970 和 2017 兩個年份的結合，分別是行車天橋建成和行人步道改造完成的年份，命名背後反映了城市由過往以汽車主導改變為今日以人為本的規劃思想。

| 城市空中植物園 |

韓戰結束後的 1960 年代，首爾市政府為支持首都內的工商業活動，廣泛興建行車天橋，以催谷城市的經濟發展。不過，該等天橋的質量一直備受考驗，中間甚至發生過塌橋意外，加上使用經年，及後市政府就以天橋質量欠佳為由，逐一將這些天橋拆除。而首爾路 7017 的這道橋，卻是逃出清拆名單的一名幸運兒。

首爾路 7017 計劃被認為是時任首爾市長朴元淳，繼前任市長李明博的清溪川整治綠化工程後，另一項大型城市美化工程。朴氏希望計劃能催使火車站周邊的核心地區，加速社區和經濟再生。儘管首爾四面環山，綠化空間卻少之又少，在市中心更是一地難求，活化既有「土地」正好是個合乎經濟效益的方案。天橋的活化由荷蘭建築事務所 MVRDV 負責設計，以「首爾植物園」為設計概念，在全長近一公里的橋面上擺放了六百多個花盆，栽種約二萬四千棵植物；同時，亦一如其他亞洲城市的地標建設（如新加坡的濱海灣花園），設計利用了燈效令它在入夜後依然璀璨奪目。

MVRDV 的建築師 Winy Maas 認為，亞洲城市的行人天橋大多很狹窄，而且只有基本的過路功能，相反首爾的這道橋本身為較闊落的行車橋，正好為首爾提供了一個營造另類公共空間的機會。結果，原本打算拆卸的這道橋，單是要強化它的基礎結構就動用了超過一半的工程費用；同時，為了削弱地面交通所產生的噪音，橋身更要加入吸音物料。

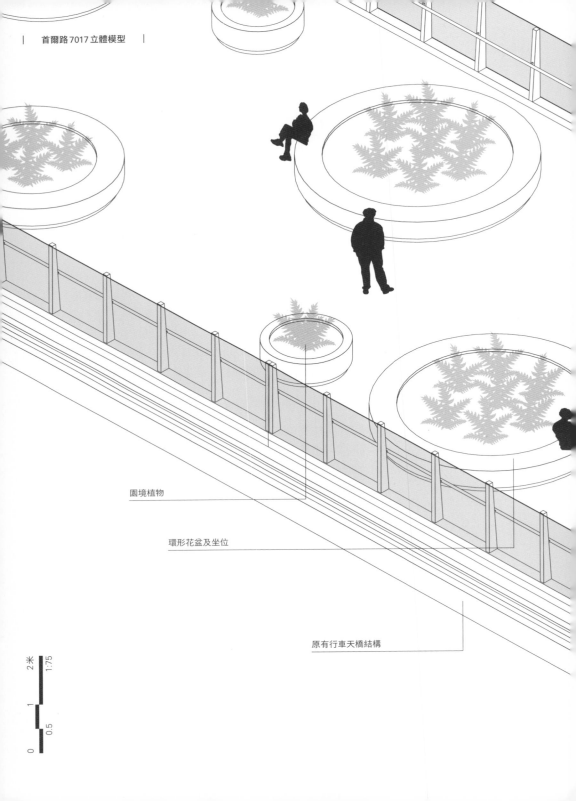

園境植物

環形花盆及坐位

原有行車天橋結構

2米

1:75

1

0.5

0

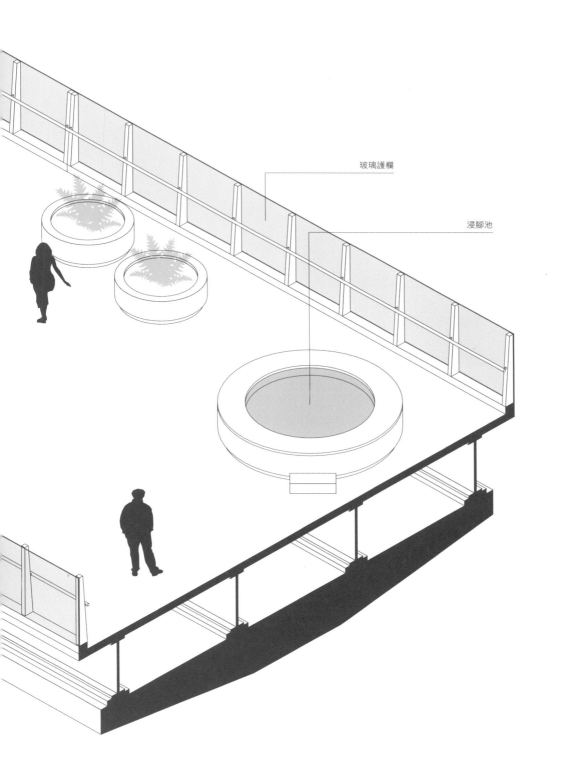

玻璃護欄

浸腳池

| 是修補還是斷裂 |

作為高架公園，首爾路7017難免會被拿作和紐約高線公園比較，惟首爾路7017的承重力遠不如原本為重型貨運鐵路的高線公園的大，不能大量植被，於是出現了環形花盆的折衷方案，其形狀不單是為了美觀，而是為了更有效地運用泥土。基於這個先天的狀況，建築師索性盡量使用圓形的元素，包括一系列圓柱形小亭的咖啡店、展覽亭、電梯、浸腳池和兒童設施等，好讓天橋成為一個可以讓行人停下來的地方，而不像原本的行車天橋般只是交通輸送帶。

除了強化舊有結構外，建築師還需要為天橋的沿線增設升降機和扶手電梯，共計十七個上落點；另外，還連通了一部分的商業大廈，令天橋和周邊社區的連繫更加緊密。

活化天橋雖有著美好願景，但也不是全無爭議：一如高線公園效應，首爾路7017促進了社區士紳化，對周邊地區的租金也有所影響，故此也曾惹來一些當區商戶的反對；加上項目作為城市的新地標，大量到訪的旅客亦令天橋失去休憩的原意，甚至令人擔憂周邊社區可能會為旅遊業而作出妥協。從廣域的層面，取消高架車道亦會令行車時間大為增加，對附近居民和商

↑
首爾路7017兩旁放置了圓形花盆（李永浩攝）

→
橋上設施同樣採用圓形設計
（李永浩攝）

戶造成不便，周遭的交通擠塞情況也可能更為嚴重。當地政府亦為此與居民舉行了大量諮詢會，提供使用公共交通的替代建議，好讓居民慢慢適應。

雖然設計是以植物園為概念基礎，但也有媒體評論指項目的混凝土所佔比重還是很高，橋上所種的樹木因為泥土量有限制而未能達到遮陽效果，與當初「首爾植物園」的良好願望大相逕庭。儘管如此，首爾路 7017 仍推動了當區的社區營造，提升了公共空間質素，不少相鄰的地面環境也因為這個項目而得到改善，配合天橋而種植了更多大樹，令規劃更加以行人為本，將散亂的、被火車站和行車路切割得支離破碎的區域重新連結在一起。

姑勿論首爾路 7017 的發展是否單純長官意志的成果，從它的設計也令人重新關注城市中，汽車和行人、自然和石屎森林間的關係；還有就是如何透過改變設施用途去切合變化中的世界趨勢，不僅為歷史留下注腳，也為城市注入新的生命：包括與相鄰建築的連接，和空中花園作為延伸自地面的公共空間的新角色。

荷蘭鹿特丹建造了一條全長約三百九十米的黃色木結構行
人天橋 Luchtsingel，將鹿特丹中心區連接到北部霍夫博根
（Hofbogen）地區，為這個被遺忘的地區重新煥發出活力。它
是世界上第一條由眾籌建成的行人天橋，其名字是由荷蘭文單
字 lucht（天空）和 singel（運河）組成。設計這條「空中運河」
的建築師事務所 ZUS（Zones Urbaines Sensibles）形容項
目是「鹿特丹城市肌理一項小規模的干預措施，恢復當地城市
質素的第一步。」

| 鹿特丹由我建造 |

鹿特丹早在2004年已開始計劃重建中央車站 Rotterdam
Centraal 及其附近的街區，以應付更多連接歐洲城市的高速
鐵路客運量，因此委託了建築師事務所 Maxwan 為這地區進
行總體規劃。Maxwan 提出重建車站附近的商業區，強化這
地區的行人連接和城市設計，使其不再成為一個孤立、乏味的
商業區域。後來因2008年全球金融危機，商業樓面的需求大
幅下跌，整項重建計劃因此而被擱置，也令中心街區變得荒涼
和人跡罕至。

這時以鹿特丹為基地的年輕建築師團隊 ZUS 就嘗試自發
解決這些問題，制定了「空中運河」計劃。他們最先選擇了
Schieblock ——一幢由市政府擁有的七層高空置辦公大樓成
立城市實驗室，在那裡的地舖開設商店、酒吧、烹飪工作室
等，又在外面放置了一些戶外傢俬，方便顧客及途人使用，試
圖令街道重新熱鬧起來。

2012年，ZUS 作為鹿特丹國際建築雙年展 IABR 的聯合
策展人，將車站區域命名為「鹿特丹試驗場」（Test Site
Rotterdam），並提出對天橋沿線的城市空間加入十八項干預措
施。同年10月，為了籌集建橋的費用，ZUS 發起了名為「鹿特
丹由我建造」（I Make Rotterdam）的眾籌活動，透過網上平台
進行籌款。他們將整個造橋計劃分成數期，而集資的結果將反

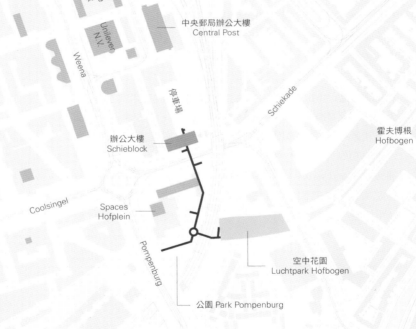

鹿特丹中央車站
Rotterdam
Centraal Station

Delftse
Poort

Unilever
N.V.

中央郵局辦公大樓
Central Post

Weena

停車場

Schiekade

霍夫博根
Hofbogen

辦公大樓
Schieblock

Coolsingel

Spaces
Hofplein

Pompenburg

空中花園
Luchtpark Hofbogen

公園 Park Pompenburg

行人天橋
行人天橋相連建築物／平台

0 100 200米
　50 1：7500

映在天橋的長度，基本上只要眾籌到八萬歐元就可以興建第一段橋，而終極目標是籌得四十萬歐元去完成整項計劃。

眾籌的方式是給投資者在三種建築組件中選擇想贊助的金額，最基本是只需二十五歐元去購得一件木板，然後是一百二十五歐元的一件 U 型切面組件，最後是一千二百五十歐元的一段橋身模組，不論選那一種金額，贊助人的名字都會刻在組件之上。是次眾籌一共售出超過八千件組件，並獲得了鹿特丹城市起動計劃提供進一步的融資，將行人天橋實現。

| 城市的干預措施 |

整項「空中運河」計劃工程在 2012 年動工，除了興建行人天橋，還有一些公共設施和空間的設置。項目最先由鹿特丹中央車站周邊，通過一條地面的巷子連接到 ZUS 的基地 Schieblock 大樓，在那裡與鹿特丹環境中心（Rotterdams Milieucentrum）合作，創建了全歐洲最大的屋頂農場 DakAkker，在那裡種植蔬菜、水果和養蜂。

天橋在次年繼續向東延伸，到達跨越鐵路連接北端區域的部分，也是整個項目最困難的一段，工程基本只能在列車服務停止的短短幾小時內通宵進行。這條向北的天橋分支最後會到達舊 Hofplein 車站建築的頂部，即原來的月台位置，並將該處建立為有如紐約高線公園的公共綠化空間 Luchtpark Hofbogen，並同時活化了舊車站的一些地面店舖。

←
跨過龐彭堡公園的空中運河

最後在2014年，位於龐彭堡公園（Park Pompenburg）上空的環形天橋路口也告完成，正式將三個方向的天橋連上，並將地面原來的倉庫空間活化為一個簡單的公園，加入了一些戶外傢俬，便能在這裡運動和燒烤。而橋上的行人也可以從環形路口俯瞰公園風景，項目終於在2015年正式開放。

城市改造很多時都以大規模重建的方式進行，當中融資的問題也可能會令發展週期不斷延長，正如開頭提到的鹿特丹車站商業區的總體規劃，當中其實也預示了一些行人連接會在項目的數十年後發生，這絕對無法跟得上市民需求和城市運作上的不斷變化，最終令市民無法受惠。空中運河計劃就正正反映了城市改造是可以通過一些很細微的改動，如對現有建築作出一些干預，有機地產生出來，甚至能通過眾籌方式發生，讓每位市民都有機會參與。

再者，項目不僅是為了在城市增加一條行人輸送帶而建橋，而是以解決地區經濟問題為契機，透過行人天橋連結社區的公共設施和公園，並利用這些活化得來的空間去煥發出社區的生氣，從而讓來自不同地方的人，和前往不同地方的人有更多交集的機會。

↑
市中心的 Schieblock 是
Luchtsingel 的起點

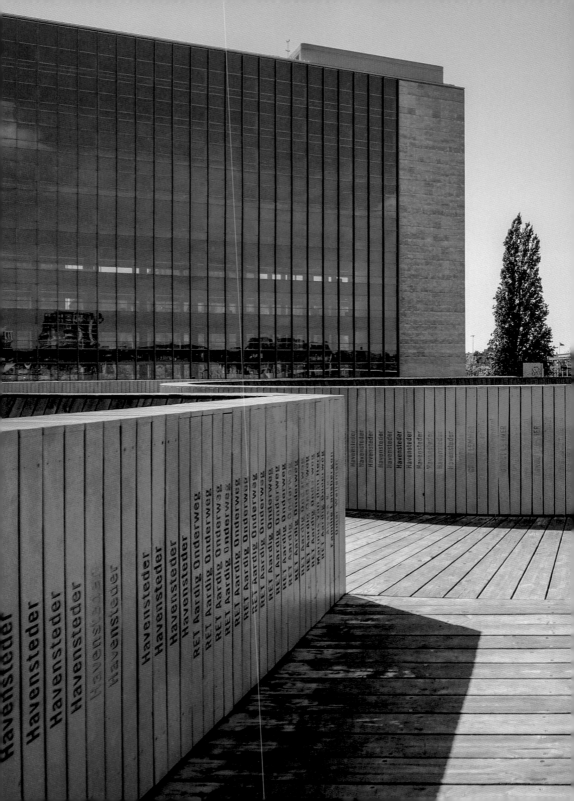

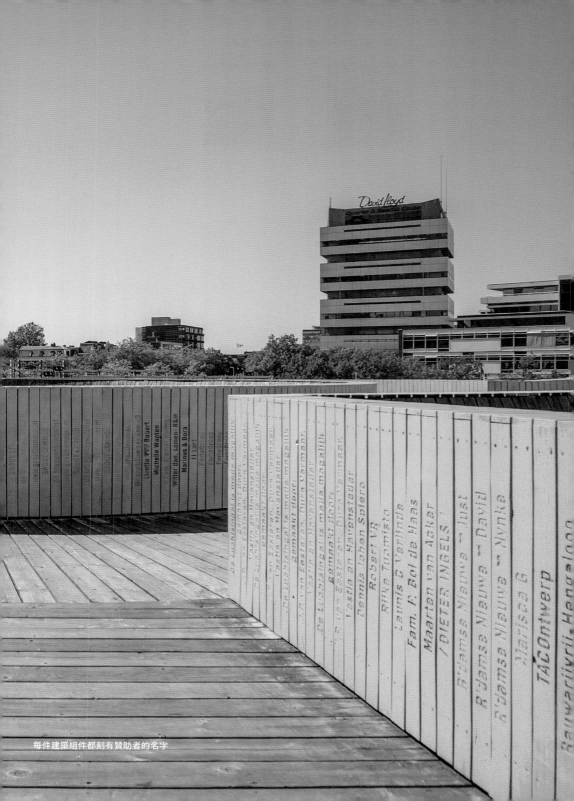

每件建築組件都刻有贊助者的名字

中央郵局辦公大樓
Central Post

街道 Delftseplein
往鹿特丹中央車站

空中運河
Luchtsingel 的起點

停車場

天台農場
DakAkker

空中運河
Luchtsingel

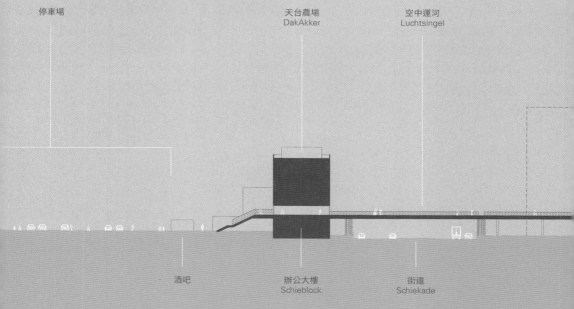

酒吧

辦公大樓
Schieblock

街道
Schiekade

辦公大樓
Hofplein Offices

空中運河
Luchtsingel

街道
Couwenberg

公園
Park Pompenburg

空中花園
Luchtpark Hofbogen

計劃中的
空中花園延伸

活化車站建築
Hofbogen

街道
Heer Bokelweg

木材覆蓋外殼

木材地板

2米 1:75

1

0.5

0

刻有眾籌者名字的木板

木材結構

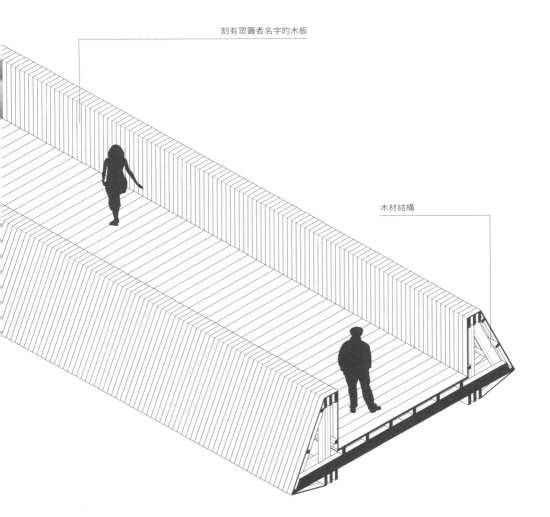

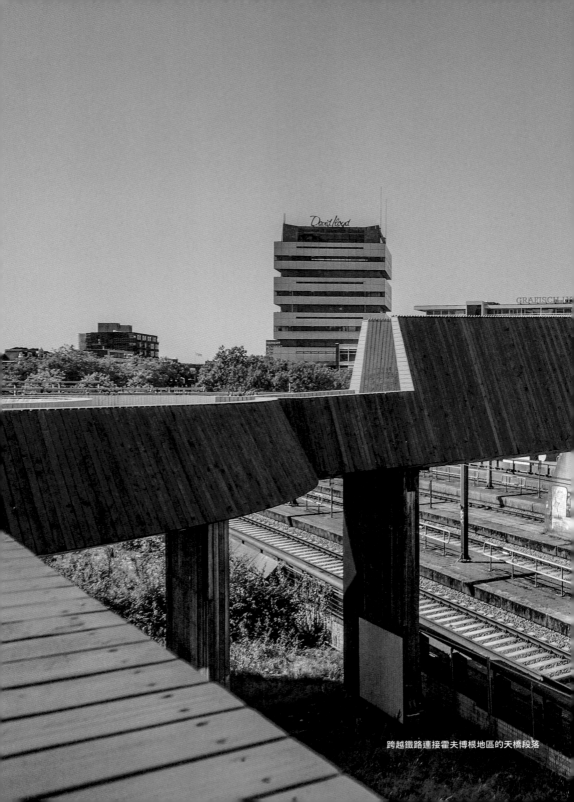

跨越鐵路連接霍夫博根地區的天橋段落

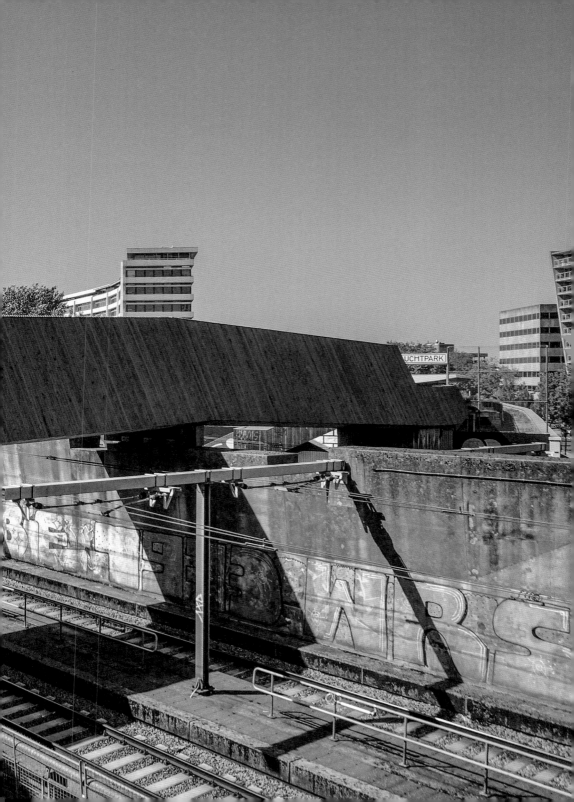

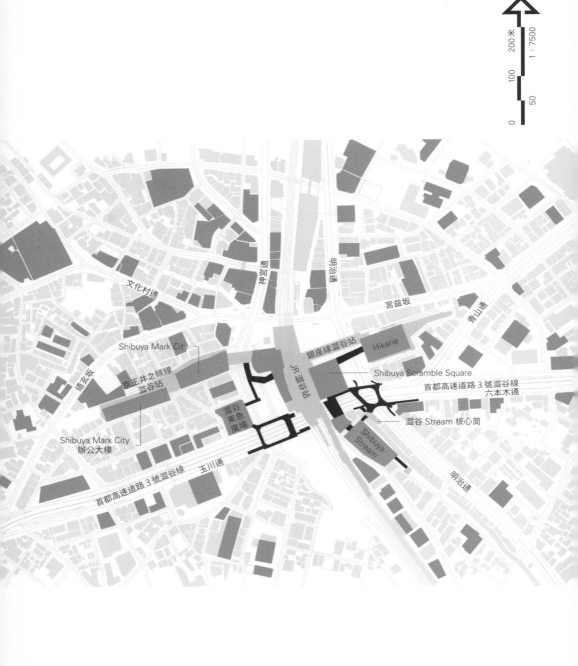

200米　　1：7500

100

50

0

文化村通

神宮通

明治通

宮益坂

青山通

Shibuya Mark City

京王井之頭線
澀谷站

銀座線澀谷站

JR澀谷站

Hikarie

Shibuya Scramble Square

首都高速道路 3 號澀谷線
六本木通

道玄坂

澀谷
東急
廣場

澀谷 Stream 核心筒

Shibuya Mark City
辦公大樓

Shibuya
Stream

首都高速道路 3 號澀谷線　　玉川通

明治通

■ 行人天橋

■ 行人天橋相連建築物／平台

澀谷是日本東京一個商業暨流行時尚地區，也是一個多條鐵路線的交匯點及行人的集散地，在繁忙時段的澀谷車站前十字路口，每次綠燈亮起的兩分鐘橫過斑馬線者可達三千人，每日橫越該處者最多可達五十萬人。澀谷同時也是一個擁有堆疊式城市空間的「立體城市」，行人通道不只設在地面，同時也在一、二樓的室內空間，甚至有車站入口大堂設在三樓。之所以出現這種情況，並不單是因為澀谷中心的高密度發展，更多是出於澀谷的「谷」地凹陷地形。

| 谷底地形營造立體行人網 |

澀谷區作為澀谷川和宇田川的交匯，地勢較諸周邊地區為低，高差可達二十米之多，澀谷中心區更是猶如碗底的位置，於是，澀谷中心區的四周便出現了一些稱為「坂道」的坡道，一些在澀谷外行駛於地面或地底的鐵路線（如東京地下鐵銀座線），到進入中心區後就變了在二樓，目的就是為了避免列車在谷地內急促上下坡的情況。同樣，為了營造相對平坦舒適的行人環境和提高發展密度，規劃者在澀谷也為行人動線作出了些介入——在澀谷核心區域的高架行人通道網。

作為 2020 年東京奧運主場館的所在區域，澀谷在 2005 年被指定為優先都市再生地域之一，大量的車站周邊用地都準備重建成更高密度和具備複合功能的大樓。為了令行人網絡更為完善，發展商（多為鐵路營運者）亦與政府部門共同協商如何在私人和公眾地界之間規劃主要行人動線，這種橫跨政府和私人土地的公共空間規劃在當地相當常見。此外發展商亦會參與社區地方營造工作會議，與建築師、規劃師、政府人員和社區持分者等共同制定澀谷中心區的規劃大綱和指引，以供重建項目跟隨。

於是在 2007 年，一份《澀谷站中心地區地方營造指引》（渋谷駅中心地 まちづくりガイドライン）便應運而生，這份指引為澀谷中心地區提出了多個地方營造策略，包括街道綠化、行人

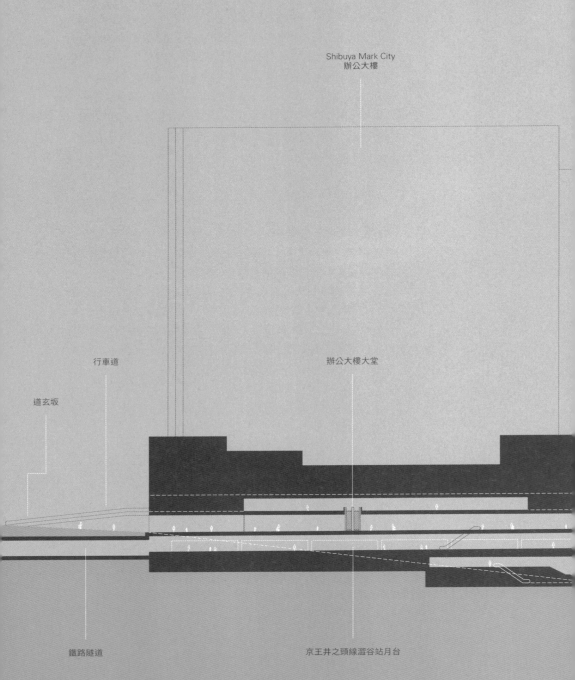

Shibuya Mark City
辦公大樓

行車道

道玄坂

辦公大樓大堂

鐵路隧道

京王井之頭線澀谷站月台

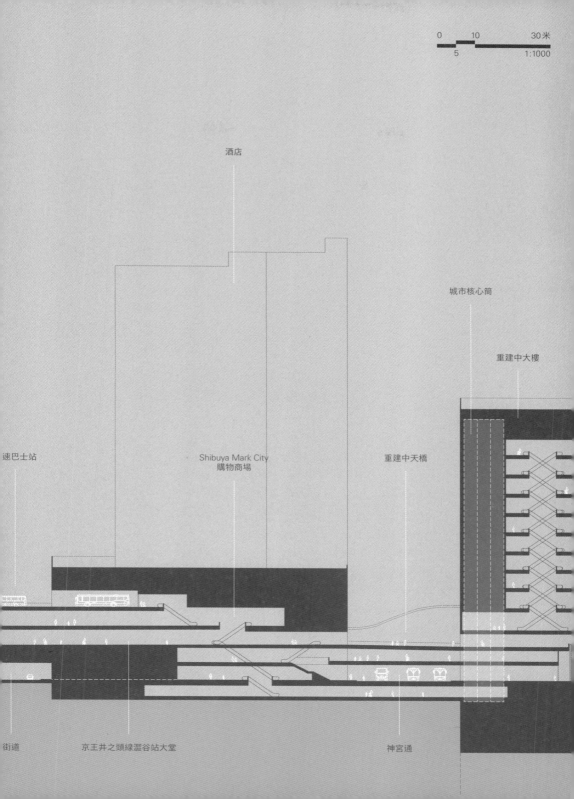

酒店

城市核心筒

重建中大樓

速巴士站

Shibuya Mark City
購物商場

重建中天橋

街道

京王井之頭線澀谷站大堂

神宮通

0　　　10　　　　30米
5　　　　　　　1:1000

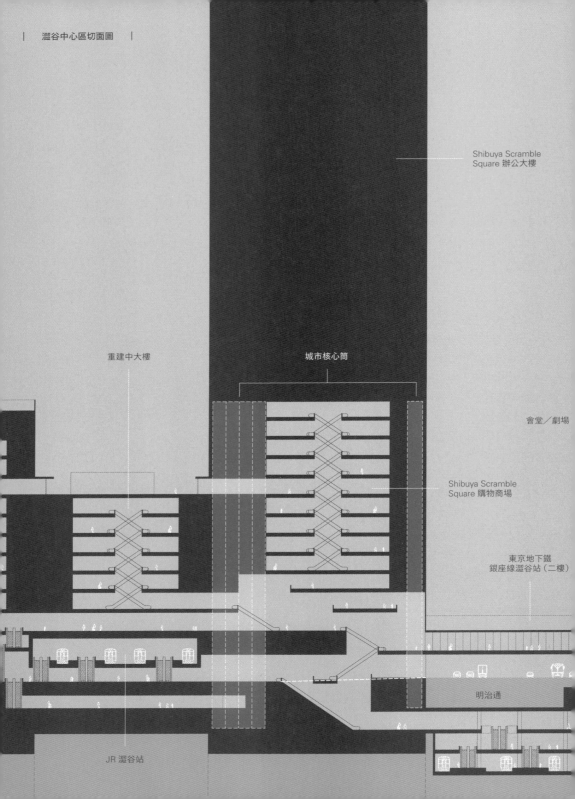

澀谷中心區切面圖

Shibuya Scramble
Square 辦公大樓

重建中大樓

城市核心筒

會堂／劇場

Shibuya Scramble
Square 購物商場

東京地下鐵
銀座線澀谷站（二樓）

明治通

JR 澀谷站

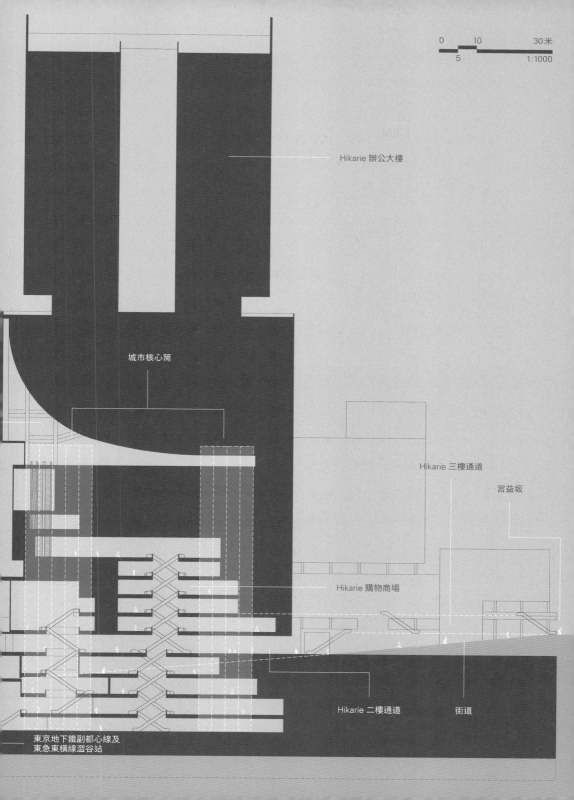

0　10　　　30米
5
1:1000

Hikarie 辦公大樓

城市核心筒

Hikarie 三樓通道

宮益坂

Hikarie 購物商場

Hikarie 二樓通道　　　街道

東京地下鐵副都心線及
東急東橫線澀谷站

動線、交通轉乘、視線景觀等。當中為了梳理澀谷日積月累複雜的行人通道，指引便提出了一個稱為「城市核心筒」（Urban Core）的概念，在整個澀谷都市再生計劃中擔綱重要角色。

核心筒在建築語言中是指建築物的垂直元素，如樓梯、升降機、機電設施、結構牆等，將之放大到城市空間的規模，核心筒便變成了連接各個行人層：地面街道、地下街和行人天橋的一個「立體路口」，好讓行人可以在一個集中的地點輕易轉換樓層。地方營造指引對城市核心筒作出以下定義：

1	在立體城市中，引導行人在該處轉換樓層（樓上、地面和地底層）的垂直運輸設施，並提供無障礙設計；
2	作為一個立體的路口，在其旁邊須提供廣場或其他公共空間；
3	一個可讓人舒適地行走、休憩和聚集的空間；及
4	一個在車站前，可視度甚高的開放式地標式空間。

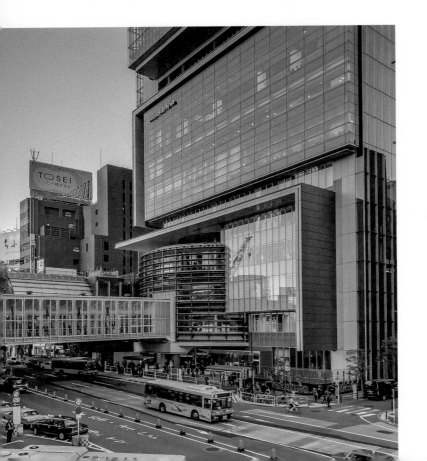

← 澀谷 Hikarie 的環形核心筒

→
澀谷 Stream 核心筒是一幢
獨立玻璃建築

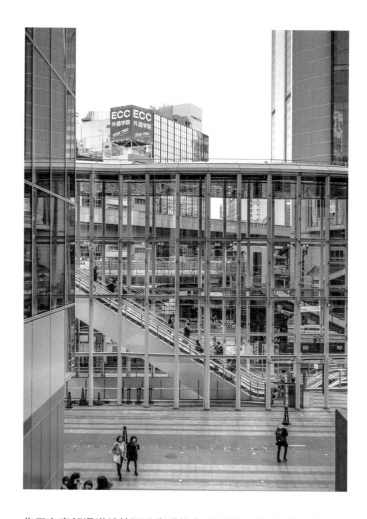

為了在高架通道維持澀谷街道的步行環境,重建後的大樓都會
強調它寬闊和開揚的通道、高樓底的中庭和極通透的外牆等建
築特點,為了定義空間,核心筒的空間甚至會與商場內部分隔
開,而且更強調與室外空間的關係,行人因此更易在城市中辨
別方向、樓層和位置。

| 　核心筒成立體路口　 |

作為地區都市再生的一個先導項目,2012 年開幕的澀谷 Hikarie
是一幢集地下鐵路站出口、百貨店、商場、劇院、寫字樓於一
身的大樓。連接地底的東急鐵路站和地面、天橋層的中庭是一
個貫通地上地下合共六層的環形核心筒空間,圓筒狀的玻璃量

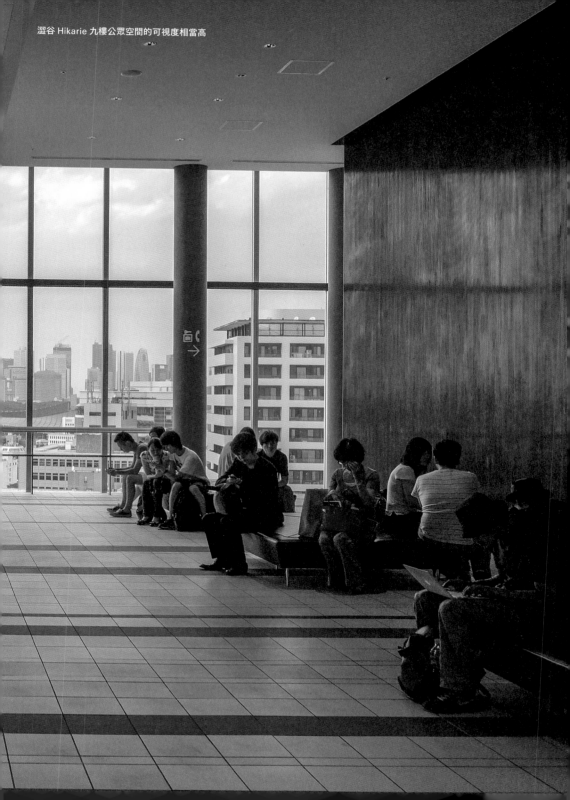

澀谷 Hikarie 九樓公眾空間的可視度相當高

通過澀谷 Hikarie 的高速升降機可從
高層公眾空間直達車站

體被整合到整個建築設計當中。核心筒提供了扶手電梯和升降機，在各層的通道可連接大樓內部（商場和百貨店）、天橋、地面街道、地下街和鐵路站，通過高速升降機更可到達九樓的劇場。又因為中心區的碗狀地形，基本上幾個地面層都可以同時作為某個高度的街道，形成真正含義上的立體城市。

連接澀谷 Hikarie 相鄰的、2019 年開幕的澀谷 Scramble Square 大樓的通道是一條雙層高樓層，全玻璃立面的行人天橋，可直達澀谷 Scramble Square 的玻璃中庭的另一個核心筒位置，並一直向西走到 JR 澀谷站另一端的澀谷 Mark City，在該處四樓最西端到達該處地面的道玄坂。

在澀谷 Scramble Square 的南面，通過首都高速天橋底的行人天橋，是另一個在 2018 年落成的澀谷 Stream 大樓。該處的核心筒則是一幢流線型的獨立玻璃建築，不僅連接地下街和行人

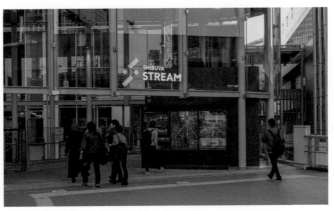

↑
澀谷 Stream 寬闊的商場通道與天橋連接

↓
核心筒提供區內步行地圖

天橋，更在地面與建築項目的一個表演廣場空間整合，使核心筒得以透過連貫而饒富趣味的連接和地標式的建築設計，展現澀谷街頭年輕和喧鬧的魅力。

澀谷新的架空行人網絡，預料能令該區的「行人迷宮」狀況得到重整。而從澀谷的例子，我們看到當地如何犧牲一些珍貴的空間去成就一套相對易明的連接通道，最終對於行人遊走整個中心區域都有所裨益。從他們的地方營造協調會議中，我們更要明白地方營造，和針對個別地區的實際規劃於城市設計的重要性，對比之下，像香港規劃署《香港規劃標準與準則》和《香港城市設計指引》作為「放諸全港而皆準」的空泛指引，則如同設計概論般淪為一紙空談。

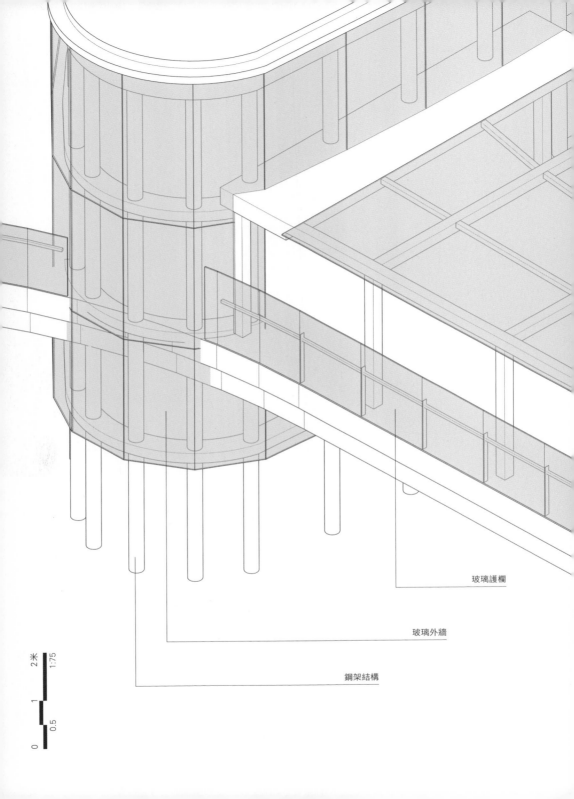

玻璃護欄

玻璃外牆

鋼架結構

2米 1:75
1
0.5
0

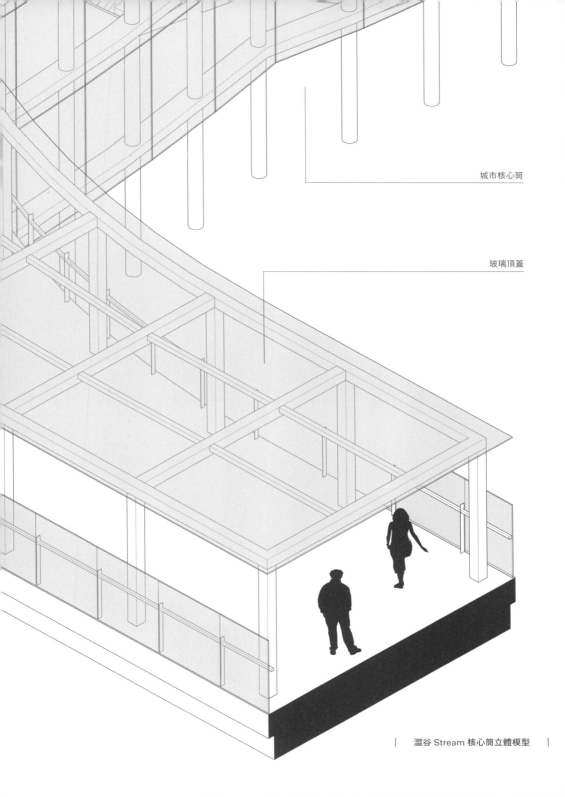

城市核心筒

玻璃頂蓋

澀谷 Stream 核心筒立體模型

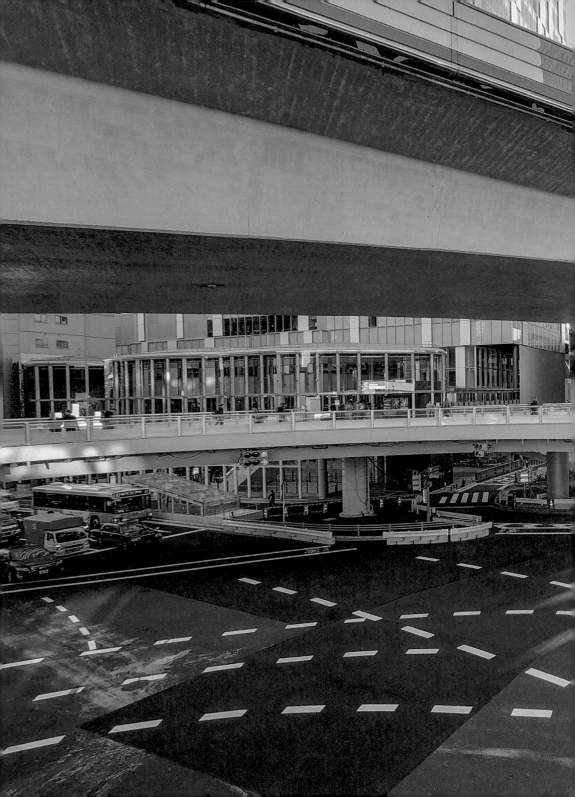

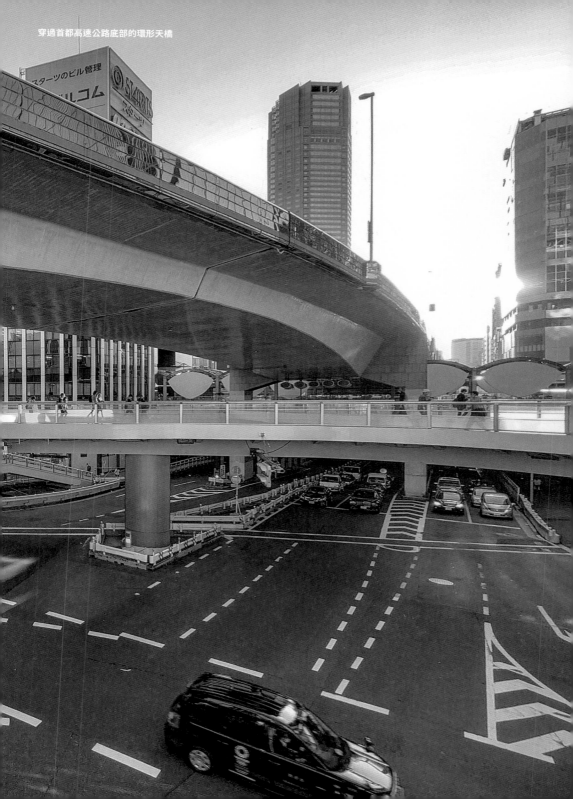

穿過首都高速公路底部的環形天橋

記得筆者在一次九州旅行，在大分縣的大分車站外看到一幅車站藝術，那是由藝術家山口晃製作的「九州鐵道驛中驛外圖」。山口運用了傳統日本技法，繪畫了一幅車站建築的軸測投影透視圖，在一幢糅合了明治時代與傳統日本風格的虛構車站中，人們在結構複雜的大型車站建築中日常活動，他們除了轉乘各樣的交通工具之外，也有一些人在購物、用餐、上課，還有在頂層的溫泉旅館休息。

日本主要城市大概都是這樣：發展完全以車站為中心，倚仗多家鐵路公司的中轉站所帶動的人流，車站建築內不僅有熙來攘往的通勤者，同時還有其他人在穿插做著不同的事情，一如庫哈斯在《癲狂的紐約》中形容的「身處某個樓層，穿起拳套，赤裸地吃著蠔」的情景，建築物單憑外觀已無法斷定那是一幢酒店、商業抑或公共設施，而位於日本大阪車站的「大阪車站城」（Osaka Station City）就是這樣的一個建築群，也是近年日本大型車站重建項目的一個經典案例。

│ 大型建築都市 │

大阪車站位於大阪市北區一個稱為梅田的商業地區，由西日本旅客鐵道株式會社（JR 西日本）經營，自 1901 年起遷至現址服務，當時的梅田地區仍然相當荒蕪，但作為關西的主要城市，充裕的土地意味著極大的發展潛力，這吸引到當時的私營鐵路公司進駐開發。自 1990 年代以來，梅田的鐵路中轉站與商業中心角色已逐漸成形。

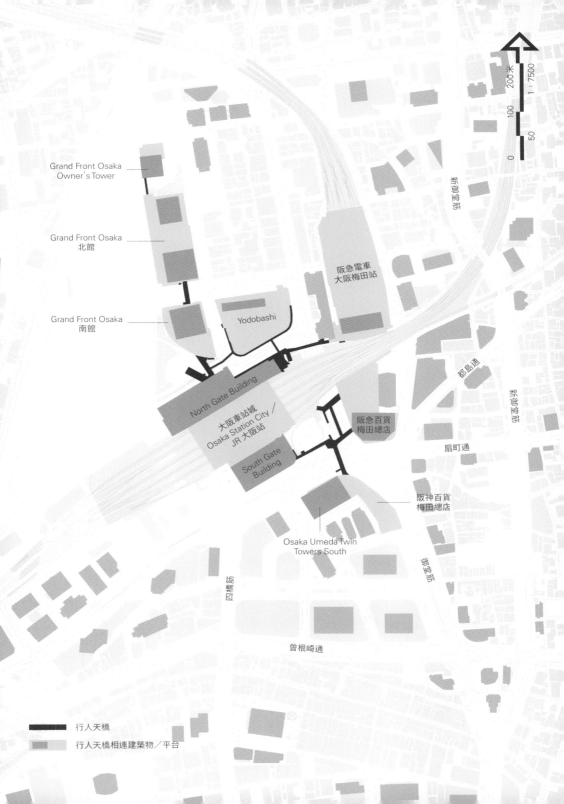

Grand Front Osaka
Owner's Tower

Grand Front Osaka
北館

Grand Front Osaka
南館

Yodobashi

阪急電車
大阪梅田站

North Gate Building

大阪車站城／
Osaka Station City／
JR 大阪站

South Gate
Building

阪急百貨
梅田總店

阪神百貨
梅田總店

Osaka Umeda Twin
Towers South

新御堂筋

都島通

新御堂筋

扇町通

御堂筋

四橋筋

曽根崎通

200米

100

50

0

1：7500

行人天橋

行人天橋相連建築物／平台

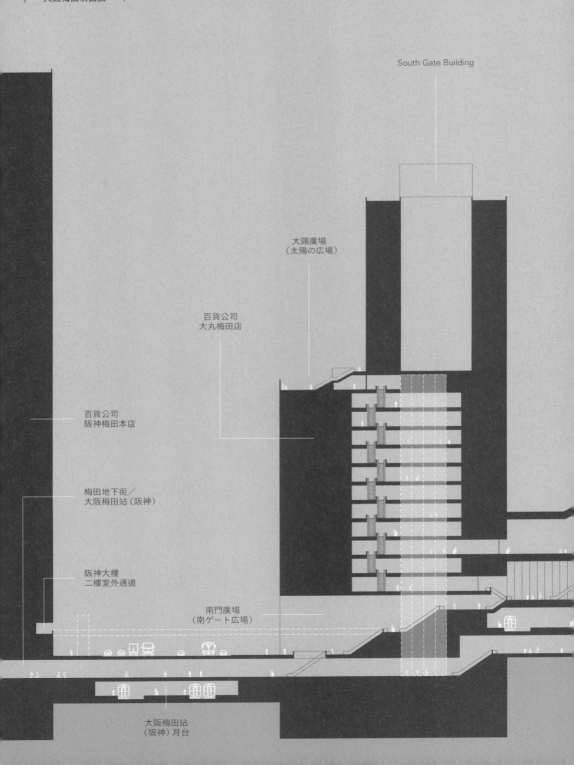

South Gate Building

大陽廣場
（太陽の広場）

百貨公司
大丸梅田店

百貨公司
阪神梅田本店

梅田地下街／
大阪梅田站（阪神）

阪神大樓
二樓室外通道

南門廣場
（南ゲート広場）

大阪梅田站
（阪神）月台

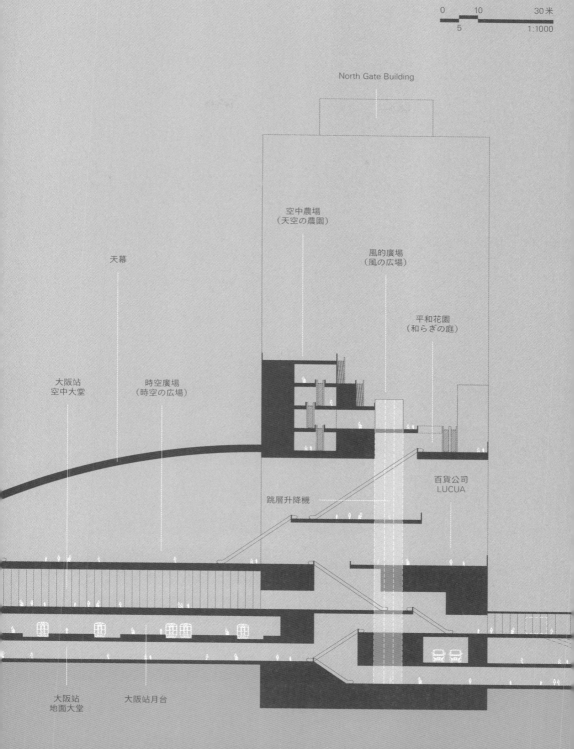

0 10 30米
 5 1:1000

North Gate Building

空中農場
（天空の農園）

風的廣場
（風の広場）

天幕

平和花園
（和らぎの庭）

大阪站
空中大堂

時空廣場
（時空の広場）

百貨公司
LUCUA

跳層升降機

大阪站
地面大堂

大阪站月台

Grand Front Osaka
辦公大樓 A

南館空中花園

梅北廣場
（うめきた広場）

升降機

0 10 30米
 5 1:1000

升降機

Grand Front Osaka
商場南館

Grand Front Osaka
辦公大樓 B

Grand Front Osaka
辦公及酒店大樓 C

Grand Front Osaka
商場北館

北館空中花園

升降機

大阪車站城雙層連接橋立體模型

臨時座椅

（裝置隨時間更換）

地標時鐘

時空廣場

2米　1:75

1

0.5

0

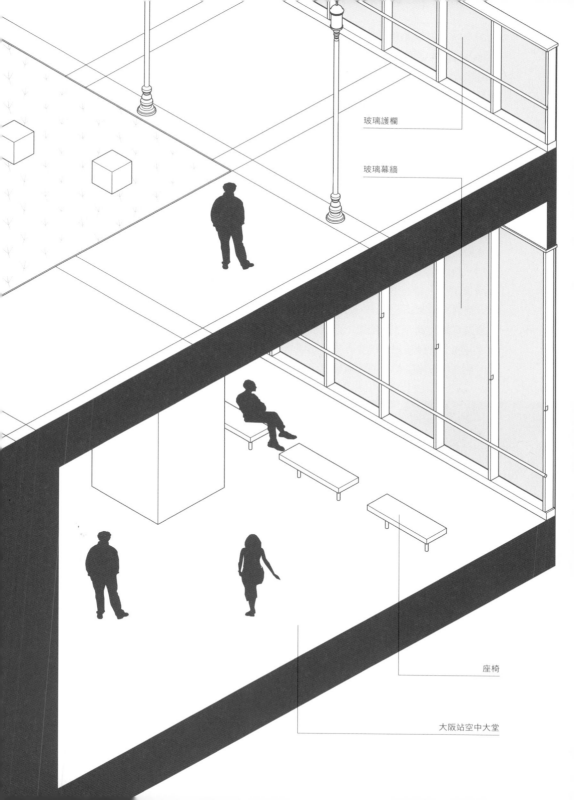

玻璃護欄

玻璃幕牆

座椅

大阪站空中大堂

2002年一次放寬地積比率加速了梅田地區重建，加上2004年梅北一個前貨運車站地皮的大型綜合發展項目啟動，往來梅田各處的行人將會更多，此後區內的一批重建項目中的一大重點就是行人規劃，當時四大發展商（JR西日本、阪急電鐵、阪神電鐵和 Grand Front 大阪 TMO）便組成了針對「大梅田地區」人流改善方案的合作會議，研究區內在地下街、地面與高架通道等各個層面的人流導向，以應付各鐵路公司合共每日近二百五十萬人次的乘客吞吐量。

↓
大阪車站上的雙層連接橋

作為梅田的正中心，2011年擴建完成的大阪車站城是與大阪車站相連的大型商業設施，樓面面積約三十九萬平方米，分為南棟和北棟兩座大樓。兩大樓分別有百貨公司、購物中心、電影院、酒店和辦公大樓等，發展商 JR 西日本特地在兩幢大樓之間加建了一個超大型的天幕，並在天幕下興建了一條寬闊的、橫跨大阪車站全數十一個月台的雙層連接橋：下層是新增的高架車站大堂，上層則是一個公眾活動和休憩用的半開放式廣場空間。此連接橋不但令大阪車站建築群成為一個城市綜合體，更為梅田地區的南北兩端提供了一個重要的連接通道。

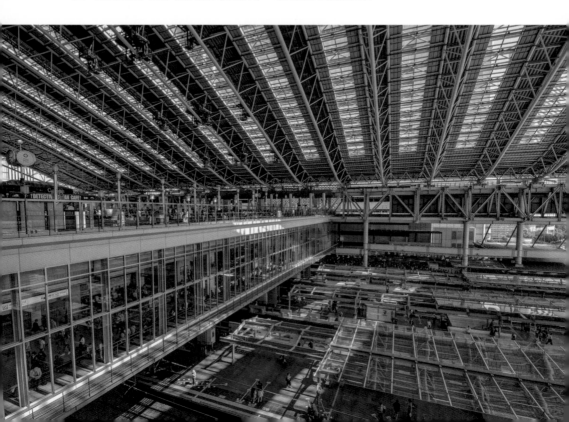

| 空中廣場與垂直街道 |

因應地積比率的放寬,梅田的重建項目需要為區內行人網絡提供新的公共空間,故此大阪車站城在提供商業設施之餘,還建立了多個可聚集人群的廣場空間、空中花園、日式庭園和天空農莊,分佈在地面至十六樓不等,其中最矚目的自然是在雙層連接橋的上層,名為「時空廣場」的空中平台空間,有地標大時鐘、咖啡廳和座椅,而途人也可以在此俯瞰車站月台的風景。

然而空中廣場並非獨立地存在,而是作為整個梅田行人網絡的一部分。正因為大阪車站城有著多功能的複合性,不難想像傳統城市中的規律——街道,會在建築物中得到延伸,產生了所謂「垂直街道」的概念,這些「街道」也不是大樓內部的狹窄空間,而是一些與真實街道同樣寬敞,樓底相當充裕的公眾空間,沿途皆有著開揚的視野,人們在建築中的流動便不自覺地透過一連串的立體「垂直街道」促使人們往更高的樓層走。

有了垂直街道,公共設施出現在大廈十多層以上的情況亦大大增加,此改變令到建築物的垂直運輸(升降機)變得相當重要。畢竟要到達較高的樓層,最大阻力是搭乘升降機的時間,能使大量的人直達某幾個重要樓層的高速升降機,在這便派上用場。在空間的佈局上,扶手電梯和升降機被安排在當眼處,行人上落點相當清晰,當然這亦意味著需要大量的空間去構建通道。

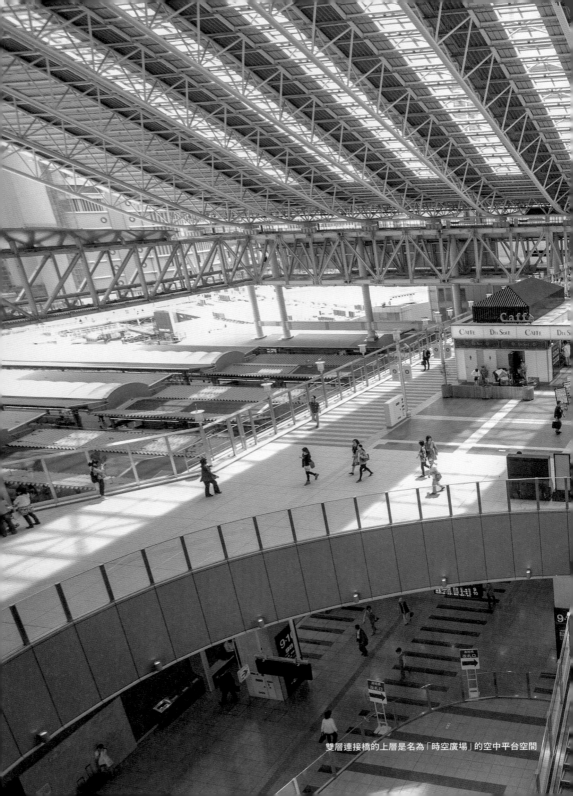

雙層連接橋的上層是名為「時空廣場」的空中平台空間

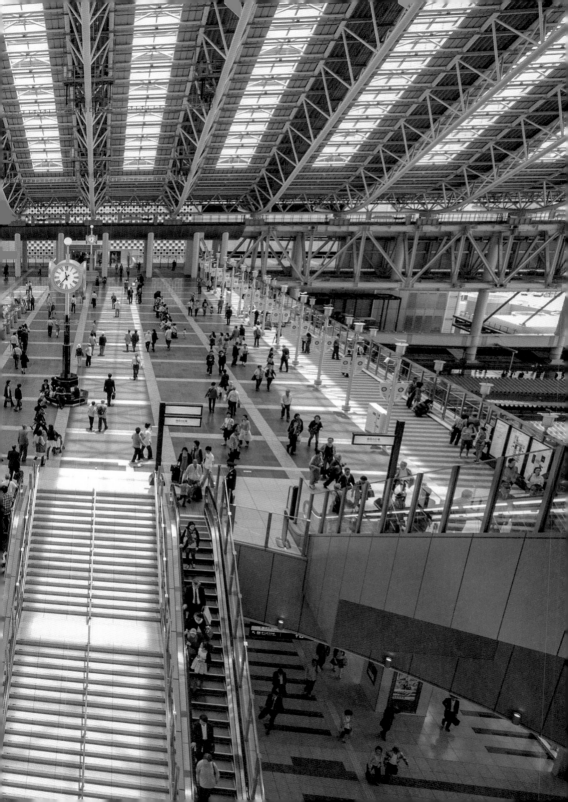

同時，位於垂直街道的較高層空間一般都有大型幕牆玻璃，除了可作觀景用，更是行人辨別方向的重要工具，有了這些視覺連接，能令行人即使身處於室內空間，也能感受到有如室外街道的公共性，哪怕這些地方其實只是半公共空間（Quasi-public Space）。而在日本其他地方也有類似的車站建築，如大阪阿倍野 Harukas、東京澀谷 Hikarie 等，皆有透過高速電梯、寬闊的扶手電梯空間和走廊，以及開闊的視野來達致高層空間的公共性。

大阪梅田的重建密度提升，促使了業主發展高架行人通道和空中廣場，形成了當區透過大型建築所構建的多層城市概念。透過重建項目，梅田的行人網絡正在往高空擴展，不讓四通八達的梅田地下街專美。得到大阪車站城駁通了梅田以北地區，梅北第一期綜合商住發展計劃 Grand Front Osaka 率先在 2013

←
Grand Front Osaka 的天橋和觀景升降機構成立體行人空間

年開幕，其商場部分與大阪車站城連通。在此，行人天橋網絡一直向東伸延至阪急電車站，而西面則會隨著梅北第二期發展計劃預計在2024年落成而令高架通道網繼續西延。

另一邊廂，隨著大阪車站南面的阪神大廈重建一期（阪神百貨店）在2018年落成，其建築的二樓外圍一道有蓋行人通道亦已開放，用以連通地面和地下街兩個樓層，通道外是一條新建的行人天橋，連接大阪車站城和阪急百貨大廈，形成一個具連貫性、易於行走的高架通勤步行網。

不過，高架網絡的擴展其實亦面對不少挑戰，尤其所謂垂直街道通常只有相對單一的指向性，若往後的建設無意拓展行人天橋網絡，這些高架通道便會變成只是某幾個定點的行人輸送帶，有違街道應有的定義和角色。幸而，我們在梅田還是能行得到愜意的地面街道，畢竟梅田當初興建地下街和行人天橋並非僅為達致人車分隔的效果，而是為了打通因大型車站所造成的道路和鐵路的巨型屏障，因而打造天橋、街道和地下街三層通道分流，並接駁分佈在三層的鐵路站。我們又能否從大阪車站城的「破壁」方式得到一點啟示？

↑
時空廣場面向北棟的購物商場

基於前面章節的論述，我們試圖建立一些天橋設計的概念原型以供參考，然而歷史告訴我們，天橋的使用情況與城市的發展方向和步伐息息相關，且當前世界趨勢也是朝著向減車和無車的方向邁進，非但「還路於民」，汽車甚至要轉到地底通行，這種結構性的改變相信又會為未來城市帶來一番新的景象。天橋以外，似乎還有其他替代方案。

在前面的章節，我們走訪了香港各區的行人天橋網絡的歷史長廊和現況，也認識到一些跳出框框和仔細規劃的外地城市設計案例，接下來，我們會作一個簡單的研究，想像當城市中某些地方確實需要行人天橋跨越障礙和輔助過路時，天橋在未來城市設計和規劃上可以擔綱的角色，並為此描繪了一系列的概念原型。

在以下的概念原型中，有一類是強調分層和空間的互動（地面、天橋、隧道和建築），而另一類則著眼於天橋上的用途和設計。這些概念原型大部分是基於前面章節的案例中的一些元素，故此也可算是現實與假想之間的另一種詮釋。

| 分層和空間的互動 |

丹麥建築師蓋爾（Jan Gehl）說：「人會以最自然的方式橫過馬路，避開繞道、障礙、階梯及梯級，並選擇以最直接的方法步行前往目的地。」行人天橋作為地面以外的通道，往往與地面空間存在很大的割裂，要通過樓梯、扶梯、升降機等媒介作連接，這都是具重複性和令人煩厭的體驗。原型一便嘗試透過階

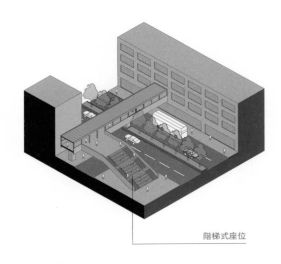

階梯式座位

←
原型一

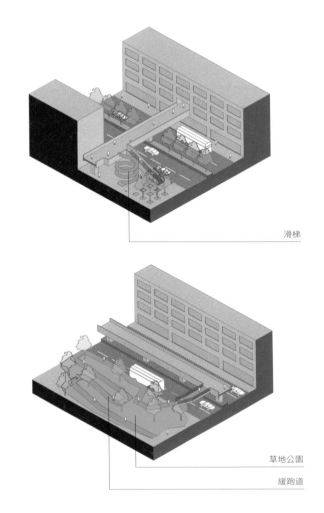

滑梯

草地公園

緩跑道

梯式座位（像沙田的百步梯和荃灣的西樓角花園）的額外空間介入，以緩解樓層轉換時的沉悶感覺；原型二以更具玩味的滑梯，把城市變成一個遊樂場。

原型三結合了城市的地勢變化，將山坡的緩跑道連上天橋，雖然看起來不如樓梯般快捷和直接，但卻紓緩了上落樓梯時的吃力和急促的高度變化，事實上灣仔的添馬公園面向政府總部一端也是拉成了一個輕微傾斜和畢直的草地公園。不過上述的三個概念原型對地面空間都有一定需求，如階梯看台之下必然是一個可供表演和活動的場所，而滑梯必然是面向休憩空間，而不是繁忙的街道。

接下來都是和建築產生互動的例子。原型四將建築物平台花園或廣場空間連接到行人天橋，使其成為一個無間斷的高架行人專用空間；一般而言，這些平台廣場都會與建築物的入口相連（像屯門文娛廣場和中環交易廣場花園平台）。除了同層連接，其實也可以如原型五般透過行人天橋往建築物更高樓層延伸（如大阪車站城），辦法和由地面引導行人到建築之上基本上是一樣的。

從澀谷的「城市核心筒」概念，我們看到像原型六般利用一個中庭式的室內空間，將分層通道的行人集中到一個空間上落的方法，惟核心筒的使用需經過詳細的區域整體規劃，和需具備有多個核心筒，才能方便行人選擇路徑和轉換樓層。

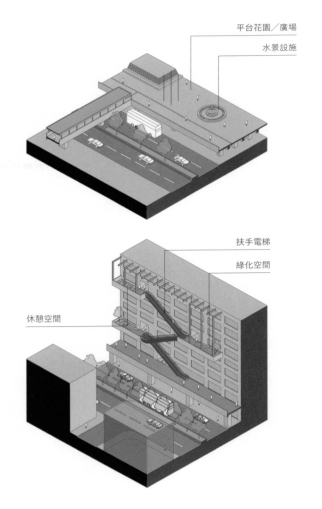

平台花園／廣場

水景設施

扶手電梯

綠化空間

休憩空間

↑
原型四

↓
原型五

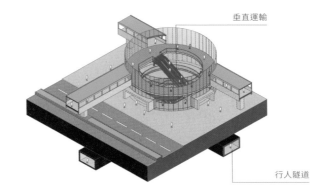

垂直運輸

行人隧道

| 橋上的用途和設計 |

長久以來，行人天橋都是給人刻板、沉悶和冗長的印象，尤其當行人天橋愈建愈長，天橋內部的重複和虛空感實在令人透不過氣，也毫無停下駐足的理由。城市中的公共空間本來就匱乏，當地面空間因汽車和各種理由不敷應用時，興建第二層空間實屬無可奈何之舉，然而，規劃者卻甚少將這一樓層看待成新的地面，忽略了天橋在疏導交通以外，於建築和城市設計上的意義。

在香港的鬧市中踏單車，只能選擇街道，惟路面沒有單車專用通道，而車輛又通常對騎乘者不會特別友善，在此情況下，像原型七在行人天橋上設置單車徑也是可取之處。世界各地有不少純單車專用的天橋，或行人和單車共用天橋的例子，在香港的新市鎮（如元朗、東涌）也可見其蹤影。

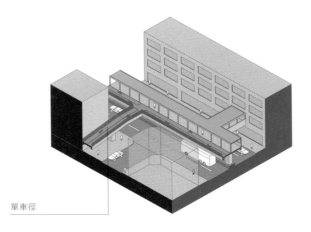

單車徑

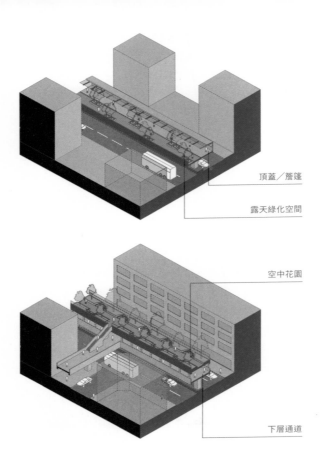

頂蓋／簷篷

露天綠化空間

空中花園

下層通道

在香港無論行人天橋有多闊，都會覆上一塊頂蓋作遮陽擋雨之用，基於地方氣候確實有它設計上的需要，故此像紐約高線公園的架空公園在香港較為少見，但亦多得這些外國的成功案例，令本地也開始考慮利用園景平台作為連接用途，如灣仔北海濱的園景平台。原型八展示了將較為闊落的行人天橋（可想像成旺角道行人天橋）的頂蓋揭開，使天橋的一半空間成為休憩空間，以及給予行人曬太陽的機會。或再進取一點，如原型九般在頂蓋之上額外再加建一個園景平台，如此一來便可在不阻礙人流的情況下，給人有在鬧市中喘息的空間。

相較於原型四的連接平台廣場，原型十則是令天橋本身成為廣場，可作為市集、表演場地等用途。位於慈雲山中心五樓的廣場天橋也是採用類似設計。而在日本，利用天橋廣場連結車站和附近建築物的例子亦比比皆是。

最後，街道環境可否複製到行人天橋之上？天橋上可否有街舖？從荃灣和沙田的新市鎮例子已可證明是可行且成功的，只是基於管理上的考慮而在近年少有再採用，令社區完全變成了內向型的商場城市，像原型十一的這種空間能得享避開車輛的優勢，行人可在橋上的「街道」漫步，甚至可加入咖啡店的室外座位，發揮這幅「新地面」的更多可能性。

文章開頭提過天橋是輔助行人跨越障礙的一種方式，而正正是「輔助」這二字，確立了我們「天橋不應取代地面街道和過路處」的論述，因此，上述的所有概念原型，並非用來引證建造天橋的必要性，而是在必須建橋的情況下，規劃和設計者可採取怎樣的手法，令天橋成為城市空間的其中一種設計元素。事實上更多時候，美化地面街道反而是最簡單、最經濟的方式，關於這一點，在後面的篇章會繼續闡釋。

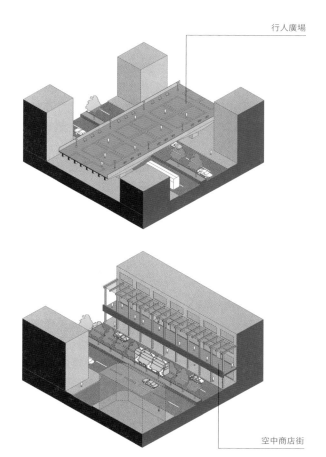

行人廣場

空中商店街

↑
原型十

↓
原型十一

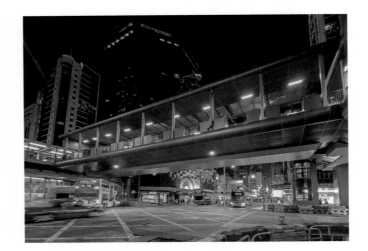

6.2 | 天橋無用武之地？

2020年4月18日凌晨，橫跨彌敦道的旺角道行人天橋的橋身組件被運抵現場，工程人員利用大型吊臂車將橋身組件吊起，並且安裝到路口兩側的連接點結構，當晚吸引了不少市民到場圍觀，見證首條橫跨彌敦道的行人天橋的誕生過程。

雖然香港是個「千橋之城」，興建天橋已經是平常事，但在鬧市舊區中的一個繁忙路口，和四周的民居僅約十米的距離內施工，也算別有一番風景。然而當旺角鬧市有人漏夜架起天橋，在另一邊廂的深水埗欽州街及昌新里交界，封閉多時的昌新里行人天橋則在一年後的2021年5月16日凌晨由承建商封路，開展拆卸工程。

架設行人天橋的背後，肯定是出於規劃者「人車分隔」的思維和交通規劃上的考量，換句話說，一條行人天橋哪怕再少人用，一旦拆卸就總會影響到一小撮人的利益。那麼，到底出於甚麼原因驅使政府決定拆卸行人設施？香港自1960年代起開始興建行人天橋，今日觀察，這些天橋是否真的做到便民，又是否如想像般受歡迎？

| 審計署署長報告書 |

審計署曾在2007年10月發表的《審計署署長第四十九號報告書》中，發表題為「設置行人天橋及行人隧道」的帳目審核，當時署方檢視了一系列使用率偏低的行人天橋和隧道（統稱分層過路設施），它們即使在人跡罕至的情況下，政府仍須為它們支出龐大的維修費用。然後在2010年3月發表的《審計署署長第五十四號報告書》中，署方再度以「建造行人過路設施」為題，繼續跟進分層過路設施的使用情況。上述審計報告距今雖時隔多年，但當中所提到的重點，對討論天橋與城市發展的關係仍然適用。

審計署在《第四十九號報告書》中指出，分層過路設施雖然較能保障行人安全，但額外上落的路程卻會令部分行人卻步。報告引述政府統計處在2003年進行的一項調查中，超過七成受

訪者傾向於地面過路處（包括設有交通燈、斑馬線和行人輔助線的過路處）的行人過路方式，由於分層過路設施無論在建造和保養方面皆所費不菲，故此審計署認為運輸署必須監察設施的使用率，並且檢討使用率低的原因。

為此，審計署選取了若干使用率似乎偏低的行人天橋和隧道作審查，包括上述的深水埗昌新里行人天橋，和分別位於港島東區、天水圍和九龍塘等地的多條行人天橋，並歸納出它們使用率低的以下理由：

1 | 設施不便行人使用，或附近已設有地面過路處；
2 | 設施連接未發展土地；及
3 | 行人天橋的其中一段橋面已經拆卸，即一些分支路段已不再通行。

由此可知，行人天橋的使用率與其周遭環境的變化不無關係，也就是與城市的發展步伐有關聯。

| 與公路訣別的昌新里 |

深水埗昌新里行人天橋是附近已設地面過路處的一個典型例子，那到底是先有橋還是先有地面過路處？翻查資料，於1990年建成的昌新里行人天橋，當時是為了配合南昌邨在1989年入伙，並紓緩西九龍走廊在欽州街出口的交通壓力而建，故此天橋包含了橫跨欽州街的一段，和橫跨西九龍走廊出口，通往深水埗碼頭的另一段，並且在欽州街的兩旁行人路上，設有供上落天橋的樓梯和迴旋式斜路。

然而，隨著機場核心項目中的西九龍填海計劃落實，深水埗碼頭在兩年後的1992年便已停用，及後為了興建富昌邨，西九龍走廊的欽州街出口到1998年亦停用，公路出口處後來演變成通往富昌邨的行人通道，也因此出現了行人天橋橫跨行人通道的不合理情景。

在十年不到的時間，天橋所在的地區起了翻天覆地的變化，昌新里行人天橋亦已經完全沒有存在意義，公路出口取消意味著車流減少，地面過路處得以設立，長年的使用率低下，行人天

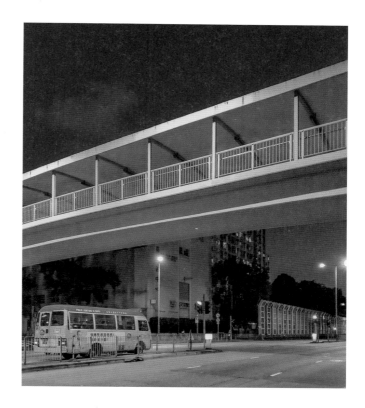

橋終成為了露宿者的聚居地，甚至在通道上堆放雜物，影響環
境衛生，甚至在 2015 年發生火警，直到政府正式將天橋的全
部入口封閉，並於 2021 年拆卸。此外，路政署亦計劃將西九
龍走廊欽州街出口殘存的行車斜道拆卸，並且將斜道所在的休
憩用地（現時並無休憩功能）興建地下智能停車場，不過此舉
會否又導致昌新里的路口重新帶來車流，則暫未可知。

| 英皇道上，天橋處處 |

沿港島東區英皇道走，可見有不少行人天橋，分別在：福元街、
北角道、糖水道、電照街、渣華道、太古坊、芬尼街、濱海街、
柏架山道及太古城道交界，合共十條天橋。再往東行的筲箕灣
道及柴灣道亦有多條行人天橋，連同英皇道，上述三條街道形
成了港島東區的主要道路命脈。

英皇道的行人天橋，除了連接太古坊的一條之外，其餘俱修建
於 1984 至 1988 年間，時間點與地鐵港島綫及東區走廊（銅鑼

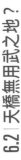

灣至太古城段）的通車年份相若，其中在炮台山站（福元街）
及鰂魚涌站（芬尼街）均各建有一條天橋，十條天橋中又有七
條與電車站相連，顯示行人天橋是為了完善區內交通系統而建
造的。

作為港島東曾經唯一的主要幹道，英皇道經常嚴重塞車，這令
在沿途設立地面過路處有一定困難，交通擠塞問題隨著東區走
廊（銅鑼灣至太古城段）於 1984 年通車後得到紓緩，《工商日
報》在 1984 年 6 月 10 日以「東區走廊通車後，英皇道路路暢
通」為題報導，形容英皇道作為北角的大動脈已告暢通無阻，

惟此情況並無剎停已落實的行人天橋建造，反而一些行人為逞一時之快而亂過馬路，令街道險象環生，最終促使政府重新審視在英皇道設立地面過路處的可行性。《第四十九號報告書》便記載了在渣華道和糖水道兩條天橋旁邊，分別在1987年和1993年設立了地面過路處。

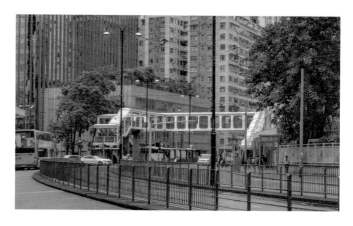

↑
英皇道／渣華道行人天橋

↓
英皇道／柏架山道行人天橋

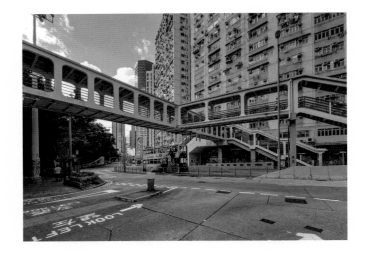

過往這些天橋一般只設有樓梯，並未有要照顧老弱及傷健人士的使用，加上行人在有選擇的情形下，除非刻意要避開車輛，否則寧可花點時間等候交通燈也未必會走上走落，直接影響了該批行人天橋的使用率。1996年《殘疾歧視條例》生效，分層行人通道亦屬於該條例管制的設施，此後若要維持行人天橋的運作，當局還要分批為已建成的天橋加裝升降機，變相用上更多開支。

從英皇道的例子可見，行人天橋作為地區的交通疏導措施而生，卻在城市發展的過程中，受到更廣域的交通規劃所影響，改變了行人的步行習慣，令天橋遭到棄用，其中糖水道的行人天橋更一度成為了露宿者的住所兼置物場，放置大量廢物及舊傢具。天橋在2020年曾發生過大火，令政府決定封閉天橋，並開始研究拆卸的可行性，而這亦足以證明，在地面行人交通未有充分規劃前便先建天橋，最終有可能令所建之橋得物無所用。

| 天橋也需「跑數」？ |

《第四十九號報告書》又審視了另一組在天水圍近濕地公園，橫跨天葵路及濕地公園路的行人天橋，該橋建於2001年，在鋪設濕地公園路時同期建造，該處附近當時仍為未發展地區，天橋所通往的天水圍第115區及第112區（今住宅項目 Wetland Seasons Park 及 Wetland Seasons Bay）當時在土地用途上仍

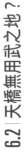

未有定案，即使到香港濕地公園在 2006 年開幕，該橋亦非前往公園的主要途徑，於是出現了鄰近土地未發展前便已建造行人天橋的情況，此不但令天橋提早產生保養支出，同時亦有可能無法配合日後土地使用者的步行習慣。為此，審計署便建議政府在設置分層過路處的時間應與土地發展日程配合，甚至考慮規定由發展商興建該等設施，此建議亦獲得運輸署、路政署和土木工程拓展署的同意。

報告書接著又提到一條在九龍塘連接香港浸會大學善衡校園及逸夫校園的聯合道行人天橋，該橋是批出大學用地的條款之一，在天橋建造前，聯合道在附近已設有地面過路處。天橋於 1998 年落成後，運輸署以天橋未必能方便大學以外的行人使用為理由保留了地面過路處，惟此舉卻由大學一方去信政府作出反對，又在 2000 年代舉辦過校內活動，通過記分和獎勵制鼓勵師生使用天橋。

由於該段聯合道屬於上坡道，聯合道行人天橋的上落點正是處於地勢較高的位置，從地政總署的地形圖資料估計，原有地面過路處和天橋上落點的高差大約四米，而上落點又離橋面大約五米，也就是說如要選擇利用天橋過路，就要先攀登九米（約三層樓）的高度，天橋的使用率低實屬理所當然。而校方卻試圖消滅受歡迎的過路方式，背後雖有保障行人安全的理由，但更多是為了推高先天條件不足的行人天橋的使用率，乃是本末倒置，審計署在報告書續為鼓勵行人使用該天橋護航，如同為天橋的使用率「跑數」，未免令人啼笑皆非。

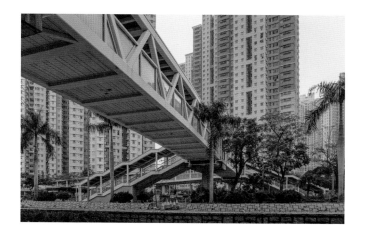

→
濕地公園路／天瑞路行人
天橋

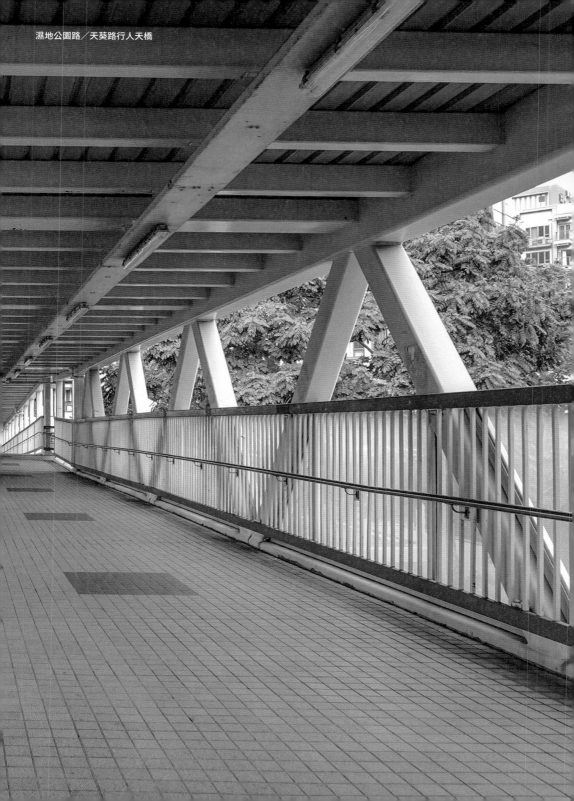
濕地公園路／天葵路行人天橋

審計署在完成 2010 年的《第五十四號報告書》後便再無跟進興建行人天橋的議題，此後的土地發展就更倚賴透過地契條款去執行分層通道的建造，私人發展項目需得到地政總署署長的滿意才算真正完工，故發展時差的問題似乎已有所改善。直至 2016 年的《第六十六號報告書》中，才就分層行人通道加裝無障礙通道設施一事作出審核，這正是回應了殘疾歧視條例生效後，政府自 2012 年起的「人人暢道通行」計劃下，加裝升降機所產生的額外支出。

要知道，建橋容易拆橋難，哪怕每日只有數人使用，當局也很難抹殺他們的既得利益。建造天橋所需要的橋墩、樓梯、升降機皆會佔用大量地面空間，更會減低美化和改良地面行人環境的機會。藉著英皇道的案例，未來將有更多道路基建投入服務（如中九龍幹線），一些新發展區的開發亦如箭在弦，屆時我們的城市又會再度發生變化，城市中的天橋會否重蹈覆轍，變成無用武之地，值得大家深思，還是我們應當重新思考，城市空間與市民日常生活的關係，將更人性化的城市設計重新帶回地面？

↑
九龍塘聯合道行人天橋

↓
聯合道及聯福道過路處設有
行人天橋指示牌

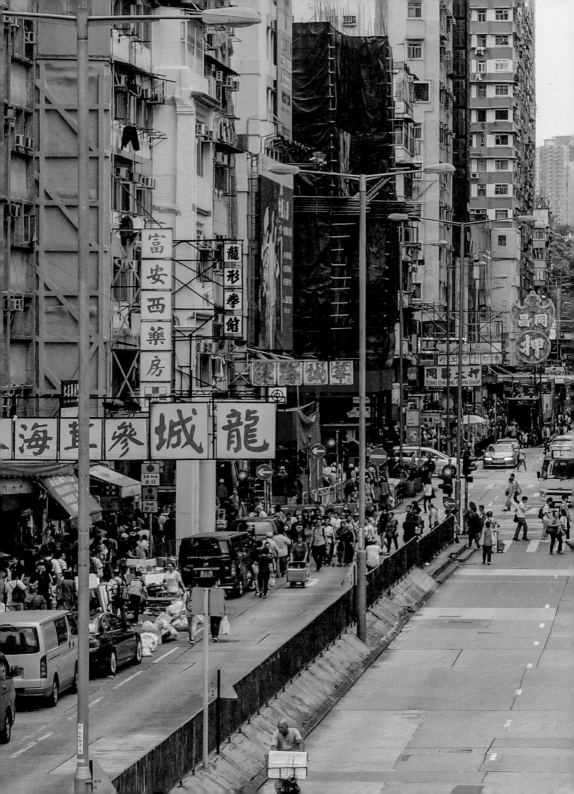

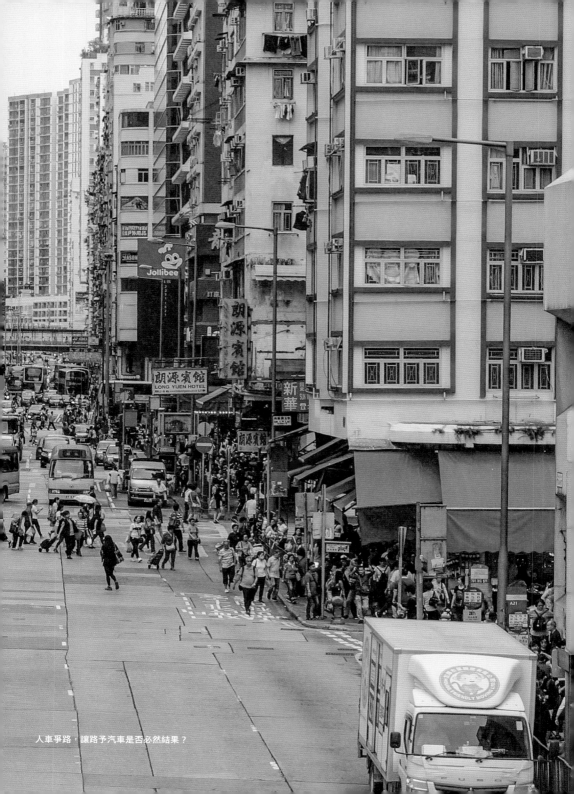

人車爭路，讓路予汽車是否必然結果？

現代都市發展過分偏重汽車，令城市空間和街道彷彿只遷就車輛的行駛，行車道動輒有三、四線寬，將行人空間進一步擠壓。我們的城市正是為了遷就不斷增加的汽車而絞盡腦汁，不惜將行人送上二樓，天橋便由起初作為行人過路的輔助性產物，慢慢成為了行人的主要通道。

世界上不少城市雖然也有利用行人天橋作為交通設施的做法，但較多情況是會用於橫跨鐵路、高速公路、河道等，當過了現代城市的萌芽期和二次大戰後，除了一些亞洲城市外，大部份西方城市都受制於人口密度不足而沒再追求多層城市模式，而且很早就察覺到汽車過剩對城市是弊多於利，為了改善社區的暢達性，還是從地面環境著手，惟街道空間始終有限，改善措施便成了行車線和行人路之間的爭奪戰。

| 哥本哈根的四十年磨練 |

丹麥首都哥本哈根未必是景點最吸引的城市，但它以人為本的城市設計和政策，一直都為人所樂道，每當提到全球易行城市的代表，哥本哈根總會位列前茅。位於市中心一條長達一點一五公里的街道——斯楚格街（Strøget）更是行人專用區（或稱步行街）改劃的一個劃時代的例子。然而，哥本哈根亦如同不少現代城市般，有著充斥私家車的過去，直到 1962 年，當地政府才開始以試驗形式，將斯楚格街改劃為步行街。

是次試驗引起了當時公眾很多爭議：有人認為丹麥人不像意大利人般喜愛上街、步行街無法在冰冷的北歐地區實行、趕走車子等同於趕走了顧客和營商機會云云。另外，亦有反對改劃計劃的駕駛者特地駕車前往斯楚格街附近鳴笛作出滋擾，而致力推動斯楚格街步行街化計劃的市長阿弗雷德（Alfred Wassard）甚至收過死亡恐嚇。惟實驗證明，行人專區的改劃令城市空間質素大大提升，不但能吸引當地人走到戶外，將公共空間變成了市民的社區生活場所，且亦吸引到更多行人光顧斯楚格街的商店。

很快，當局便在兩年後的 1964 年將斯楚格街行人專用措施恆常化，逐漸將路中心的柏油路面和路壆移除，並鋪上令行人更感舒適暖和的地磚，其中步行街所途經的阿瑪廣場（Amagertorv）的地磚，就是在 1993 年由丹麥藝術家諾格（Bjørn Nørgaard）重新設計，至今仍是當地舉辦活動和市集的地方。哥本哈根市中心的步行街計劃也在此後逐步擴展到其他街道和海濱空間，由原來斯楚格街的一點五八萬平方米範圍，增加到後來的超過十萬平方米。

推動哥本哈根行人專用化的幕後人物：丹麥建築師和城市設計師蓋爾（Jan Gehl），便是自 1962 年起在斯楚格街進行過無數次的觀察和記錄。他提出一個熱鬧活潑的城市理應是人們可以在建築物之間活動（Life between Buildings，意指街道和公共空間），他的研究後來成為了哥本哈根政府實施行人和單車友善城市政策的有力根據，其以人為本的概念更被輸出到全球各地的城市，包括墨爾本和紐約等地的行人專用區政策。

從哥本哈根的案例可見，其行人和單車友善政策也絕非一步到位，由一個汽車城市改變為行人城市，中間花了超過四十年光景去逐步試驗和推行，令市民意識到步行並非一件沉悶的事，一步的去改變市民對城市的看法，而有了丹麥的前車之鑑，為了增加行人空間而刪減行車線便不再是天方夜譚。

| 墨爾本易行市中心 |

澳洲墨爾本的案例是蓋爾其中一個較為著名的「哥本哈根式」輸出。蓋爾在 1976 年造訪墨爾本時形容那是個相當差勁的城市，到晚間更是個死城。當時墨爾本在規劃上可以說是採放任態度，直至 1985 年當地政府才推出它的重建策略藍圖。市政府在 1993 年邀請了蓋爾到訪墨爾本，研究當地的公共空間和公眾活動情況，次年他和市政府發表了《人們的場所：墨爾本 1994》（Places for People: Melbourne City 1994）報告。

蓋爾在報告中提出將斯旺斯頓街（Swanston Street）和伯克街（Bourke Street）發展成為重點的步行街道，並擴闊其他市中心街道的行人路；而為達致市民更多的戶外生活，蓋爾又建議將街道的店面延伸至後巷小徑、重新設計斯旺斯頓街旁的城市廣場（City Square）、設立餐廳和咖啡店的戶外用餐空間等，令市民在城市中的活動可延伸至晚上。墨爾本市中心在此之後的發展基本上是以蓋爾的 1994 年報告為基礎，到十年後的 2004 年，蓋爾和他的團隊再度被邀請更新當地的公共空間發展藍圖，在此次的調查中，所錄得的行人流量有顯著的增

←
墨爾本斯旺斯頓街

長，平日夜間的主要街道流量更是倍增，其他十年前所提出的
發展方向亦再次獲得肯定。

當地針對行人的發展策略在於減低汽車進入市中心的機會，並
且利用擴闊行人路、增設座椅、活化後巷成餐飲和購物街、美
化廣場空間等，令行人得以分流，不但讓行人感到舒適，更令
他們有逗留的機會，而非只是匆匆而過，難怪墨爾本多年榮登
「經濟學人智庫」的十大宜居城市排行榜，更在 2011 至 2017 年
間連續七年位列榜首。

京都還路於民

在日本京都，四條通是橫貫市中心的一條熱鬧大街，過去經常出現人車爭路和交通擠塞等問題，而當地市政府所採取的措施並非興建行人天橋，將行人趕走，而是反其道而行，以刪減行車線的形式將行人路擴闊，將原來的四線行車改為兩線，是為「四條通行人道拓寬計劃」，結果四條通非但人流更多，車流也更順暢。

四條通是京都市內一條東西向的商業大街，東起八坂神社，西迄松尾大社，其當中與河原町通的交匯點更是最重要的商業購物區和旅遊熱點。2001 年，京都市在市民參與下制定了《京都市基本計劃》，提出「散步之城·京都」，目標是擺脫以車為本的市區環境。在四條通居民的要求下，市政府便在 2005 年與他們展開了十年的四條通改造計劃，將長約一點一公里的川端通至烏丸通路段進行了四項改造：擴闊行人路、整合巴士站、設置停車處和的士站，其周邊一些道路亦作出了相應的修改，如增加分流車輛的方向路牌。

<div style="writing-mode: vertical">

6.3 | 踏入減車和無車世代

</div>

↑
京都四條通（翁栢堅攝）

→
京都四條通（翁栢堅攝）

整項改造計劃在 2015 年完成，經改造後的四條通，行人徑由原來每邊約三點五米擴闊至約四點二米，也重鋪了地磚，部分過路處更因行車線的收窄而令行人徑增加至每邊約六點五米闊，而經整合的巴士站亦因利用了被減去的行車線作為乘客候車空間，令行人環境更為暢通無阻。

至於馬路則由原來的雙向雙線行車，大部分改成雙向單線行車，只在部分左轉的路口設有專用行車線，路中心的分隔線加闊了以方便緊急車輛，路邊新設的士站及停車處，亦令的士及其他車輛都不能再隨街亂泊；又因街道分流後，令進入四條通的車輛減少，行車線的減少，令駕駛者如非必要都不會進入該段四條通，最終令車流更加暢順，人流亦大為增加，促進了當區的商業活動。

可見，要應付城市中的交通問題，並不只有廣建道路一途，畢竟每一台車輛所承載的人數，肯定遠不比公共交通、單車和步行多，再多的道路也應付不了只求一時方便的駕駛者。或許你會認為京都作為歷史古城是個異數，才會產生不鼓勵驅車駛進市中心的政策；但在日本的另一端，街邊小店、工作坊和單車徑同樣出現在首都街頭，那就是東京虎之門的新虎通。

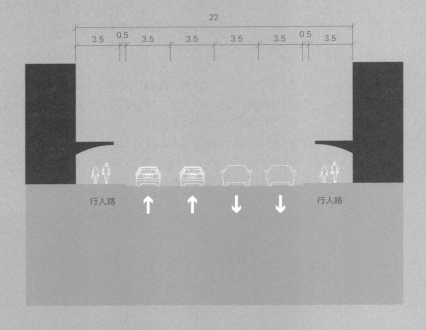

行人路

行人路

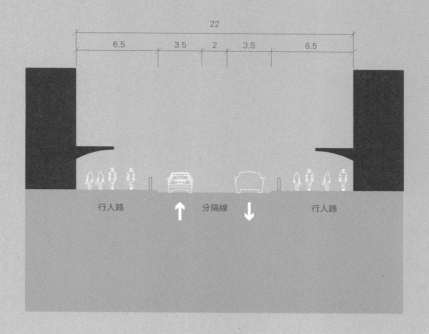

←
虎之門新虎通（詹苂諾攝）

| 遷出公路令街道重生：東京新虎通 |

隨著東京環狀二號線虎之門段的地底化，當區的街道亦進行了更新：擴闊行人道、增設單車徑和廣植樹木，更在2013年命名為「新虎通」，目標是發展成為「東京的香榭麗舍大道」。新虎通全長一點三五公里，位於虎之門和新橋之間，是一條東西向的大馬路，途經「虎之門之丘」大廈，環狀二號線的地底隧道入口就設於大廈的底部，而新虎通就是以虎之門之丘為中心，分成東、西兩個部分。

新虎通的東部屬於地底隧道的上蓋，因此留有相當充裕的地面空間，除了街道兩旁大廈設有地面商舖外，更在兩側各十三米寬的行人路上設置多家小型咖啡店、商店及開放式座椅等；而近車路的位置則增設了單車徑和綠化，令行人徑成為宜靜宜動的行人活動空間。至於新虎通的西部，由於屬於環狀二號線的一部分，故此行人路並沒有特別加闊，只增設了單車徑和綠化區。

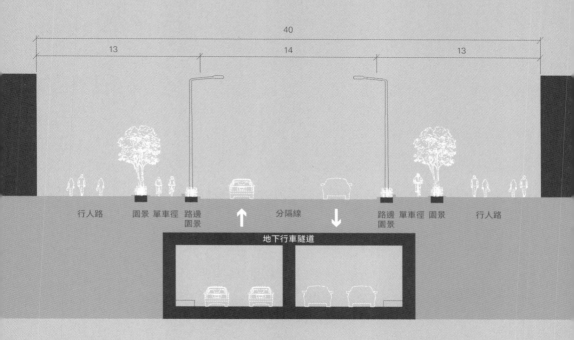

40

13　　　　　　14　　　　　　13

行人路　　圍景　單車徑　路邊　　↑　　分隔線　　↓　　路邊　單車徑　圍景　　行人路
　　　　　　　　　　圍景　　　　　　　　　　　　　圍景

地下行車隧道

新虎通街道切面圖

6.3｜踏入減車和無車世代

為了有效管理街道，「新虎通區域管理委員會」在2014年成立，而為了創建新虎通獨特的城市景觀，委員會與當地人和行政部門合作訂立了《新虎通景觀準則指引》，以控制街道空間（包括行人徑）的設計、兩旁的建築在高層和低層的用途、室外傢俬、廣告牌等城市設計參數，所有發展計劃都需向委員會申請及進行諮詢，得到協議結果才可進行施工。除了設施，新虎通亦會定期舉辦活動以吸引更多人前來，如2018年首辦的「旅遊市集」，定期把日本不同地區的文化帶到新虎通作文化交流。

城市設計指引在日本相當常見，並且是實實在在地針對個別社區的重建再生計劃，以創建更優良的城市景觀、行人環境設計和社區暢達性為目標進行編寫，而不是放諸四海而皆準的通用指引，於是社區就有了堅實的目標可供跟隨，便能共同創造出更具特色的城市空間。

↑
新虎通往汐留方向

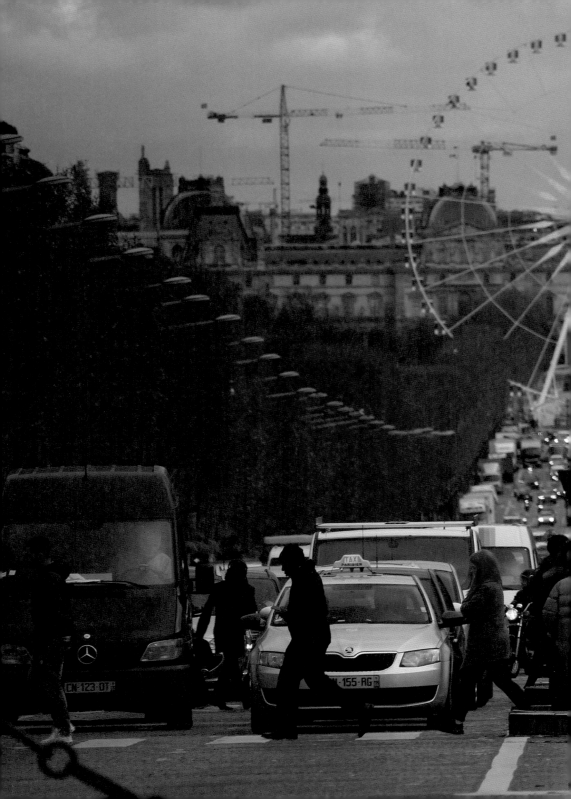

巴黎香榭麗舍大道（盧俊傑攝）

所謂十五分鐘城市，意思是令居民可以在可步行的範圍內取得生活日常所需的衣食住、教育、娛樂等，其概念起初由法籍哥倫比亞教授莫連奴（Carlos Moreno）在2016年提出，是基於珍‧雅各（Jane Jacobs）的1961年著作《偉大城市的誕生與衰亡》（*The Death and Life of Great American Cities*）中的理論構建而成。2020年，巴黎市長安娜‧伊達爾戈（Anne Hidalgo）在選舉競逐連任時作為其政綱再度提出，因而令這概念得到了廣泛討論。

由於十五至二十分鐘是人們願意步行的大約距離和時間，能在這步行距離接觸到主要的生活所需，意味著居民對汽車的需求便會大減，一來可降低碳排放，二來可因而在社區中騰出一些與汽車相關的設施和空間，是以在伊達爾戈所稱為「一刻鐘城市」（Ville Du Quart D'Heure）的構想中，她主張把市內一些內街改劃為行人和單車專用，利用多餘的街邊泊車空間改造成為綠化休憩空間，將隨處可見的停車場改為公園和舉辦社區活動的廣場，甚至有「學童友善」的街道令小孩都可在返放學時間安全出行。伊達爾戈的設想是在可步行的社區範圍中提升「用途多樣性」：工作空間、採購生活所需、診所和學校，還有利用天台作社區耕種，用於社區。

伊達爾戈是改造綠色巴黎的靈魂人物，早在2012年，她在競選市長時就已開始提出將車路永久改劃成行人專區的政綱，後來由她的政府所推動的塞納河公園計劃，正是將塞納河兩岸的行車道永久劃為河畔行人和單車走廊。2020年，巴黎利用了疫症封城的時機增加了一些新單車道，令城市的總單車道超過一千六百公里。此後，伊達爾戈更進一步提出在2024年，即巴黎奧運時，令當地成為百分之百的單車城市。

2021年，巴黎市政府通過達二點五億歐元的香榭麗舍大道改造計劃，將這條全長一點九公里，市內最重要大街變成一個「非凡花園」（An Extraordinary Garden），包括刪減一半的行車空間，將之變成行人路、單車徑、餐飲咖啡店等，並且建造林蔭大道以改善空氣質素。「非凡花園」又會連結重新設計的協和廣場和杜樂麗花園，使之成為一個超過八十公頃（約四

個維多利亞公園大小）的巨型市肺。香榭麗舍大道改造工程預計在2024年夏季奧運之後動工，目標在2030年完成，令巴黎屆時成為歐洲最環保的城市。

| 後疫症出行再思考 |

2019年冠狀病毒病疫症肆虐全球，隨著各地施行了不同的臨時和永久措施去維持社會的運作，人們在城市中的活動方式也在悄悄的改變，例如過去在大城市難以推動的「減車」行動，卻因社交隔離需要在家工作而令汽車數量銳減，空氣污染問題因而有所改善，這令不少政府重新思考城市的未來，以汽車出行的生活模式是否已經過時。

美國紐約市交通部在2020年提出「開放街道」(Open Streets)計劃，將街道改造成優先供行人與單車騎行者使用，並與社區組織、學校、商店代表等合作，不僅為社區創造了新的公共空間讓市民可以安全聚集，更支援小型商業活動，振興經濟。計劃源於2020年4月當地疫症爆發的高峰時期，當時不少餐廳都把堂食空間移師到街上以維持社交距離，同時由於大眾對公

↑
巴黎香榭麗舍大道

共空間的需求有增無減，於是便有了該項計劃。計劃原本打算實施至2020年尾，但實施近一年已有超過一百公里的街道成為「開放街道」，且有聲音希望計劃可以持續，最終也在議會中獲得通過，成為恆常計劃。

計劃分為兩種類型的開放街道：臨時限制性在地通道和臨時封閉通道。前者允許指定車輛通過，但由於行人和單車獲得優先，汽車只能在時速八公里或更慢的速度行駛；後者則為在地商業發展提供了完全無車的活動空間，在保留約四點五米緊急車輛通道的前提下，支援戶外餐飲、零售和社區活動。

「開放街道」計劃類似於香港的行人專用區計劃，即街道只是在指定時間關閉，不過因為紐約市是透過與地區組織協調運作和管理，並需向交通部報告運作情況，以確保街道沒被濫用，且更適合當區居民使用。

踏入2021年，紐約市推出城市全民復甦計劃，市長白思豪（Bill de Blasio）一如施政報告般羅列多個政策細項，在單車設施和公共空間上都有著墨。其中，計劃確定了會將東河上的布魯克林橋（Brooklyn Bridge）和昆斯博羅橋（Queensboro Bridge）部分行車線永久劃為單車徑，擺脫以往單車與遊客在行人道上人車爭路的問題。除此之外，亦宣佈會修建五條市內的單車大道，透過特別設定將汽車車速減低，給予騎乘者在使用和安全上的最優先。

另一邊廂，紐約聯合廣場合作社亦發表了聯合廣場（Union Square）的更新計劃，大幅增加行人專用範圍，加入綠化、座椅和公廁等。可見在疫症蔓延一整年後，不少人多少已重新思考城市應有的功能，國際上多個設計比賽和活動已經對大眾的想法有所總結，無不對環境和健康放在首位：減排、潔淨空氣、公共空間和單車出行都成為了重點。

在丹麥，蓋爾的事務所 Gehl 在私人建築機構 Realdania 和哥本哈根市政府的支持下，於2020年4月在丹麥四個城市考察公共空間的使用變化，團隊發現商店步行街變得冷清，但公共空間卻成為了市民抗疫的重要地方，例如在斯文堡（Svendborg）的海濱便有百分之十七的使用率增長，人們不

論老幼都比過往更願意花更長時間逗留在陽光下，或在公園、廣場等地方做運動。蓋爾的團隊總結，認為以往的疫症、經濟危機、政治局勢等都會改變市民的生活方式，一如美國「911事件」對全球航空交通運作的轉變，在新冠疫症後的城市肯定會對城市未來數十年的發展方向有所影響。

對於坊間媒體普遍支持這種說法，英國建築師霍朗明就表示不以為然，他在 2020 年 10 月在聯合國市長論壇中發表演講，表示疫症不會長遠地改變城市，但會因此加快了一些本身已在議程上的項目。事實上正如前文所舉的例子，諸如設立行人專區、加入單車通道等舉措早就已經在執政者們的計劃之中，只是因疫症發生而加速確立成事而已。

| 無車旺角、中環是妄想？ |

雖然香港一直以來，有把天橋當成解決交通問題的「靈丹妙藥」的謎思，但對於地面行人環境的改善，也不是沒有踏出第一步，惟從旺角行人專用區取消，到民間由下而上的「行德」計劃，都見得到我們的城市對於減車的抗拒，以及對行人重奪路權的舉步維艱。

香港運輸署於 2000 年宣佈旺角行人專用區計劃永久實施，車輛在指定時間被禁止進入西洋菜南街，介乎奶路臣街與豉油街之間的路段。政府新聞公報引述運輸署發言人說：「路上沒車，走起來才覺安心、舒適。行人專用區這概念自然也就可以鼓勵市民盡量步行，養成環保生活習慣。」發言人表示，配合行人道擴闊和更換路磚工程後，市民走在旺角街頭將有「煥然一新的感覺」。

由於在指定時間得到行車道的完全封閉，西洋菜南街在入夜後人流很多，但也帶來了一些街道表演和政治組織宣傳，以及駐足圍觀的途人，後來更加出現表演質素惡劣和有組織地霸位的情況，加上附近商戶在街上大量架設「易拉架」宣傳廣告，令行人專用區愈來愈水洩不通。此外，噪音問題令區內居民長年飽受滋擾，在 2008 至 2009 年間發生的高空投擲腐蝕性液體傷人案，亦令旺角行人專用區計劃蒙上了污點。

最終，油尖旺區議會在2018年以大比數通過取消旺角行人專用區動議，同年由運輸署落實「殺街」。在計劃實施的十八年間，筆者亦親歷到旺角行人專用區由那「易行」的初衷，慢慢演變成寸步難行的結局。對於過多的街頭表演，亦顯示出政府沒有正視發牌規管的問題，甚至在緊急通道和安全問題上也未有考慮周長，在遇到問題後便即時退縮「還街於車」，令本來推廣步行的政策倒行逆施。可見在完全欠缺管理和提供使用指引的情況下，任何計劃都只會招致失敗一途。

2016年9月25日，由多個組織包括：健康空氣行動、行德、拓展公共空間和非常香港促成了「非常（）德」計劃，將中環德輔道中介乎文華里至摩利臣街之間的路段變成了一日的臨時行人專區，並且聯同一眾合作伙伴安排了社區活動，吸引了超過一點四萬人到場參加。在團隊與政府部門努力磋商後，行人僅可佔用指定路段二百米的行車路，另外還保留路軌予電車繼續通行。

讓路在香港一直都是難以觸及和逾越的紅線——這裡講的是車輛交通在我們的城市中從來都被看得很重，我們上下班需要汽車通勤，故此一到上下班的繁忙時間，主要街道和公路就會塞車，結果愈塞車就愈不敢封路，周而復始。德輔道中作為中環其中一條主要行車路，可能要實現無車確實有其困難之處（即使主辦團隊證實技術上可能），那西洋菜街不算主要行車道了吧？再者，旺角在短短的距離中，已經有縱橫交錯的街道，是否有需要每條街都行車？

值得一提的是，當局在都會區推展市區重建項目時，總會考慮合併舊樓地塊，同時吞併一些較為次要的街道，以推高可建樓面面積，同時令建築規劃更有彈性，像旺角朗豪坊和尖沙咀的 K11，也是合併地塊和街道得來。當局同時會提出可行性研究，證明吞併街道不會影響區內交通，然而，那其實亦同時證明了開放該等街道予行人是絕對可行，奈何商業掛帥，樓面面積和開放街道，我們似乎沒有選擇空間。

在舊區的次要街道，即使是已經有重建的項目，我們總會看到門可羅雀，或長年「旺舖招租」的情況，畢竟商業活動只會集中在大街。倘若將這些次要街道變成步行街和休憩空間，會否改變大眾對該社區的印象，而居民又能共享更優質的健康生活環境，又能增加店舖營商機會，哪怕是加速了地區的士紳化現象？抑或是，只要聽到要管理、要申請、要核准、要負責等問題，就想都不用想？

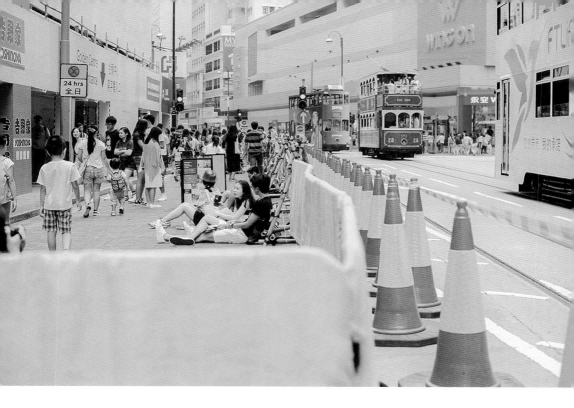

↑
上環德輔道中「非常（　）
德」活動（葉紫盈攝）

在前面的章節，筆者回顧了十九世紀末的世界環境如何衍生出新的規劃模式，兩次的工業革命為現代城市帶來眾多條件，當中城市人口膨脹和汽車的大量生產，就引領了當時的建築師及規劃師為城市的交通問題提出對策，及後碰上戰後重新發展，每事講求效率的香港，誤打誤撞卻「一拍即合」，終造就了香港的「千橋之城」。

筆者亦走訪過香港各區的一些天橋社區，除了觀察它們的現況，也試圖從歷史的層面窺探這個城市自 1960 年代起建橋的初心。它們有因填海造地而需跨越幹道的（中環、灣仔），有由零開始發展新市鎮所促成的（荃灣、沙田、將軍澳），也有因為城市更新而在舊區中加插的（旺角），雖然初衷各有不同，但理由都是互相關聯的，就是因為中區建橋的成果而被複製到其他社區，它們所交織的，正是一部香港的城市發展史。

隨著年代累積，新舊社區的分野也因為舊區重建和天橋的出現而漸趨向同化。不過，固有的規劃模式也是漸見疲態，當行人天橋網絡不斷延伸，連造價也無法反映出城市該有的空間質素，我們當藉此契機，重新審視這種素來被視之為「靈丹妙藥」的規劃方式是否尚可合用，這種「可複製性」是否真的仍然存在，該從天橋的設計和用途上稍為調節，以回應社區對公共空間的需求，還是在新發展區中，以暢達的地面行人空間去達致更以人為本的城市規劃和設計？

這些問題，雖然沒有絕對答案，但從筆者所列舉的世界各地的不同案例，可知無論建橋、減車到無車，哪個方向都有著相當多的可能性，足見各地的設計者和施政者正努力不懈地去創造一個更理想的居住和生活環境，也因疫症而重新思考城市公共空間的重要性，這一點，相信是不容置疑的。

1959	*Hong Kong and Far East Builder*
1994	Rem Koolhaas, *Delirious New York*
1994	荃灣區議會《荃灣交通情況匯編》
1998	史提芬・史密斯《九龍超級交通城》
2003	地鐵有限公司《二〇〇二年度年報》
2002	灣仔區議會康樂及文化事務委員會屬下灣仔區文化歷史旅遊推廣小組及聖雅各福群會《尋找灣仔海岸線研究報告》
2003	劉智鵬《屯門風物志》
2004	City of Melbourne/Gehl Architects, *Places for People: Melbourne 2004*
2008	陳達材《沙田新市鎮規劃故事》
2010	劉詩平《洋行之王：怡和》
2011	渋谷区役所《渋谷駅中心地 まちづくり指針 2010》
2014	*Council on Tall Buildings and Urban Habitat Journal*
2015.8	新建築別冊 *TOKYO 150 Projects: Urban Diversity Management*
2016	Stefan Al, *Mall City: Hong Kong's Dreamworlds of Consumption*
2016	何佩然《城傳立新──香港城市規劃發展史 1841–2015》
2016	蔡思行《戰後新界發展史》
2019.7	*Architecture and Urbanism (a+u)* No.586
2019	2018沙田節委員會歷史文物小組《沙田平行時空半世紀》
2019	鄭宏泰、周文港《半山電梯：扶搖直上青雲路》
2020.10	新建築別冊 *58 Public Spaces in Tokyo: Cooperative Design for New Urban Infrastructures*
2020	李健信、陳志華《香港鐵路百年蛻變》
2021	馮邦彥《香港地產史 1841–2020》
2021	吳永順《建築 交響・夢》
2021	香港文學館《我香港・我街道 2》

1997.10.8	行政長官《1997年施政報告》
1998.10.7	行政長官《1998年施政報告》
2007.10.10	行政長官《2007至2008年施政報告》
2008.10.15	行政長官《2008至2009年施政報告》
2017.10.11	行政長官《2017年施政報告》
2021.10.6	行政長官《2021年施政報告》
1996.10	審計署《審計署署長第二十七號報告書》第12章「路政署——中區與半山區之間的山坡自動扶梯連接系統」
2007.10	審計署《審計署署長第四十九號報告書》第11章「設置行人天橋及行人隧道」
2010.3	審計署《審計署署長第五十四號報告書》第3章「建造行人過路設施」
2000.5	運輸局《鐵路發展策略2000》
2017.5	路政署《建議的旺角行人天橋系統：地區諮詢文件》
2018.6	規劃署《洗衣街及旺角東站政府用地重建規劃及設計研究：可行性研究》
2019	規劃署《將軍澳：規劃宜居新市鎮》
2000.12.13	香港政府新聞公報「旺角行人專用區計劃永久實施」
2008.2.2	香港政府新聞公報「政府研究建行人通道系統連接慈雲山與沙中線鑽石山站」
2000.3.9	立法會規劃地政及工程事務委員會會議文件《西九龍填海區的公開設計比賽》
2002.4	立法會規劃地政及工程事務委員會會議文件《西九龍填海區概念規劃比賽》
2005.6	立法會規劃地政及工程事務委員會《將軍澳進一步發展可行性研究——研究結果》
2007.10.24	立法會會議過程正式紀錄
2015.11.20	立法會監察西九文化區計劃推行情況聯合小組委員會會議文件——立法會秘書處擬備的最新背景資料簡介
2018.5.23	立法會工務小組委員會會議文件《連接朗屏站的元朗市高架行人通道：補充資料》
2020.5.13	立法會財務委員會工務小組委員會討論文件
2020.9.8	荃灣區議會交通及運輸委員會第五次（三／二零至二一）會議記錄
2017.10.22	港鐵新聞稿《沙中綫項目49項新建行人設施啟用　為慈雲山區市民帶來更大方便》

報章／網絡文章

1951.2.28	《華僑日報》
1961.9.23	《華僑日報》
1962.3.17	《華僑日報》
1962.10.29	《華僑日報》
1963.1.22	《華僑日報》
1963.6.19	《華僑日報》
1964.4.1	《工商日報》
1966.10.3	《華僑日報》
1969.7.1	《華僑日報》
1970.11.20	《華僑日報》
1977.10.18	《工商日報》
1977.11.7	《華僑日報》
1979.6.14	《大公報》
1980.5.20	《華僑日報》
1982.2.28	《南華早報》
1983.4.2	《工商日報》
1984.6.10	《工商日報》
1987.1.17	《華僑日報》
2011.11	Phillip Lopate, "Above Grade: On the High Line" (*Places Journal*)
2014.7.11	《東方日報》
2017.4.22	《東方日報》
2017.5.19	Rowan Moore, "A garden bridge that works: how Seoul succeeded where London failed" (*The Guardian*)
2017.6.28	Marina Brenden, "Not another High Line" (*SEOUL* Magazine)
2018.1.15	Hattie Hartman, "Seoullo Performance: Seoullo 7017 skygarden, Seoul, South Korea by MVRDV" (*The Architectural Review*)
2018.10.2	Oliver Wainwright, "Walkways in the sky: the return of London's forgotten 'pedways'" (*The Guardian*)
2019.8.27	許莉霞《首爾不用電 café 高架橋改建步行區 示範另一種生活可能》《明周文化》
2020	Norman Foster, "Opening Keynote to the UN Forum of Mayors"

網頁

High Line

Hudson Yards

Luchtsingel

James Corner Field Operations

政府總部新機場工程統籌署「香港機場核心計劃」

土木工程拓展署「灣仔發展計劃第二期」

土木工程拓展署「將軍澳新市鎮」

土木工程拓展署「將軍澳—藍田隧道」

運輸署「將軍澳線」

運輸署「前往香港西九龍站」

路政署「建議的旺角行人天橋系統」

路政署「荃灣行人天橋網絡擴充工程：沿大涌道及海盛路
的行人天橋 B」

港鐵「沙田至中環綫」

路政署便覽「香港的行人天橋及行人隧道」

三聯書店
http://jointpublishing.com

JPBooks.Plus
http://jpbooks.plus